U0049159

世界名畫家全集 何政廣主編

華鐸 Watteau

潘燔●著

藝術家出版社

世界名畫家全集

洛可可美術開創者

華　鐸
Watteau

何政廣◉主編
潘襎◉著

藝術家出版社

目 次

前　言

　　華鐸(Antoine Watteau, 1684-1721)是法國18世紀洛可可(Rococo)繪畫著名的代表畫家。他的畫表現了洛可可式的輕鬆優雅，在華麗與自由的想像中，含有一股溫和的憂鬱與桃花源式的幻想——那是一種鄉村風景的世外桃源。1717年華鐸畫了一幅〈希杜島的巡禮〉，獲得接納為繪畫雕塑學院成員。我們可以說，華鐸促使18世紀的法國繪畫朝向快樂的彼岸出航。

　　所謂「洛可可」(Rococo)是18世紀產生於歐洲的美術流派，它一反巴洛克(Baroque)的莊重雄偉和偏於精神的激烈活動，而傾向於輕快、優美和典雅的趣味。因此洛可可風格的特點，就是在它那柔和、精緻與飄逸的情調。華鐸筆下輕歌慢舞的男女戀人，呈現出燐光似的美之色彩以及細緻的衣飾和畫面上的纖美氣質，正表現出洛可可的甜美魅力。從華鐸開始才有「洛可可藝術」的稱呼。不過，華鐸的繪畫在表現出華麗而甜美的魅力之餘，也隱約含有一股孤寂的憂鬱，這顯然與他的不幸遭遇有關。這位畫家很年輕的時候即染上肺病，英年早逝，僅活了三十六歲。他真可說是天才中的天才。

　　華鐸出生在接近比利時國境的瓦蘭謝納，性格孤獨，家境貧困。但他有繪畫興趣，十歲時便在當地的裝飾畫匠謝蘭(Jacques Alliert Gérin)的畫室當學徒。十八歲到巴黎，最初在聖畫商店擔任聖像畫的著色工作，辛勤度日。後來認識了舞台裝飾家克勞德‧吉洛(Claude Gillot, 1673-1722)，加入他的畫室工作。使他有機會擔任當時盧森堡宮御用畫師歐德蘭(Audran)的助手。在歐德蘭的幫助下，他看到了宮中所陳列的名畫家魯本斯及其他法蘭德爾派的許多傑作，給予他極深的感受。

　　1710年他回到鄉里，1710-1712年又到巴黎。1712年他被推薦為美術學院的會員。此時其作品由受魯本斯以及提香等威尼斯畫派的影響，而逐漸發展成他個人的獨特畫風。成為洛可可美術的創始者之一。

　　他愛好法國和義大利的喜劇和田園劇，時常從這些戲劇裡擷取繪畫的題材，此外，他也描繪有關當時法國社交的風格和表現生之悅樂，注入詩意而溶於畫面中。例如他取〈雅宴〉，創造了洛可可的代表畫題。這種情景也反映出18世紀法國文化的氛圍。

　　華鐸畫風的一大特色是構想豐富，色彩協調，表現了情緒的昇華。但是他在技巧上，著重於自然的觀察。他說自然的美要從自然中描繪出來。他的名作〈希杜島的巡禮〉（現藏於巴黎羅浮宮）和〈希杜島的出航〉（現藏於柏林夏洛登堡宮）便是代表了他藝術的特徵。

　　華鐸早年即感染肺病。1720年他曾經到英國請倫敦的名醫為他醫治。但是病況仍然惡化，他只好回到巴黎。1721年他的親友傑爾桑(Gersaint)開始經營畫商生意，他依據自己的構想為傑爾桑的畫店畫了一幅看板。後來這幅畫被題為〈傑爾桑的看板〉，身價百倍，被收藏在柏林的夏洛登堡宮。當他把這幅廣告牌完成不久即去世了，享年三十六歲。18世紀的繪畫受他的影響極大。

　　他的主要代表作除了前述名作之外，尚有〈庭園的聚會〉（羅浮宮美術館藏）、〈生之悅〉（倫敦沃勒斯美術館藏）、〈庭園的遊宴〉（馬德里普拉多美術館藏）、〈田園之歌〉（安傑美術館藏）、〈菲妮特〉（羅浮宮美術館藏）、〈田園的舞蹈〉、〈宙斯與安迪娥佩〉、〈小丑〉（羅浮宮美術館藏）等。他的有些作品彷彿是在夢中看真實的人世，畫面上那些歡樂人們的身上，都帶著憂愁的影子，這反映了他對人間生活的深刻透澈的觀察力。

<div align="right">

2017年6月寫於《藝術家》雜誌社　

</div>

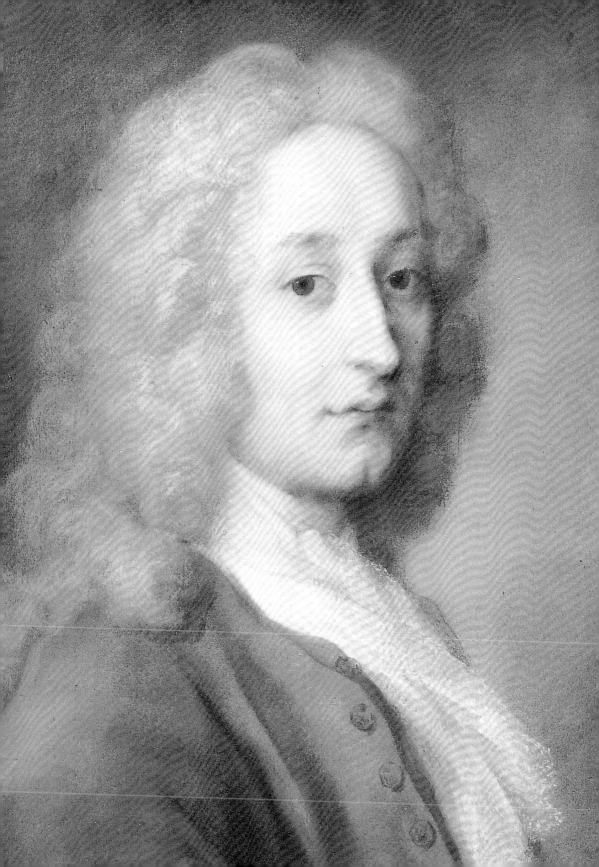

洛可可美術開創者——
安端‧華鐸的雅宴世界

　　安瑞‧華鐸（Antoine Watteau, 1684-1721）在西洋美術史上的評價相當崇高，然而，這位法國洛可可大師的一生際遇卻相當特殊。就其畫家身分而言，他僅只是活躍於巴黎鄉下的一位畫家；就其習畫履歷而言，並沒有聲名顯赫的畫家作為他的老師，而在實質的藝術獎助方面，他並未進入學院學習，同時也未獲得過羅馬獎，前往羅馬留學。華鐸不只欠缺美術學院的古典主義訓練，同時也沒有開闊的文化閱歷。

　　在法國這個古典主義大國，類似華鐸這樣的畫家相當多，然而大多難以享有盛名，華鐸是極為少數的例外，他成為嶄新流派「洛可可」的開創者，開啟法國美術史上初次從自己風土中所開展出的審美趣味，影響頗大，時間長達半個世紀之久，的確是異數中的異數。

　　更令人驚訝的是，華鐸生涯僅享有三十六歲，傳世作品不多且保存不佳，然而卻能獲得全面性的研究成果，有賴於他幸運地留有許多版畫，使後世研究者得以透過這些版畫瞭解到其作品的特殊性。

　　華鐸的作品自來即被認為充滿憂鬱特質，雖然他作品中時常表現許多節慶、舞蹈、戲劇等歡樂、愉悅的場景，畫面上卻散發

羅薩爾巴‧卡利艾拉
華鐸肖像
粉蠟筆　55×43cm
義大利特雷維索公民美術館藏（前頁圖）

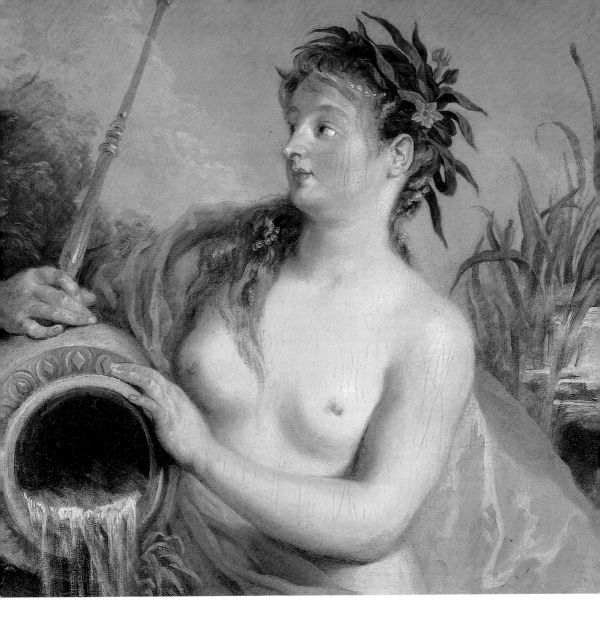

華鐸　噴泉女神
畫布、油彩
73×76cm
巴黎Cailleux收藏

著難以言喻的纖細情感。

　　華鐸同時代人，並且是造園理論大師德撒利埃（Dezallier d'Argenville）對華鐸做了這樣的評價：「華鐸並未將個人的憂鬱特質帶入作品裡；他的作品為人們帶來喜悅和快樂。」華鐸的朋友朱利安尼（Jean de Jullienne）也指出：「華鐸具有中等身材的柔弱體格，但他擁有神采奕奕的透澈精神與高度情緒性。不太說話，言語清晰，筆調明確。他幾乎一直在思索，尊敬自然及對他

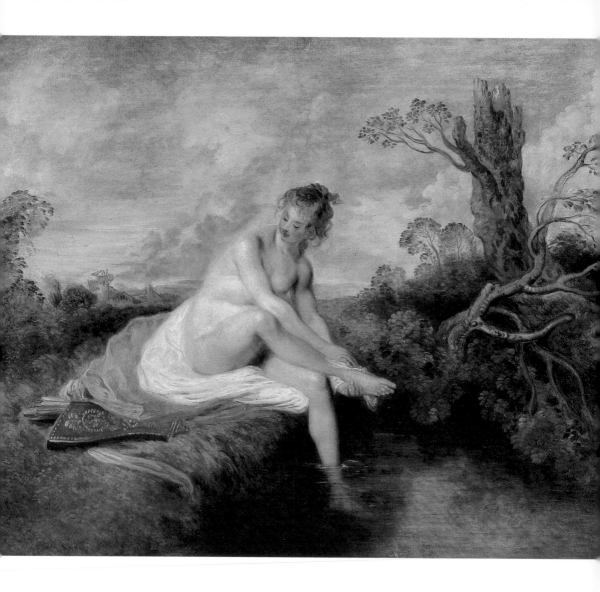

所臨摹的大師們。又因為不斷地工作，時而露出憂鬱、冷淡的疑
惑外觀。有時他對於朋友或對自己，都顯示出疲憊的樣子。除了
毫不在意、喜歡變化等缺點之外，沒有任何缺點。」

　　似乎從很早開始，華鐸在法國歷史上即被視為個性憂鬱，卻
能開展出快樂場景的偉大畫家。這樣一位風格獨特、情感獨特的
畫家，開啟優雅而充滿歡樂氣氛的時代樣式，他的生涯、他的交
往，以及時代到底為何呢？

華鐸　**黛安娜出浴**
畫布、油彩
80×101cm
巴黎羅浮宮美術館藏

華鐸　**黛安娜出浴**（局部）
畫布、油彩
80×101cm
巴黎羅浮宮美術館藏
（右頁圖）

安端‧華鐸的生涯與畫風

一、浪跡巴黎的天才畫家

　　1684年10月10日，安端‧華鐸出生於法國北部的城鎮瓦蘭謝納（Valenciennes），這座城鎮遠離巴黎，地理位置相當偏北，坐落於法國與比利時的邊界附近。

　　華鐸出生技術工人家庭，他的父親尚‧菲利普‧華鐸（Jean-Philippe Watteau）是當地屋瓦工人，喜歡飲酒，酒後常酒興大

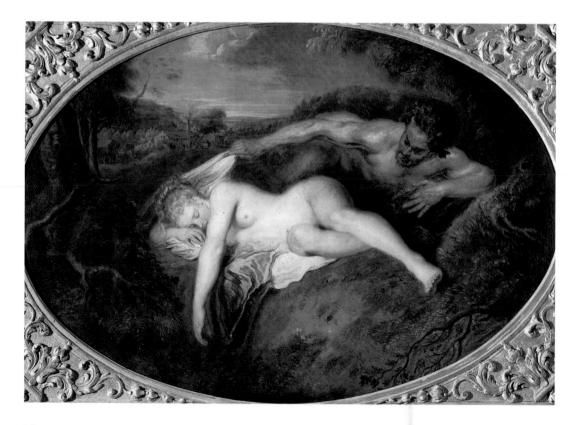

發，喧鬧不已。雖然身分地位卑微，華鐸父親卻喜歡在工作之餘讀書，追求理想的精神世界，在人物性格上頗為複雜，並非只是付出勞力的技職工人；華鐸母親則是米謝勒·阿爾德諾瓦。幼年時期，華鐸在奧斯特里夏特聖桑學校就讀，在此就讀後跟隨瓦蘭謝納當地畫家賈克·阿爾貝爾·謝蘭（Jacques-Albert Gérin）學習。謝蘭的才能並不出眾，從現存於瓦蘭謝納主教座堂的壁畫〈聖吉勒的生涯〉（Vie de Saint Gilles）得知，謝蘭懂得義大利繪畫，然而在構圖上卻是相當傳統且非動人的北方風格。對於華鐸而言，這樣的畫家並不足以與其往後成就相符合，但卻是他在這法國極北地區僅有的學習機會了。

華鐸　**聖家族**
畫布、油彩
129×97.2cm
聖彼得堡艾米塔許
美術館藏

華鐸　**聖家族**（局部）
畫布、油彩
129×97.2cm
聖彼得堡艾米塔許
美術館藏
（左頁圖）

瓦蘭謝納這座位處巴黎東北偏北的小城，自然沒有名家足以
教導華鐸，不只如此，鄉下深厚的工匠傳統，工會組織勢力牢不
可破，也約束著渴望學習的華鐸，如此有限的條件，實在無法滿
足華鐸的學習慾望與能力。

　　華鐸在老師謝蘭去世後，跟隨一位從事裝飾壁畫的畫家學
習，因緣際會，這位畫家被巴黎歌劇院邀請前往工作，華鐸因此
也就跟隨他前去巴黎。這一趟巴黎之旅早期頗為不順：華鐸首
先在這位畫家手下學習，不久後不知什麼原因，成為畫家梅塔
雅（Abraham Metayer）的手下，但隨後又因梅塔雅工作上的失
敗，轉往目前依然姓名不詳的畫家工坊底下工作。

　　這座工坊位於聖母院橋上，這位畫家擁有十二位弟子。這些
弟子的工作是協助教堂作奉獻畫、肖像畫，他們採取分工合作的
方式，有人畫天空，有人畫衣服，有人畫頭部，依次依序來完成作

華鐸　**聖家稍息**
裝裱於畫布的紙、油彩
21×30cm
巴黎Cailleux收藏

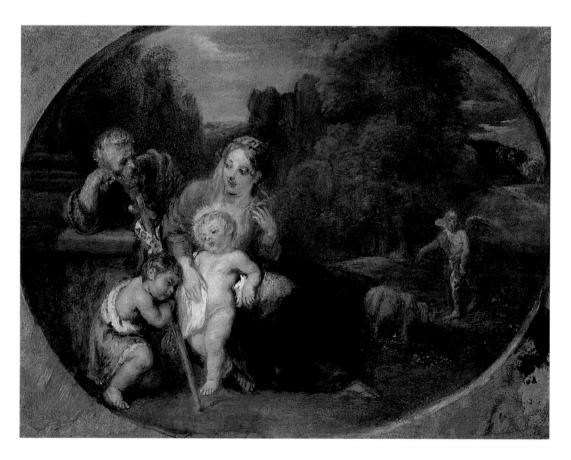

品。在這群工坊的學徒中，華鐸天分最為出眾，居於重要角色，時常描繪聖尼可拉聖像。這種工坊類似今天的繪畫生產工作室，目的並非創作藝術作品，只做些養家餬口的工作而已。作為一名一流畫家，華鐸並未接受過正統的學院教育，早年的學校教育不足，跟隨的老師又多屬於地方型匠師，使其教育養成相當有限。

這時華鐸已經十八歲，雖然在藝術思想上還未建立完整觀念，但在技術上已逐漸邁向成熟。有研究指出，華鐸在此時與

奧德蘭三世
克勞德・吉洛像
版畫

CHARLES GILLOT
DE LANGRES
Peintre ord.re du Roy
en son Académie
de Peinture et Sculpture

尼可拉斯‧維爾格爾（Nicolas Vleughels）及尚‧賈克‧史波德（Jean Jacques Spöede）成為親密友人，這兩人對他的藝術創作皆扮演著重要角色。

　　隔年，華鐸在聖賈克街的版畫畫商處認識了皮埃爾‧馬里埃特（P. Mariette）和他的兒子尚‧馬里埃特（J. Mariette）。這一場邂逅意義深遠，因為這家版畫店也介紹了尚‧馬里埃特的從兄弟，同時也是畫家的克勞德‧吉洛（Claude Gillot, 1673-1722）給華鐸認識。吉洛對華鐸的才能大加讚賞，希望他能到自己門下學習。於是從1703年到1707-08年間，華鐸與吉洛維持著師徒關係。

　　華鐸與老師吉洛之間的師徒關係雖然在1707年前後就已結束，但是兩人的友誼卻維持到華鐸去世為止。即便是他的老師吉洛，也不得不承認華鐸的才能高於自己。終其一生，華鐸最被詬病的地方是他的個性；他性急、不喜吹噓，面對初次見面的人表現得態度冷淡，根據研究指出，華鐸的這種個性或許與罹患肺結核有關。罹患肺結核不只使他個性顯得冷漠而欠缺熱情，連帶也影響了他的人際關係，同時因為疾病纏身，讓他在三十六歲便英年早逝。所幸即使華鐸個性不易相處，人們並未減少對他才華的肯定與信賴。

　　大約1707年到1708年之間，華鐸在吉洛介紹下進入當時著名的裝飾藝術家奧德蘭三世（Claude Audran III）門下學習——然而到底是否如此不得而知。依據記載，我們知道奧蘭德當時在從事姆頓城堡（Château de Meudon）的裝飾工作，是否因為人手不足才請華鐸幫忙也不得而知，總之各種說法都有。奧德蘭三世為當時著名畫家與版畫家，他的叔父克勞德‧奧德蘭二世（Claude Audran II）曾是法蘭西皇家繪畫暨雕刻學院（Académie royale de peinture et de sculpture）院長雷‧布朗（Charles Le Brun）的協力者。而除了創作裝飾畫作品，奧德蘭三世自1704年起也擔任盧森堡宮的管理人（curator），盧森堡宮保存著許多皇家作品，對於畫家學習而言幾乎是一座寶庫。

　　克隆斯特羅姆（Cronström）在寫給尼克德姆斯‧特桑（Nicodemus Tessin）的信中指出，奧德蘭的畫風「具有拉斐爾的樣式，因為自己的才能，在上面加上許多自己的創見。」奧德蘭三世是當時十分卓越的裝飾藝術家，具有崇高地位，曾經從事許多工作，可

惜他的裝飾畫隨著宮殿的改建、損毀而消失，目前除了被保存下來的掛毯之外，尚有瑞典國立博物館（Nationalmuseum）收藏的近一千九百件素描作品。

華鐸在奧德蘭三世手下學習，不論在主題構思、形象造型，以及運筆等方面都大有進步，充分表現出高度想像力。他不只在奧德蘭手下工作，也成為他的得力助手，描繪許多作品，譬如受皇家命令描繪的位於布洛尼森林（Bois de Boulogne）的米耶特城堡（Chateau de la Muette），奧德蘭三世即將其中大半工作交由華鐸擔任。除此之外，其他重要工作顯然也常由華鐸代勞，譬如當時出任巴黎議會議長，日後又擔任皇室典璽官的修瓦蘭位於里修呂街辦公室的鑲嵌板，即是出自華鐸之手。

華鐸早期在巴黎的作品有〈取悅者〉、〈春天〉、〈鞦韆〉。

〈取悅者〉結合著裝飾紋樣與人物，構成優雅而輕快的裝飾品味。這件作品是八件作品中的一件，畫面上組合植物、緞帶及花籃，上面配合一對男女，人物動作優雅、色彩具有纖細的調和感，在運筆上呈現出柔美的氣度，一般推斷為華鐸青年時期的作品。

〈春天〉則是四連作中的其中一幅作品，收錄於1732年出版的《朱利安尼版畫集》，上面註明為華鐸作品。這件作品擺脫傳統神話故事題材，以貴族庭園為主題，描繪貴族們徜徉於庭院當中的歡聚場景，顯然是將貴族在現實世界的享樂畫面理想化。不過作品人物稍顯僵硬，或許最動人的是那種試圖將現實生活理想化為人間樂園的想像力。

圖見22、23頁

〈鞦韆〉則表現一位女子坐在鞦韆上，由男性推著向前的動態，雖然畫面中的人物動作依然顯得不夠生動，但可說是開啟福拉歌那（Jean Honore Fragorand）名垂不朽作品〈盪鞦韆〉的先河，往後西班牙的哥雅（Francisco de Goya）也曾描繪與此構圖十分類似的作品。

圖見24頁

圖見25頁

雅宴主題所慣有的題材，在此時期就已隱然出現在華鐸的作品畫面上。儘管如此，由於這些作品為裝飾用途的繪畫，因此主題上多以輕鬆題材居多，欠缺宏偉的構圖及敘事性的故事內容，不只如此，因為屬於裝飾用途，與作為獨立性架上繪畫的構思顯然有別，故而畫幅尺寸也都不大。

我們可以從奧德蘭三世對華鐸的知遇看到華鐸的才華，以及奧德蘭三世對學生之寬厚一面。華鐸跟隨奧德蘭三世學習期間，不只鑽研裝飾

華鐸　**取悅者**
木板、油彩
79.5×39cm
私人收藏

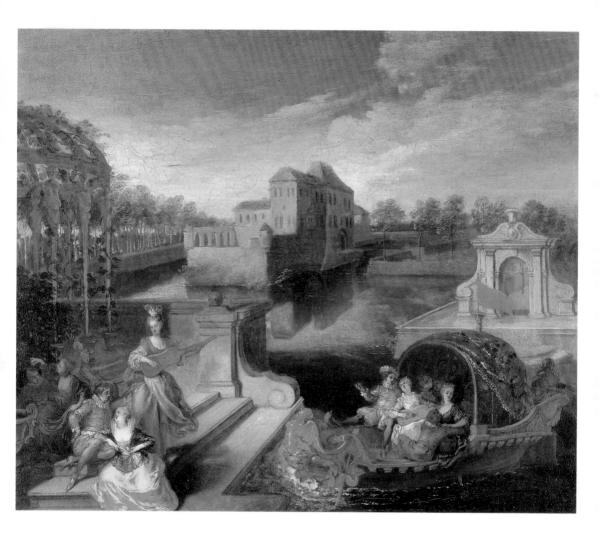

藝術，同時也得以接近古典大師們的作品。或許是奧德蘭三世的
幫忙，使華鐸得以進入保存皇室典藏品的盧森堡宮、皇家宮殿及
羅浮宮，觀賞只有學院畫家才能入內一窺堂奧的古典主義大師作
品。值得一提的是，獲得進入盧森堡宮的機會，使華鐸能觀摩典
藏於其中的魯本斯（Peter Paul Rubens）「梅迪奇的生涯」系列作
品，學習魯本斯的色彩、構圖方式。實際上，華鐸早在瓦蘭謝納
時期就已聽聞魯本斯的偉大成就，而他在跟隨奧德蘭三世工作之
前，也已經知道「梅迪奇的生涯」系列，從這期間的學習歷程，
足以發現他與巴洛克藝術具有密切關係。

　　由於華鐸才能卓越，在奧德蘭三世手下工作不到兩年，就在

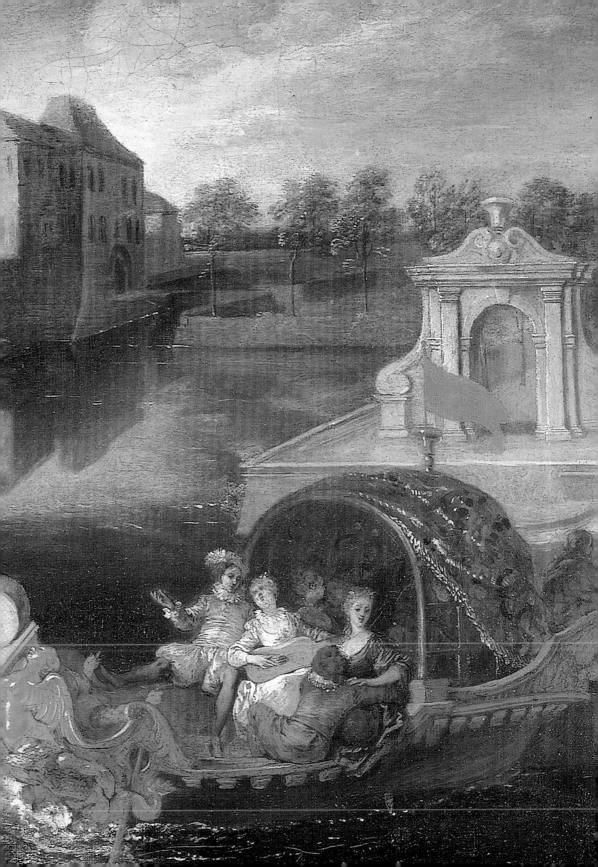

華鐸　**鞦韆**　1708　畫布、油彩　95×75cm　赫爾辛基辛伯里可夫美術館藏

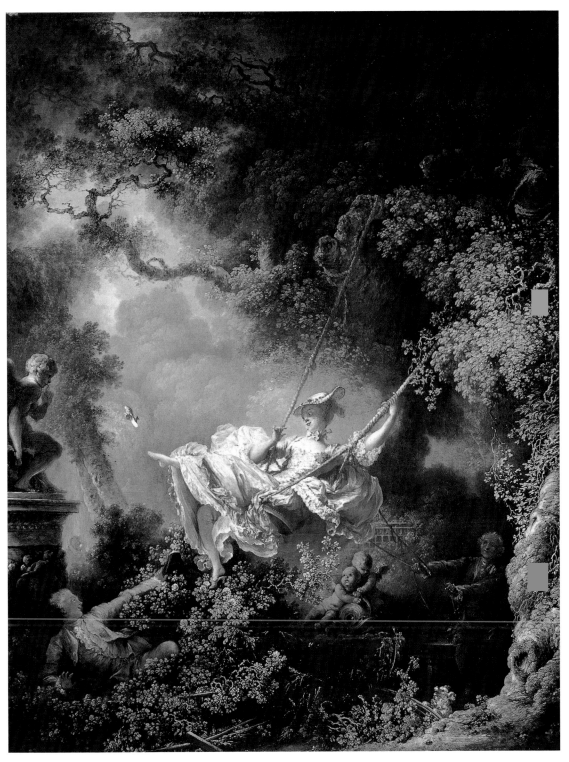

福拉歌那　**盪鞦韆**　1766　畫布、油彩　81×64.2cm　倫敦沃勒斯美術館藏

1709年經由老師推薦，參加法蘭西皇家繪畫暨雕刻學院的羅馬獎競賽，獲得第二名。這樣莫大的殊榮，使華鐸獲得猶如學院畫家般的無上地位，因為按照規定，參加競賽者必須是學院學生，他能破例獲得參與競賽的資格已屬難得，結果他還獲得第二名。以一位出自鄉下畫師門下，早期過著匠人生活的年輕畫家而言，這樣的結果自然是相當了不起的成就。然而，或許自我期許過高，或者是生性孤傲，對他人而言是莫大榮譽的亞軍，華鐸卻大失所望，決定離開巴黎，返回故鄉瓦蘭謝納。

二、歸鄉與理想的戰爭畫

對於華鐸而言，巴黎努力數年的結果，卻是換來學院競賽的挫折。然而，如果我們回顧他的學習歷程就可知道，巴黎才是使華鐸從匠人蛻變為真正畫家的淬鍊場所。只是這種榮譽依然無法滿足華鐸欲前往羅馬的強烈渴望。

華鐸返回瓦蘭謝納後，依然從事繪畫工作。為了得以在家鄉獲得訂單與工作，他登錄為瓦蘭謝納城市「聖路卡公會」（Guild of Saint Luke）成員。「聖路卡公會」乃是畫家的公會組織，根據當時的公會組織法，畫家從屬於地方性的公會組織，由此獲得教堂、貴族的訂單。

其實，除了類似巴黎這樣大城市的畫家得以自由工作之外，其他城市的畫家為了獲得訂單都必須加入公會組織。這種工會組織起源於中世紀，日後雖然法蘭西皇家繪畫暨雕刻學院已經成立，名義上使畫家得以脫離於公會束縛，自由工作並且獲得國王、貴族及宗教上的訂單；然而在絕大多數的地區，公會依然占有絕對優勢；因此所謂公會，簡單地說，就是使畫家的工作室等於工藝品生產單位的統轄機構。

華鐸滯留故鄉時間並不算長，大約從1709年到1712年間，但是在他返鄉後不久，便遭遇路易十四晚年最為重大的戰役。當時法國與卡斯蒂利亞王國、巴伐利亞王國結盟，涉入1701年爆發的「西班牙王位繼承戰爭」（War of the Spanish Succession），這

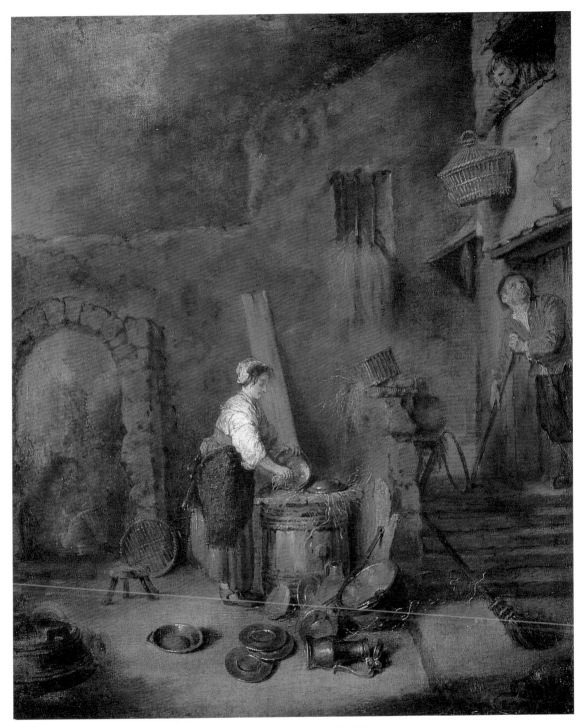

華鐸　**洗黃銅鍋的女子（廚師）**　油彩　53×44cm　史特拉斯堡美術館藏

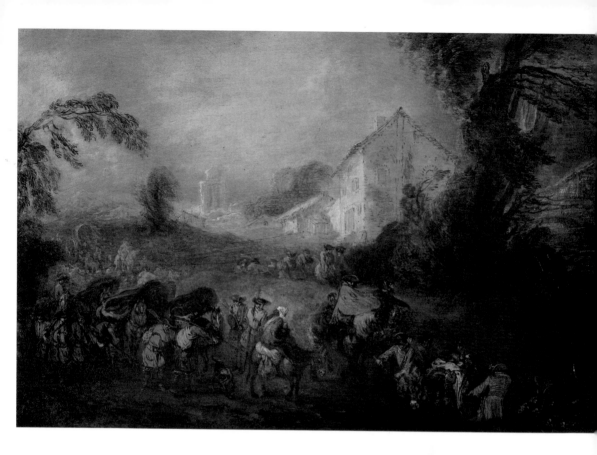

場戰爭出自於法國波旁王室與奧地利哈布斯堡王室覬覦西班牙王位繼承人的王位，於是奧地利、英國、荷蘭、普魯士、薩伏依與法國盟邦從1701年起爆發戰爭。其中，決定性的戰役爆發於法國境內的馬爾普拉凱村（Malplanquet）戰場，馬爾普拉凱村位於法國東北方，靠近比利時邊境十六公里處，從地理位置逼近法國看來，可以顯示出英奧聯軍處於攻勢，法國屈居守勢。

這場戰役爆發於1709年9月11日，由法國元帥維拉爾（Claude Louis Hector de Villars, Prince de Martigues）率領的法國聯軍與大不列顛王國歐根親王（François-Eugène, Prince of Savoy-Carignan）率領的英奧聯軍，在馬爾普拉凱村進行激戰。雖然最終法國軍隊敗退，卻給予敵人重大打擊，造成英奧聯軍高達兩萬人死亡；英奧聯軍雖然戰勝，然而同年的7月6日，俄羅斯彼得大帝在波爾塔瓦會戰（Battle of Poltava）中擊潰瑞典軍隊，取得波羅的海霸權，在大北方戰爭（The Great Northern War, 1700-1721）中取得決定性成

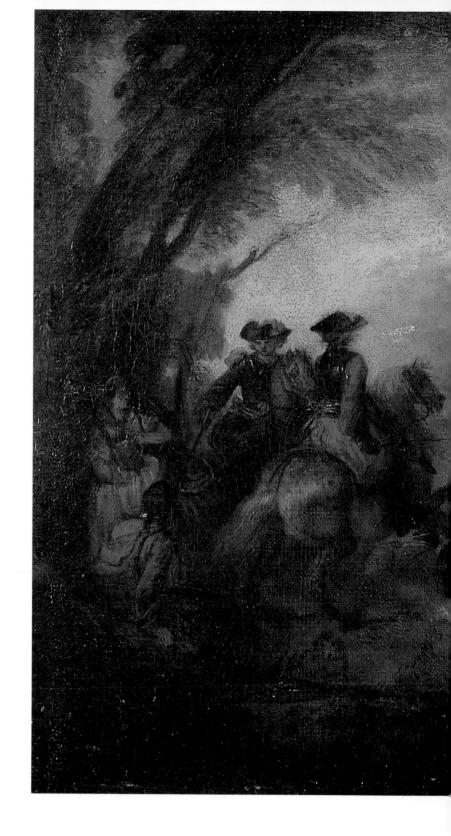

華鐸　**行軍**
畫布、油彩
32.3×40.6cm
英國約克美術館藏

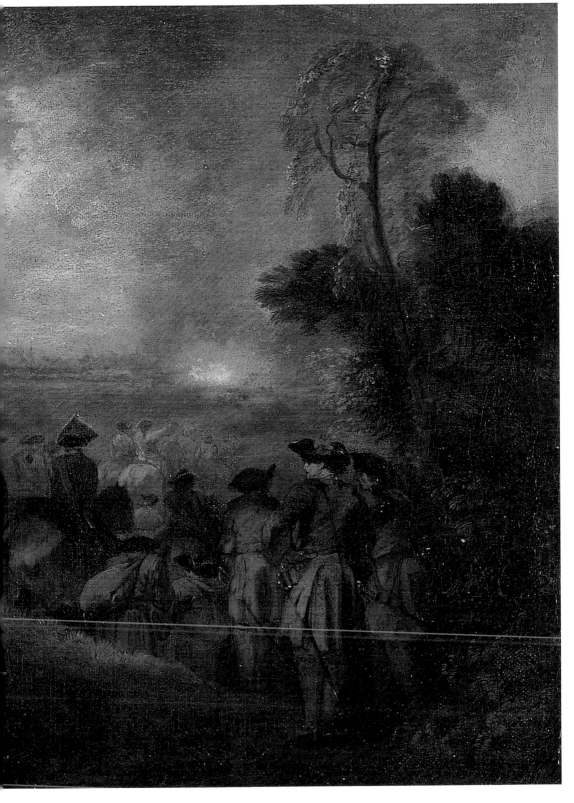

果，英國為此不得不暫緩率兵進攻法國本土的計畫，與法國獨自洽談合約。此後，兩大盟軍採取消耗戰直到1714年戰爭結束，最終西班牙王位由法國波旁家族繼承，開啟了將近三百年的西班牙波旁王朝。

瓦蘭謝納位於馬爾普拉凱村正西方不遠處，為戰爭前線的後方，軍隊在此設置傷患醫院，戰場局勢瞬息萬變，使瓦蘭謝納自然而然地壟罩在戰爭陰影之下。華鐸回到故鄉之際，目睹兩軍交戰時的後方補給、整備等情景，因此這段期間他描繪了一些法國軍隊行軍與休息的畫面。

〈行軍〉一作，描繪著騎兵隊與步兵向著遠方城鎮進擊的畫面。遠方可以看到白色煙霧繚繞，意味著即將進擊的目的地。然而，矛盾的是我們看到左邊尚有將槍置於肩上休息的軍人，下方則有一隻狗趴在地上休息。華鐸畢竟不是皇室畫家，他沒有必要描繪皇家征戰的勝利情景，也不用表現出壯盛的軍容，因此他得以依據自己的觀點與所見到的場景，來表現主題與構思畫面。當然，這場西班牙王位繼承戰爭的決定性戰役，在當時可說是撼動法國國威的重要事件，同時也是垂垂老矣的太陽王戰功中的最後封刀之作。對於舊體制而言，這場戰役已經顯示出舊有體制逐漸邁向鬆弛的態勢，法國軍隊已經不如以往屢戰皆捷。

就法國戰爭畫而言，當時最著名的畫家應屬路易十四時代的尚‧巴提斯特‧馬丁（Jean-Baptiste Martin），以及亞當‧法蘭斯‧凡‧德爾‧穆朗（Adam Frans Van der Meulen）兩人，尤其是來自布魯塞爾，日後成為法蘭西皇家繪畫暨雕刻學院會員的凡‧德爾‧穆朗，甚而有「國王的征服畫家」的稱謂。穆朗曾經跟隨路易十四出征法國西南部的伯藏松，在風俗畫與戰爭畫等題材上頗為知名，特別是在戰爭畫領域具有其特殊表現張力，鉅細靡遺地刻繪戰爭場景，彷彿令觀者看到戰場上戰馬奔騰的情景，即使是戰爭中的休憩情景，依然充滿戰爭前歇息片刻的氛圍，充滿臨場感。

在法國戰爭繪畫的畫家當中，與華鐸活躍時間最為接近的應該是被稱為「戰爭的馬丁」（Martin des Batailles）的尚‧巴提斯

亞當‧法蘭斯‧凡‧德爾‧穆朗 **跨越萊茵河**
畫布、油彩　11×49cm
巴黎羅浮宮美術館藏

特・馬丁。馬丁曾在羅蘭德・拉伊爾畫室學習，其才能受到馬爾吉・德沃班所賞識，於是將他推薦給從1664年即跟隨路易十四描繪戰爭場景的穆朗。穆朗去世後，馬丁與蘇沃爾・勒孔（Sauveur Le Conte）一同被任命描繪十二幅路易十四戰爭繪畫中尚未完成的七幅作品，可惜這些作品尚未完成，勒孔即去世，於是他又與自己的姪兒，同時也是學生的皮埃爾-德尼・馬丁（Pierre-Denis Martin）合作，終於在1699年完成路易十四的戰爭系列作品，這些作品典藏於馬爾里城堡，可惜日後被毀。馬丁的作品與他的老師穆朗相較之下，對於戰爭場面的描繪更為寫實，戰場中的血腥畫面及人物之間的激烈動感歷歷在目，足以令觀者屏息以對。

相對於穆朗、馬丁畫面上的喧囂、雜沓、激烈格鬥的臨場感，華鐸的作品則給人後的寧靜，譬如作品〈露營〉，如果沒有右前方兩位持槍警戒的軍人，我們很難想見這正是歷史上著名的馬爾普拉凱戰役的戰爭後方。作品正中央描繪著一群席地而坐的婦女，這些婦女四周圍繞著軍人，細看之下，這些軍人正在炊煮食物或輕鬆地席地而坐，他們之間相互交談著。

〈露營〉（圖見36、37頁）是華鐸年輕時期的佳作之一。當他完成有關行軍的繪畫時，滿意地呈現給奧德蘭三世觀賞，獲得推獎；接著透過尚・賈克・史波德呈給玻璃匠師皮埃爾・席瓦洛（Pierre Sirois），同樣獲得垂青，以六十里弗爾（livre，法國古代貨幣單位）購買了一批他在瓦蘭謝納期間描繪戰鬥部隊於田野間休憩的風景畫。

雖然戰爭畫並非專門的繪畫範疇，但仍是繪畫種類中相當獨立的領域。戰爭畫具備歷史畫的意涵，頗有記載偉人或君主豐功偉績的功能，應屬於歷史畫的環節之一，只是在古典主義的世界，歷史畫只能描繪過去的事件，描繪當下發生的事件難以被認定為歷史畫。而華鐸的這些作品與其說是戰爭畫，無寧說是風俗畫。

在華鐸描繪〈露營〉之前，實際上他也描繪了往後由查理・尼可拉・科香（Charles Nicolas Cochin）製作成銅版畫的作品〈從戰場歸來〉。這段時期的作品還有〈休息〉及〈戰爭中的休息〉，全都屬於戰爭畫面。然而，到底這些作品描繪哪場戰役？爭論不小。譬如〈休息〉（圖見96頁）到底是描繪著爆發於1708年7月11日的奧德納爾德（Oudenarde）戰爭場景，亦或是馬爾普拉凱村的會戰，直到目前尚難論斷。總之，〈戰爭中的休息〉（圖見92頁）給人戰火片刻終止的休憩片段的輕鬆感，在這幅作品上並沒有戰爭畫中特意誇示己方勝利場景的描繪，反而給人一種在疲憊之餘偷閒的無奈感。

大抵從1709年到1712年之間，華鐸滯留於故鄉瓦蘭謝納。在這段歲月，他除了以特有的筆調記載了撼動國際的戰爭，同時也描繪有關結婚、市場、節慶、舞蹈會及喜劇演員等的作品。

值得注意的是，此時華鐸已經將這些主題融會到如夢似幻的田園牧歌世界之中，開展出屬於自己審美品味的世界。特別是在

尚・巴提斯特・馬丁
圍攻城市的路易十四與隨從
畫布、油彩
64×114cm
私人收藏

34

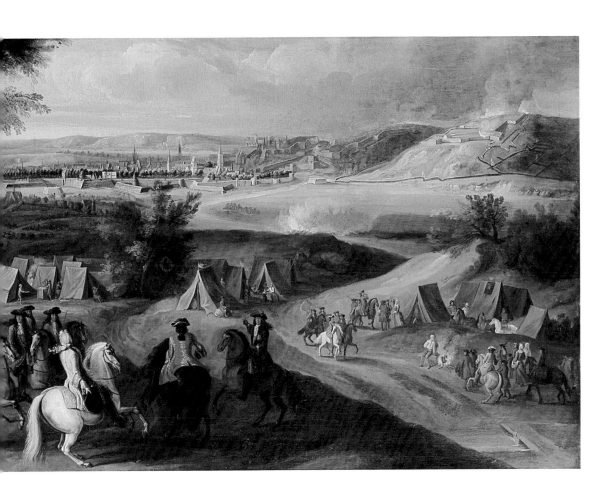

圖見78、79頁

圖見82、83頁

畫面中安排許多人物出現；眾多人物的出場，使得華鐸開始注意到
人物之間的互動關係，而且登場人物不斷增加，譬如從〈野外市集
中的喜劇演員〉當中的九十人左右到〈鄉村新娘〉畫面中的一百零
八人。如此大量人物的出現，幾乎已經奠定他往後描繪大型人物作
品〈希杜島的巡禮〉的基礎。這些人物大都採用鳥瞰視點，將村落
一角所發生的事件，鉅細靡遺地羅列在我們眼前。

　　華鐸對畫面人物的表情與動作皆清楚描繪，不難想像他在表現
這些作品時的高度耐心及強烈的企圖心。值得注意的是，在他滯留
故鄉這段期間，人們對風俗畫作品之喜愛顯然逐漸成為一種潮流，
上述兩位戰爭畫家穆朗與馬丁不只擅長於戰爭畫，同時也是卓越的
風俗畫家，可惜因為時代品味的關係，他們在這方面的才華並不如
華鐸一般獲得高度肯定。

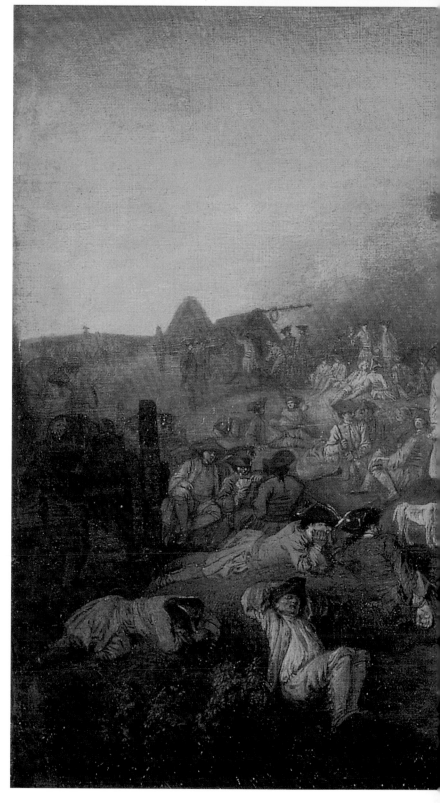

華鐸　**露營**
畫布、油彩
32.8×44.9cm
莫斯科普希金美術館藏

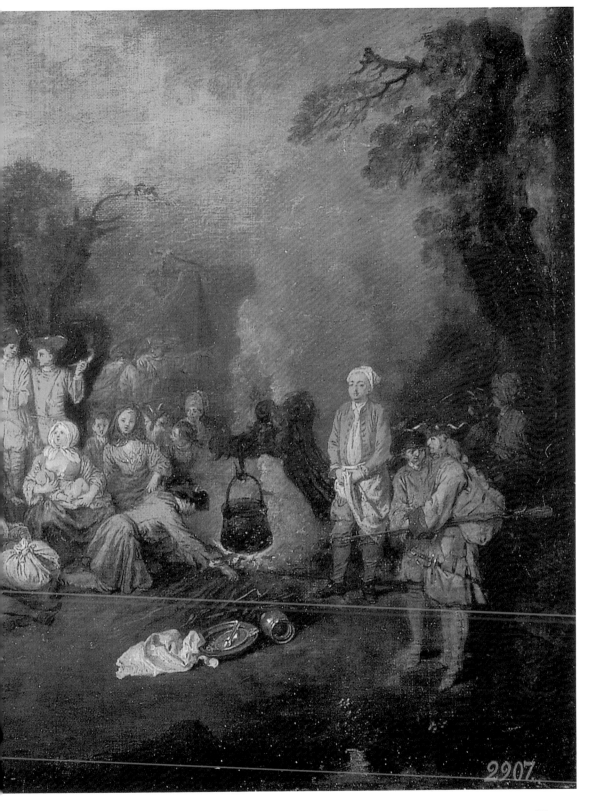

2907

37

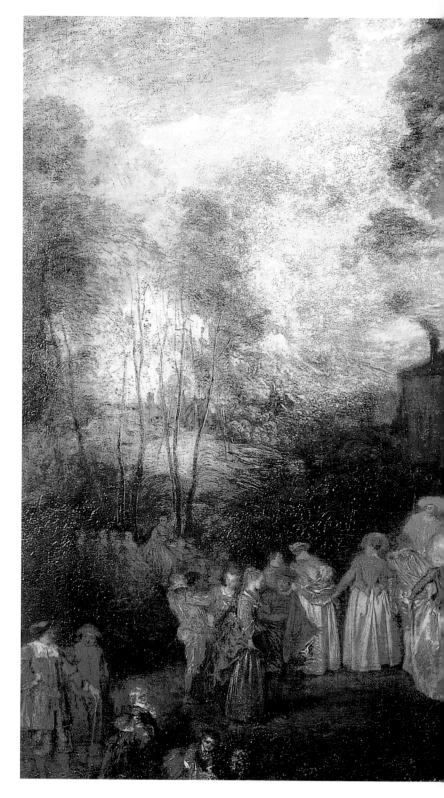

華鐸　鄉村訂婚儀式
畫布、油彩
64.2×91.5cm
倫敦索恩博物館

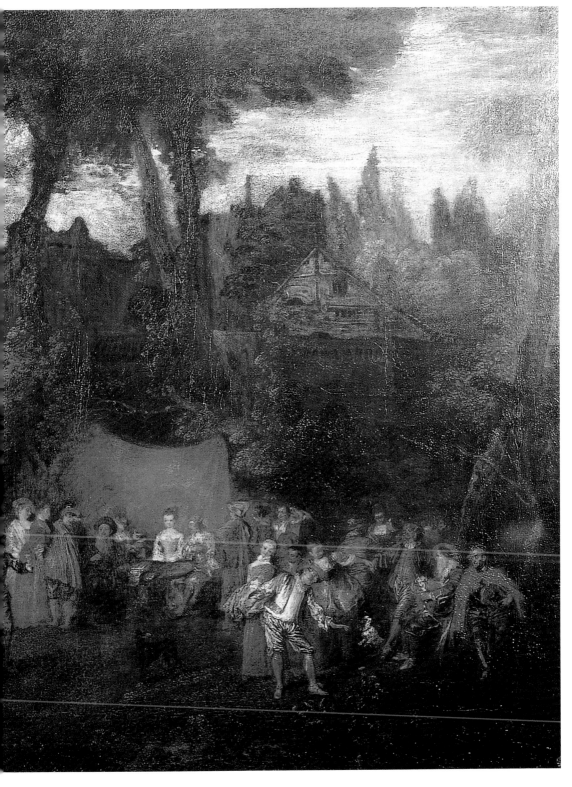

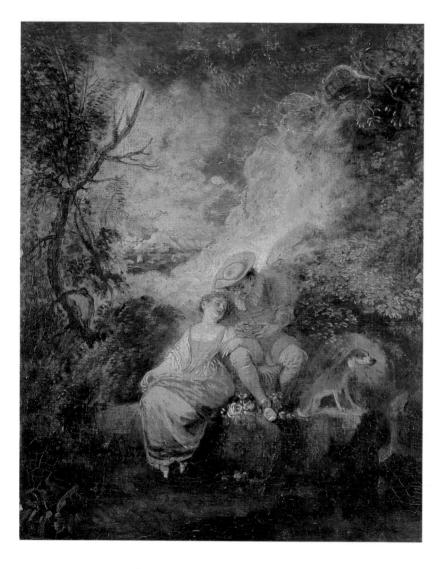

華鐸
拿著鳥巢的男人
油彩　23.2×18.7cm
愛丁堡蘇格蘭國家美術
館藏

　　〈拿著鳥巢的男人〉同樣也被推測描繪於瓦蘭謝納期間。傑拉爾‧勒科爾指出，這件作品是蘊含「愛巢」意義的寓意畫，是年輕男女性關係及嬰孩誕生的隱喻。從這件作品可以解讀出華鐸早期繪畫的精神特質，畫面上充滿著柔美而浪漫的情愛，華鐸在畫面中央的男女四周擺滿玫瑰，女性身體鬆軟地倒向男士，一旁則站著忠心守衛著他們的一條狗，藉此隱喻他們兩人對情愛的忠貞。只是，這件作品不似其他作品那樣細膩與精緻，用筆過於草率，氣氛有餘，美感表達稍嫌不足。而大約在1711年，華鐸開始罹患肺病，接受治療，據說此時他熱中於幻想性的繪畫題材。

華鐸
拿著鳥巢的男人（局部）
油彩　23.2×18.7cm
愛丁堡蘇格蘭國家美術
館藏（右頁圖）

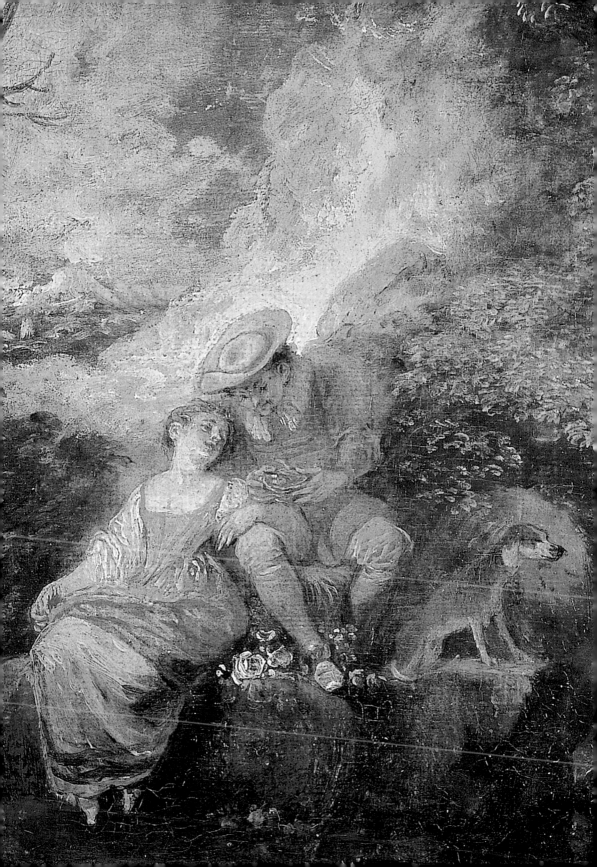

三、重返巴黎與學院的禮遇

　　1712年華鐸再次向皇家繪畫暨雕刻學院提出入會作品申請，
並且要求留學羅馬，此一申請案獲得善意回應。他除了獲得位於
羅浮宮的工作室，同年7月30日學院給予他相當優渥的作品條件，

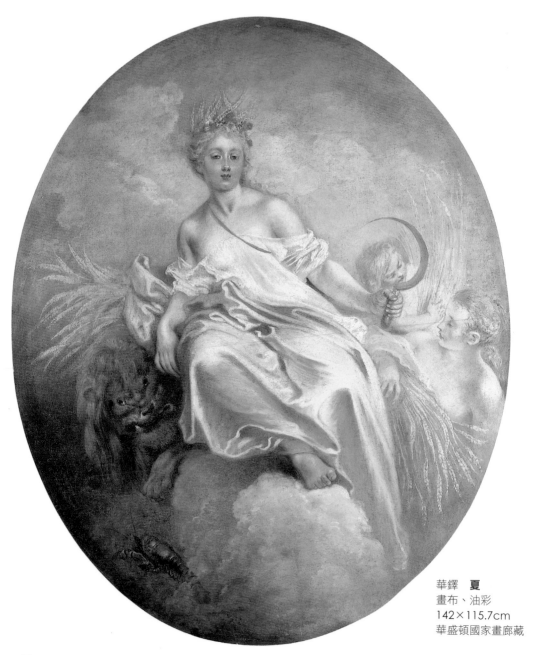

華鐸　夏
畫布、油彩
142×115.7cm
華盛頓國家畫廊藏

亦即「自由選定入會作品的主題」。同時，銀行家皮埃爾‧克羅撒（Pierre Crozat）也開始提供華鐸食宿所需，於是華鐸就在克羅撒的領地，諸如諾桑‧朱爾‧瑪爾尼、波爾休農，以及位於巴黎李希留（Richelieu）街道上的舘邸從事創作。經過數年在故鄉的滯留，華鐸回到巴黎後所受到的禮遇可說相當優渥。

華鐸　**秋**
畫布、油彩
48×40.5cm
巴黎羅浮宮美術館藏

華鐸　**景緻**　畫布、油彩　46.7×55.3cm　波士頓美術館藏

45

克羅撒是一位銀行家，與他的弟弟安端‧克羅撒在美洲殖民地路易斯安那從事貿易，獲得巨資。他擁有李希留街的宅邸，在諾尚‧朱爾‧瑪爾尼有壯闊的村莊，此外在蒙莫蘭希也有擁有館邸與庭園。他不只累積巨富，同時擁有許多典藏品，〈夏〉即是為李希留街宅邸訂製的作品，另一幅〈景緻〉也是在此處描繪而成。李希留街宅邸曾經是17世紀偉大畫家雷‧布朗的居所，華鐸接受克羅撒委託而創作了這些作品。

由於華鐸時常遷居於庇護他的收藏家或友人居所，因此對於華鐸是否一直都居住於克羅撒領地，各方有不同看法。只是，根據1716年12月22日，克羅撒給羅薩爾巴‧卡利艾拉（Rosalba Carriera）的書信，華鐸希望觀賞賽巴西提安‧里希（Sebastiano Ricci）作品，於是他拿作品給他觀賞。因此可以推斷華鐸當時尚且還居住他的處所，或者說是尚未搬離開。

克羅撒不只購買華鐸的作品，同時也介紹他人購買華鐸的作品。而他除了提供華鐸居住與創作的場所，同時也將自己收藏的作品開放給他學習，因此華鐸得以學習到威尼斯畫派以及法蘭德爾畫派的表現手法。

在克羅撒高度善意的庇護下，華鐸分別在1714年、1715年及1716年被學院召喚，催促儘快提出入會作品。1715年，華鐸的老師雕刻家勒穆瓦尼（Lemoyne）、畫家吉洛以及華鐸自己，此外還有銅版畫家塔迪埃（Tardieu）都被同意延長提出作品的期限。吉洛在1717年8月27日被接受成為學院會員，而華鐸幾經拖延提交入院資格的審查作品，使學院在1717年1月9日對華鐸下最後通牒，警告他必須在半年內提出入會作品，於是在各方敦促下，華鐸在8月28日以〈雅宴〉（Feste galante）為題提交作品審查，獲得學院會員資格。同樣被延長提交期限的勒穆瓦尼則在8月31日成為會員，其餘成為會員的尚有勒穆尼埃、布諾瓦‧奧德蘭、尚‧奧德蘭、維勒格爾等人。

關於華鐸此一時期的風格描述，年輕的卡爾—古斯塔夫‧特桑（Carl-Gustav Tessin）在1717年初次訪問巴黎時，指出：「吉洛弟子華鐸，已經以葛羅提斯克（grotesques）、風景及時尚服飾

華鐸 **野生動物** 木板、油彩
87×39cm 私人收藏

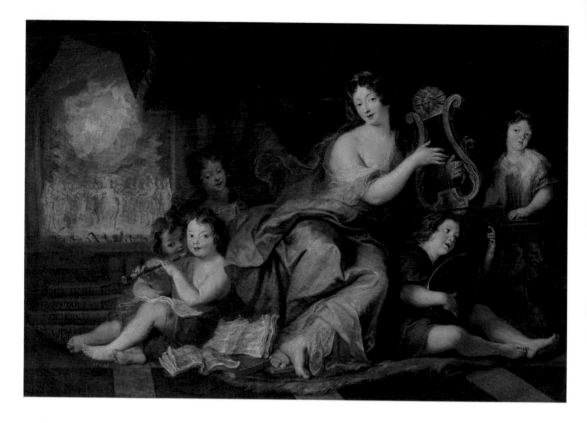

獲得相當成功。」顯然，此時華鐸不只被視為法蘭德爾的畫家，同時依然以裝飾繪畫著稱──「葛羅提斯克」所指的正是裝飾繪畫。同時特桑也提及：「安端・華鐸，畫家，出生於瓦蘭謝納，他於1717年7月30日成為學院會員候選人，提出他的作品已經被接受，出品〈雅宴〉。學院已經以通常方法，投票這件作品，接受華鐸為學院會員⋯⋯。他在經由科貝爾（Antoine Coypel）先生的雙手下宣誓誓詞，⋯⋯。」

　　科貝爾（Antoine Coypel）是法國17世紀晚期到18世紀初期的偉大歷史畫家，父親為著名畫家諾埃爾・科貝爾（Noël Coypel）。科貝爾曾經與父親在羅馬滯留四年，畫風繼承羅馬的巴洛克風格，十八歲即成為法蘭西皇家繪畫暨雕刻學院會員，1707年成為法國美術學校校長，1714年成為皇家繪畫暨雕刻學院院長，1716年被任命為國王的畫家，亦即皇室御用畫師。

　　華鐸在科貝爾任內成為法蘭西皇家繪畫暨雕刻學院會員，他與科貝爾在畫風上有著明顯差異，這種差異並非只是世代畫風或

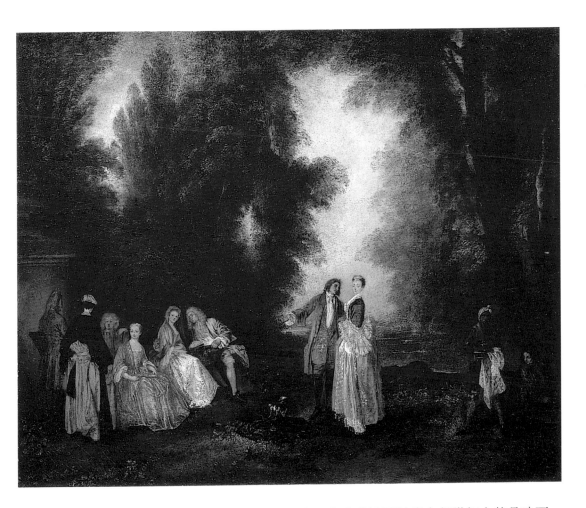

華鐸 **談話** 油彩
50.2×61cm
俄亥俄州托利多藝術博
物館藏

者個人表現的傾向，同時更意味著法國繪畫在新世紀上的品味更替。實際上，此時法國國內的局勢已經從路易十四時代的燦爛光輝局面，逐步邁向某種不同的君主專制氛圍：長期主導國家走向的路易十四去世，路易十五世即位，「朕即國家」的嚴峻國家政策獲得解放，代之而起的是路易十五世的鬆弛國家政策，以及龐貝度夫人的沙龍文化，時代面貌已然不同。

四、倫敦治病與英年早逝

在華鐸認識畫家尼可拉斯・維勒格爾之前，對他產生重大影響的人除了克羅撒之外，當屬安端・狄鄂（Antoine Dieu）及傑爾桑（Edmé-François Gersaint）。

對華鐸而言，對其生涯影響較為重大的是狄鄂，華鐸透過希洛瓦爾（Syroir）認識這位才華洋溢的畫家。狄鄂為雷·布朗弟子，1686年即獲得羅馬獎，留學羅馬；他是畫家、設計家、西洋棋棋士，同時也是名畫商，從事繪畫仲介與買賣，或許後者這一身分對於華鐸而言更有幫助。狄鄂從1699年開始在巴黎塞納河小橋（Petit Pont）附近經營一間畫廊，1718年因生意慘敗，不得不將畫廊賣給傑爾桑。傑爾桑是希洛瓦爾的女婿，他在華鐸去世的1721年同年成為美術學院會員；傑爾桑不只是華鐸賣畫的通路而已，同時也是他交往數年的知己，華鐸去世後的一些作品由他繼承。值得注意的是，傑爾桑是法國美術史上第一位製作畫家作品目錄的畫商，我們從華鐸為他畫的〈傑爾桑的看板〉（圖見62、63頁）的右側櫃台上，便可以看到他所編製的目錄。

華鐸在取得學院會員資格後便搬離克羅撒的領地，根據1719年《皇室年鑑》（Almanach Royal）記載，1718年年末時華鐸與維勒格爾居住在聖維克多·霍塞茲（Fossés-Saint-Victor）街上的雷·布朗公館（Hôtel Lebrun）。

維勒格爾被視為路易十五世的御用畫家之一，他的父親飛利浦·維勒格爾（Philippe Vleughels）也是畫家，1642年自安特衛普移居巴黎，畫風融匯尼德蘭與法國兩種文化傳統。維勒格爾一生中與當時歐洲著名人物多有交流，所寫的三十封書簡成為珍貴的史料，相對提昇後世對他研究的基礎價值，同時也反映當時歐洲藝壇的狀況。維勒格爾曾跟隨17世紀偉大的義大利巴洛克畫家皮埃爾·米尼亞爾（Pierre Mignard）學習。米尼亞爾是17世紀古典主義大師，擅長肖像畫，其人物表現纖細柔美，栩栩如生，成就足以與雷·布朗相匹敵。由此可知，小維勒格爾可說出自名門，可惜直至1694年都還未能獲得羅馬獎殊榮，無緣由政府保送留學義大利。

1704年，維勒格爾自費前往義大利，遊學於威尼斯、馬德那。旅居義大利期間，他參訪與臨摹許多義大利文藝復興巨匠的作品，包括拉斐爾的聖母像等，畫風也受到威尼斯畫派豐富色彩表現的影響──特別是威羅內塞的繪畫作品；同時，魯本斯的創

維勒格爾　**撫育邱比特的維納斯與希臘三女神**
畫布、油彩
26×34.8cm
私人收藏

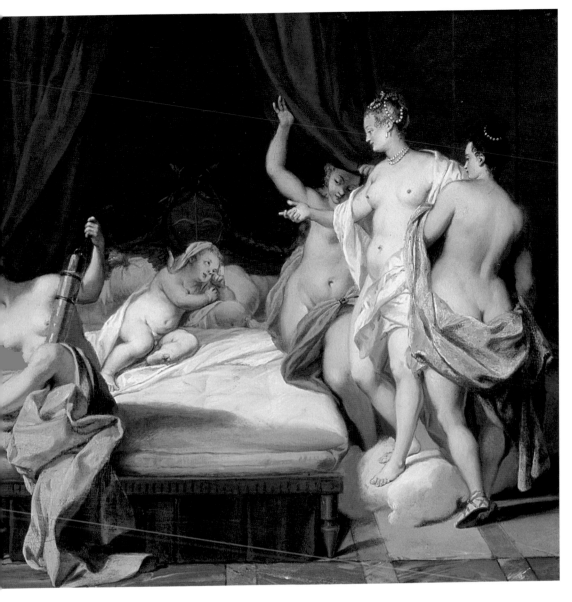

作風格也為他帶來許多影響。維勒格爾於1716年回到巴黎，或許
即是此時與華鐸認識，不過正如前文所提，另有研究指出華鐸
十八歲時即與維爾格爾在巴黎相識，針對兩人的認識時間，至今
學界仍未有定論。

　　關於維勒格爾與克羅撒認識的時間各種說法多有，有一說是
在1703年克羅撒訪問義大利期間，不過關係密切則是在1715年到
1721年之間。根據推測，華鐸應當是透過克羅撒介紹，認識這位
長期旅居義大利的畫家，1718年以後他們兩人住在一起，而此時

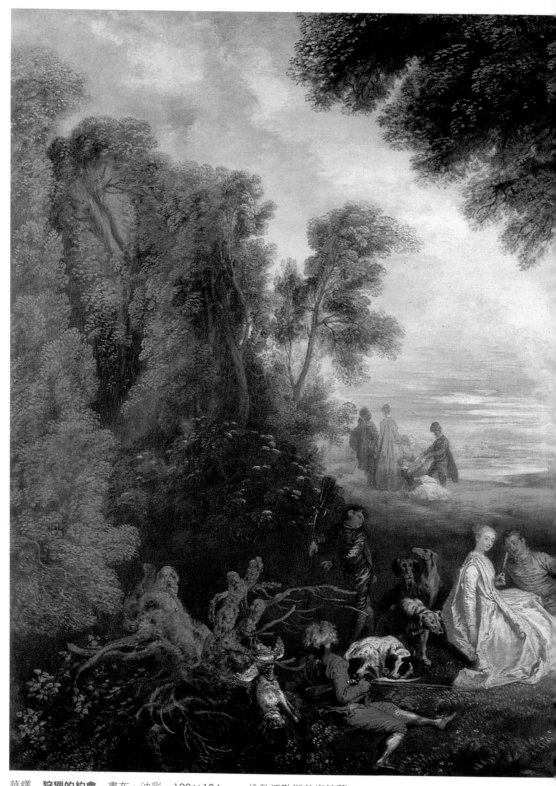

華鐸　**狩獵的約會**　畫布、油彩　128×194cm　倫敦沃勒斯美術館藏

尚有一位銅版畫家亞當‧朱拉（Edme Jeaurat）與他們建立起親密友誼。

維勒格爾與華鐸之間不只是朋友，同時也是相互學習的關係。兩人住在一起時臨摹了克羅撒收藏的魯本斯、凡‧戴克（Anthony van Dyck）、康帕諾拉（Domenico Campagnola）、提香（Titian）等人的素描作品；不只如此，華鐸還模仿了維勒格爾旅行於義大利期間的速寫簿，更曾經為其繪製速寫肖像，維勒格爾則臨摹華鐸作品中的創意。1721年華鐸去世後，維勒格爾於1724年前往羅馬，成為法蘭西美術學院羅馬分院的院長，直到去世。

1719年到1720年暑假開始間，華鐸為了治療肺病渡海到英國求診。不過英國的氣候似乎加重了他的病情，使他這次旅行並不順利，滯留一年之後，華鐸不得不再次返回巴黎。

關於華鐸到英國旅行是否單純只是為了治病的看法目前意見不一，另一種觀點認為，當時法國繪畫風氣深受投機風氣影響，華鐸不慣於此，才前往倫敦；也有一說認為是傑爾桑敦促他去倫敦，希望得以在英國販售更多作品。華鐸在這段為期不長的英國時光留下兩件相當重要的作品，分別是〈小丑〉和〈義大利喜劇演員們〉。〈義大利喜劇演員們〉中的喜劇演員其實是法國演員，他們因為演出而來到倫敦，華鐸便為他們描繪下這幅詼諧的畫面。

圖見152頁、圖見154頁

根據推測，華鐸應該是為了參加友人朱利安尼的婚禮而返回巴黎。朱利安尼的結婚對象是與卡莉娜公主（Prince Carignan）關係親近的年輕女子，自然也是出身名門。朱利安尼的結婚儀式於1720年7月22日舉行，此時華鐸應該已經返國，且特別描繪作品〈狩獵的約會〉以祝賀好友，畫面右邊準備下馬的女子應為朱利安尼的妻子，扶著她的應為朱利安尼。

朱利安尼從事染織製作，是華鐸朋友中財力最雄厚的一位，收集了華鐸近四百五十幅的素描，他在1726年出版了華鐸的作品集，後又於1735年出版兩卷華鐸版畫集。因其事業上的成就，朱利安尼在1739年被選為皇家繪畫暨雕刻學院的顧問與業餘會員；

華鐸
狩獵的約會（局部）
畫布、油彩
128×194cm
倫敦沃勒斯美術館藏
（右頁圖）

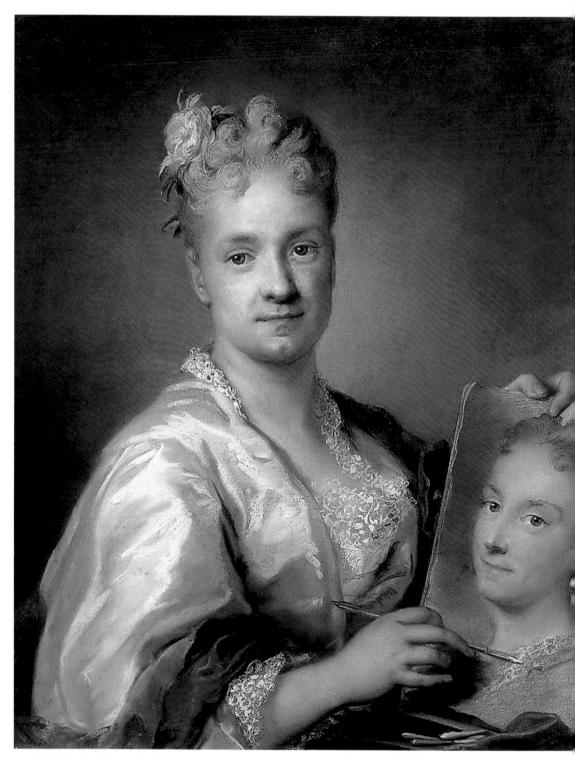

羅薩爾巴・卡利艾拉　**自畫像**　粉蠟筆　71x57cm　烏菲茲美術館藏

當他去世時，他收藏的繪畫、素描及古董在羅浮宮的展示廳拍賣。

1720年初開始，巴黎經濟陷入嚴重的金融危機，這次危機延續了五十餘年之久，最終爆發法國大革命。危機起於一項冒險的經濟改革，擔任這項改革的是來自愛丁堡的約翰‧羅‧德‧勞利斯頓（John Law de Lauriston）。約翰‧勞‧德‧勞利斯頓在1720年1月5日就任法蘭西王國財務總監，他提出前所未有的貨幣與投資政策，透過開發密西西比計畫拉抬股票，紙幣與可換貨幣的股票同時為流通貨幣，使法國里弗爾暴漲四倍，法國經濟空前繁榮；然而旋即於同年5月引發兌換騷動，兌換金額超過現金存量，密西西比股票暴跌，法國陷入金融危機，約翰‧羅‧德‧勞利斯頓於5月29日辭去財務總監，12月流亡國外。這場金融改革使法國許多儲蓄者因此破產，華鐸的老師吉洛便是其中一員；幸而管理華鐸財產的朱利安尼及時洞悉危機，很快取出6000里弗爾的龐大儲金，否則恐怕也將落得破產一途。

1720年3月，克羅撒邀請羅薩爾巴前來巴黎，並寄居在自己家中，此時華鐸還在英國，兩人尚未有機會相識。生於威尼斯的羅薩爾巴是18世紀最偉大的肖像畫家之一，被視為義大利洛可可時代的偉大肖像畫家，在粉彩表現上十分卓越，滯留巴黎的一年半期間，她同時也到波蘭旅行，留下許多精彩作品，目前這些作品典藏於德勒斯登美術大師畫廊。

滯留巴黎期間，羅薩爾巴與她的母親、姐妹受到宮廷與貴族的熱烈歡迎，同時也因為其成就，被學院選為會員。她一趟巴黎之行可說收穫豐盛，她在巴黎滯留的相關見聞及龐大書信日後都被整理出版，成為珍貴史料。

羅薩爾巴‧卡利艾拉在巴黎期間曾為年少的路易十五世描繪肖像，同時也為當時名滿法國畫壇的華鐸留下動人畫像。這位當時聲名遠播的肖像畫家，由於長年投入纖細的繪畫工作使得臉部歪曲而容貌不佳，晚年更因為經歷兩次失敗的手術，眼睛全盲，去世時晚景淒涼。

1720年8月，這位揚名歐洲的偉大女性畫家終於與華鐸見面，

羅薩爾巴‧卡利艾拉
華鐸肖像
粉蠟筆　55×43cm
義大利特雷維索公民
美術館藏

我們從她的出版著作中可以看到華鐸去世時的身影及對他的印
象。她寫道：「在早上，我去見了華鐸與埃門兩位先生」，兩天
後她又寫道：「我很高興因為克羅撒的原因，為華鐸畫粉彩肖
像。」這幅〈華鐸肖像〉後來成為流傳最廣的華鐸肖像畫，目前
典藏於義大利特雷維斯的齊維科美術館（Moseo Civico）。肖像是
在華鐸去世的1721年2月11日畫的，作品中我們看到他容貌年輕，
尚在青春年齡時的相貌，然而卻嘴角緊抿，彷彿隱含憂愁，給人
一股憂鬱難耐的感受，充分掌握住華鐸的性格。

　　華鐸從英國返國後，寄住在傑爾桑處，描繪晚年最精彩之作

品〈傑爾桑的看板〉，根據推測此畫作於1721年，此時他應該已經離開傑爾桑的家，居住在荷朗（Nicolas Henin）家中。

　　荷朗習慣與華鐸、凱呂斯伯爵（Comte de Caylus）一起創作。荷朗與華鐸認識相當早，推測大約在1715年之前就已相識。1713年，年僅二十二歲的荷朗被任命為路易十四世位於夏特勒主教座堂的顧問，當然這只是一種榮譽頭銜而已。1715年，荷朗與小他一歲的凱呂斯伯爵一同前往羅馬，兩人在羅馬期間每天一同前往羅馬的法蘭西學院練習素描。荷朗、華鐸與凱呂斯一度共用同一畫室描繪模特兒，顯然，年長的華鐸應該是他們兩人的指導者。可惜華鐸去世後三年，荷朗也英年早逝。

　　相對於此，凱呂斯伯爵則享有天年，不只如此，他日後成為

華鐸
幸福的年齡！黃金的年齡……
木板、油彩
20.7×23.7cm
德州金貝爾美術館

華鐸　**舞蹈**
畫布、油彩
97×116cm
柏林國立繪畫館藏

法國歷史上偉大的收藏家、古代文物研究史家，同時也寫了華鐸生涯的相關文章，對於華鐸的研究相當有幫助。

　　凱呂斯伯爵家室顯赫，他的母親具有諸多才能與豐富的文學能力，在母親刻意栽培下，年輕的凱呂斯即養成豐富知識與喜歡探索的習慣。凱呂斯十七歲時就跟隨軍隊到西班牙、德國，後因法國與英國的議和，他離開軍隊前往義大利、希臘與東方，並且到英國與德國。他早年與華鐸、荷朗共同度過藝術上的美好歲月，日後出版的《埃及人、伊特拉斯坎人、希臘人、羅馬人與高盧人文物集成》，成就足以與被稱為美術史學之父的溫克爾曼（J. J. Wickelmann）相比。他不只是一位文物史家，同時也是一位畫家與版畫家，在藝術上造詣卓著，1731年被選為皇家繪畫暨雕刻學院會員，而且因為他研究古代文物與歷史的豐碩成果，1741年

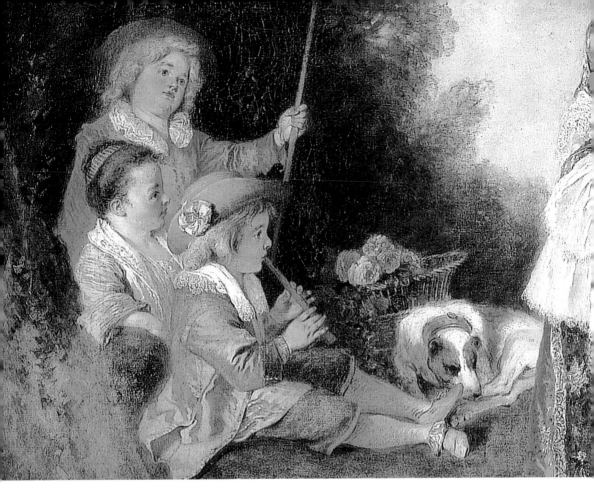

華鐸　舞蹈（局部）
畫布、油彩
97×116cm
柏林國立繪畫館藏

再被選為皇家銘文學院的會員，1787年又出版全集《拄杖集》。顯然地，華鐸所交往的對象在當時都是出自名門，而重要的是他們年齡都比他小。這樣的關係，足以顯示他們對華鐸的仰慕。

　　傑爾桑經營的塞納河小橋上的「大君主」畫廊，因1718年發生火災而銷毀，同年10月在聖母院橋上復業。華鐸僅僅花了八天的上午創作〈傑爾桑的看板〉，而這件作品只掛在傑爾桑的畫廊十五天，就被傑爾桑的從兄弟克勞德·葛魯克（Claude Glucq）買去。這件作品是華鐸描繪夢幻的喜劇人物之後，在去世前將目光再次凝視到世間，採取相對寫實的手法繪製。有研究者認為，或許是華鐸深感身染重疾，才從夢幻的喜劇題材轉移到現實的主題上。〈傑爾桑的看板〉畫面上的人物陰影十分細緻，動作也相當精緻，充滿著旋律性的美感：店內的陳設井然有序，畫面右邊

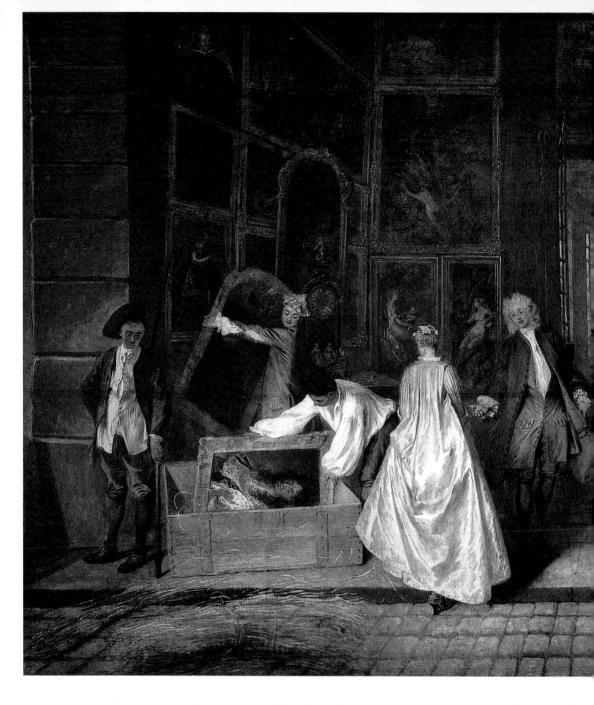

一位店員正展示作品，客人們仔細觀看；中央是一對情侶進入店裡，女子低頭張望著正被收納到木箱中的路易十四肖像；左邊一人拿著另一幅作品正要取代路易十四的肖像；畫面右邊一位男性蹲下，與女友凝視著一幅戶外裸女群像。

華鐸　**傑爾桑的看板**
1720　畫布、油彩
166×306cm
柏林夏洛登堡宮藏

　　〈傑爾桑的看板〉被視為法國繪畫從路易十四偉大世紀轉移
到洛可可優雅品味風格的重要里程碑，如果〈希杜島的巡禮〉是
新風格的開啟，那麼〈傑爾桑的看板〉則是新時代潮流的展現。
路易十四去世後，年僅五歲的曾孫路易十五世即位，政權掌握在

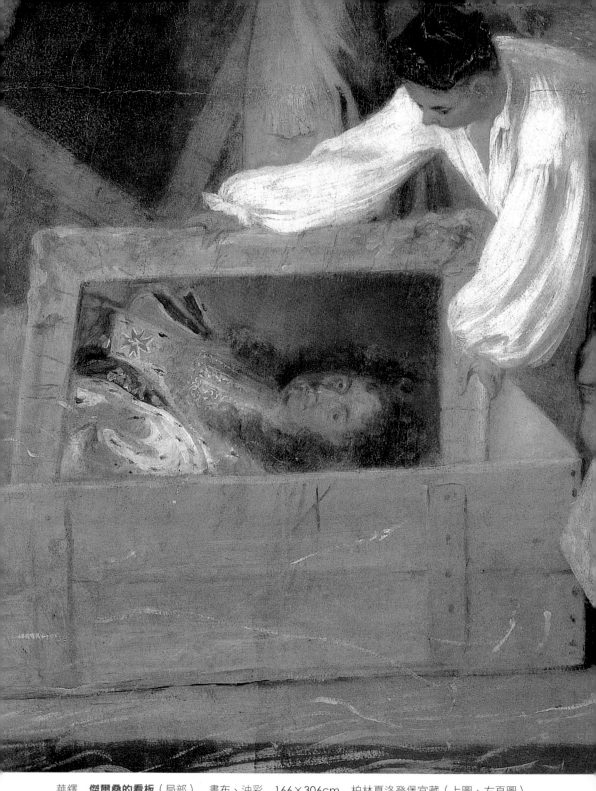

華鐸　**傑爾桑的看板**（局部）　畫布、油彩　166×306cm　柏林夏洛登堡宮藏（上圖、右頁圖）

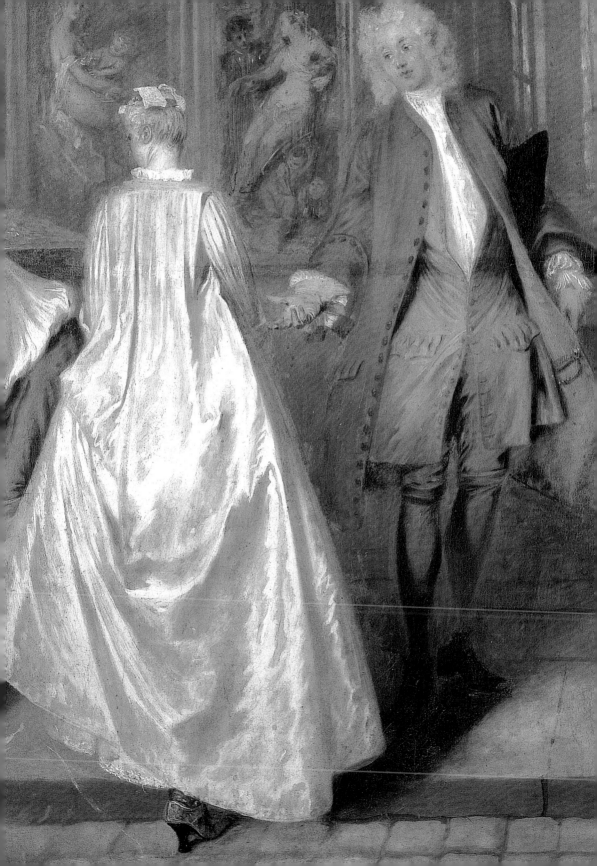

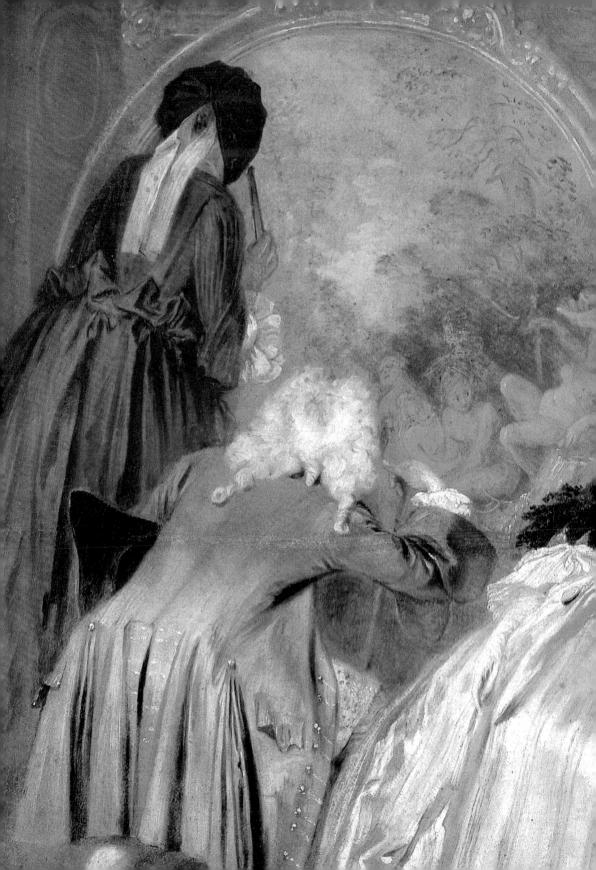

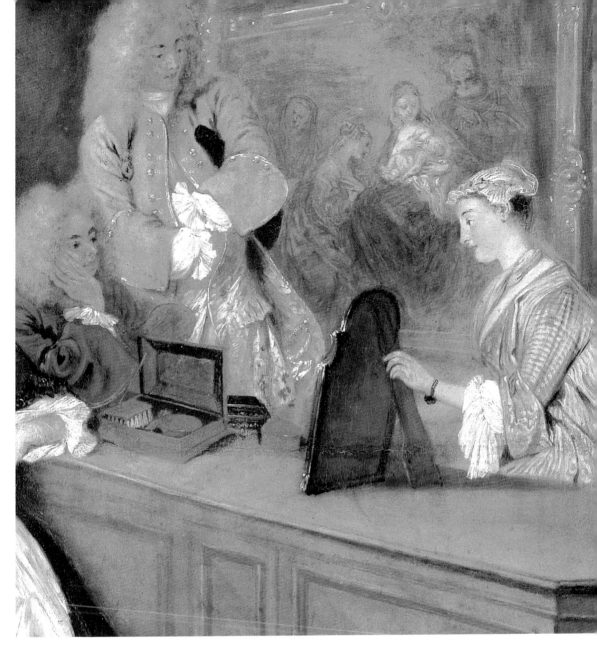

華鐸
傑爾桑的看板（局部）
畫布、油彩
166×306cm
柏林夏洛登堡宮藏
（上圖、左頁圖）

叔公紐奧良公爵手中，政權從華麗的凡爾賽宮遷回巴黎市內的皇家宮殿。相對於路易十四端莊豪奢的宮廷舞蹈、饗宴及舉止優雅動人的宮廷文化，貴族宅邸中輕鬆優雅的沙龍變成了新時代的社交場所，而貴族與富裕的市民階級則成為重要的繪畫支持者。

美術風格從絢爛的絕對王權的誇示，轉移到洗鍊優雅，輕鬆

而充滿官能性的視覺品味。或許因為這種時代轉移，華鐸才短暫離開巴黎，矛盾的是，這種品味卻又是華鐸〈希杜島的巡禮〉之所以被美術學院所接受的嶄新時代品味。一般認為，由於巴黎的金融危機及當時馬賽所爆發的黑死病事件，使得華鐸重新凝視現實的人間世界。

疾病纏身的華鐸知道自己將不久於人世，渴望返回故鄉瓦蘭謝納。他將畫作賣給傑爾桑以籌募費用。這次遠行計畫，成為華鐸與巴黎畫壇的永別，他獲得三千里弗爾，計畫到佛朗德爾長途旅行，於是他前往離巴黎市中心十公里遠的「馬恩河畔的諾熱」（Nogent-sur-Marne），在此受到聖日爾曼的神父哈朗熱（Abbe Harenger）照料，來到此地或許是因為華鐸已經病重以至於無法遠行。哈朗熱神父是華鐸去世前身邊最年長的人，而在

華鐸　**音樂課程**
畫布、油彩　18×24cm
倫敦沃勒斯美術館藏

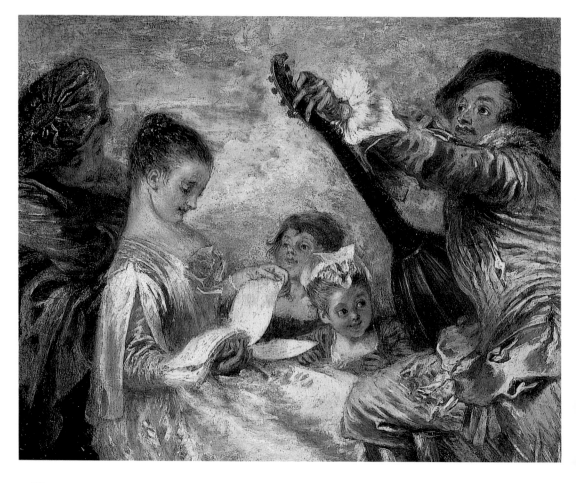

華鐸身旁還有他的同鄉弟子約翰—巴提斯・巴特（Jean-Baptiste Pater），巴特是華鐸唯一的弟子。傑爾桑幾乎每三天就到馬恩河畔的諾熱來看望華鐸，1721年7月18日，華鐸於傑爾桑的雙臂上過世，去世時四位與他親密的友人隨侍在側，他們分別是傑爾桑、朱利安尼、荷朗及哈朗熱神父。這四位友人合法繼承了華鐸的遺產，與其說遺產，無寧說是繪畫作品。

7月26日法蘭西皇家繪畫暨雕刻學院發布公告：「通告，安端・華鐸，畫家，學院會員去世。他在本月18日在馬恩河畔的諾熱去世，得年三十六歲。」華鐸的去世，對於法國畫壇而言是一個嚴重的損失，消息隨之傳布開來。拉羅科在《信使報》上指出：「在上個月末，因為華鐸先生的去世，美術界慘遭重大損失，……因為肺病的原因，當時他才三十七歲──繪畫上的

華鐸 **藝術家的夢境**
油彩 63.8×80cm
私人收藏

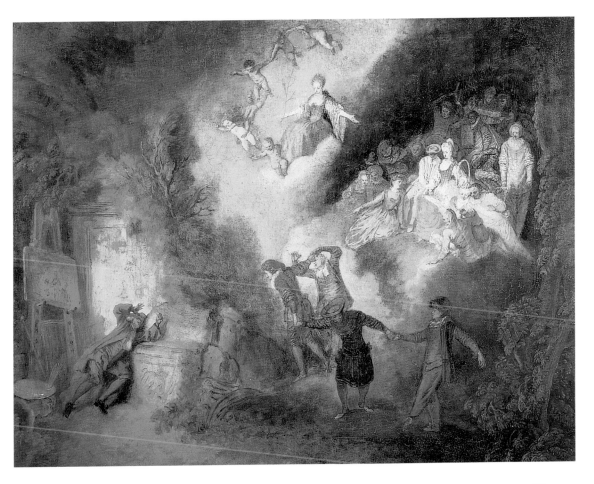

致命年齡，因為兩位著名畫家烏比諾的拉斐爾與埃斯塔許・勒絮爾（Eustache Le Sueur ou Lesueur）均於三十七歲過世。」拉斐爾是耳熟能詳的文藝復興大師，勒絮爾則是法國古典主義藝術的創建者之一。值得一提的是，法國第一位宮廷畫家賽門・烏威（Simon Vouet）大師，被稱為「法蘭西的拉斐爾」，被法國畫壇寄予無限希望。這位英年早逝的畫家去世時與華鐸去世時的年齡相同，然而拉羅科寫作這篇報導時選擇將華鐸與已故兩位偉大畫家相比擬，意味著對於華鐸的高度推崇。華鐸去世時的情形，克羅撒在書信上也有所記載。克羅撒在寫給羅薩爾巴的信上說：「我們已經失去可憐的華鐸先生。他去世這天，還拿筆畫畫。他的朋友們應該會出版有關他生涯與作品的精華。」

五、華鐸的時代

18世紀初期可說是華鐸的時代，其影響力十分深遠，由古典主義滲透到廣大的風俗畫傳統，同時也擴大了風俗畫領域。因此，從巴洛克美術到洛可可美術之間，華鐸應屬引導時代風潮、跨越兩者橋樑的畫家。

華鐸出身於路易十四世聲威遠播、王權嚴峻的舊體制時代，嚴肅的宮廷繪畫與古典主義風格瀰漫畫壇；1721年華鐸去世時，太陽王甫去世六年，一生歷經太陽王時代的氣氛從濃厚轉為淡泊，再至消逝。而華鐸特殊的繪畫養成背景與習畫歷程，使其形成具備異質於法國文化特色的同時，卻又能與時代風格相呼應，繼而開展出國際巴洛克樣式後，完全脫胎於法國自身風土的美術風格。

就風格形成而言，華鐸出生於法國極北方佛朗德爾地區的法蘭謝納，這裡不久前才被路易十四征服，其精神風土的構成異於法蘭西文明，自然具備濃厚的地方文化特色。北方文藝復興時代，我們看到布魯格爾、波希在尼德蘭、佛朗德爾地區開展出豐富的地方色彩，華鐸那位默默無聞的老師謝蘭，本身就是北方畫家；此外，他初期跟隨的老師吉洛也是裝飾畫家，因此華鐸初期

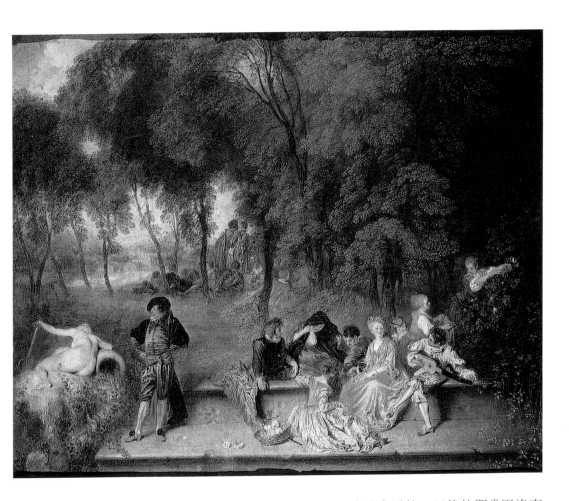

華鐸　**戶外聚會**
畫布、油彩
60×75cm
德勒斯登國家藝術
收藏館藏

的繪畫養成所接觸的皆非當時主流繪畫風格。日後他觀賞巴洛克大師魯本斯、威尼斯畫派等主流畫家的作品，才又在色彩與光影上獲得許多啟發。就表現主題而言，華鐸繪畫呈現許多當時主流畫家所少有的題材，譬如裝飾繪畫、音樂、舞踏、節慶活動、戰爭場景、雅宴，尤其是雅宴成為專門領域，標示著洛可可風格的主題精神之一。

　　歡樂題材似乎與華鐸繪畫脫不開干係，似乎洛可可風格也一度被如此界定；然而仔細閱讀他的作品，我們可在歡樂當中感受到某種華鐸的特有風格：一種憂鬱的感官趣味，某種對現實生命活力歌頌之同時，隱藏的對生命短暫的哀傷。

　　受到華鐸影響的同時代畫家有尼古拉‧朗克爾（Nicolas Lancret）、約翰—巴提斯‧巴特。朗克爾也是皇家繪畫暨雕刻

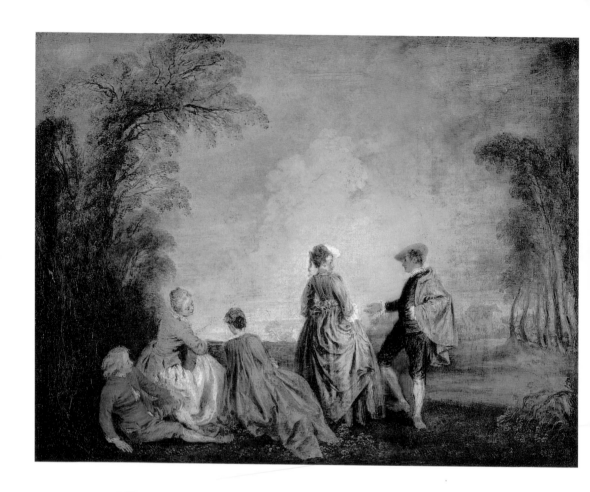

學院會員，活躍於巴黎，畫風受到華鐸深刻影響，但相對於華鐸描繪喜劇作家莫里哀（Moliere）或義大利輕歌劇的場景，朗克爾則描繪了拉辛（Jean Racine）的悲劇，表現出崇高精神。巴特與華鐸同樣出生於瓦蘭謝納，但巴特的作品以輕鬆與歡樂的情愛場景居多，已難以在他畫面中看到華鐸繪畫上的沉鬱神情與北方那股市民活力。除了對於同時代的影響，華鐸的弟弟諾埃爾—約瑟夫·華鐸（Noël-JosephWatteau）和其長子路易—約瑟夫·華鐸（Louis-Joseph Watteau）也是畫家，而路易—約瑟夫·華鐸的兒子法蘭索瓦—路易—約瑟夫·華鐸（Francois-Louis-Joseph Watteau）更因戰爭畫在他的年代頗負盛名。只是華鐸晚輩們的繪畫與其說是延續華鐸的雅宴精神，毋寧具有更多北方繪畫的風俗畫色彩。

華鐸　**難題**
畫布、油彩
65×84.5cm
聖彼得堡艾米塔許
美術館藏

戀情的風俗畫——
〈希杜島的巡禮〉的愛情冒險

　　華鐸繪畫中最嶄新的領域為「雅宴」。他在1712年獲得法蘭
西皇家繪畫暨雕刻學院入會資格，必須提出作品；向來學院的入
會作品都以歷史畫、神話故事為首要領域，例外的是，這回學院
讓華鐸自由決定作品主題。之前的兩種領域涉及藝術家製作作品
時所須具備的豐富人文教養與知識，故而許多藝術家以從事這些
領域而入會為榮；然而，賦予華鐸自由選擇製作領域的特權，卻
意外地誕生了18世紀初期法國繪畫的嶄新領域。

　　雖然學院給予華鐸自由選材的空間，華鐸繳交入會資格的作
品卻一拖再拖，幾經催繳，終於在1717年8月提出入會作品，名
稱為〈希杜島的巡禮〉，但在登錄之際改為〈雅宴〉。據說這件
作品在1795年法國大革命後由學院轉移到羅浮宮典藏，實際上從
1717年華鐸提出這件作品後，就一直典藏於羅浮宮。因法國大革
命後，皇家繪畫暨雕刻學院被廢除，重新成立巴黎美術學院，這
種轉移只是行政手續而已。

　　這件作品融合戶外風景及田園牧歌的風景畫傳統，不只如
此，值得注意的是這件作品其實是一幅大型戶外戀情的田園風景
畫。此作露面於1717年——太陽王路易十四去世後的第三年，它
的出現也意味著洛可可品味的開啟。優雅、浪漫，歡愉、眷戀，

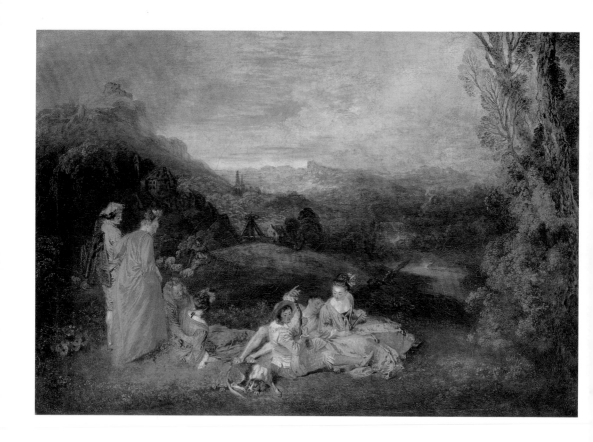

男女戀情，彷彿一場大型的戀愛劇，被華鐸大膽地鋪陳在觀眾眼前。這幅作品與其說是一場「雅宴」，無寧說是一場「愛的巡禮」。「雅宴」題材到底如何在華鐸繪畫生涯中逐漸形成？以下我們就來探討這幅作品背後到底存在著何種人文精神，同時也藉此探索其成立的時代背景。

華鐸　**平靜的戀情**
畫布、油彩　56×81cm
柏林夏洛登堡宮藏

一、夢幻劇場的體驗

　　華鐸關心「戀情」題材，早從1712年之前即已開始，這種題材實際上源自18世紀的虛構人物畫像，然而華鐸將其發展成為一種主題性的探索與表現，或許早在華鐸跟隨裝飾畫家吉洛學習時即已開始創作這類題材。我們可以從早期作品中發現，華鐸在跟隨吉洛設計舞台期間，已有充分機會親眼目睹舞台上的女性動作、人物姿態等戲劇的藝術構成形式，除此之外他也必然親眼目

華鐸
平靜的戀情（局部）
畫布、油彩　56×81cm
柏林夏洛登堡宮藏
（右頁圖）

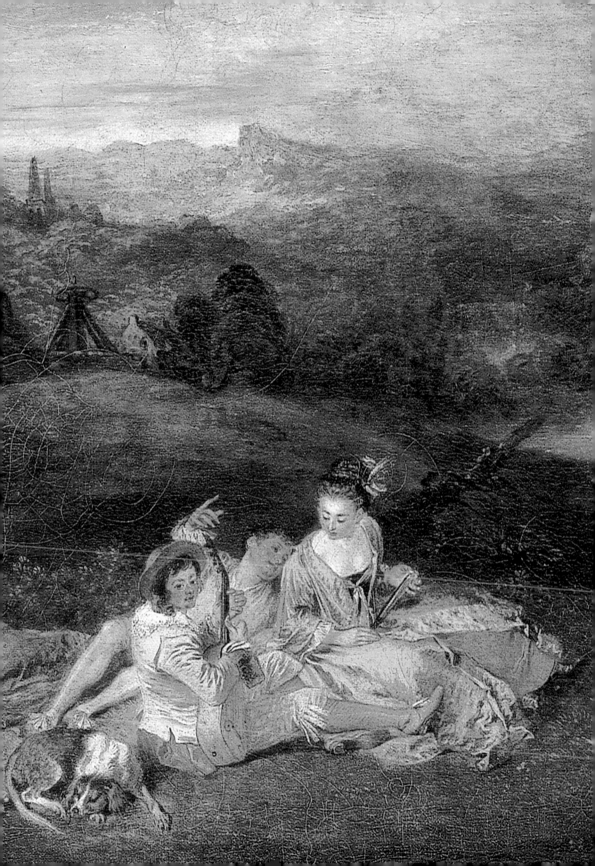

華鐸　**令人期待的告白**
畫布、油彩　63×49cm
法國安傑美術館藏

睹過舞台上夢幻般的服飾。跟隨吉洛期間親身體驗劇場舞台裝飾
的經驗，對於華鐸往後藝術特色的發展產生深遠影響；加上離開
吉洛工作室後跟隨奧蘭德三世學習裝飾繪畫，開始學習如何將立
體人物與裝飾紋樣巧妙結合，這種將裝飾紋樣與人物結合的工作
體驗，使他開始體會到機智且輕鬆的趣味感。

華鐸 **悶悶不樂的女子**
畫布、油彩 42×34cm
聖彼得堡艾米塔許
美術館藏

華鐸
野外市集中的喜劇演員
油彩 64.7×91.3cm
柏林國立繪畫館藏
（下頁圖）

　　人物畫是三度空間的視覺表現，紋樣裝飾則是二次元空間的
裝飾性的點線面構成。因此，這種融會立體人物與紋樣的圖案表
現，使華鐸有機會學習如何更為自由地詮釋主題。只是，華鐸在
努力將舞台戲劇及裝飾繪畫融入自己作品的過程中，卻依然欠缺
一種現實的戶外劇場體驗。

　　然而1709年學院羅馬獎的落選，卻使華鐸意外獲得這項體
驗。隨著他失意返回故鄉瓦蘭謝納短暫滯留，期間他親眼目睹鄉
村的舞蹈會，同時目睹西班牙王位繼承戰爭關鍵戰場的後方。他
從前者學習到如何營造出一股歡樂的戶外饗宴，從後者培養出如
何在廣大戶外空間中，掌握悲慘戰爭場景中的瞬間休憩。

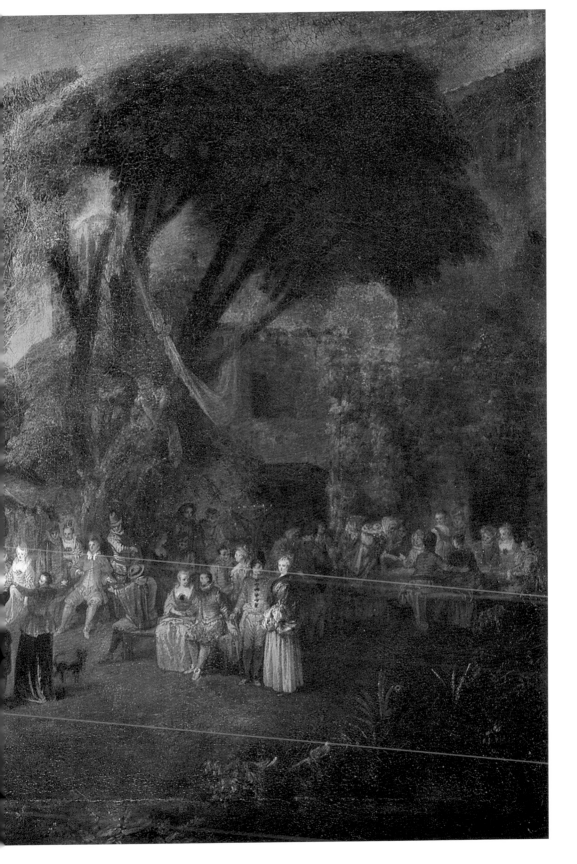

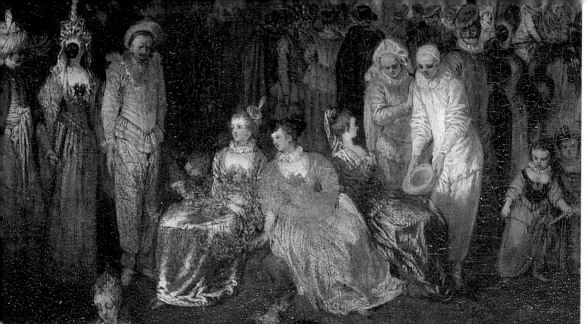

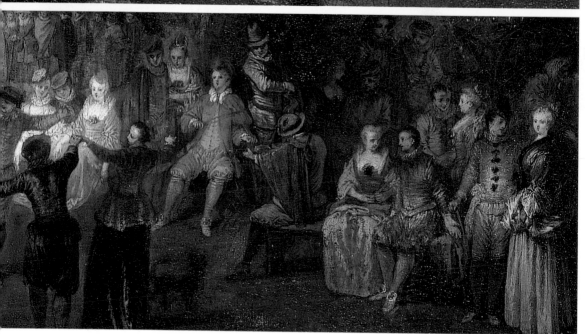

華鐸　野外市集中的喜
劇演員（局部）
油彩　64.7×91.3cm
柏林國立繪畫館藏
（上、下圖）

圖見82、83頁

　　〈野外市集中的喜劇演員〉可以說是華鐸描繪大型人物群
像的起點，人物群相當龐大。只是這件作品是否為華鐸真蹟頗有
爭議，1924年之前，這件作品被視為華鐸弟子巴特的作品，但在
1984年華鐸展覽會上被判定為華鐸之作。畫作〈鄉村新娘〉一般
推定完成於1710年至1712年間，同時也被製成銅版畫。畫面上全

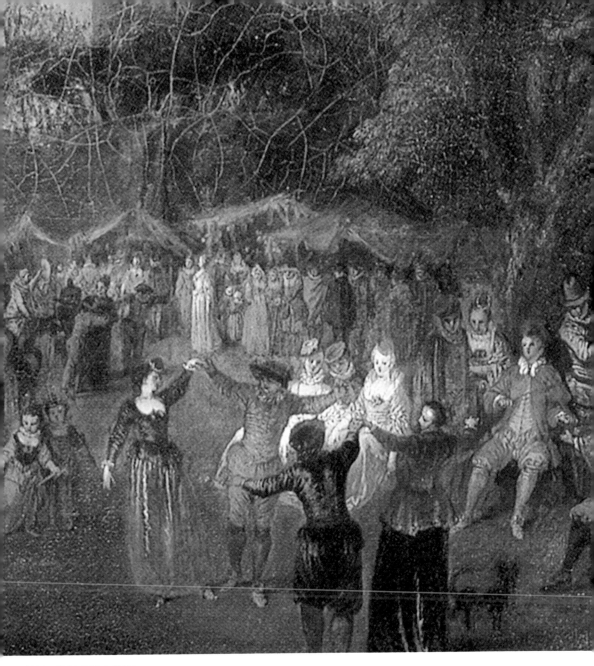

華鐸 野外市集中的喜
劇演員（局部）
油彩 64.7×91.3cm
柏林國立繪畫館藏

部出現一百零八人，畫中的新娘是誰？根據推測應該是由左邊往中央持續移動的一群人物中，身穿白色衣服的女性，她在馬車前方，正與一位男性挽著手，相互凝視。整幅作品在明暗上採用對比手法，透過一群群人物之間的明暗對比，使畫面展現出內容豐富且具變化的活動。新郎與新娘前面出現兩隻對望的小狗，暗示

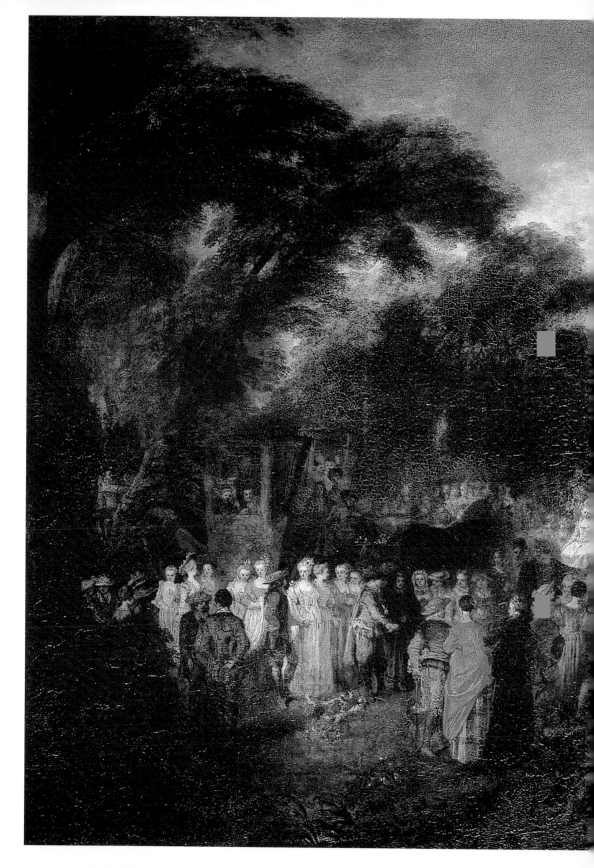

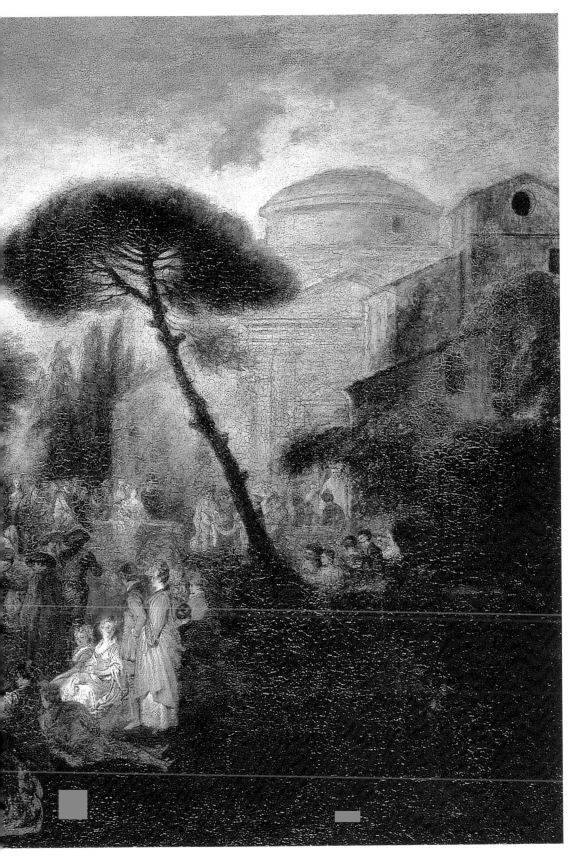

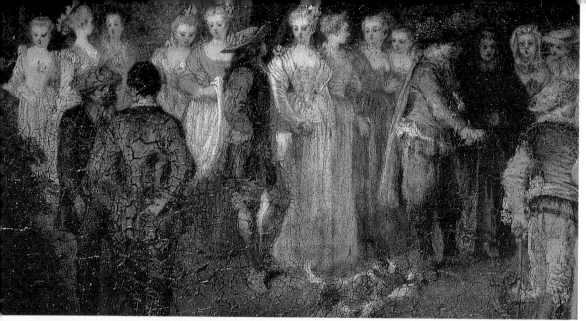

著畫中兩人是新婚關係。新娘後面一群女性，應該就是新娘的伴娘與女性友人，尤其是新娘後方有一名女子拉起新娘的長裙，更證明了這位新娘才是整幅作品中的主角。

　　〈滿足的皮埃羅〉也一度被視為偽作，1977年才被判定為真蹟。〈滿足的皮埃羅〉在1728年由亞當‧尚羅（Edame Jeaurat）

華鐸　鄉村新娘（局部）
油彩　65×92cm
柏林國立繪畫館藏
（上、下圖）

華鐸　鄉村新娘
油彩　65×92cm
柏林國立繪畫館藏
（前頁圖）

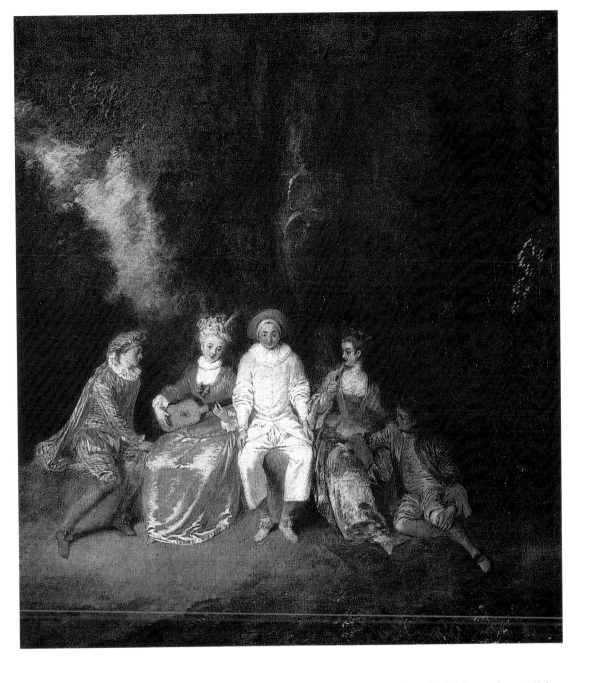

華鐸　**滿足的皮埃羅**
畫布、油彩
35×31cm
盧卡諾提森‧波尼米薩
美術館藏

製作成版畫廣為流傳，根據推測，這件作品製作於1712年，可以
說是華鐸最早以戶外愛情場景為題材的作品。1758年曾是海尼根
的收藏品，然而當1832年再次被賣出時作品左右兩側已被切除。
關於這件作品的原作，由康斯坦製作的銅版畫〈嫉妒〉推測，應
是根據原件重新臨摹而成的作品，因為畫中兩人背景的樹叢後還

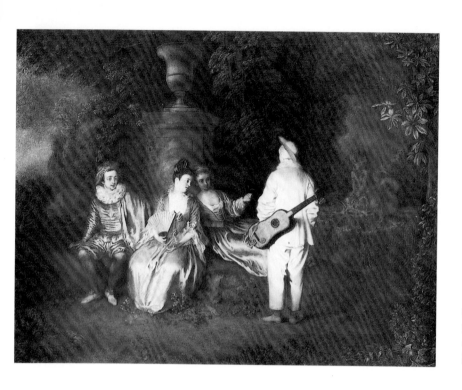

華鐸　**兩組男女**
畫布、油彩
49.5×63cm
聖法蘭西斯可美術館藏

躲藏著兩位喜劇演員，畫面右邊還有史芬克斯胸像；相對於此，
此一作品背後出現一座並不清悉的胸像，人物動作大體一致。確
實，這件作品就是依據1712年出品的原作〈嫉妒〉所再次臨摹的
作品。〈嫉妒〉的原作已經散失，不知所終，但可以想見這件作
品在當時應該受到高度評價，所以才根據原作重新臨摹，雖然名
稱不同，構思卻相同。畫面中間坐著皮埃羅，左右兩邊分別坐著
兩位貌美的女性。左邊的一位彈著魯特琴（Theorbo），意味著將
自己心中的情感表露給皮埃羅，皮埃羅則露出心滿意足的神情，
另一女性則以扇子搗住嘴巴，表現出心中那難以言喻的驚奇與不
安，整幅作品充滿著戲劇的詼諧感。華鐸採用對比手法，不論是
顏色或者人物表情都與構思合而為一，畫面洋溢著一股喜悅之
情。只是，這件作品展現的依然是靜態動作，此後，華鐸的作品
逐漸從安靜的動作轉化為充滿韻律節奏的動態。

　　大體就在〈嫉妒〉同一時代前後的作品，讓我們觀察到華鐸
表現風格的差異。作品〈兩組男女〉根據推測描繪於1712至1713
年間，應該是在〈嫉妒〉展出受到歡迎後，重新構思而成的新作

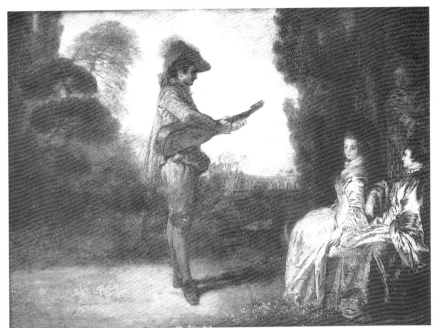

華鐸　**誘惑者**
銅版、油彩
18.9×25.6cm
特洛瓦美術館藏

華鐸　**冒險者**
銅版、油彩
18.8×25.5cm
特洛瓦美術館藏

品。這件作品上的主角站立起來，背著魯特琴，環視兩位女性，
兩位女性不再像是〈滿足的皮埃羅〉那樣面對其中一位女性的傾
訴情懷而產生對立的不安與抗拒；〈兩組男女〉畫面中的兩位女
性一同對於身穿喜劇裝扮的主角投以好奇眼神，身體相互靠近而

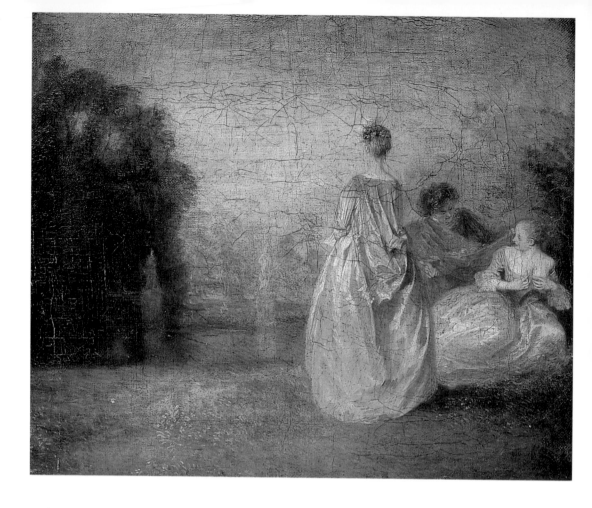

舉止親密，顯示出她們之間的緊密關係。或許畫中人物的親密動作與那難以表現的內心情感的掌握，正是華鐸作品在當時大為流行並受到肯定的原因。

華鐸　**兩位表姊妹**
畫布、油彩
30.4×35.6cm
私人收藏

　　除了這種群像的表達，華鐸還描繪兩件一對作品，分別為〈誘惑者〉及〈冒險者〉。根據1984年華鐸大展的圖錄顯示，這兩件作品大約製作於1712至1714年間，即華鐸返回巴黎之後。這類題材在18世紀初期顯然相當受到歡迎，1728年由本諾瓦‧奧德蘭（Benoit Audran）製作成銅版畫，廣泛發行。〈誘惑者〉表現出一位女性坐在椅子上，一位男性則站著彈奏魯特琴來誘惑她；相對於此的另一幅作品〈冒險者〉，則描繪一位男士坐著悠然自在地彈琴，一位女性前來挑逗他。兩件作品都充滿著男女兩性之間的特殊情感，但卻給人帶來截然不同感受。

華鐸
如果你不追求美麗少女
畫布、油彩
37×28cm
倫敦沃勒斯美術館藏

　　返回巴黎之後，因為〈嫉妒〉的成功，華鐸開始描繪許多男
女之間的戀情畫面。這些作品尺寸大多不大，人物相當精細，而
且都是屬於戶外場景的作品，在作品〈如果你不追求美麗少女〉
中華鐸開始展現出複雜的構圖、豐富的動作與其象徵。這件作品
大約製作於1714年，18世紀時被稱為〈甜言蜜語的丑角〉，曾由
多瑪桑（H. S. Thomassin）製作成銅版畫。

　　我們看到右邊的小丑，誇張地將身體往後仰著，不知朝著畫
中女士的耳朵說些什麼？此時我們看到這位女士一臉狐疑，夾雜

著喜悅與不安,而為了不使自己的心情被人窺見,用雙手按住胸部。在她背後則是赫爾梅斯胸像,下方盤繞著玫瑰花,左邊則分別可以看到五個人物:一對男女將樂譜攤在雙腿上,背對觀者的男士彈著琴,這對男女背後是一位低頭看著琴譜的紳士,紳士身旁則是一位側身而坐的女性。

小丑戴著面具,身穿斑斕彩衣,動作異常誇張,前景是一種動感與緊張的氛圍,他們之間的互動充滿著戲劇張力,至於背後則洋溢著溫馨的氣氛。這種前後之間的差異性,使畫面隱含一種美麗卻不安情愫。這位丑角意味著某種人類與生俱有的慾望;至於赫爾梅斯胸像及纏繞著胸像的玫瑰,則都暗示著情慾,甚而說是「幸福的約定」;前面一對滿懷歡愉心情的男女意味著人類天

華鐸　**義大利人的娛樂**
畫布、油彩
78.5×96.5cm
柏林國立繪畫館藏

生具有的情慾；後面一群享受音樂趣味的男女，則是透過音樂將愛情展現為寧靜的田園詩歌之隱喻。或許這樣的對比形式，正是華鐸要傳達給觀眾的抽象情感意涵。

關於此點，有研究者持不同說法，譬如聖·波里安指出，約在1714至1715年間的法國戲劇界，「小丑」（Arlquin）已經不再是劇場中的寵兒，而是各類「唐璜」戲劇中的主角侍者而已，他的角色主要是對可憐的女性控訴「情聖」唐璜（Don Juan）的罪惡，因此在這裡，小丑成為戀愛罪惡的控訴者。有趣的是，華鐸的銅版畫〈為了保護美麗的少女〉即清晰地展現出這種寓意：右邊陰暗處出現一位狀似唐璜的男子，左邊陽光底下有位小丑斜躺，對著少女說話。少女將隱喻為心中情感的魯特琴放置一邊，專注地傾聽小丑的談話內容。顯然，畫中的小丑正在訴說著右邊那位即將前來的男子的風流豔事，以保護她免於受到傷害。

二、戰爭的田園詩歌

1709年到1712年返鄉滯留期間，華鐸開拓了嶄新的繪畫領域。我們很難使用尋常的「戰爭畫」來命名華鐸的這類繪畫作品，姑且稱其為「戰爭風俗畫」。對於華鐸而言，返回故鄉瓦蘭謝納期間所遭遇的馬爾普拉凱戰役（Bataille de Malplaquet）的戰爭經驗，使他將其親身經歷的煙硝戰場與田園牧歌、戀情題材結合，呈現出有別於傳統戰爭畫的另類視野。這類戰爭風俗畫所呈現的並非前線衝鋒與廝殺的血淋淋經歷，而是戰場後方的生動畫面。瓦蘭謝納位於戰爭最前線的後方，於是戰時所發生的大量補給、紮營、休息的生活片段，成為華鐸最珍貴的視覺體驗。

這場西班牙王位繼承戰的決定性戰役改變了日後的戰爭型態。戰役中出現嶄新的攻擊性武器與戰術——步兵手持取代火槍與長矛的持燧式滑膛槍，並編列成步兵橫隊，配合大量爆炸彈與霰彈槍，產生前所未有的嚴重殺傷力與破壞效果。這種戰爭武器的改良使後勤補給必須迅速而便捷，此外，戰爭型態也由短暫結束發展為持久戰；戰爭型態的改變，同時也意味著法國君臨歐洲

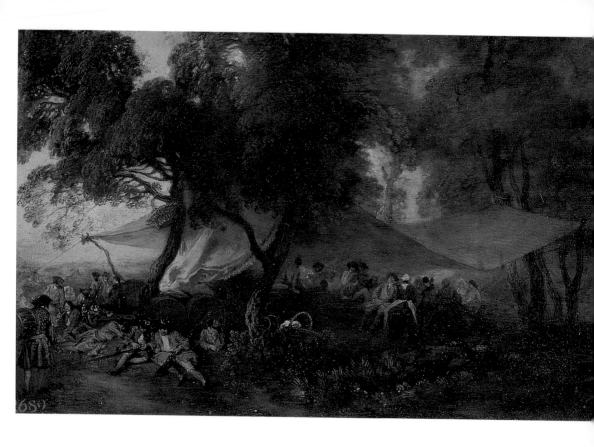

戰場時代的結束。戰爭型態的改變，外加人數上的優勢，使英奧
聯軍取得決定性戰果。然而法國畢竟是歐洲大陸最早統一的民族
國家，面積廣大，且擁有為數眾多的陸軍，是歐陸一等強國，聯
軍因此被法軍重創，獲得「皮洛士式勝利」（Pyrrhic Victory）。

　　「皮洛士式勝利」源自羅馬共和政府稱霸亞平寧半島時期與
希臘城邦所爆發的戰爭。當時位於半島底部的希臘城邦他林敦與
羅馬開戰，求救於亞得里亞海對岸的伊庇魯斯王國皮洛士，皮洛
士因此率領兩萬五千人與二十頭大象登陸義大利南部。戰役於西
元前兩百八十年爆發，羅馬傷亡七千人，被俘兩千人，皮洛士傷
亡四千人；隔年再戰，羅馬傷亡六千人，皮洛士傷亡三千五百多
人。兩次戰役皮洛士皆獲勝，傷亡也比羅馬少，但羅馬卻能源源
補充兵源，皮洛士之勝乃是付出慘痛代價換來的勝利。所以今日
人們稱皮洛士式勝利為「慘勝」或為「付出昂貴代價的勝利」。

　　法軍在馬爾普拉凱戰役重創聯軍，使聯軍停止攻擊，然而戰

華鐸　**戰爭中的休息**
銅版、油彩
21.5×33.5cm
聖彼得堡艾米塔許美
術館

爭中最具影響力的事件是俄國在大北方戰爭的獲勝。英國初期雖與沙俄彼得大帝結盟，但在其取得聖彼得堡，得以自由進出波羅的海出海口後，英國為避免與法軍進行大規模決戰，不得不與法國簽定合約，因此1709到1714年正式締約間，法國與英普奧聯軍之間處於持久消耗戰僵局。法國在1713至1714年間與敵軍簽訂合約，西班牙王位雖由路易十四的孫子菲利繼承，開啟持續三百年的波旁王朝統治，但法國卻喪失大量海外殖民地，從此在英法海外殖民地爭奪戰中屈居下風，財政逐漸出現赤字，這也是何以法國政府在1720年任命約翰‧羅主持冒險性財政改革的原因。財政改革失敗，法國財政長期陷入不穩定狀態，國勢一蹶不振，直至拿破崙崛起才又稱霸歐陸。

因為這場位於馬爾普拉凱的消耗戰，華鐸才得以有那麼多機會觀察到戰爭後方的補給休憩場景。17世紀的戰爭畫已經演變成足以與歷史繪畫相抗衡的嶄新領域，然而，華鐸筆下的戰爭場景並非戰場上慘烈格鬥、揮舞刀劍或砲聲隆隆的生死瞬間；那種慘烈畫面往往是君王隨身御用畫家欲彰顯君王豐功偉績的表現方式，故而與歷史畫同樣具有高度政治意味。

這場戰爭是垂老的路易十四生涯中最後一場大會戰，國王缺席，雖然維拉爾元帥透過這場慘烈戰役扭轉法國覆滅的頹勢，然而太陽王的落日餘暉已然顯露。這場撼動法國內政、外交的消耗戰，必然引起法國與巴黎城內許多關心者的注意，訂購華鐸這批戰爭風俗畫的畫商希洛瓦爾並非貴族，因此才對這批不同於歌頌國王豐功偉蹟的戰爭風俗畫感到興趣。華鐸當然無法前往前線描繪戰場實景，而是描繪故鄉隨處可見的軍隊後勤動向。畫面上描繪著休息、露營等日常性的生活片段，抽離於驚險的戰場之外，採取一種眺望方式來描繪戰爭後方的情景。

的確，17世紀戰爭畫家筆下的場面是一種對戰勝方的誇示，藉由英雄的戰爭行為改變歷史命運，屬於歌頌強者的勝利，具有歷史性或者浪漫的悲劇性。太陽王時代的畫家，如馬丁及穆朗兩人的歷史畫上，都充滿著這類人與大自然抗衡或者改變人類歷史的悲愴性意義。

在這段期間內，華鐸的作品畫面上不只出現戰事之間的眾多人物，同時也描繪許多鄉村活動，譬如舞踏的歡樂、婚宴的喧囂或者戶外劇場中的演員，這些人物的舉止、服飾、互動的氛圍甚而周遭景物，都是華鐸前所未有的嘗試，他以一種夢幻般的視角，眺望這些日常生活中的尋常片段。

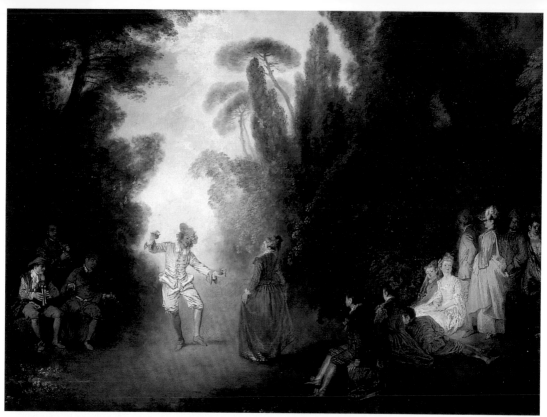

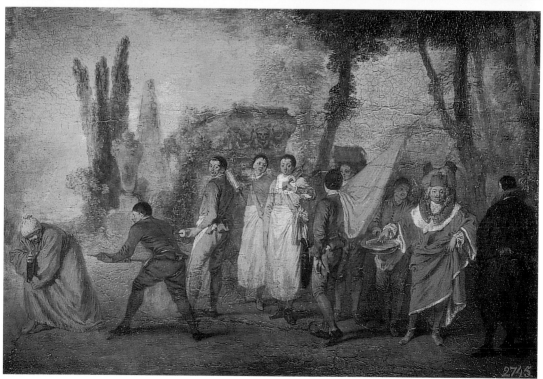

華鐸　**冒失的男子**
油彩　55×66cm
鹿特丹博伊曼斯・范伯
寧恩美術館藏

華鐸　**鄉村舞會**
油彩　96×128cm
私人收藏（左頁上圖）

華鐸　**被詛咒的殺手**
木板、油彩　26×36cm
莫斯科普希金博物館藏
（左頁下圖）

　　首先我們注意到出現在戰事作品中的女性優雅形象。華鐸在作品〈休息〉(圖見96頁)安置了兩位女性：其中一位女性坐在樹下與一位穿著長袍的男士談話，這位女性神情優雅、容貌端莊，使這幅戰爭畫在煙硝中增添許多寧靜感受；另一位的女性若無其事地側坐在前方，頭部包著頭巾，表現出思考神情，幾乎與整幅作品難以產生關聯，至於那些受傷、行走、休憩的群眾則錯落各地，意味著戰爭前後的景致。作品〈露營〉(圖見36、37頁)同樣也是表現戰事間的片段，透過畫面中央的數名女性呈現躲避戰火的逃難情景。

　　隨著不同作品的創作，華鐸逐漸掌握到女性的優雅形象。對於華鐸何時開始繪製女性畫像，目前各界共識是在1712年前後，特別是作品〈女占卜師〉(圖見99頁)中表現三位女性與一位吉普賽女子之間的畫面。右邊一位吉普賽女性穿著腳底鞋，彎著身體，一隻手托著身穿白色長袍女性的左手，一隻手指著嘴唇，並抬頭

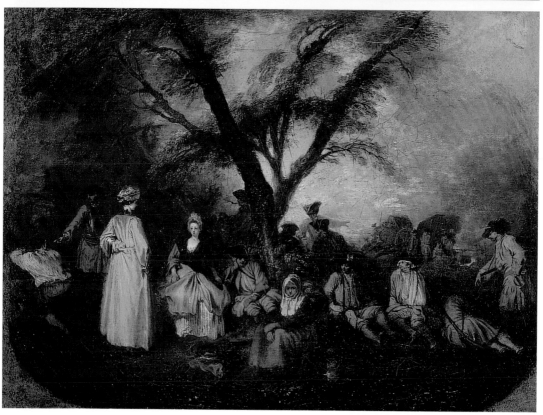

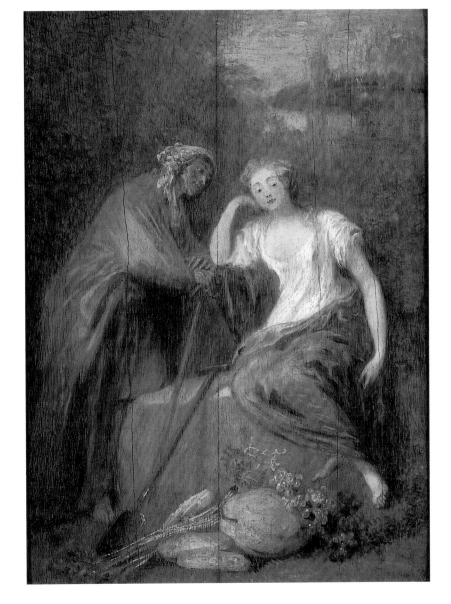

華鐸
凡爾多莫和波莫娜
（自然之神與果樹女神）
木板、油彩
40×30cm 私人收藏

華鐸 **河邊風景**
畫布、油彩
70×106cm
聖彼得堡艾米塔許
美術館藏（左頁上圖）

華鐸 **休息**
畫布、油彩
32×42.5cm
盧卡諾提森‧波尼米薩
美術館藏（左頁下圖）

望著女子。三位女性彷彿是希臘神話中的三美神一般，神情婉約，楚楚動人。此外最右邊的女性背對著我們，幾乎是〈休息〉當中與少女對話人物之重現。華鐸採取對比手法，吉普賽婦人穿著褐色系服飾，三位女性則衣著光鮮亮麗，服飾、頭飾與髮飾全然不同。右邊則是從遠到近的背景，意味這位吉普賽女性遠道而來。〈女占卜師〉不論服飾或肢體動作都相當考究，可說是華鐸女性畫像的起點。

華鐸　**化妝**　木板、油彩　34.6×26.5cm　私人收藏

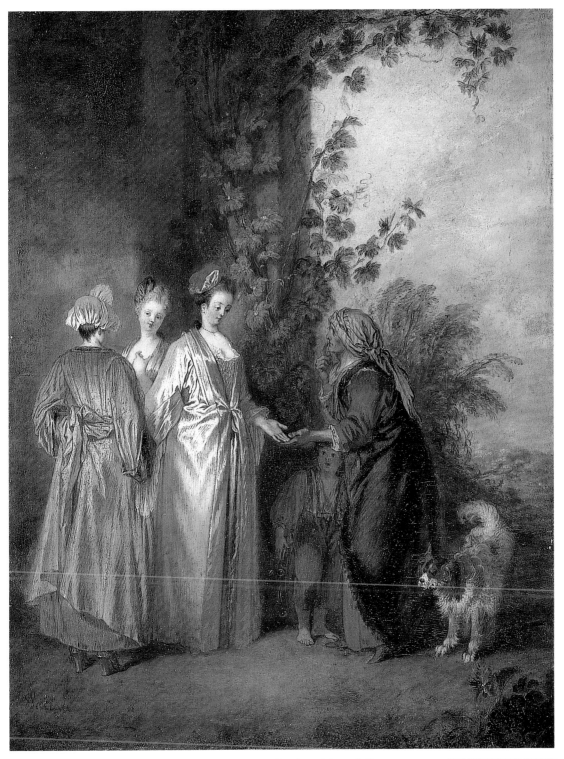

華鐸　**女占卜師**　木板、油彩　37×28cm　聖法蘭西斯可美術館藏

三、繆斯女神與愛神的田園戀曲

對於華鐸而言，男女戀情題材是他重要的標誌之一。這種題材從早期他描繪的鄉村舞蹈會開始，逐漸演變為歡樂氣氛的市集、慶典、音樂會或狩獵場的約會，最終發展為他最著名的「雅宴」題材，男女情侶同登希杜島，進行愛的巡禮。

在華鐸創造出雅宴之前，除了開始融會劇場與戰爭場景——結合劇場人物在戶外的調情活動，以及親身體驗的戰場眺望，獲得類似野外風光的表現；同時也開始嘗試鄉村的舞踏或婚宴場合

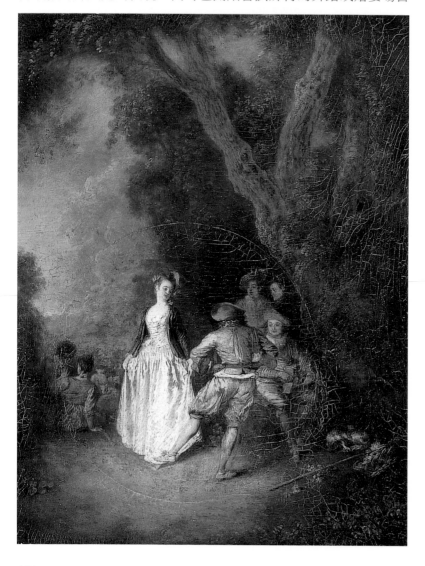

華鐸　**鄉村的舞蹈**
木板、油彩
43×32cm
聖馬利諾漢廷頓圖術館
與藝術畫廊典藏

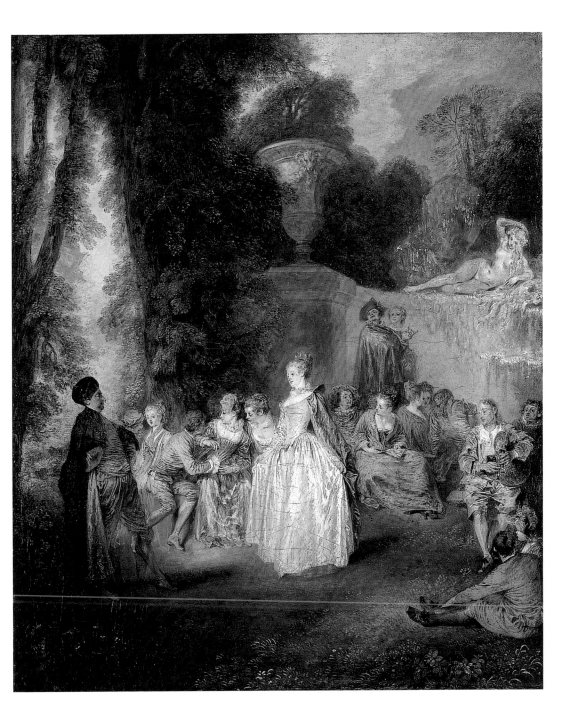

華鐸　威尼斯慶典
1861　畫布、油彩
56×46cm
愛丁堡蘇格蘭國立
美術館

等充滿日常生活特質的題材。〈鄉村的舞蹈〉原本與〈瀑布〉同
為一對作品，根據推測，這件作品應作於1712至1717年之間，進
一步說，創作於1714至1715年間的可能性更高，這一兩年之間，

華鐸　**真正的快樂**　木板、油彩　23.1×17.2cm　瓦蘭謝納美術館藏
華鐸　**鄉村之舞**　畫布、油彩　51×59cm　美國印地安納波利斯美術館藏（右頁上圖）
華鐸　**田園生活之樂**　木板、油彩　31×44cm　法國香提孔德博物館藏（右頁下圖）

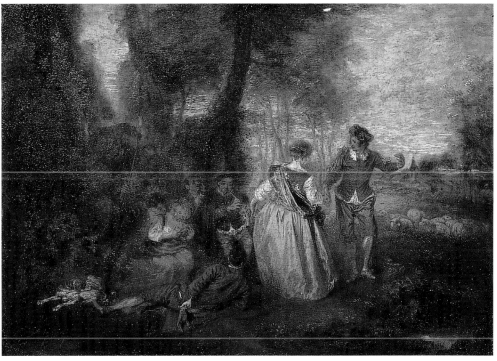

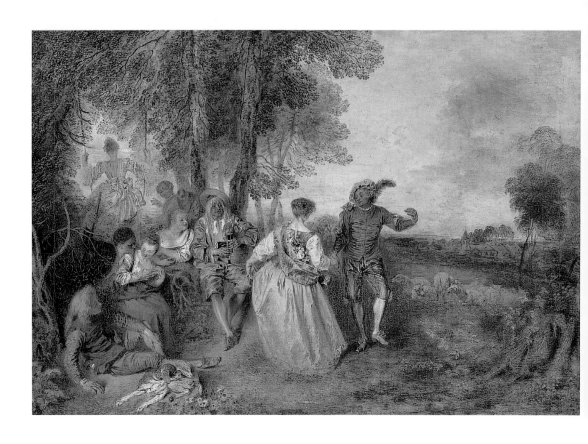

華鐸兩次被學院召喚，限時提出入院作品。這件作品的標題雖然為〈鄉村的舞蹈〉，實際上卻是宮廷舞蹈的一種，描繪舞蹈開始之際男女互動的優美動作。華鐸將這種宮廷舞蹈融入田園風光的背景當中，呈現輕鬆愉快的畫面。女性動作優雅，男性動作狂放，背後則出現觀賞舞蹈的人群。原本這件作品被裁切成圓形，其餘部分為往後修復而成。

華鐸　**牧羊人**
畫布、油彩
56×81cm
柏林國立繪畫館藏

日後我們可以在〈威尼斯慶典〉當中，看到融合〈鄉村的舞蹈〉與〈瀑布〉兩種風格的表現手法。群眾圍繞著兩位舞蹈者環地而坐，三三兩兩彼此交錯，氣氛熱絡。背景中出現有維納斯雕像的瀑布，意味著戀情。華鐸一生中並未造訪過義大利，所謂威尼斯慶典不過是華鐸自己所想像的場景而已。

大型的戶外野宴作品以〈田園的休閒〉為主，描繪著一群人在森林間休憩。對於歐洲人而言，森林意味著惡魔、女巫出沒的場所，因此是恐怖的地方；但是在華鐸筆下，這裡卻是有閒有

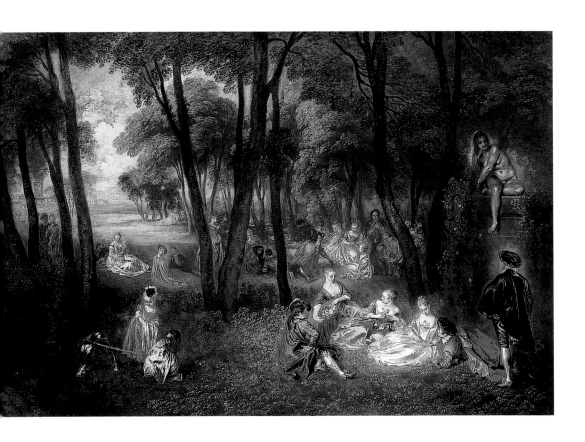

華鐸　田園的休閒
畫布、油彩
128×193cm
倫敦沃勒斯美術館藏

圖見106頁

圖見52、53頁

圖見106頁

錢貴族們愛情冒險的場所。年輕貴族們席地而坐，彼此談心，情趣蕩漾。畫面右邊畫著三對男女輕鬆地對話，他們雖然盛裝，舉止卻是相當輕鬆自在；在他們背後有數群人物彼此閒談，舉止優雅、神情自然，右邊雕像為沐浴的寧芙。根據推測，這件作品與〈香榭麗舍〉同樣描繪於1716年或1718年，〈香榭麗舍〉的寧芙則躺著。然而，也有研究者認為這兩幅作品欠缺透視法及夢幻般的氣氛，而雕像又過於寫實，因此懷疑兩幅作品是否為真品？

　　〈狩獵的約會〉名為狩獵，實際上是戶外的浪漫野宴，似乎是表現狩獵歸途中的約會。我們看到畫面右邊有兩匹馬，顯然主人已經下馬在一旁席地而坐，一位女子正要下馬，畫面左邊有獵犬及獵物，足以證明這是狩獵後的約會情形，在遠景處有兩對情侶動作親密，遠方彷彿是海邊或湖邊。

　　〈庭園的聚會〉也是華鐸的戀情故事，以濃密的樹林與畫面前方群聚的戀人們，營造出詩情畫意的氛圍。有研究者認為因為

105

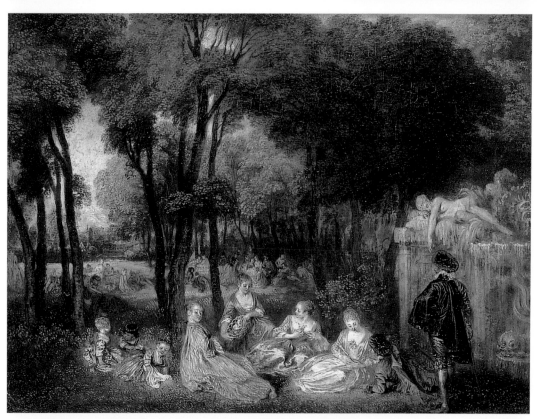

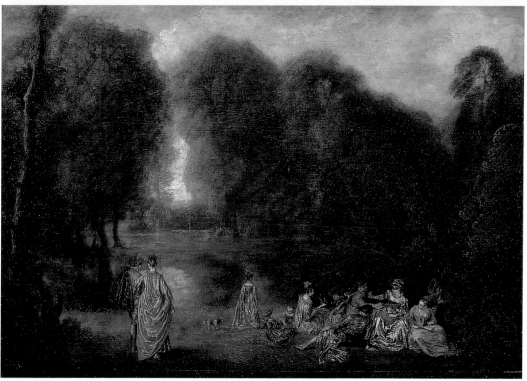

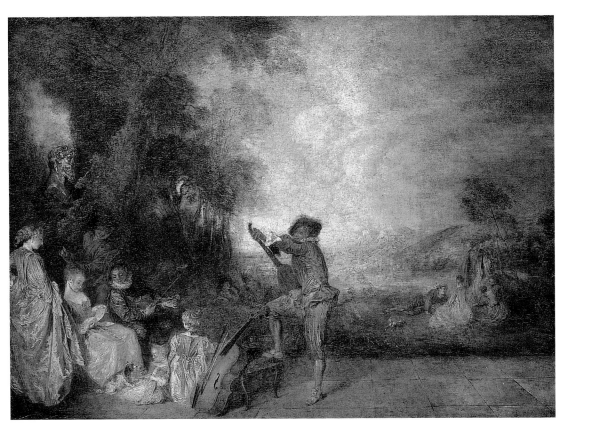

華鐸　演奏的調音
畫布、油彩
66×91cm
柏林夏洛登堡官藏

華鐸　香樹麗舍
畫布、油彩
33×43cm
倫敦沃勒斯美術館藏
（左頁上圖）

華鐸　庭園的聚會
木板、油彩
32.4×46.4cm
巴黎羅浮宮美術館藏
（左頁下圖）

前面人物被過分修改，使人物與樹木欠缺協調感。即便如此，由後面人物間的互動，依然可以看到許多出自華鐸其他作品中人物的動作。研究者也認為，這件作品應是華鐸在完成雅宴題材前的嘗試之一。

　　〈演奏的調音〉基本上也是描繪男女戀情的畫面，只是相較於其他作品上的親切互動，這件畫作則以一位在調魯特琴音的演奏家為主角，在他右邊是構成這場音樂聚會的成員。這件作品的原標題為「調音」，其人物與畫面整體構圖近似作品〈生之悅〉（圖見108頁），故而被推測為出自同樣的構思。畫面上的中提琴放置一旁，小提琴手則眺望著一旁女子，這位女子正在翻閱琴譜。魯特琴出現於16世紀末，在巴洛克晚期被廣泛作為通奏低音樂器及獨奏樂器，相同樂器在義大利稱為Chitarrone。是誰特意將音樂會搬到森林中呢？只是單純描述一場音樂會前的調音場景嗎？

　　根據研究者希利蒙特指出：這件作品所表現的是「虛假地

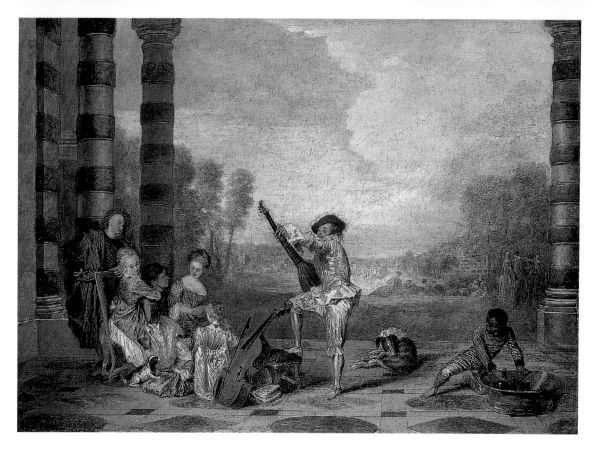

追求調和」，「這是已經調音完成的大提琴演奏者與裝模作樣持
續調琴的魯特琴演奏者的對比，意味著演奏音樂的兩位紳士或兩
種世代的對立」。根據當時人們的記載，魯特琴在調音上相當細
膩，必須耗費許多時間，因此華鐸似乎以此作為寓意，不論是音
樂、飲酒、愛情，都必須要有長時間的「調情」階段，雖然如
此，調音時間一長，將會有逐漸焦慮的情緒產生，但卻是所有情
緒高昂的前奏。相似的場景也可以在作品〈生之悅〉看到。

　　〈生之悅〉自然是後人所訂的題材，據稱早期曾經定名
為〈由杜勒麗宮長廊眺望香榭麗舍〉，因此有研究者指出，這件
作品中的義大利風格建築及遠景的小建築物，都是路易十三的時
代風格；就作品內容而言，構圖表現、題材與〈音樂課程〉(圖見68
頁)、〈演奏的調音〉、〈舞蹈的喜悅〉(圖見60頁) 十分相近。的確，這
件背景的圓柱給人聯想到華鐸年輕時期在劇場從事裝飾藝術工作
時的卓越才能；只是就其影響而言，我們可以從右側在冷酒的黑

華鐸　**生之悅**
畫布、油彩
69×90cm
倫敦沃勒斯美術館藏

華鐸
生之悅（局部）
畫布、油彩
69×90cm
倫敦沃勒斯美術館藏
（右頁圖）

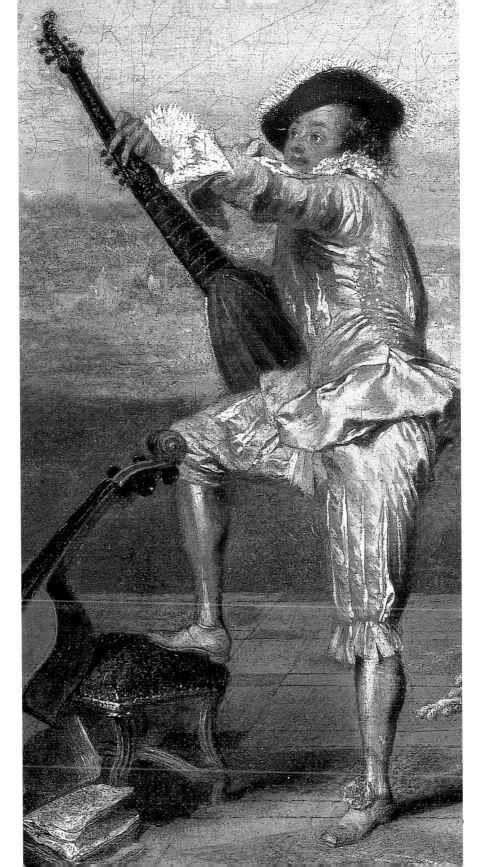

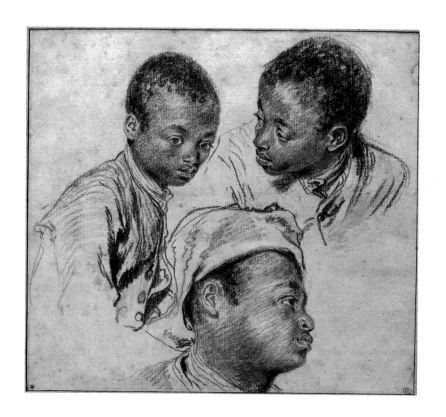

人少年看到威羅內塞的影響，而畫中的老人似乎採用維勒格爾、
希洛瓦爾等人的表現手法，創作年代大體為1718年前後。

四、宏偉的愛情冒險

　　就繪畫與時代關係而言，〈傑爾桑的看板〉或許意味著一
個偉大時代的落幕與新時代品味的開始，同時也標示出華鐸個人
生涯最後的偉大里程碑。作品中我們看到畫廊四周的圖像品味已
經不再是神話題材、歷史畫或肖像畫，而是右邊大家爭相觀看的
戶外風光。而就藝術家的個人風格養成而論，作品〈希杜島的巡
禮〉則是華鐸藝術成熟的標誌，以及藝術形式的完成。

　　華鐸在1709年至1710年前後已經開始構思〈希杜島〉。畫面
上，我們看到一對一對男女正要前往希杜島：人物直立，顯得僵
直而欠缺後期的靈活度，彼此動作缺乏互動，並不親密，左邊的
天使們正要迎接他們。這件作品不只是〈希杜島的巡禮〉的最初

華鐸　練習稿
黑、紅色粉筆與
灰、白色淡彩
24.3×27.1cm
巴黎羅浮宮美術館藏

人生因藝術而豐富・藝術因人生而發光

藝術家書友卡

感謝您購買本書,這一小張回函卡將建立
您與本社間的橋樑。我們將參考您的意見
,出版更多好書,及提供您最新書訊和優
惠價格的依據,謝謝您填寫此卡並寄回。

1. 您買的書名是:

2. 您從何處得知本書:

　　□藝術家雜誌　　□報章媒體　　□廣告書訊　　□逛書店　　□親友介紹

　　□網站介紹　　　□讀書會　　　□其他

3. 購買理由:

　　□作者知名度　　□書名吸引　　□實用需要　　□親朋推薦　　□封面吸引

　　□其他

4. 購買地點: ＿＿＿＿＿＿＿＿＿＿＿＿ 市 (縣) ＿＿＿＿＿＿＿＿＿＿ 書店

　　□劃撥　　　　　□書展　　　　　□網站線上

5. 對本書意見: (請填代號 1.滿意 2.尚可 3.再改進,請提供建議)

　　□內容　　　　□封面　　　　□編排　　　　　□價格　　　　□紙張

　　□其他建議

6. 您希望本社未來出版? (可複選)

　　□世界名畫家　　□中國名畫家　　□著名畫派畫論　　□藝術欣賞

　　□美術行政　　　□建築藝術　　　□公共藝術　　　　□美術設計

　　□繪畫技法　　　□宗教美術　　　□陶瓷藝術　　　　□文物收藏

　　□兒童美育　　　□民間藝術　　　□文化資產　　　　□藝術評論

　　□文化旅遊

您推薦 ＿＿＿＿＿＿＿＿＿＿ 作者 或 ＿＿＿＿＿＿＿＿＿＿ 類書籍

7. 您對本社叢書　□經常買　□初次買　□偶而買

藝術家雜誌社 收

10644 台北市金山南路(藝術家路)二段165號6樓

6F., No.165, Sec. 2, Jinshan S. Rd. (Artist Rd.), Taipei 106, Taiwan
TEL : (02) 2388-6715 FAX : (02) 2396-5707

姓　　名：_____ 性別：男□ 女□ 年齡：_____

現在地址：_____

永久地址：_____

電　　話：日／_____ 手機／_____

E-Mail：_____

在　　學：□ 學歷：_____ 職業：_____

您是藝術家雜誌：□今訂戶　　□曾經訂戶　　□零購者　　□非讀者

客戶服務專線：**(02)23886715**　E-Mail：**artvenue1975@gmail.com**

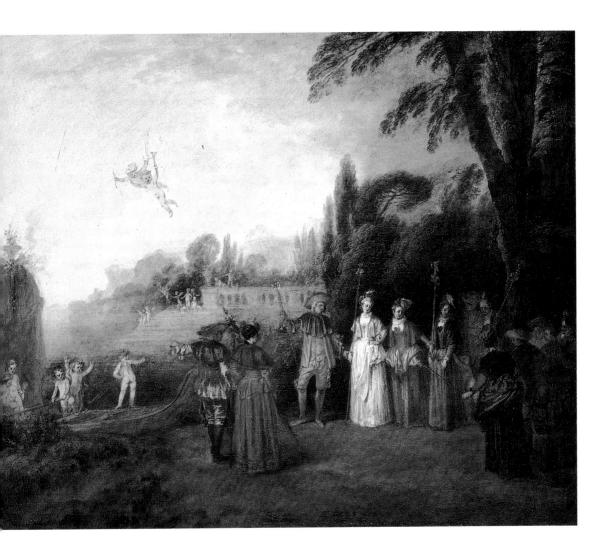

華鐸　**希杜島**
1717　畫布、油畫
43.1×53.3cm
法蘭克福修克德爾美術
館藏

圖見112頁、圖見113頁

構思起點，同時也顯示出華鐸作品的初期風格。

〈希杜島的巡禮〉在往後巴黎美術學院典藏記錄中稱為〈雅宴〉，這件作品完成於1717年，為華鐸進入法蘭西皇家繪畫暨雕刻學院會員的入會作品，而因1775年夏丹在製作典藏品目錄時將這件作品標為〈希杜島的巡禮〉，於是從18世紀以來，許多評論家就將原本稱為〈雅宴〉的這件作品稱為「希杜島的巡禮」。

學院在1712年通過華鐸提出學院入會作品的資格，原本在此時就應該提出作品名稱，只是華鐸例外地獲得特別禮遇，可以自由設定作品題材。不僅如此，通過資格後必須在一定時間內提出入會申請作品，然而華鐸卻一再延遲，因此分別於1714年、1715

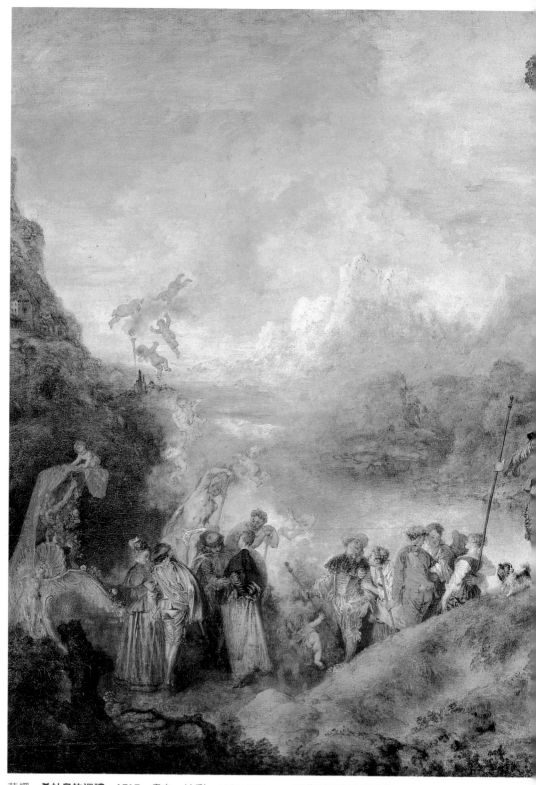

華鐸　**希杜島的巡禮**　1717　畫布、油彩　129×194cm　巴黎羅浮宮美術館藏

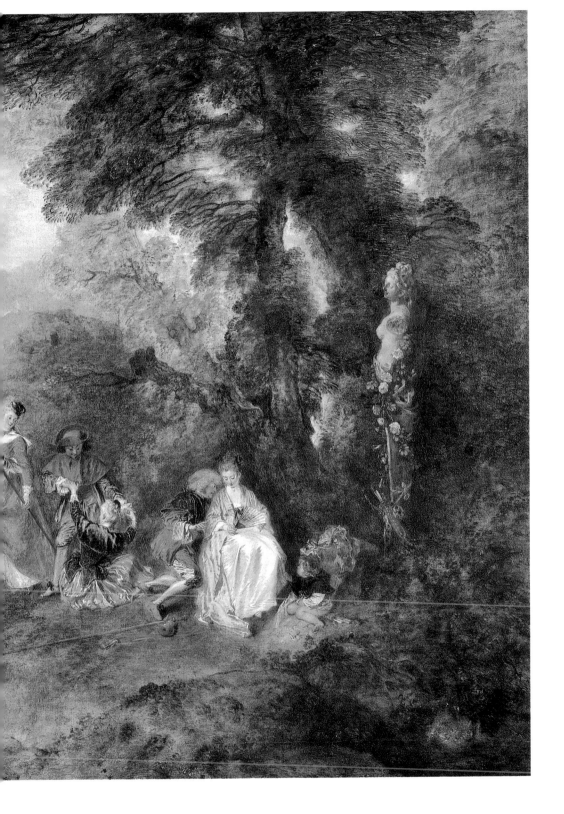

年及1716年，被學院要求說明延遲提交作品的理由，最後學院在1717年1月9日對華鐸下最後通牒，給予他半年期限。終於華鐸在8月28日以〈雅宴〉為題，獲得法蘭西皇家繪畫暨雕刻學院的會員資格。

　　華鐸為了製作這件作品，事先完成了許多素描。這件作品獲得相當高的評價，於是大約在1718年或1719年又製作〈希杜島的出航〉（圖見120、121頁）。兩幅作品就主題表現而言差異不大，尺寸也相同，然而細部有許多不同的地方，因此有人認為羅浮宮館藏作品為「前往希杜島的出航」，而柏林典藏的則是「從希杜島出航」。的確這樣的區分似乎解決了複雜的問題，然而卻多了望

華鐸　**希杜島的巡禮**
（局部—飛翔的丘比特）
1717　畫布、油彩
129×194cm
巴黎羅浮宮美術館藏
（左頁圖）

華鐸　**希杜島的巡禮**
（局部）
1717　畫布、油彩
129×194cm
巴黎羅浮宮美術館藏
（右頁圖）

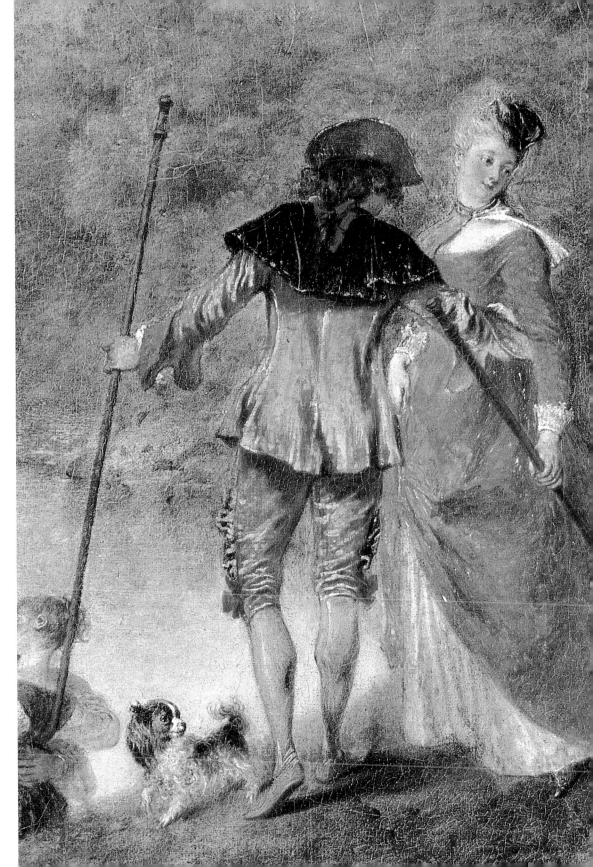

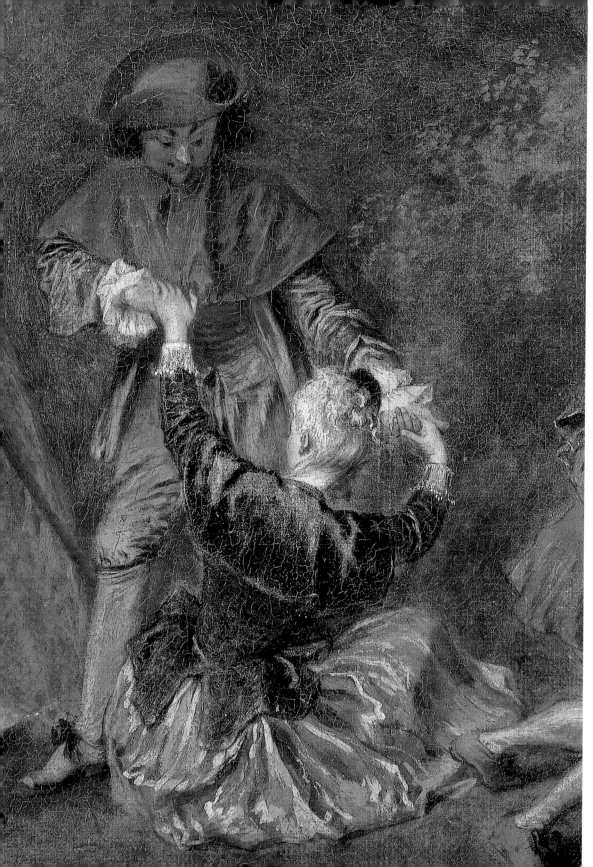

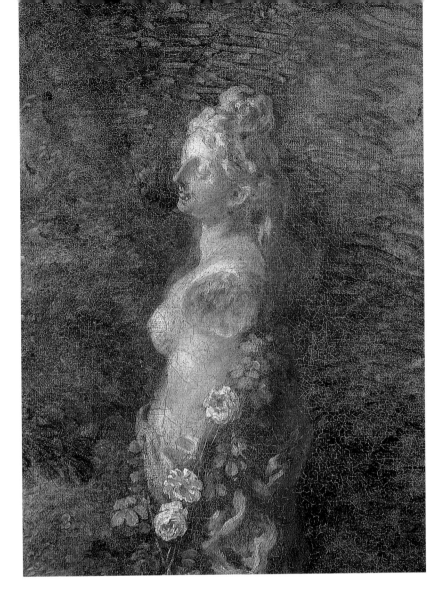

文生義的猜想。為了避免目前尚未解決的名稱問題，在本文中就以羅浮宮藏〈希杜島的巡禮〉與柏林典藏〈希杜島的出航〉來區別。的確，我們仔細比較兩者的差別，將會發現許多相異之處。

　　就空間而言，羅浮宮典藏的〈希杜島的巡禮〉將遠方船隻縮小，使空間上的景深變得更為巨大。此外，天空上飛翔的天使藉由近而遠、由下而上的飛翔，擴大了空間上的視覺效果。兩件作品最大的不同，是柏林典藏的〈希杜島的出航〉出現高聳船桅，使景深縮小，前後之間的距離拉近；再者因畫面上出現無數天使

117

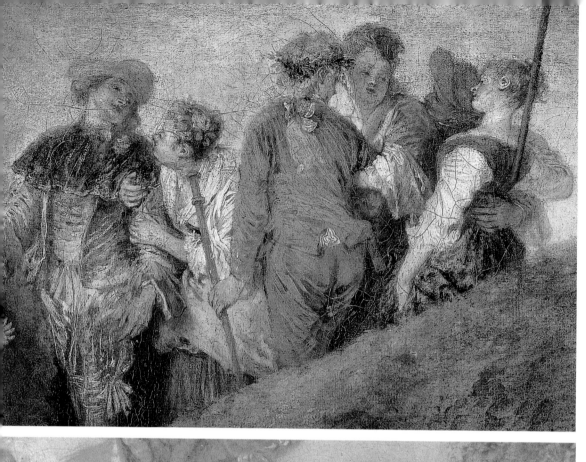

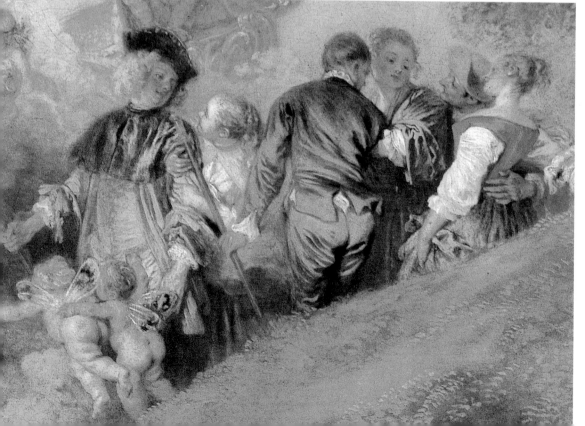

華鐸　**希杜島的巡禮**
（局部）
1717　畫布、油彩
129×194cm
巴黎羅浮宮美術館藏

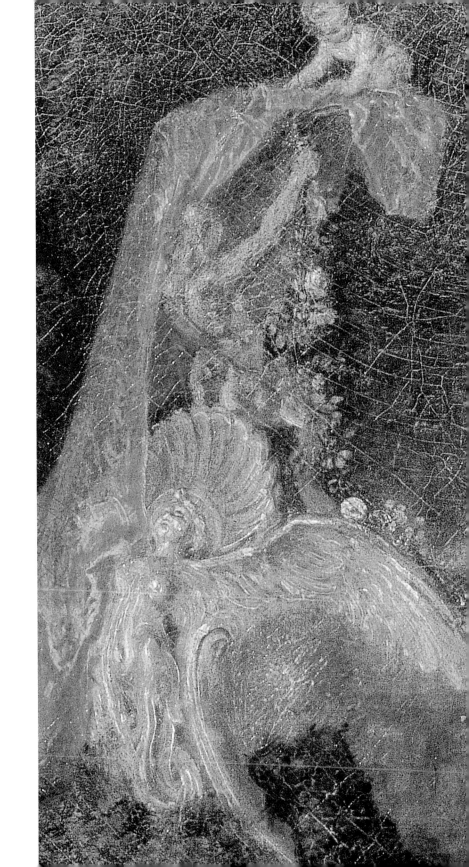

華鐸　**希杜島的巡禮**
（局部─人群）
1717　畫布、油彩
129×194cm
巴黎羅浮宮美術館藏
（左頁上圖）

華鐸　**希杜島的出航**
（局部─人群）
1718-1719
畫布、油彩
129×194cm
柏林夏洛登堡宮藏
（左頁下圖）

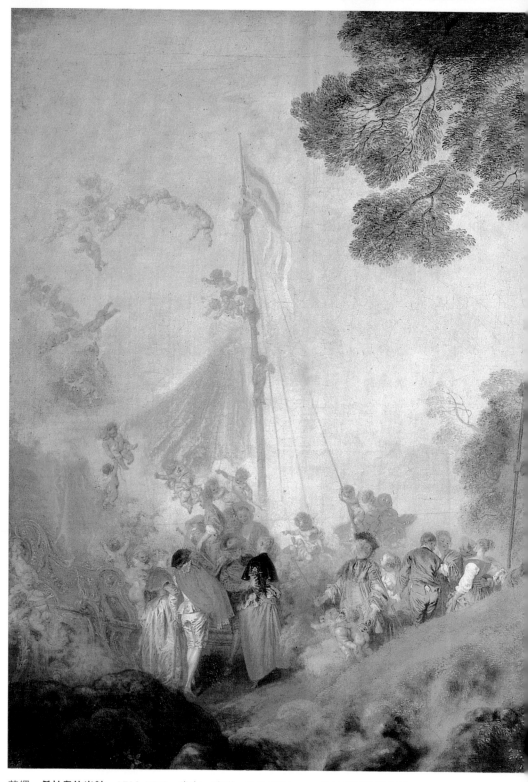

華鐸　**希杜島的出航**　1718-1719　畫布、油彩　129×194cm　柏林夏洛登堡宮藏

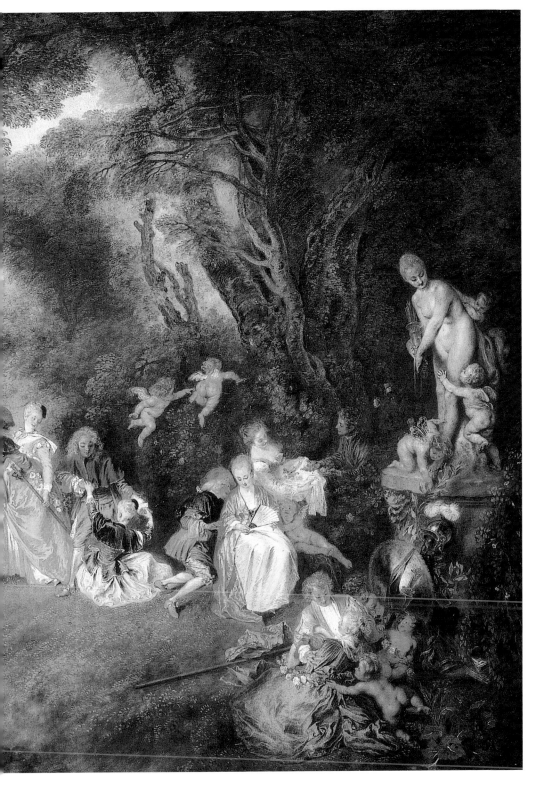

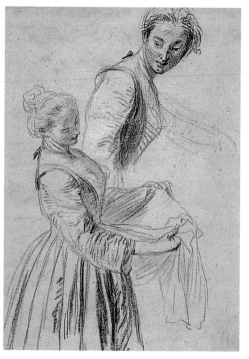

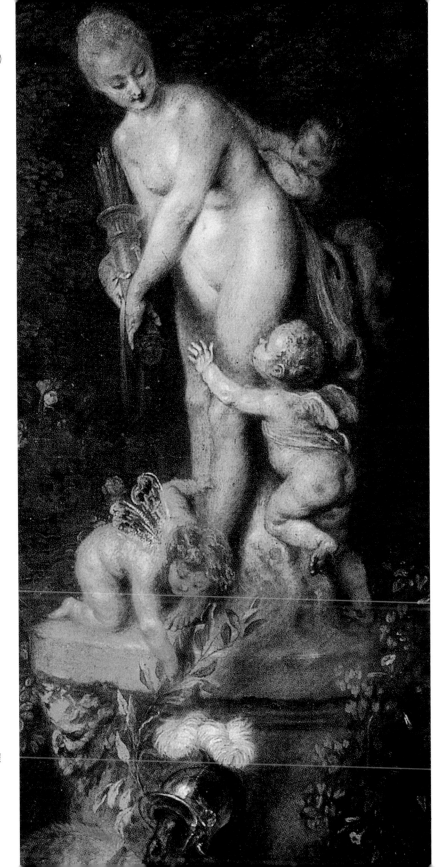

華鐸　**希杜島的出航**
（局部──雅典娜雕像）
1718-1719
畫布、油彩
129×194cm
柏林夏洛登堡宮藏

華鐸　**希杜島的巡禮**
1717　速寫稿
（左頁圖）

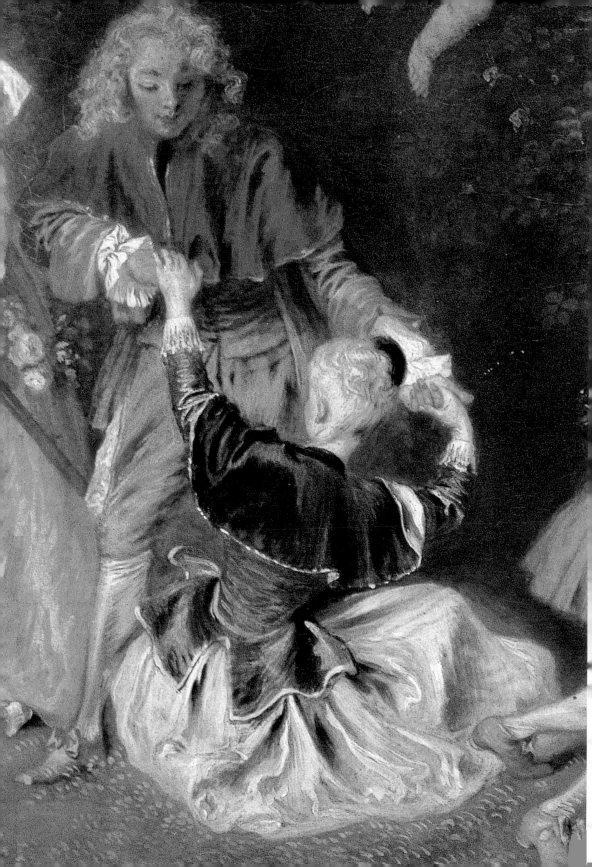

華鐸　**希杜島的出航**
（局部──飛翔的丘比特）
1718-1719
畫布、油彩
129×194cm
柏林夏洛登堡宮藏

華鐸
希杜島的出航（局部）
1718-1719
畫布、油彩
129×194cm
柏林夏洛登堡宮藏
（左頁圖）

在天空、船上飛翔，使原本富有韻律節奏的眾多戀人的舉止與動作因此被破壞，成雙成對的情人雖然倘佯在無數天使的祝福下，然而畫面中戀人之間的互動關係卻顯得紊亂不堪。

　　就背景處理而言，羅浮宮典藏的〈希杜島的巡禮〉的樹木僅占畫面五分之一強，在此烘托下，人物顯得相當小，空間變得更為廣大。相對於此，柏林典藏的〈希杜島的出航〉上方樹葉超過一半，樹幹也被刻意細膩並巨大地描繪開來，在此對比下，人物變得更為巨大。顯而易見的，華鐸從〈希杜島的巡禮〉的刻意放大、加深空間的縱深，到〈希杜島的出航〉刻意壓縮景深，使人物幾乎清晰可見。此種構圖的改變，或許是有意突顯學院主義所關注的歷史故事效果。我們從羅浮宮的〈希杜島的巡禮〉感受到的是華鐸延續他田園詩歌般的優雅情調，相較於此，柏林典藏的〈希杜島的出航〉則以更為細膩的筆法描繪，特別是前者畫面上的維納斯半身像，在此被轉化為雅典娜女神，使畫面充滿了歷史畫的寓意特質。

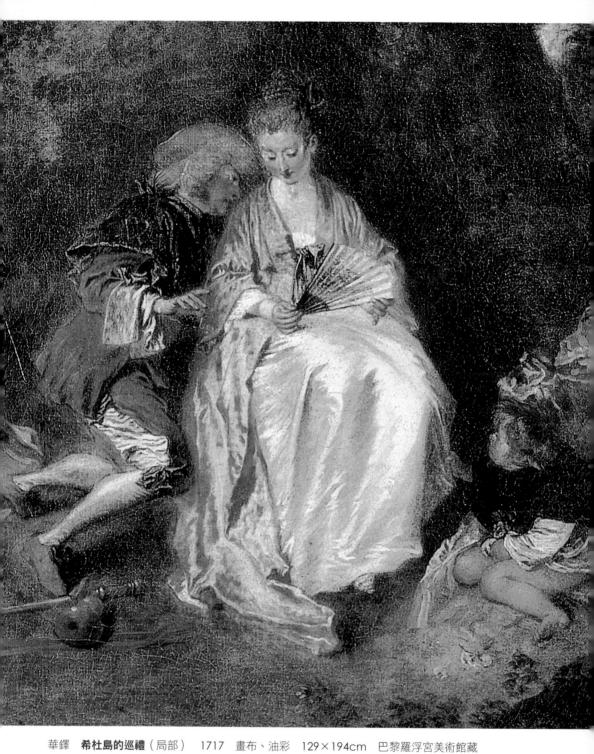

華鐸　**希杜島的巡禮**（局部）　1717　畫布、油彩　129×194cm　巴黎羅浮宮美術館藏

華鐸　**希杜島的出航**（局部）　1718-1719　畫布、油彩　129×194cm　柏林夏洛登堡宮藏（右頁圖）

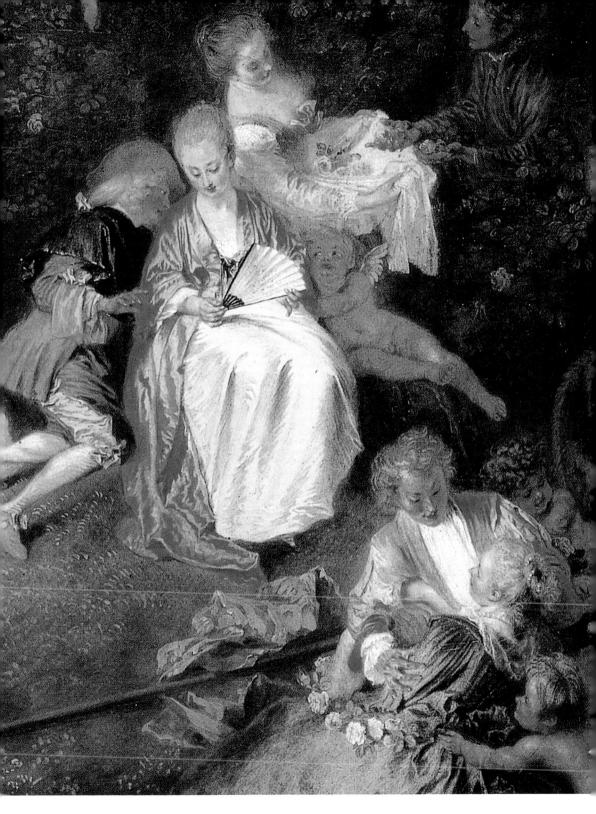

華鐸　**希杜島的巡禮**（局部）　1717　畫布、油彩　129×194cm　巴黎羅浮宮美術館藏

華鐸　**希杜島的出航**（局部）　1718-1719　畫布、油彩　129×194cm　柏林夏洛登堡宮藏

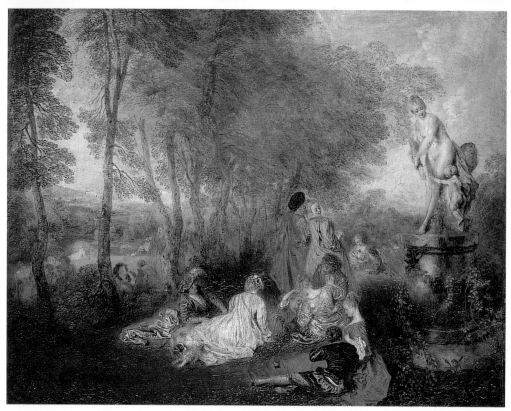

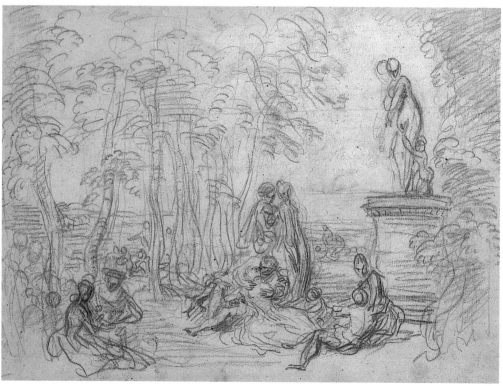

130

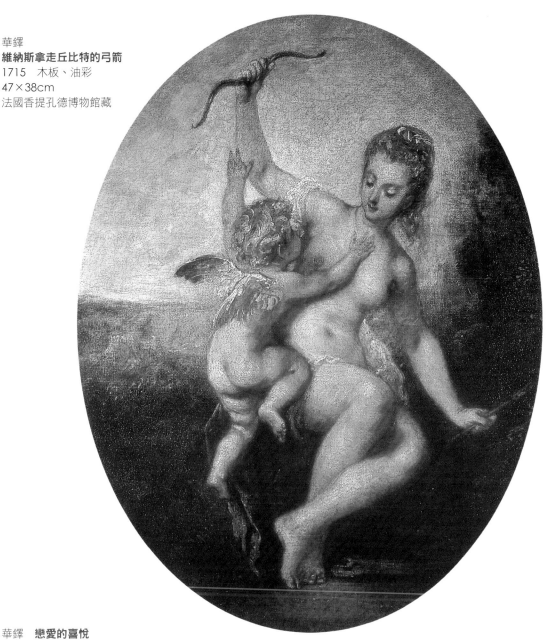

華鐸
維納斯拿走丘比特的弓箭
1715　木板、油彩
47×38cm
法國香提孔德博物館藏

華鐸　**戀愛的喜悅**
1717　畫布、油彩
61×75cm
德勒斯登國家藝術收藏
館藏（左頁上圖）

華鐸　**習作：愛情盛宴**
1717　紅、黑色粉筆
19.4×26.4cm
芝加哥美術學院藏
（左頁下圖）

〈戀愛的喜悅〉可以說是〈希杜島的出航〉的翻版，估計描繪於1717年，因為右邊的雕像幾乎雷同。畫面上顯然描繪著情侶的樂園，情侶兩兩一對，有的席地而坐，有的挽手散步，或隱密於草叢中，或在湖邊竊竊私語，興許只有天上的樂土才有此種景致。畫面右邊的雕像，維納斯搶走邱比特的箭，意味著不要這個調皮不懂世事的頑童破壞這些情侶的好事。這件作品特意放大雕

131

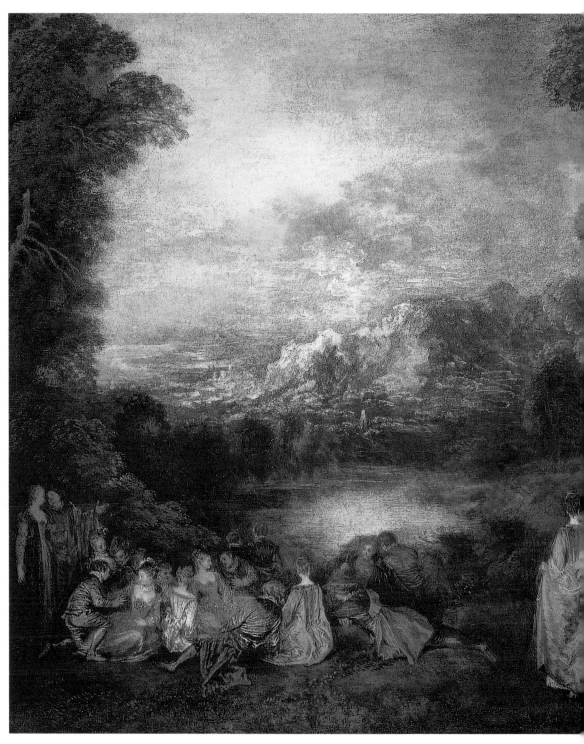

華鐸　**迷人島**　1716-1718　畫布、油彩　47.5×56.3cm　私人收藏

像的比例，似乎清晰地訴說華鐸心中的想望——不願人間好事被神給攪局了；此外，這也意味著他們正在希杜島上。

同樣關於戀情的畫面也可以在〈迷人島〉上看到：畫面上有九對情侶，左右兩邊各站著一對，畫面正中央則出現一位趴在地面的男士，使原本具有韻律感的情侶們產生騷動。根據推測，這幅作品的製作年代為1716至1718年之間，1734年由飛利浦‧勒‧巴（Philippe Le Bas）製成銅版。原畫最初收藏於華鐸摯友克羅撒的李希留街宅邸，1758年出售給英國著名畫家雷諾茲（Sir Joshua Reynolds），雷諾茲也曾受到華鐸畫風影響。我們仔細觀看這件作品，人物間的互動相當緊湊，中央出現湖泊，隨後是宛如擺動般的遠山，最後則是海洋。這件作品同樣屬於戶外男女戀情題材，可說與希杜島故事同屬於結合島嶼與戀情的類型。

華鐸〈雅宴〉中互訴衷曲、戀愛冒險的愛情史詩，可說是法國洛可可時代的開端。作品當中沒有英雄史詩般波瀾壯闊的歷史情節，也沒有神話故事奇幻迷離的想像；但卻充滿男女之間的細膩動作、微妙神情、跌宕丑角身段，以及優美如夢的雅緻背景。雅宴是18世紀的嶄新題材，學院的肯定，意味著審美觀已經由傳統的歷史畫、神話故事轉移到人類內在的豐富情感；歷史的壯闊與神話的迷離，不再主宰人類文明趨勢，個人存在、人類與生俱有的豐富情感成為18世紀的嚴肅課題。華鐸畫面上的義大利喜劇丑角，為人類的愛情冒險提出警告，控訴愛情當中的嫉妒、貪婪、情慾、慾望、欺瞞。情愛裡的不安與猶豫在華鐸細膩的人物表現當中顯現，使我們充分發現到他特有的憂鬱情感。

虛無與憂鬱——
華鐸筆下的遊藝人

　　在近代以前，對於畫家而言，除了歷史畫、宗教畫外，足以讓畫家們賺取到養活生計的繪畫主題，便是肖像畫了。畫家除了透過歷史畫、宗教畫或神話故事來滿足貴族與宗教界等買主的需求，肖像畫逐漸也成為他們謀生相當重要的領域。然而，華鐸筆下的肖像畫卻充滿異質性，因為他的肖像畫並沒有如日後洛可可畫家、新古典主義畫家那樣的內容，如布欣、福拉歌那、安格爾等人所描繪的眾多閨房中淑女與夫人或者社會名流。對於華鐸而言，他的肖像畫近似於文藝復興時期宗教繪畫的表現手法，將真實人物描繪於故事情節當中，僅有少數作品為特定個人所製作；而其肖像畫風格近似於風俗畫家領域，深具夢幻效果，可以說游離於真實與夢幻之間，別出心裁。

　　因此，與其說華鐸為某真實人物描繪肖像，無寧說是創作屬於自己特色的人物畫，這些畫中人物大多依附於某種情節而存在。相對真實人物的名人肖像畫，在開創洛可可風格的華鐸筆下，首先是一群賣藝人吸引他的目光。這群走江湖的賣藝人興起於路易十四時代晚期及路易十五初期，在學院繪畫創作題材的領域區分中歸屬於最低位階的風俗畫；他們的身分僅止於娛樂貴族或宗教演出，社會地位並不高，然而在華鐸筆下卻因為劇場性的

華鐸　**豚鼠**　畫布、油彩　40.5×32.5cm　聖彼得堡艾米塔許美術館藏

華鐸　**小夜曲彈奏者**　1715　木板、油彩　24×17cm　法國香提孔德博物館藏

特殊題材，受到人們喜愛。只是，從法蘭西太陽王輝煌時代迎向黃昏的這批街頭藝人，在迎合上流社會享樂生活的同時，他們自身反差的特殊身分與現實生活中的無奈，卻給人感傷的情懷。

　　值得注意的是，華鐸肖像畫令人著迷之處在於歡樂中的人物往往洋溢著憂鬱特質，這種特質在遊藝人的神情、動作中充分表露無遺。除此之外，華鐸的肖像畫中常常出現他的友人、贊助者，這些屬於他私人友情的流露及他所交往的軌跡。

一、友情的紀錄

　　華鐸筆下有喧囂的遊藝人，也有與他親密交往朋友，這些人物有個人的肖像，也有群像。首先我們從個人肖像畫開始談起。

圖見138頁
　　個人肖像畫中可依據題材加以區分，一者為遊藝人肖像，一者為上流社會人士的肖像。〈作夢的女人〉原本是一件難以斷定為何人的作品，後來依據馬里埃特（Mariette）所言，判定為華鐸作品。〈作夢的女人〉是華鐸最早的戲劇演員作品，製作年代有研究者認為在1712年至1714年間，也有的認為在1717年，畫中人物推測為當時著名女演員夏洛特・德馬爾。夏洛特・德馬爾蹺腳側坐，眼神面向著我們，手中拿著一把香，香煙裊繞。我們目前尚不知道這件作品為何取名為〈作夢的女人〉？不過如果將這件
圖見139頁
作品與〈賣弄風情的女人們〉比較，則可以發現〈作夢的女人〉的畫中女性與〈賣弄風情的女人們〉畫中左邊女性相符合，她們都穿戴著相同樣式的帽子、衣服，唯一不同的是〈賣弄風情的女人們〉女子手上拿著的是面具。

圖見140頁
　　〈安端・德・拉・洛克〉是華鐸摯友的肖像畫。安端・德・拉・洛克（Antoine de la Roque）手中拄著杖，一隻腳僵直，側斜地坐著，前方有他鍾愛的獵犬，一旁放著豎琴與歌劇劇本，背後則是神話故事的情愛場景。一位狀似森林神祇的男性將一隻手放在嘴巴上，制止一群正在嬉戲的寧芙們，示意不要吵到專注望著我們的拉・洛克。拉・洛克看來正望著觀者，似乎剛經過一段凝思後才放下手中劇本。這位畫中人物其實經歷過一場戰爭慘禍，

137

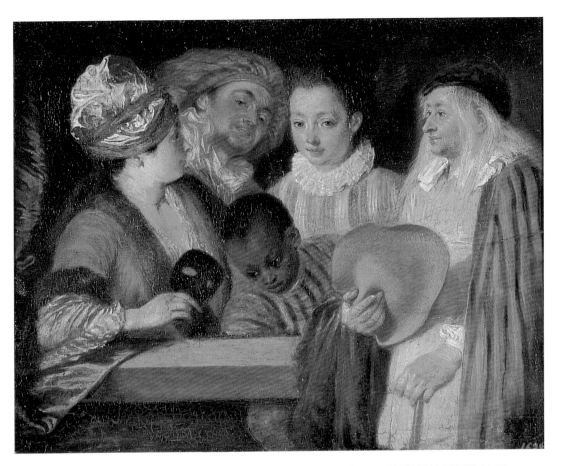

華鐸
賣弄風情的女人們
木板、油彩
20.2×25.0cm
列寧格勒冬宮美術館藏

華鐸　**作夢的女人**
木板、油彩
23×17cm
芝加哥美術學院藏
（左頁圖）

但畫中的人物彷彿已從戰亂中痊癒，過著閒暇且優渥的日子。

　　拉‧洛克是馬賽人，是著名記者及旅行家尚‧德‧拉‧洛克（Jean de la Roque）的弟弟，他們的父親皮埃爾‧德‧拉‧洛克（Pierre de la Roque）也是法國著名旅行家與商人，1644年他初次從馬賽帶入數量不多的咖啡豆，這是法國文獻初次提到輸入咖啡的歷史記載。皮埃爾的兩位兒子對於法國文化皆有一定貢獻：尚‧德‧拉‧洛克如同父親一樣，也是一位愛好旅行的旅行家，寫作《敘利亞遊記與黎巴嫩世界》，描述許多當地的風俗、信仰，在此之前他已經出版描繪阿拉伯風光之旅的著作《阿拉伯之旅》，詳細敘述葉門當地咖啡栽種區與貿易情形。往後他與弟弟安端‧德‧拉‧洛克一同編輯《法國信報》（Mercure de France）。

　　拉‧洛克到巴黎從軍後被選為國王近衛隊成員，然而卻在

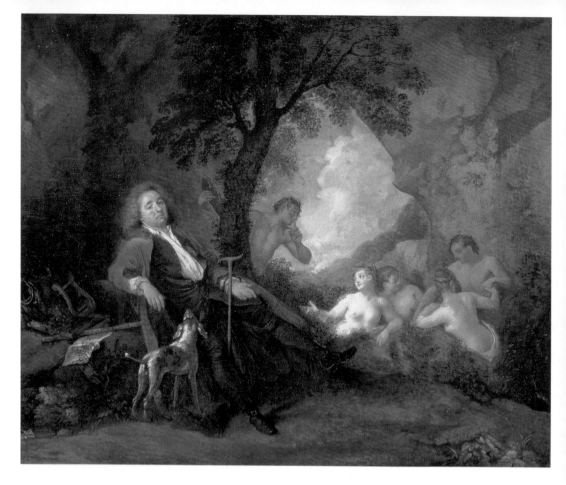

1709年的馬爾普拉凱戰役中被砲彈擊傷一隻腿。他因為受傷而離開軍職，在瓦蘭謝納靜養到1710年4月。在他靜養期間，認識回到故鄉的華鐸，當時華鐸即畫了一張拿著拄杖的拉·洛克素描像。此後，他們兩人建立終身的深厚情誼，拉·洛克回到巴黎，寫作了抒情悲劇《帖奧涅》（Théoné）、《梅德與亞森》（Médée et Jason），成為當時著名劇作家。他不只是著名戲劇作家，同時也是藝術愛好者，以後又主編《法國信報》，對於法國社會的發展貢獻良多。

華鐸去世時，拉·洛克曾寫了一篇追悼文。拉·洛克去世後，1745年傑爾桑為他編輯收藏品目錄，總計多達三百餘件作品，藏當中計有保羅·威羅內塞（Paul Véronèse）、魯本斯、特布爾（Terburg）、普桑（Poussin）、克勞德·洛漢（Claude Lorrain）、伍維曼（Wouwerman）及兩件華鐸作品。

華鐸
安端·德·拉洛克
畫布、油彩
46.0×54.5cm
東京富士美術館

華鐸
安端·德·拉洛克
（局部）
畫布、油彩
46.0×54.5cm
東京富士美術館
（右頁圖）

華鐸　某位紳士肖像　油彩　130×97cm　巴黎羅浮宮美術館藏

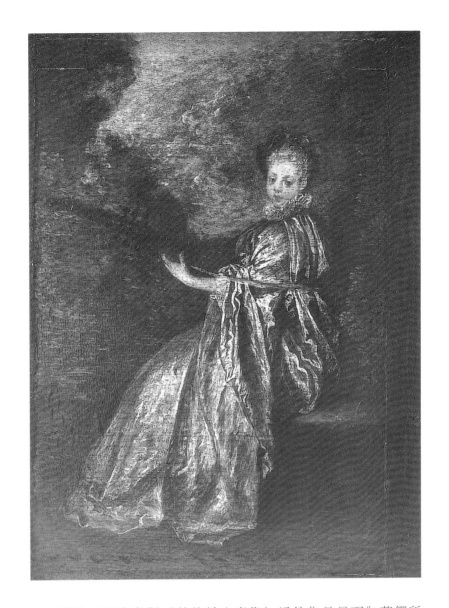

華鐸
敏銳的音樂家
1717 木板、油彩
25.3×18.9cm
巴黎羅浮宮美術館藏

圖見144頁

　　另外，研究者對〈某位紳士肖像〉這件作品是否為華鐸所畫，依然採取保留態度，畫中人物到底為何難以定論，然而在1984年的華鐸展覽圖錄中，推測為1720年左右所描繪的克羅撒兄弟其中一人。這件作品最引人爭議的是，畫中人物的描繪特別細膩，衣服紋樣精彩動人，的確有別於華鐸的手法；不只如此，作品尺寸也特別大，這也是華鐸作品中相當少見的。

　　群像作品中，作品〈梅茲坦扮裝〉也稱為〈家族音樂會〉。根據皮埃爾‧尚‧馬里埃特所言：「彈吉他的梅當斯扮裝的是華

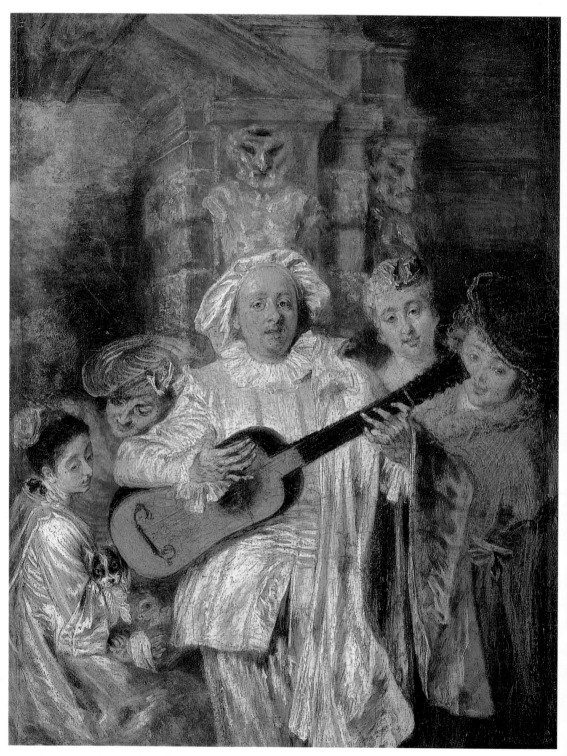

華鐸　**梅茲坦扮裝**　木板、油彩　28×21cm　倫敦沃勒斯美術館藏

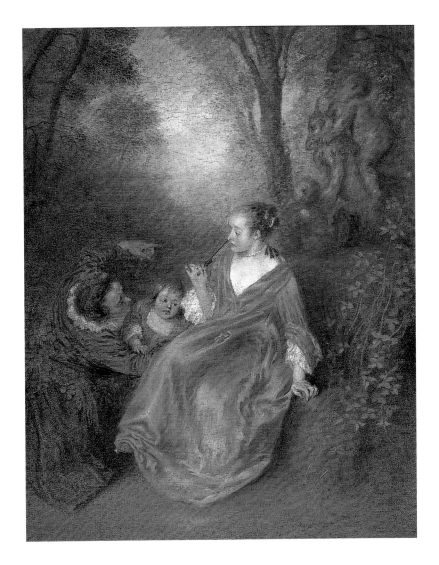

華鐸　**家族**
畫布、油彩
41.2×32.4cm
私人收藏

　　鐸友人希洛瓦爾，出現在他家族中央。」如果根據這樣的說法，
這幅作品也可稱為是希洛瓦爾的家族肖像畫，畫中主人翁希洛瓦
爾並沒有戴上面具，而是採取正面表現的手法。

　　〈家族〉製作年代不詳，名稱雖為家族肖像卻不是某家族
所訂製，顯然僅只是以一個家庭人物作為模特兒而已。這是因為
雖然華鐸為了這件作品曾進行素描習作，完成的油畫在人物動作
與女性臉部造型卻有不同；再者，根據這件作品製作成的版畫出
現於畫中妻子去世後才編輯的典藏目錄，顯示油畫作品並非其
典藏作品。畫中人物的真實身分，據推測為珠寶設計師尚・勒

布克—桑圖松（Jean le Bouc-Santussan）與妻子馬麗·路易·傑爾桑（Marie Louise Gersaint）及其兒子。傑爾桑手拿摺扇坐於高處，丈夫扭轉著身體望著她，中間是他們的兒子。不論色彩與人物動作，皆顯示出彼此具備極為親密的關係，十分生動。背後出現了山羊，山羊在寓意畫中意味著愛慾、多產，不只如此，山羊的法文為le bouc，正是畫中人物尚·勒布克·桑圖松的姓氏之一，一字雙關。

二、丑角的戲劇美學

在華鐸肖像畫中出現最多的是「梅茲坦」角色、義大利喜劇演員肖像或者扮裝人物，譬如〈梅茲坦〉、〈小丑〉及〈義大利喜劇演員們〉。這些肖像除了〈梅茲坦〉是個人肖像之外，其他都是群像，並且都以突顯中央人物的構圖手法呈現。這些群像就構圖而言，或許也可以算是另一類家族群像或者同業者肖像。在商業發達的尼德蘭地區，中產階級的同業者肖像相當發達，公會人員的群像亦獲得青睞。

就個人肖像而言，在此僅敘述義大利喜劇中的扮裝人物〈梅茲坦〉。在華鐸活躍於巴黎的18世紀初期，義大利喜劇團已經被路易十四驅逐出巴黎十餘年；然而因為魅力無窮，依然獲得巴黎人的喜愛，否則華鐸不會描繪那麼多這類人物畫像。

在此我們首先說明「義大利喜劇」。「義大利喜劇」源於義大利語的「義大利即興劇」，起源於16世紀中葉的文藝復興盛期，原為街頭藝人在市集的即興表演。傳入法國後在法國大為盛行，直至1697年被驅逐出巴黎，到了18世紀末就消失於戲劇界。這種戲劇的兩大特色是即興元素及部分演員戴著面具演出，前者是街頭藝人的特質，後者則是希臘悲劇的傳統。從事「義大利即興劇」的演出人員必須具備表演能力與雜耍技術，如翻滾、丟球、拋盤等技能。我們可以從原文「comedia dell' Arte」進一步瞭解到，本應翻譯為「藝術喜劇」，然而其中的「Arte」還原到文藝復興時期的語彙用法，其實是「技術」之義，因此「comedia

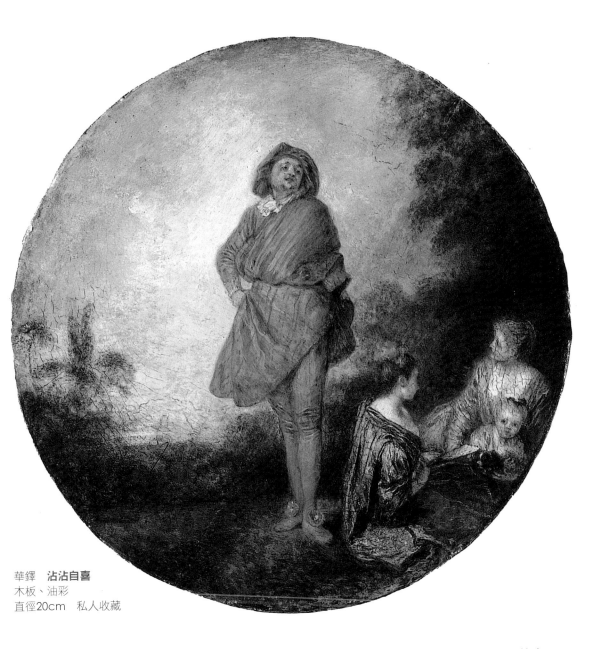

華鐸　**沾沾自喜**
木板、油彩
直徑20cm　私人收藏

dell' Arte」翻譯成中文應為「由專業演員表演的喜劇」，而其專
業演員並不是我們今天所說的藝術家，而是嫻熟於某種技術的匠
人，這種演出形式與現在劇場藝術稍有不同，主要是以專業演員
為核心的表演行為。

　　「義大利即興劇」的演出形式並沒有劇本，而是採取「幕表
制」。所謂「幕表制」是在演出數小時或者演出前夕，由導演將

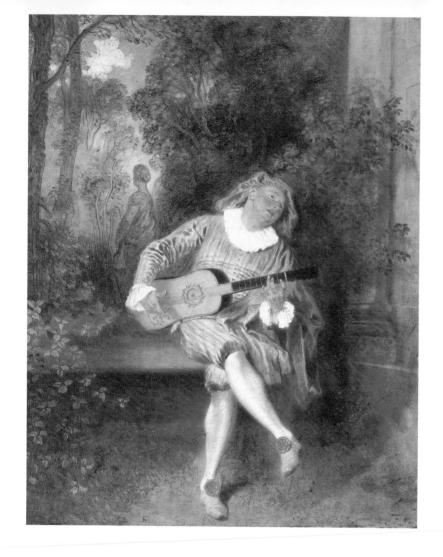

華鐸　**梅茲坦**
1719　畫布、油彩
55.2×43.2cm
紐約大都會美術館藏

劇情大要告知即將演出的演員，其告知方式也很特別，導演僅將
人物名單、出場次序、情節大要或主要臺詞告訴演員，隨後即由
演員自行排演，甚而有時在沒有排練情形下即上場演出；或者更
簡要地將情節大綱、連環圖縮寫在紙條上，張貼於後台，演員僅
在演出前過目幾眼即登台表演。這樣的演出形式，類似今日透過
戲劇學習外語的即席分組演戲手法。因此，台詞內容與表現手法
都會因為演員的天分高低而有相當大的變動。

　　這種演出形式的優點在於讓演員淋漓盡致地演出，然而卻也
容易使戲劇內容欠缺一定品質，或劇情欠缺邏輯性，因此劇情往
往隨著演員的詮釋而有很大的不同。總之，其最大缺點是每場戲

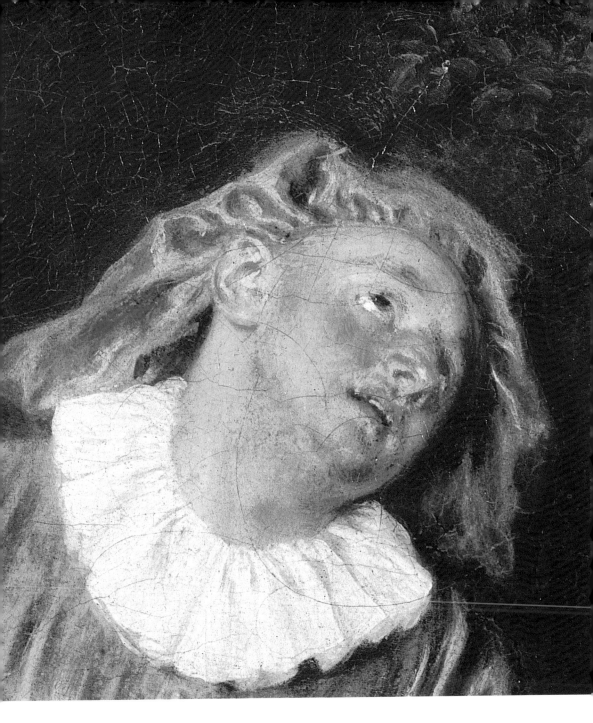

華鐸　**梅茲坦**（局部）
1719　畫布、油彩
55.2×43.2cm
紐約大都會美術館藏

劇的品質很難保有一定水準。

　　「義大利即興劇」採取「定型角色」（stock character）的
手法，意即每個定型角色有固定的人物性格、類似的台詞並且穿

戴屬於這門類角色的服裝與面具，類似中國國劇的臉譜與穿戴服飾，只是義大利即興劇的演員終其一生只演出一種角色。至於劇情中的人物，正派角色大都是郎才女貌的情侶，他們充滿智慧且不戴面具。相對於此，則是相當討人喜歡的喜劇演員，他們的舉止、台詞相當誇張，通稱是軍官、威尼斯商人潘大龍（Pantalone）或者來自貝嘉摩（Bergamo）——義大利北部倫巴底地區的大城——的僕人贊尼（Zanni）。丑角人物的動作誇張、服飾顯目，戴有面具，其表現往往讓觀者捧腹大笑。此後，這類的角色逐漸增加，包括僕人、酒保等，這些名稱因劇本而有不同，譬如「僕人」與「傭人」屬於同類，只是名稱不同而已。相對於聰明的主角，這些喜劇演員則動作笨拙，專門阻撓劇情的發展，藉由雜耍的穿插，製造戲劇效果，譬如一方面與人交談，另一方面卻作與此不相干的事情，諸如透過丟盤子、翻筋斗、引發觀賞者注意的動作，製造笑料。這樣的手法完全出自於街頭藝人的拿手好戲，藉此引來路人的注意。

就戲劇人物的行當而言，這些插科打諢的人物通稱為「丑角」。丑角們戴著面具，穿著白底綠色條紋的寬鬆服飾，時常帶有「響板」或者木劍，往往也穿著附帶斗蓬的固定服飾。不只如此，他會戴著往往是橄欖綠的「半幅面具」，這類面具遮住上半部臉，露出鼻子以下的部分，這意味著超越自然的貪婪與慾望。16世紀開始，這類丑角有時也戴著贊尼帽，代表這位丑角是一位技術高超的騙子。假使他身為服侍主人的僕人，他將竭盡所能為他主人找到可利用的機會或為主人摧毀他想要毀滅的東西。他是一個享樂主義者，用錢如流水，玩世不恭，只在意自己的享樂。

「梅茲坦」（mezzetin）也是喜劇角色，是丑角之一。安傑羅・康斯坦提尼（Angelo Costantini）為了使當時著名的丑角演員多米尼克在其角色上更為多元，於是創造了一位稱為「梅茲坦」的丑角——一名兼具好奇的冒險家與僕人角色，電影《哈利波特》劇情中的家庭精靈「多比」頗能反映出這樣的戲劇表現手法。「梅茲坦」最初出現於法國「藝大利即興喜劇」作家諾蘭・德・法圖維爾（Nolant de Fatouville）劇作《波賽頓丑角》，這齣

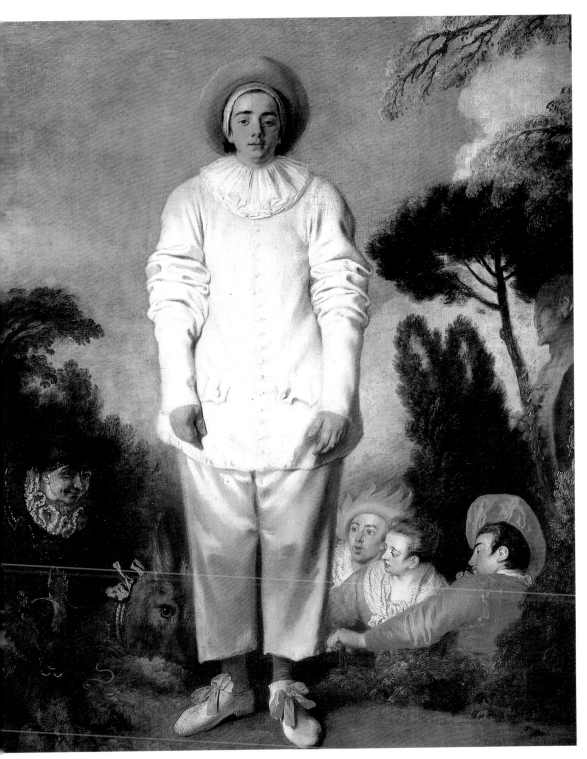

華鐸　小丑　1717-1719　畫布、油彩　184.5×149.5cm　巴黎羅浮宮美術館藏

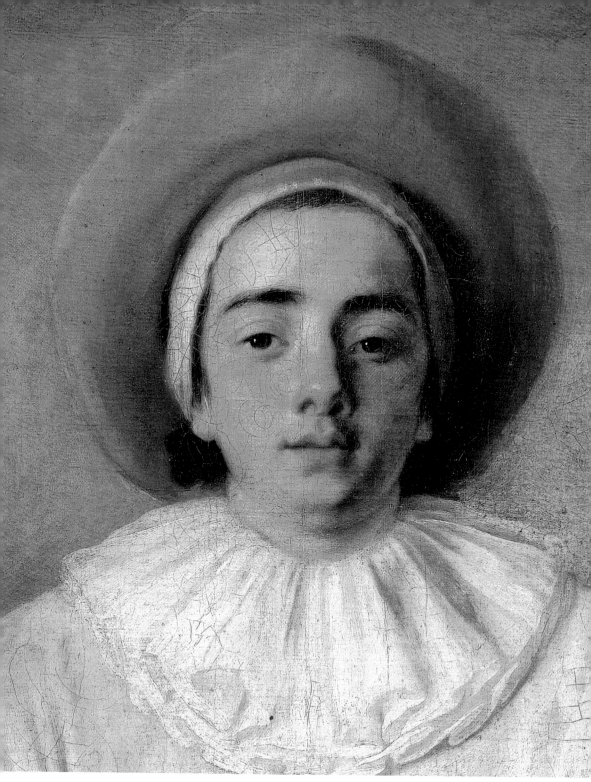

華鐸　小丑（局部）　1717-1719　畫布、油彩　184.5×149.5cm　巴黎羅浮宮美術館藏

戲於1683年10月16日公演後，「梅茲坦」一鳴驚人、大為流行，流行浪潮直到藝大利即興喜劇被驅逐出巴黎的1697年為止。

　　路易十四統治時期，巴黎有三大劇團，分別是法蘭西劇團、歌劇劇團及義大利喜劇劇團。1686年，路易十四不顧大臣反對，與寡居的法蘭斯瓦・多比妮（Françoise d'Aubigné）秘密結婚，多比妮成為王妃後，封號曼特農侯爵夫人。1697年義大利喜劇劇團演出《虛偽的女人》（La Fausse Prude），被批評為公然諷刺曼特農侯爵夫人，國王盛怒，下令關閉藝大利喜劇劇團並將之驅逐出境，從此義大利戲劇團流落民間，一度到英國演出。華鐸曾經描繪〈1697年義大利喜劇團的離開〉，日後由路易・亞可布（Louis Jacob）雕版成版畫。這幅作品描繪國王派官員封閉劇場，喜劇人員求助無門，在劇場前面露無奈與哀傷的神情。

　　作品〈梅茲坦〉將詼諧角色的戲劇人物描繪在庭院當中，背景則是一座對他不理睬的女性雕像，暗示著對梅茲坦彈奏的樂曲毫不在乎。這幅作品大約創作於1717至1719年之間，畫中的模特兒被推測為華鐸好友朱利安尼。

　　羅浮宮館藏的〈小丑〉曾歷經輾轉流傳，原本是帝政時期拿破崙美術館館長米尼克・維萬・德農（Dominique Vivant-Denon）購入，中途經他的外甥、夏皮埃爾侯爵之手，1845年由拉・卡斯（La Case）購藏，最後於1868年進入羅浮宮美術館。然而在《朱利安尼版畫集》中並沒有這件作品。華鐸在描繪這件作品前，曾進行頭部與手部的速寫。就名稱而言，這件作品向來被稱為「吉爾」（Gilles），然而原稱是否如此尚有爭議。

　　「吉爾」名稱出自於「憨人吉爾」（Gilles le Niais），是17世紀戲劇中丑角類人物的名字。根據戲劇史家與美術史家的研究，這件作品所描繪的並非特定的皮埃羅；然而研究者埃德馬爾指出，畫中人物是以扮演小丑聞名的貝羅尼。貝羅尼1718年退休，退休後在咖啡館前豎立起描繪著自己畫像的招牌，故埃德馬爾認為這幅作品應該是描繪貝羅尼。

　　華鐸為什麼對吉爾這個題材或者人物感到興趣，或許是來自跟隨舞台裝飾老師吉洛時的經驗。研究者甚至考據出〈小丑〉背

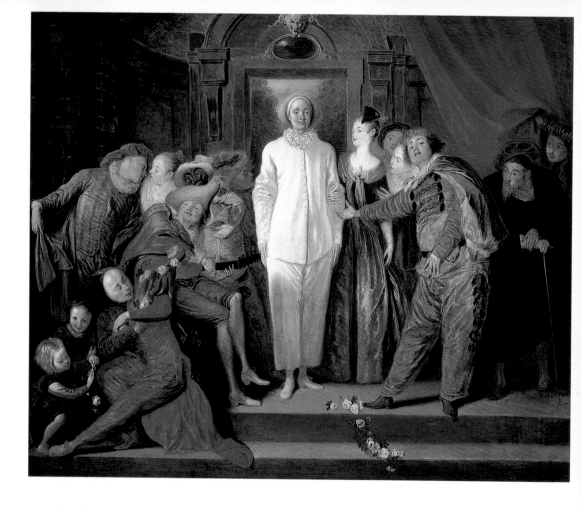

後的人物，分別是右起的卡皮特尼、伊撒貝爾、戴雞冠帽的雷安德爾，最左邊的則是羅伯，至於這些人物所出現的場景應該是舞台背景，而非在大自然當中。然而，這件作品我們與其稱之為群像，無寧說是獨立肖像畫。

華鐸
義大利喜劇演員們
1720　畫布、油彩
63.8×76.2cm
華盛頓國家畫廊藏

三、遊藝人物

根據推測，〈義大利喜劇演員們〉繪製於華鐸去世前一年，大約是1719年秋天到隔年的數個月間。華鐸為了治療肺病，來到倫敦接受著名醫生李查德・米德（Rixhard Mead）治療。米德是有名的法國文化愛好者，同時也擁有畫廊，華鐸有兩件作品在其典藏目錄當中，〈義大利喜劇演員們〉便是華鐸少數留在倫敦的重

華鐸
義大利喜劇演員們
（局部）
1720　畫布、油彩
63.8×76.2cm
華盛頓國家畫廊藏
（右頁圖）

角色與年輕演員；畫面左邊的是彈著吉他的梅茲坦及背後丑角阿爾肯，在他們前方的演員則穿著紅色服飾，手拿棍狀人偶，這根木棍是這個人物的傳統標誌，而在他們前方有兩個兒童。華鐸在法國並沒有機會看到義大利即興戲劇演出，來到倫敦一有機會看到這類喜劇演出，必然感到新奇。為此，他特地作了幾次素描。

關於這件作品的內容，另有說法認為，如果從右邊的博士演員到左邊的兒童串連一起來看，意味著北方繪畫傳統中的「人生諸階段」，隱喻著生命從出生、青年、壯年到老年；圖像學者潘諾夫斯基則認為，將這件作品的介紹動作視為基督宗教題材的「看這個人」（ecce homo）的動作，更為洽當。依據基督聖像的傳統繪畫表現，耶穌受難前被帶出來面對群眾，猶太總督比德拉說「看這個人！」此時，群眾高呼沸騰，紛紛露出不屑神情，諷刺耶穌。這個場景將人性的深沉與無知並列、對比衝突，是耶穌受難劇中最高昂的片段，同時也是耶穌殉教的轉折點。然而若我們將畫中人物與耶穌受難兩相比較，兩者之間除了動作接近之

提香
戴荊冠的耶穌（Ecce Homo）
畫布、油彩
242×361cm
維也納藝術史博物館藏

外，耶穌受難的悲劇與畫中的喜劇到底如何產生連結，實在難以有效驗證。

〈法國喜劇演員們〉描繪的是法國喜劇演員演出的情形，這件作品是否為華鐸之作曾受爭議，不過在1984年舉行的華鐸繪畫展覽圖錄中已經斷定為真品，製作年代被推定為1717至1721年間，是華鐸最晚期的作品之一。原作在1731年被製作成版畫，雕版印製發行之際，作品標題被調整為「演出悲劇的法國演員們」，然而到底是悲劇或喜劇，再者到底畫中人物為誰都受到爭議。今日標題為〈法國喜劇演員們〉，而畫面中從戲臺後方爬上樓梯的人根據考察是法國演員及團長保羅·波瓦松（Paul Poisson）。這件作品早期為朱利安尼收藏，之後歸屬於普魯士菲特烈大王典藏品。

華鐸　**法國喜劇演員們**
畫布、油彩
57.2×73.0cm
紐約大都會博物館藏

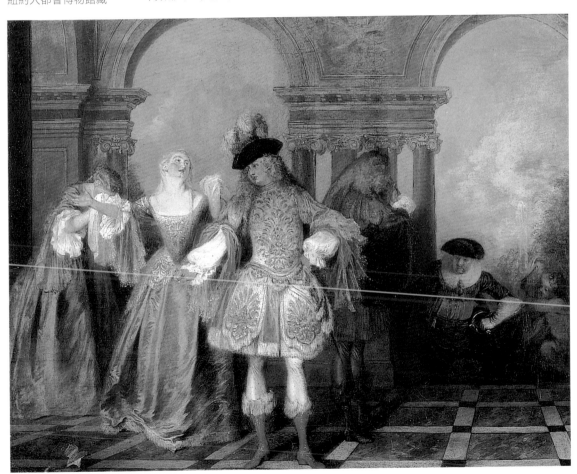

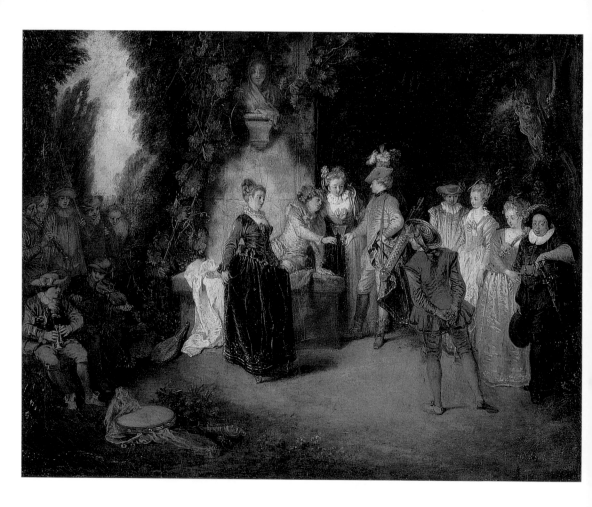

四、戶外的遊藝劇場

　　華鐸所描繪的遊藝人作品，除了描繪劇場內的演出，也有戶外劇場的情景。這類戶外劇場的演出逐漸演變為日後華鐸雅宴主題的重要場景。在華鐸作品中，戶外遊藝人的場景設定，大約可以區分為戶外劇場、慶典活動或歡樂宴會等題材，其中劇場表現又以法國戲劇為主要核心。

　　〈法國劇場之愛〉與〈義大利劇場之愛〉為成對作品，然而此種說法受到爭議，因為作品原先並非成對，樣式顯然也非統一，是基於商業考量才將兩件作品視為一對；同時，作品尺寸相同，配置卻不同。根據羅森柏觀點，兩件作品大約製作於1712

華鐸
法國劇場之愛
1718　畫布、油彩
37×48cm
柏林國立繪畫館藏

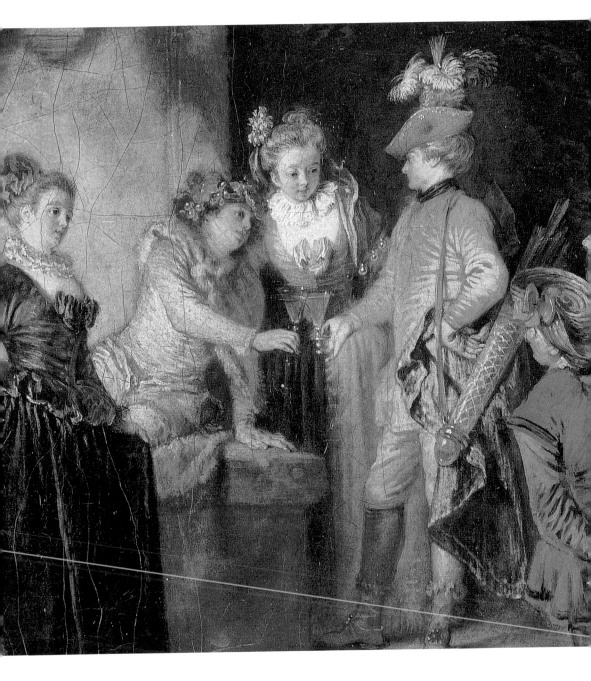

華鐸
法國劇場之愛（局部）
1718　畫布、油彩
37×48cm
柏林國立繪畫館藏

年至1720年間，〈義大利劇場之愛〉為較晚期作品。之所以如此推斷，乃是因為1712年已經完成了素描，數年後才又著手油畫製作。

　　〈法國劇場之愛〉到底演出什麼戲劇呢？根據戲劇學者推

斷，應該上演著巴庫斯與愛神和解的劇情，為尚‧巴提斯特‧呂利（Jean-Baptiste Lully）的作品《酒神巴庫斯與愛神的慶典》。畫面正中央坐著的是巴庫斯，腰間繫著弓箭而站立與他飲酒的是丘比特，這意味著彼此之間的和解；畫面最右邊的是這個法國劇團的團長保羅‧波瓦松，他正以觀賞者的眼神凝視著觀者；眾神前方有一對準備翩翩起舞的男女，而在神像左邊演奏的則是樂師們。正面石碑的浮雕雕像為何物爭議頗大，但各項推論都仍欠缺說服性。

　　〈義大利劇場之愛〉的製作年代大體上比〈法國劇場之愛〉還要晚，判定為1718年製作——此說法仍受到質疑。原作在1734年被製作成版畫，1766年被菲特烈大王所收藏，1830年成為普魯士王室典藏品。這幅作品與〈法國劇場之愛〉最大不同之處在於場景時間取的是晚上，畫面正中央有人拿著火炬，左邊的不同光源則是一女性拿著提燈，令觀賞者意識到是演出夜間場景。華鐸在這幅作品上創作出一種特殊光源，並透過穿著斗篷的黑衣男子隔離兩盞不同光源。華鐸這幅作品到底是否描繪現實舞台中的夜間場景難以論定，當時的法國戲劇演出時間，的確存在夜間戶外舞台，然而18世紀的畫家已很少將作品內容設定為夜間舞台，因此華鐸這件作品

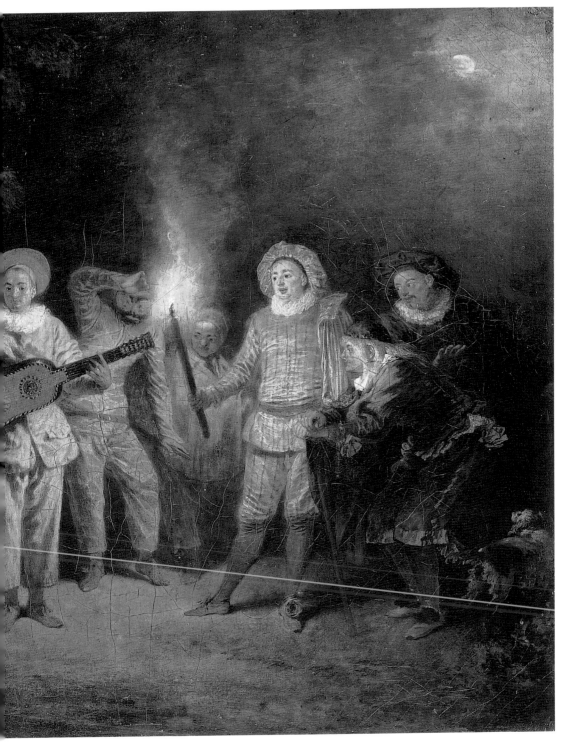

華鐸　**義大利劇場之愛**　畫布、油彩　37×48cm　柏林國立繪畫館藏

的演出時間設定，在美術史上是少有的例外。值得討論的是，這件義大利劇場表演為何以夜間戶外作為舞台演出形式呢？其實對巴黎的觀賞者而言，這件戲劇的演出多少意味著嶄新時代的來臨。

研究指出，雖然路易十四於1698年將義大利喜劇驅逐出伯頓地劇館，但路易十五攝政時再次將他們招請返國。劇團返國後的第一次演出在1716年5月18日，演出地點為皇家宮殿，戲目則是《幸福的驚奇》。研究者認為，這幅作品是描繪戲劇演出結束時的場景，畫中人物亦被一一考證出來，由右至左分別是史卡拉姆喬、潘大龍、梅茲當、史卡潘、丑角阿爾肯、皮埃羅（背著吉他）、希爾維亞、佛拉米尼亞、勒・德克多爾、維奧雷特、勒・香多爾、拉卡達・利娜；甚而這些劇中人物的真實姓名都被一一考據出來，譬如皮埃羅由珠塞貝・貝雷提飾演，梅茲坦由路易・理科波尼飾演，希爾維亞則由薩聶塔・羅撒扮演。

提起華鐸將舞蹈會與舞台結合的作品，馬上讓我們想起〈威尼斯慶典〉。〈威尼斯慶典〉原標題為「舞蹈」，然而在1766年朱利安尼去世後製作而成的財產目錄中則為「威尼斯慶典」。這個題目來源或許出自法國作曲家安得烈・康普拉（André Compra）與劇作家安端・當謝（Antoine Danchet）寫作的「芭蕾歌劇」《威尼斯慶典》，這齣戲劇首演於1710年，但並不成功。「芭蕾歌劇」不同於呂利所創作的法國巴洛克歌劇，芭蕾歌劇使用更多舞蹈，不必然使用古典神話，甚而採取呂利所排除的喜劇元素。這件作品與華鐸其他作品相同，雖然以某一舞台劇為靈感，但華鐸都以獨樹一幟的構想創造出如夢似幻的繪畫世界，畫面飄散著音樂的喜悅氛圍，給人輕鬆的感覺。

畫面前方可以看到兩名舞者準備起舞的動作，男性舞者展示著雄壯力量，女舞者則以魅力來吸引對方—這樣的舞蹈也是一種男女戀情的象徵。值得注意的是，女舞者的動作取自〈法國劇場之愛〉中的女性，只是方向恰好相反，事實上〈威尼斯慶典〉與〈法國劇場之愛〉的某些人物動作有雷同之處。作品背景為一座躺於噴泉上的女神雕像，女神側躺著並撩動頭髮，泉水涓涓流淌，給人某種情愛暗示。根據研究，畫面左邊的男性應是華鐸的畫家友人維勒格爾，而右邊坐在椅子上演奏手風琴的則是華鐸本人。

圖見101頁

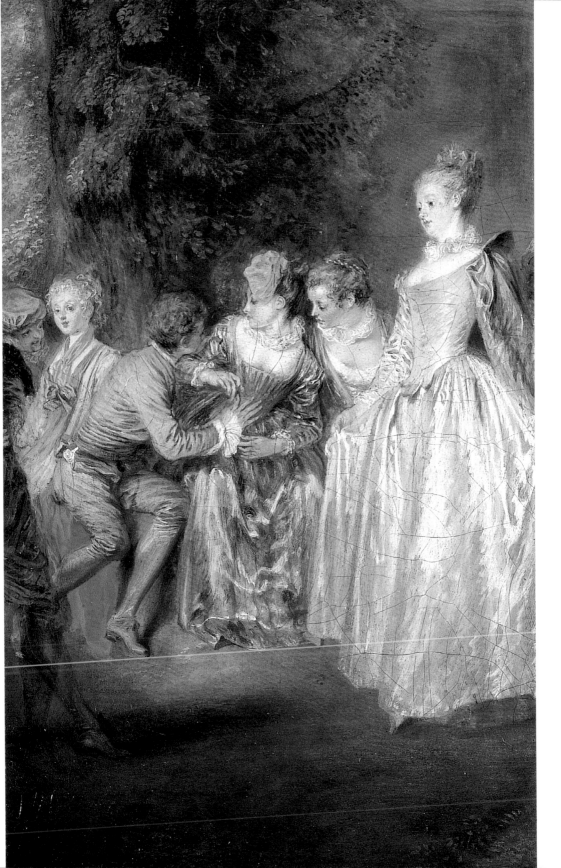

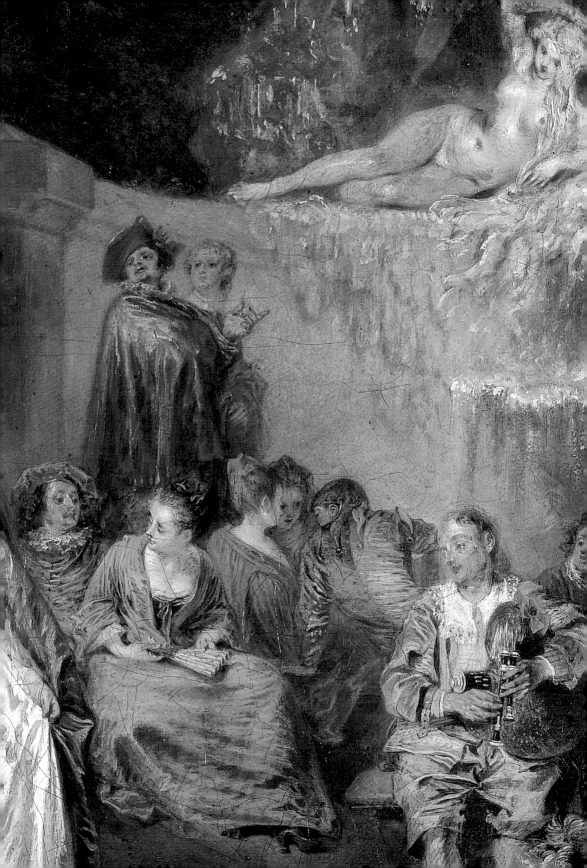

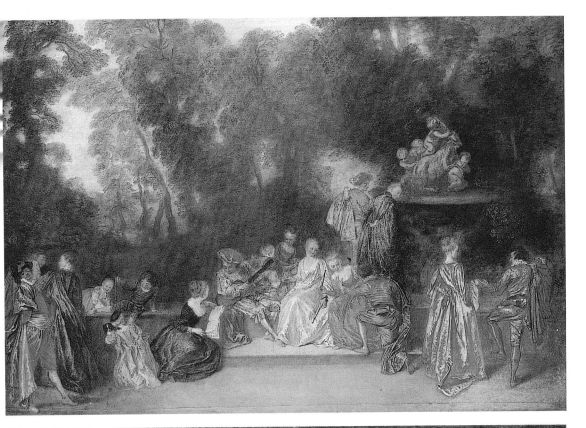

華鐸　**優雅的娛樂**
1717　畫布、油彩
111×163cm
柏林國立繪畫館藏

華鐸　**戀愛的音階**
畫布、油彩
51×60cm
倫敦國家藝廊藏
（下圖）

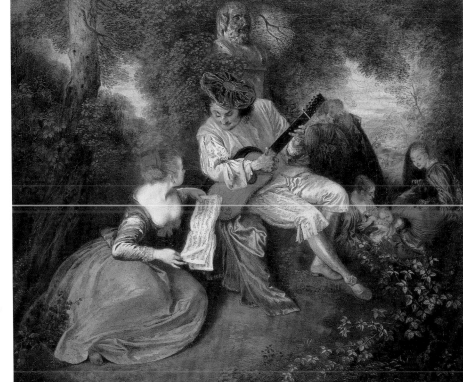

華鐸
威尼斯慶典（局部）
畫布、油彩
56×46cm
愛丁堡蘇格蘭國立
美術館藏
（左頁圖）

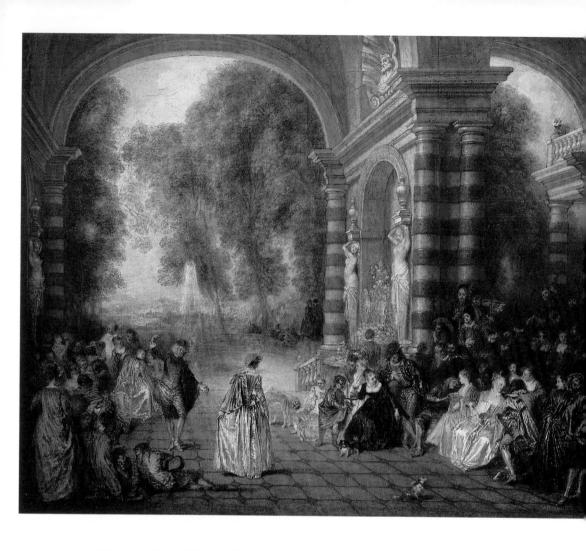

在畫面上呈現出同樣效果的還有〈優雅的娛樂〉。畫面背後有一座雕像，原本作品名稱為「庭園的聚會」，但1984年巴黎華鐸個展以〈優雅的娛樂〉命名。出現在畫面上的人物總計有十八人，一字排開；畫面前方有石造的牆壁，顯示場景主題設定為舞台，畫面右邊出現的是義大利喜劇演員的動作，畫面中央稍左的是魯特琴演奏者與翻著樂譜的女性——他們的人物動作類似另幅作品〈戀愛的音階〉。許多研究者都認為此作屬未完成的作品，在筆觸、色彩及陰影上都有缺陷，製作年代推測約在1717年至1718年間。

華鐸　**舞會的樂趣**
1717　畫布、油彩
52×65cm
倫敦達利奇學院藏

華鐸
舞會的樂趣（局部）
1717　畫布、油彩
52×65cm
倫敦達利奇學院藏
（右頁圖）

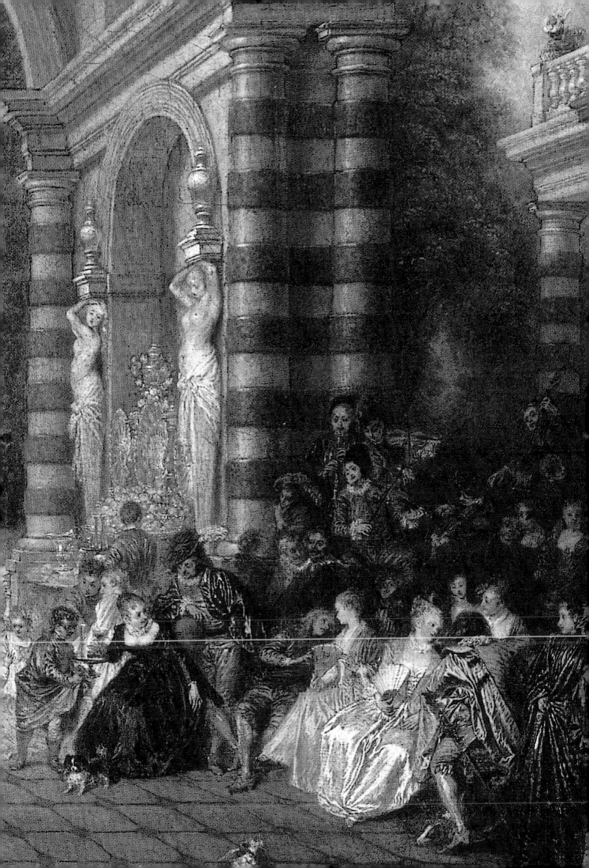

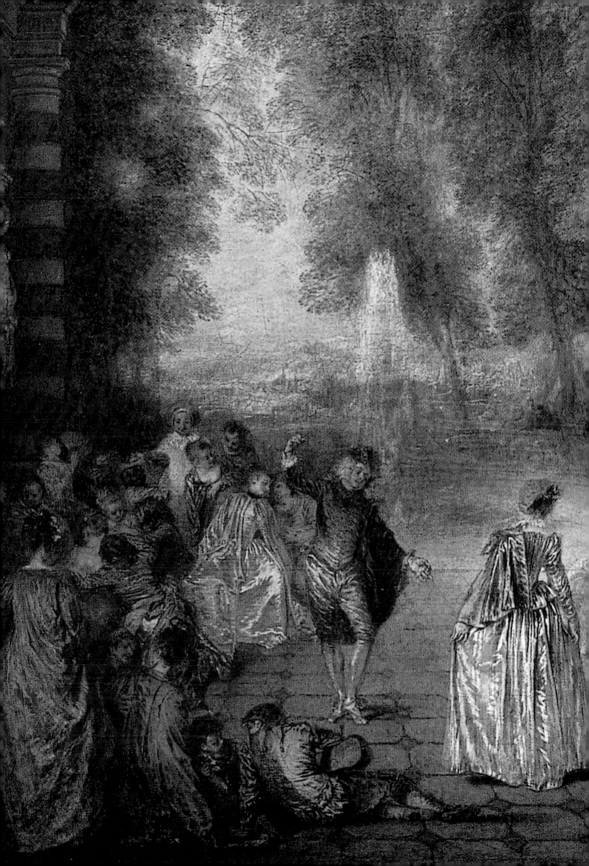

五、夢幻與虛無的劇場世界

　　華鐸的遊藝世界中，不僅描繪當時著名的戲劇演員，同時也將自己親近朋友融入其中。這樣的作品使戲劇中的嚴肅氣氛，因為戲劇性效果或者戶外般的空間感，頓然擺脫傳統肖像畫的拘束。特別是這些人物中偶有穿著戲服者的出現，讓觀者擁有進出於劇內與劇外的觀賞效果，創造如夢似幻的故事性。

　　華鐸的作品往往沒有標示製作時間，因此必須透過研究者不斷建構他的美術製作歷程。華鐸製作這些劇場人物的時代，正是法國文化從「偉大君主」專制統治與繁文縟節宮廷文化逐漸解放的變動年代。1715年路易十四去世，奧爾良公爵從該年攝政到1722年，1716年5月被放逐的義大利喜劇又再次重回巴黎，自然這是公爵的決定，並且建立起劇館，同時有公開的舞踏場所；經濟上則在1717年簽訂法國、英國與荷蘭三國聯盟，國際局勢穩定，克羅撒的巨富便是在此一環境中逐步積累。因此，如果沒有1720年約翰‧羅財政改革引發的金融危機，法國的繁榮或許將持續下去。

　　華鐸的繪畫當中，有描繪戰役的田園風光場景，也有戶外劇場與節慶的喧鬧景色，同時也常有義大利喜劇人物皮埃羅、梅茲坦、阿爾肯等出現於畫面，使場面令人莞爾。大體而言，華鐸畫風成熟於1716年前後，特別是對明暗、姿勢、動感及神情表現都達到成熟的地步。我們可以在〈義大利式的小夜曲〉、〈歌曲練習〉中看到他臨摹克羅撒典藏品所獲得的成果。

圖見170頁

　　〈義大利式的小夜曲〉中彈吉他的男子頭部左轉望著少女，不只身體動作微妙地向著女性傾斜，雙腳生動地前後關係，具備韻律感；女性則頭向左邊，望著歌手，身體微妙地往外抽離，裙裾柔和地晃動。後方拿著鈴鼓的男子身軀也柔和地往前傾，三人

圖見171頁

構成生動而富有節奏感的三角形構圖。而〈歌曲練習〉中彈吉他男子的動作與女子的關係，呈現相互傾訴的生動畫面，身體的動作已克服早期那種僵硬的緊張關係。

圖見145頁

　　表現男女互動的作品還有〈家族〉，當中的女性身軀扭動，

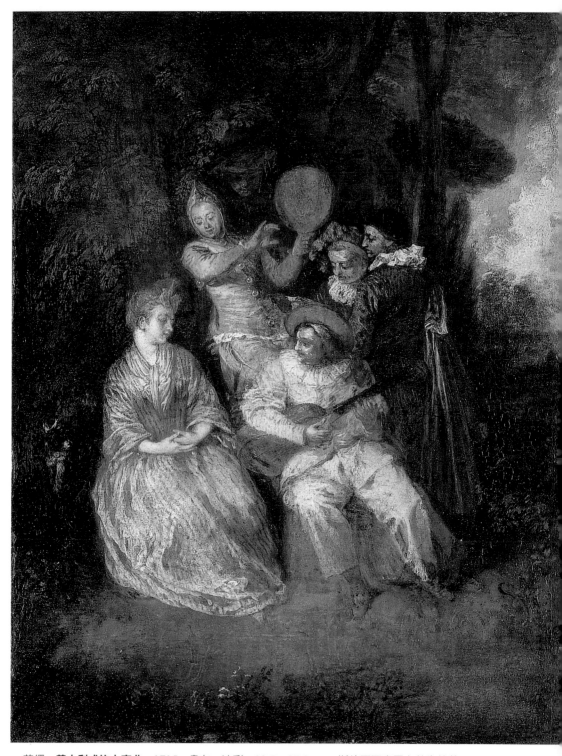

華鐸　**義大利式的小夜曲**　1715　畫布、油彩　33.5×27.0cm　斯德哥爾摩國立美術館藏

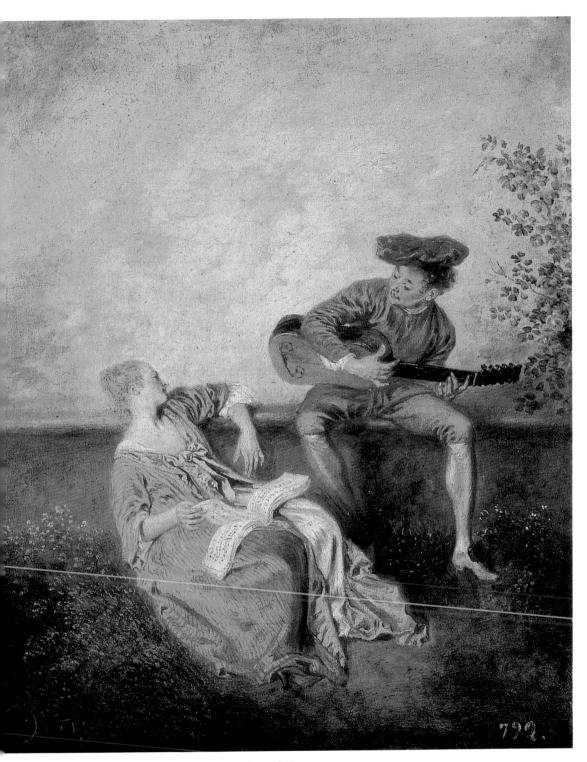

華鐸　**歌曲練習**　畫布、油彩　40×32cm　馬德里王宮藏

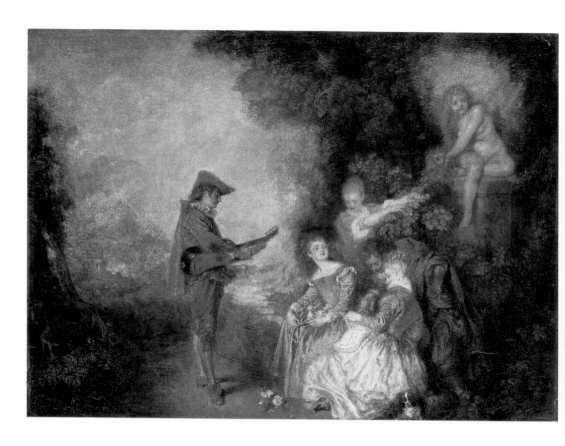

呈現著四分之三的坐姿，臉部向著男性，衣紋十分柔美；男性採取誇張的動作，兩者之間的互動十分精采。整個畫面呈現出的螺旋型構圖，乃是華鐸的獨特表現，不過我們在他的作品中同時也看到一種歡樂歌舞之外的孤獨感。

　　我們不時能在華鐸的作品中看到對情感的期許，譬如雅宴題材或〈希杜島的巡禮〉，然而這些歡快的場景卻也隱含了戀愛中的不安與疑惑。作品〈膽小的戀人〉描繪著內向的男子摘了花朵準備向情人一訴衷曲，無奈女子卻久久沒有反應，畫面上呈現對情感的不安與猶豫；作品〈不安的戀人〉描繪女子既已接受情人的花卉，卻又心情不安地茫然坐著；〈沒有未來的戀情〉則描繪一對男女，女子一手抵住男子胸前的抗拒情形。

　　盛大的情愛隊伍、夢幻的場景、舞動的天使，〈希杜島的巡禮〉可以說是華鐸一系列雅宴作品發展的最高結晶。只是隨著他的病情惡化，我們發現到他從描繪細緻瑰麗的劇場場景及喜劇演

華鐸　**愛情課題**
木板、油彩
43.8×60.9cm
斯德哥爾摩國立美術館
藏

圖見174頁

圖見175頁

圖見176頁

華鐸
愛情課題（局部）
木板、油彩
43.8×60.9cm
斯德哥爾摩國立美術館
藏（右頁圖）

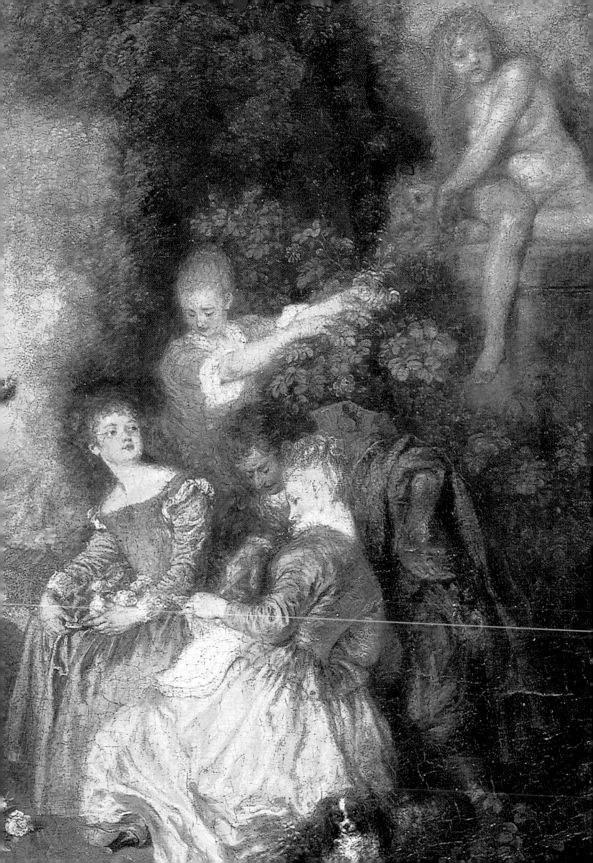

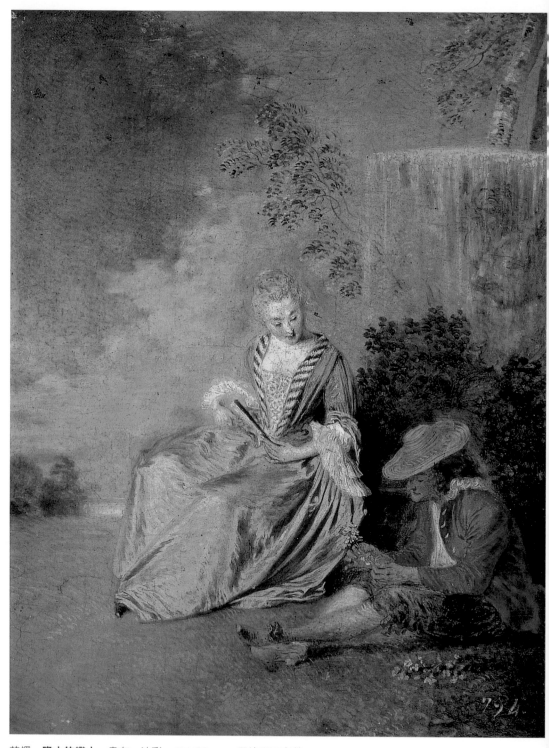

華鐸　**膽小的戀人**　畫布、油彩　41×32cm　馬德里王宮藏
華鐸　**不安的戀人**　畫布、油彩　24×17cm　法國香提孔德博物館藏（右頁圖）

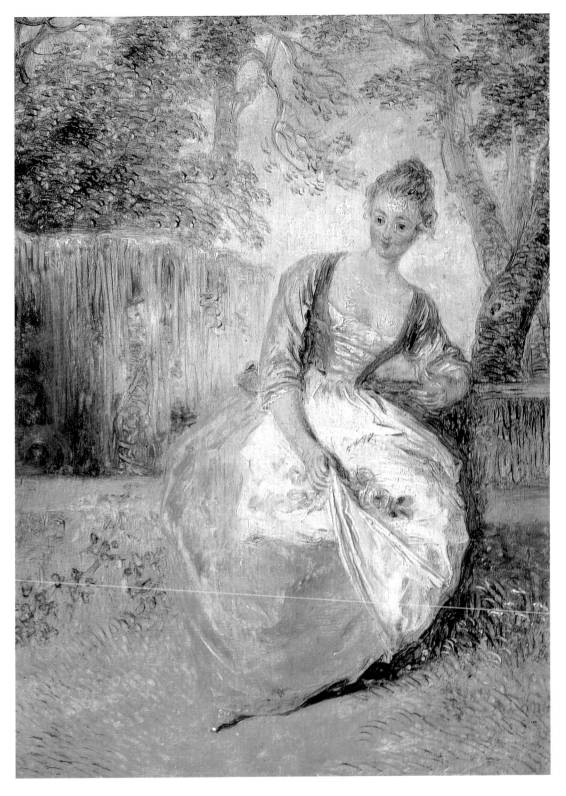

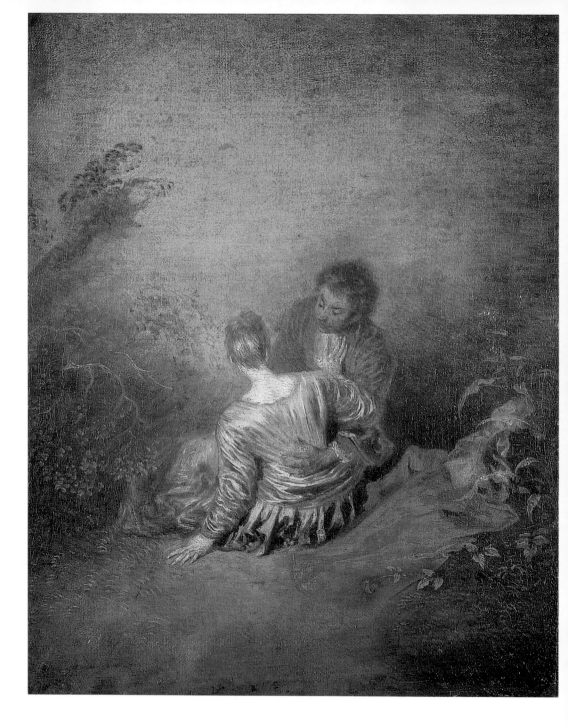

員，逐漸地趨向於表現丑角人物的微妙情感。相對於男主角的聰明與愛的冒險，丑角往往表現出對於愛情的質疑與破壞，這是在控訴世間愛情的短暫還是人類的虛偽呢？

華鐸
沒有未來的戀情
畫布、油彩
40×31.5cm
巴黎羅浮宮美術館藏

附錄　素描作品

華鐸　二少女（習作）
粉筆、畫紙　18.7×24.5cm
紐約畢爾龐特・摩根圖書館藏

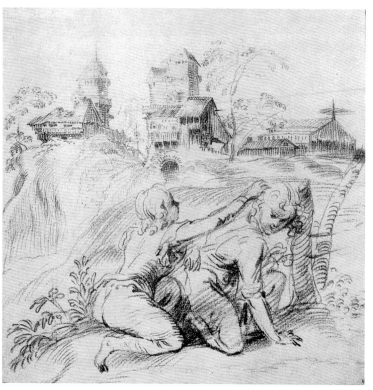

華鐸
仿提香所繪前景有兩個
人物的風景
紅色粉筆
23.4×23.3cm

華鐸　**威羅內塞作品習作：東方三博士的禮拜**　紅色粉筆　22×34.6cm

華鐸　**魯本斯作品習作**　黑、紅與白色粉筆　19.5×25cm　紐約Kramarsky收藏

華鐸　**勒南作品習作：兒童、不同角度的演員臉部特寫**　紅色粉筆　20×25.2cm　私人收藏

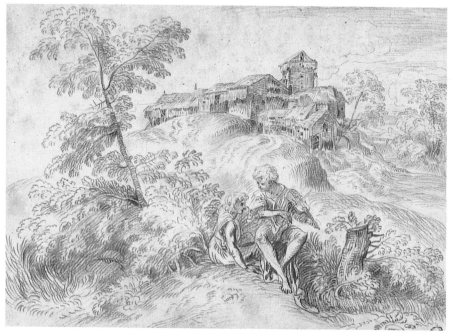

華鐸　**康帕諾拉作品習作**　紅色粉筆　22×30.5cm　舊金山美術館藏

華鐸　**練習稿**
黑、紅色粉筆、石墨筆
20×18cm
巴黎羅浮宮美術館藏

華鐸　**演員頭像習作**
黑、紅色粉筆、石墨筆
15×20cm　私人收藏

華鐸　**女人習作**　黑、紅與白色粉筆、褐色墨水　19×13cm　私人收藏

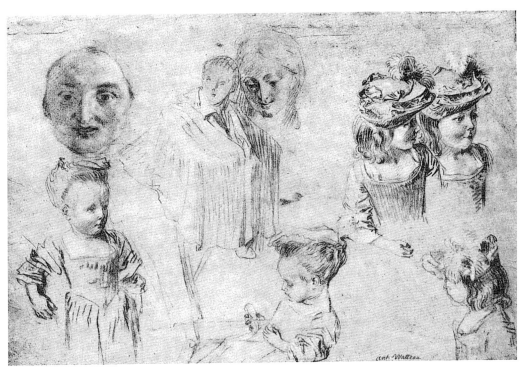

華鐸　**丑角頭像；站立並披著斗篷的男子畫像；微微頷首的女子頭像；戴著羽毛帽的女孩習作；孩童習作**
紅與白色粉筆、灰紙　27.1×40cm

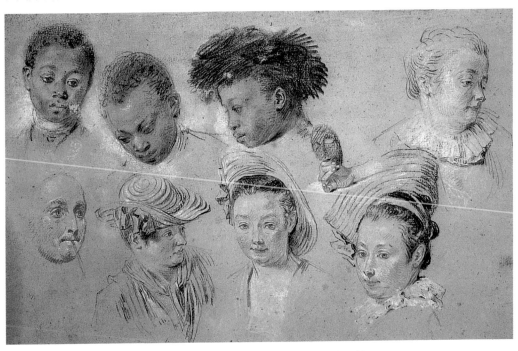

華鐸　**練習稿**　黑、紅與白色粉筆　26.7×36.7cm　巴黎羅浮宮美術館藏

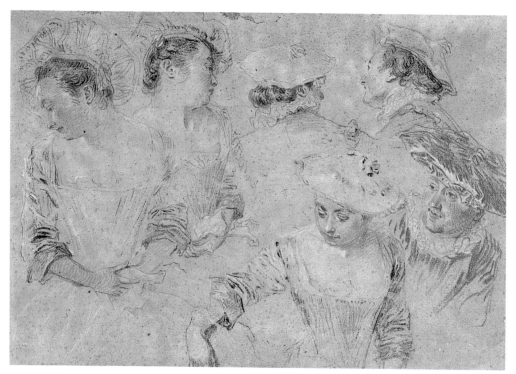

華鐸　**三名戴打褶無邊帽的年輕女子；三名戴相似款式無邊帽的男子頭像**
黑、紅與白色粉筆、灰紙　27×38cm　巴黎羅浮宮美術館藏

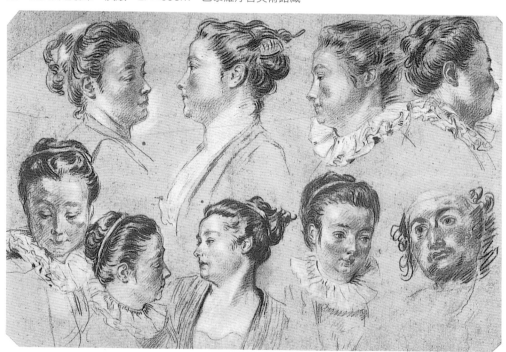

華鐸　**九個頭像（八名女子與一名男子）**　黑、紅與白色粉筆、灰紙　25×38.1cm

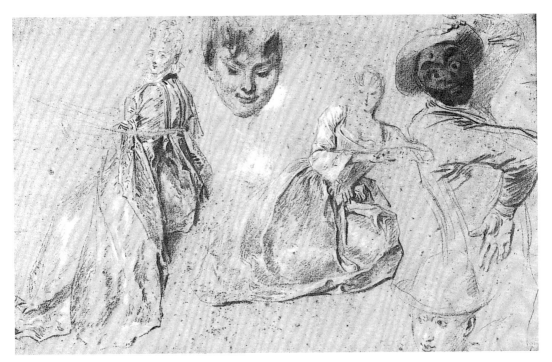

華鐸　**兩名女子坐像；女子頭像；歡樂小丑半身像；悲傷小丑頭像**　黑、紅與白色粉筆　23×35.4cm

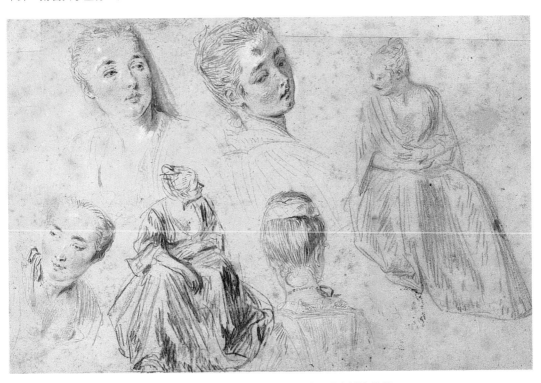

華鐸　**練習稿**　黑、紅色粉筆、淡彩　22.5×35cm　阿姆斯特丹國家博物館藏

華鐸　**年輕女子的裸體**　紅、黑色粉筆　28.3×23.3cm

華鐸 春天習作（「四季」系列其中一幅，已軼） 黑、紅與白色粉筆、淺黃紙 32.4×27.7cm

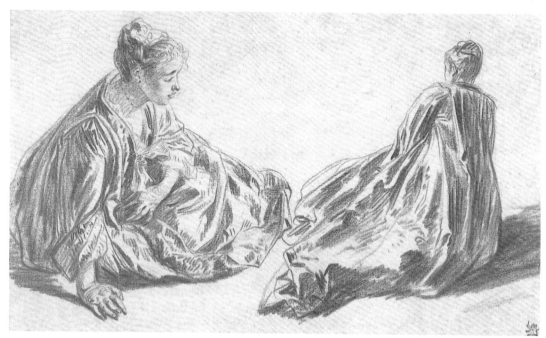

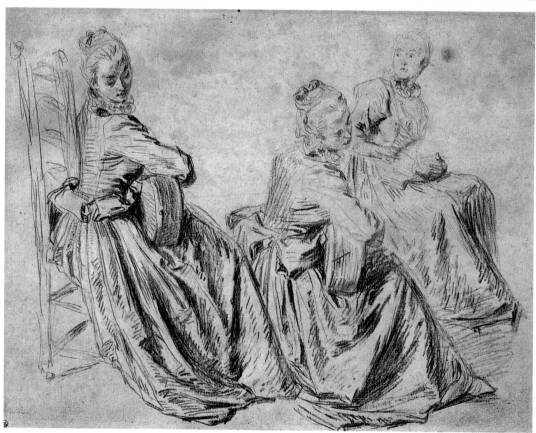

188

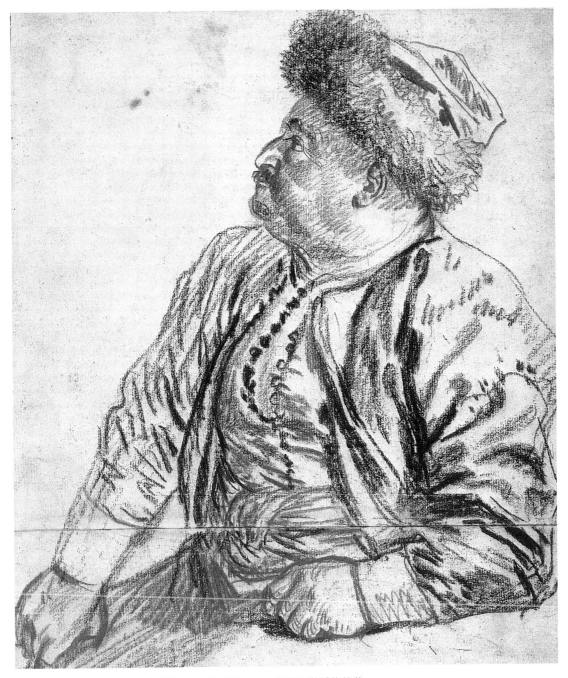

華鐸　**波斯人坐像**　黑、紅色粉筆　24.8×21.1cm　荷蘭泰勒博物館藏

華鐸　**倚地而坐的女子**　紅色粉筆　20.2×34cm　阿姆斯特丹國家博物館藏（左頁上圖）
華鐸　**兩名彈吉他的女子與一名持樂譜的女子**　黑、紅色粉筆　23×29cm　巴黎羅浮宮美術館藏（左頁下圖）

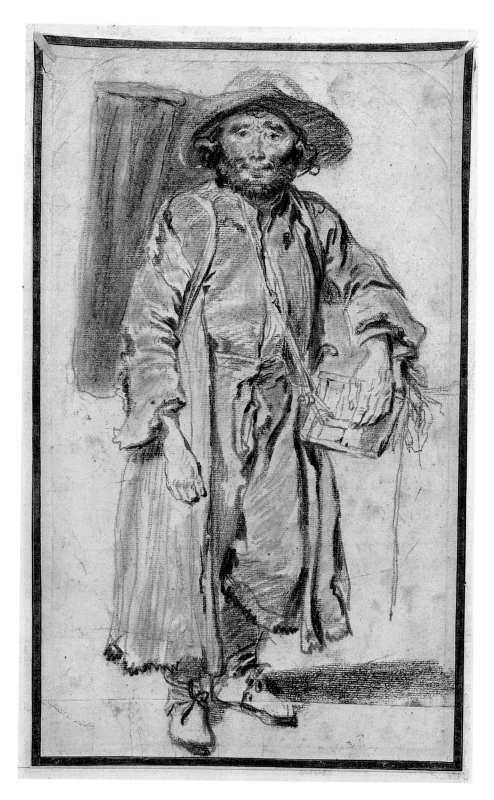

190

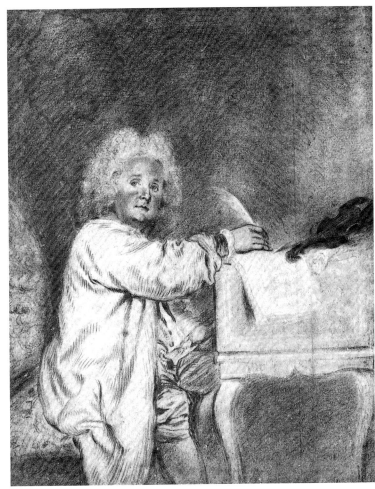

華鐸　薩伏依人
黑、紅色粉筆
34.8×21cm
芝加哥美術學院藏
（左頁圖）

華鐸　作曲家雷貝爾
黑、紅與白色粉筆、紙
46×35cm

華鐸　收穫
紅色粉筆
16.2×21cm
巴黎羅浮宮美術館藏

華鐸　**義大利劇團**　黑、紅與白色粉筆　27×19.5cm　柏林版畫素描博物館藏

華鐸　**黛安娜神殿**　紅色粉筆　26×40cm　紐約摩根圖書館與博物館藏（右頁上圖）
華鐸　**春天**　紅色粉筆　15.7×21.8cm　芝加哥美術學院藏（右頁下圖）

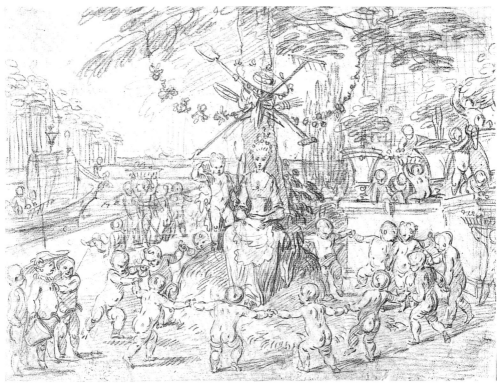

193

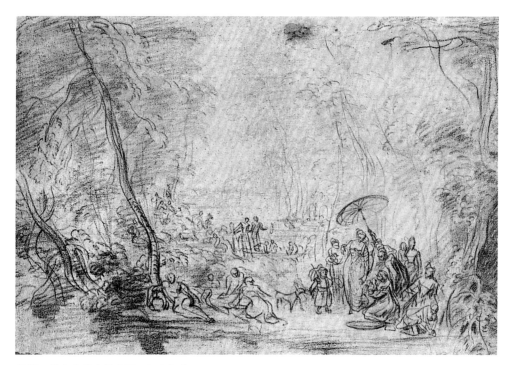

華鐸　**從水中救出的摩西**　紅色粉筆　21.4×30.3cm

華鐸　**風景**　紅色粉筆、灰綠色墨水　16×22cm　荷蘭泰勒博物館藏

194

安端・華鐸年譜

1684年　10月10日，華鐸在瓦蘭謝納的聖・查克教堂受洗。他的父親尚・菲利普・華鐸為當地屋瓦工人，母親是米謝勒・阿爾德諾瓦。

　　　　華鐸幼年時在奧斯特里夏特聖桑學校就讀，之後在瓦蘭謝納當地畫家賈克・阿爾貝爾・謝蘭手下學習。

1702年　十七歲。謝蘭去世，華鐸轉向一位擅長劇場裝飾壁畫的老師學習，因老師被邀至巴黎工作，華鐸同往。華鐸跟隨這位老師的時間並不長，後又轉隨另一位擅長奉獻畫、小型肖像畫的老師學習，這位畫家擁有十二位弟子，他們採取分工合作的方式協助教堂作奉獻畫、肖像畫，有些學徒畫天空，有些學徒畫衣服，有些畫頭部，如此合作完成一幅作品，而華鐸是學徒中才華最突出的。

　　　　有學者認為，華鐸是在此時認識尼可拉斯・維爾格爾、尚・查克・史波德等朋友；另一說則認為華鐸與維勒格爾相識於1716年以後。

1703年　十八歲。華鐸參訪聖賈克街的版畫商，與皮埃爾・瑪里埃特及其兒子尚・馬里埃特結為知己，並透過這家版畫商認識了克勞德・吉洛。吉洛是馬里埃特的從兄弟，他賞識華鐸的才能，鼓勵華鐸到自己手下工作。

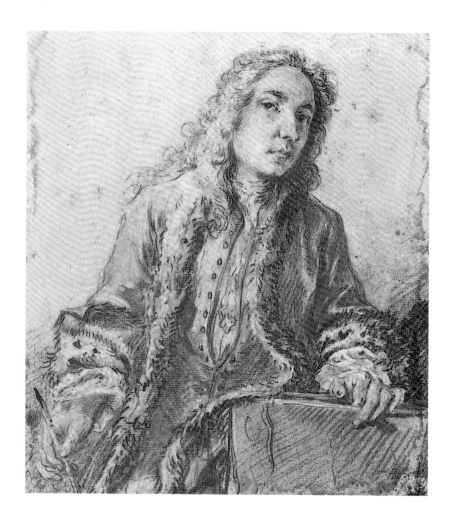

布欣
華鐸肖像
法國香提孔德博物館藏

1707-08年　二十二至二十三歲。不知何種原因，華鐸離開了吉洛，前往奧
　　　　　　蘭德手下擔任助理，奧蘭德當時在姆頓城堡從事裝飾工作。

1709年　　二十四至二十五歲。華鐸獲得皇家繪畫暨雕刻學院二等
　　　　　　獎，之後返回故鄉瓦蘭謝納。
　　　　　　滯留故鄉期間，華鐸喜愛描繪戰地後方的軍隊場景，隨後
　　　　　　賣給畫商希洛瓦爾，兩人因而結為知己，華鐸並替其家族
　　　　　　畫了不少肖像畫。

1711年　　二十六歲。希洛瓦爾在給某位書店老闆的信中提到：「華
　　　　　　鐸心情低落，在受委託的訂購作品中想像力洋溢，接受醫
　　　　　　生治療。」肺部疾病大約罹患於此時。

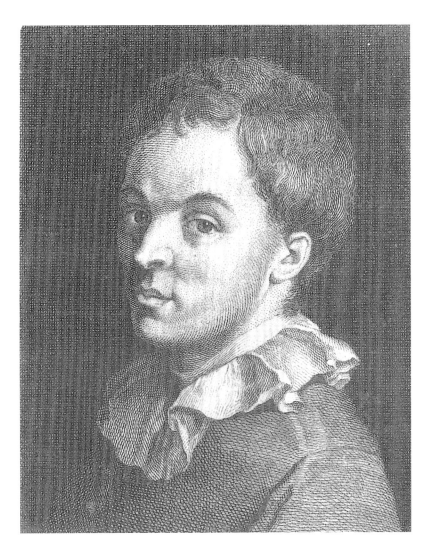

克萊琵
華鐸像 版畫

1712年　二十七歲。重返巴黎，向學院提出數件作品，獲得宿
　　　　舍，並要求前往羅馬留學。對此，7月30日美術學院要
　　　　求華鐸提出入會作品，自行決定創作主題。
　　　　銀行家皮埃羅・克羅撒開始提供華鐸飲食與住宿，使華
　　　　鐸得以在其領地及巴黎李希留街的宅邸從事創作；克羅
　　　　撒收藏許多版畫、油畫，讓華鐸能自由地觀賞威尼斯畫
　　　　派、尼德蘭畫派畫家的作品。

1714年　二十九歲。1月5日，因為延遲提交美術學院作品，被要
　　　　求出面說明。

奧德蘭　**華鐸像**
巴黎阿瑟納爾圖書館藏

1715年　　三十歲。1月5日，第二次被美術學院催繳作品。

在克羅撒底下，聚集起華鐸、馬里埃特、朱利安尼、凱
呂斯等藝術愛好者與藝術家。

7月，瑞典人卡爾—古斯塔夫・特桑前往巴黎並拜訪華
鐸。有學者認為，此時華鐸已離開克羅撒的居所。

1716年　　三十一歲。1月5日，美術學院第三次招喚華鐸。

克羅撒在給友人的信中曾提到：「太晚才將華鐸這樣有
能力的畫家介紹給賽巴西提安・里希」。

1717年	三十二歲。1月9日，美術學院警告華鐸必須在六個月內提出申請美術學院入會資格的作品。

1717年　三十二歲。1月9日，美術學院警告華鐸必須在六個月內提出申請美術學院入會資格的作品。

8月28日，華鐸以〈希杜島的巡禮〉獲得美術學院入會申請，成為美術學院院士，在院長科貝爾主持下宣誓入會，並分別於9月、12月出席美術學院會議。

1718年的《皇室年鑑》記載華鐸1717年末的居住地址為「華鐸，畫家，李希留街，克羅撒住處。」

1718年　三十三歲。年底，華鐸與畫家維勒格爾一起住在雷‧布朗公館。

1719年　三十四歲。9月20日，維勒格爾在給羅薩爾巴‧卡利艾拉的書信中提到：「華鐸希望能與你見上一面，卻又不可能，因此想寄自己的作品給妳，也希望獲得妳的作品等。」

這一年的《皇室年鑑》記載：「華鐸（畫家），霍塞‧聖維克多瓦爾街，雷‧布朗公館」。

秋末，華鐸前往倫敦，一說是他討厭巴黎的投機熱潮，另一說是為了去接受倫敦名醫李查德‧米德的治療。

1720年　三十五歲。8月21日，羅薩爾巴在日記上寫道：「會見華鐸、一位英國人，……」，並給予華鐸無上的讚美之詞。

這一年的《皇室年鑑》記載：「華鐸（畫），在倫敦」。

根據羅薩爾巴日記，華鐸於8月返國後便居住於傑爾桑家中。

1721年　三十六歲。2月9日，羅撒爾巴日記記載：「拜訪華鐸……」。

2月21日，羅撒爾巴日記記載：「克羅撒要求，計畫為華鐸畫肖像。」

3月羅撒爾巴給維勒格爾信中提到：「為了畫華鐸肖像，開始若干頭部習作，……」。

4月，神父哈朗熱、維勒格爾等照料華鐸病情。傑爾桑、朱利安尼、荷朗等密友前來探病。

7月26日法蘭西皇家繪畫暨雕刻學院公告：「安端‧華鐸，畫家，學院會員。他在本月18日在馬恩河畔的諾熱去世，得年三十六歲。葬於諾熱教堂。」

國家圖書館出版品預行編目（CIP）資料

華鐸：洛可可美術開創者 /
何政廣主編；潘墦 著. -- 初版. --
臺北市：藝術家, 2017.07
200面；23×17公分. --（世界名畫全集）

ISBN 978-986-282-195-4（平裝）

1. 華鐸（Watteau, Jean-Antoine, 1684-1721）
2. 傳記　3. 畫論

940.9942　　　　　　　　106008695

世界名畫家全集
洛可可美術開創者

華鐸 Watteau

何政廣 / 主編　　　潘　墦 / 著

發行人　何政廣
總編輯　王庭玫
編輯　　洪婉馨
美編　　吳心如
出版者　藝術家出版社
　　　　　台北市金山南路（藝術家路）二段165號6樓
　　　　　TEL：（02）2371-9692～3
　　　　　FAX：（02）2331-7096
　　　　　郵政劃撥：50035145 藝術家出版社帳戶

總經銷　時報文化出版企業股份有限公司
　　　　　桃園市龜山區萬壽路二段351號
　　　　　TEL：（02）2306-6842
南部區域代理　台南市西門路一段223巷10弄26號
　　　　　TEL：（06）261-7268
　　　　　FAX：（06）263-7698
製版印刷　欣佑彩色製版印刷股份有限公司
初版　　2017 年 7 月
定價　　新臺幣480元

ISBN　978-986-282-195-4（平裝）

國家圖書館出版品預行編目資料

彭托莫＝Pontormo／林姿君著-- 初版. --
臺北市：藝術家，2004〔民93〕
面；公分.--（世界名畫家全集）

ISBN 986-7487-29-X（平裝）

1. 彭托莫（Pontormo,Jacopo da, 1494-1556）—傳記　2. 彭
托莫（Pontormo,Jacopo da, 1494-1556）—作品評論3. 畫家
—義大利—傳記

940.9945　　　　　　　　　　　　93015931

世界名畫家全集

彭托莫 Pontormo

何政廣／主編　林姿君／著

發 行 人　何政廣
編　　輯　王庭玫・王雅玲・黃郁惠
美　　編　李怡芳
出 版 者　藝術家出版社
　　　　　台北市重慶南路一段147號6樓
　　　　　TEL：（02）2371-9692～3
　　　　　FAX：（02）2331-7096
　　　　　郵政劃撥：01044798 藝術家雜誌社帳戶
總 經 銷　藝術圖書公司
總 經 銷　時報文化出版企業股份有限公司
　　　　　桃園縣龜山鄉萬壽路二段351號
　　　　　TEL:（02）2306-6842

號

FAX：（04）2533-1186

製版印刷　欣佑彩色製版印刷股份有限公司
初　　版　2004年9月
定　　價　新臺幣480元

ISBN 986-7487-29-X（平裝）
法律顧問　蕭雄淋

版權所有・不准翻印

彭托莫的日記，右方可見到他親筆畫的人物姿態素描

於鄰近翡冷翠卡米那諾地區的教區教堂中。

彭托莫購置新居，並將住宅變成起居室與工作室。

一五三五～四三　四十一至四十九歲。受亞歷山卓和科西莫·德·梅迪奇委託，彭托莫於鄰近翡冷翠的卡雷吉和卡斯泰羅兩處別墅中繪製裝飾濕壁畫。其人物姿態的練習素描，乃強烈受米開朗基羅所影響。

畫家為三件掛毯繪製草圖，主題取材於聖經〈約瑟的故事〉情節。

一五四六～五六　五十二至六十二歲。在科西莫·德·梅迪奇大公委託贊助下，畫家獨自繪製且秘密從事〈創世紀〉和〈最後審判〉濕壁畫工程，此乃位於翡冷翠聖羅倫佐教堂的唱詩席牆面上，畫家花費十一年光陰從事此項工作，可惜如今皆已毀壞。

一五四八　五十四歲。二月十八日彭托莫回信給貝奈德托·瓦爾齊，針對其問題「在主要藝術形式如雕刻或繪畫中，何種是最崇高的?」予以答覆。

一五五四～五六　六十至六十二歲。在其生命最末三年，畫家開始動手寫日記，內容以紀錄生活瑣事和聖羅倫佐教堂裝飾壁畫進度為主，此筆記後來以《Il libro mio》(My Book)名稱發行。

一五五七　六十二歲。根據瓦薩里記載，彭托莫於一月二日葬於翡冷翠聖母領報堂，得年六十二歲。其未完成的裝飾畫工程，之後由學生布隆齊諾接手並於隔年完工。

多米尼聖米歇爾教堂繪製油畫作品〈聖家族〉。
與薩托、格拉那契、巴嘉卡三位畫家合作，為
波爾格里尼新房繪製木板裝飾畫，題材取自舊
約聖經〈約瑟的故事〉。

一五一九　二十五歲。〈約翰福音使者〉和〈聖米迦勒〉全身
　　　　　像，是畫家為彭托莫地區聖米歇爾教堂祭壇兩翼所繪
　　　　　的作品。
　　　　　因〈三王朝拜〉和〈老科西莫‧德‧梅迪奇肖像〉，使
　　　　　歐塔維亞諾‧德‧梅迪奇對彭托莫作品產生興趣，進
　　　　　而成為其贊助者。

一五一九～二一　二十五至二十七歲。受歐塔維亞諾‧德‧梅迪
　　　　　奇所委託，繪製關於羅馬男神與女神題材的濕
　　　　　壁畫作品〈維圖曼與波蒙娜〉，於靠近翡冷翠卡
　　　　　依亞諾山地區的梅迪奇別墅圓窗牆面上。

一五二一　二十一歲。教宗利奧十世過世。卡依亞諾山的裝飾工
　　　　　程為此停滯。

一五二二～二五　二十八至三十一歲。彭托莫在切爾托薩修修道
　　　　　院中繪製〈耶穌受難圖〉一系列濕壁畫作品，
　　　　　然而這組壁畫當時並不受歡迎，且目前保存狀
　　　　　況不佳，畫作風格明顯受北方畫家杜勒所影
　　　　　響。

一五二五　三十一歲。為切爾托薩修道院繪製〈以馬忤斯的晚餐〉
　　　　　一作。
　　　　　彭托莫返回翡冷翠，吉諾‧卡波尼委託他裝飾聖費利
　　　　　奇塔教堂中的禮拜堂牆面。穹窿裡的濕壁畫已被損
　　　　　毀，但此地今日安置一幅大型祭壇畫〈卸下聖體〉，為
　　　　　畫家保存狀態最佳之作品，更是翡冷翠矯飾主義重要
　　　　　代表作。另邊牆面還繪有濕壁畫作品〈報孕圖〉。

一五二七～三〇　三十三至三十六歲。彭托莫繪製〈聖家族〉一
　　　　　畫。
　　　　　〈訪問圖〉祭壇畫同樣為私人委託，今日收藏

年譜

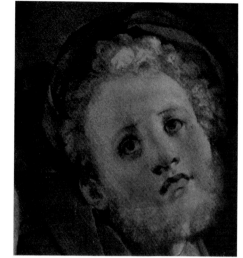

傳彭托莫自畫像

一四九四　五月二十四日雅各伯‧卡路契‧達‧
　　　　彭托莫誕生於恩波利附近的彭托莫地
　　　　方。他是畫家巴托洛米歐和妻子亞麗珊德拉的長子。

一四九九　五歲。父親過世。

一五○四　十歲。母親過世，彭托莫交由祖母撫養。

一五○七　十三歲。彭托莫遷往翡冷翠，相繼成為達文西、馬力
　　　　歐托‧亞伯提內利和彼埃羅‧迪‧科西莫的學徒。

一五一二　十八歲。與羅索‧范倫鐵諾一同拜師於安德烈亞‧德
　　　　爾‧薩托門下。同年，翡冷翠舉辦盛大遊行隊伍歡迎
　　　　梅迪奇家族復辟，彭托莫被委託三輛勝利彩車的裝飾
　　　　工作。

一五一三　十九歲。第一件主要且引起注目的作品，是位於翡冷
　　　　翠聖母領報堂涼廊處的濕壁畫作品〈由信念與慈愛女
　　　　神所伴隨的利奧十世盾形紋章〉，但至今已幾乎消失褪
　　　　去。根據瓦薩里說法，此作品乃受米開朗基羅所讚
　　　　賞。

一五一四　二十歲。彭托莫第一件紀念性大型濕壁畫作品〈訪問
　　　　圖〉位於翡冷翠聖母領報堂內，由聖僕會修士們所委
　　　　託繪製。

一五一五　二十一歲。為迎接教宗利奧十世蒞臨翡冷翠，彭托莫
　　　　受託負責裝飾聖馬利亞諾維拉教堂的教宗禮拜堂。

一五一七～一八　二十三至二十四歲。為翡冷翠普奇家族的維斯

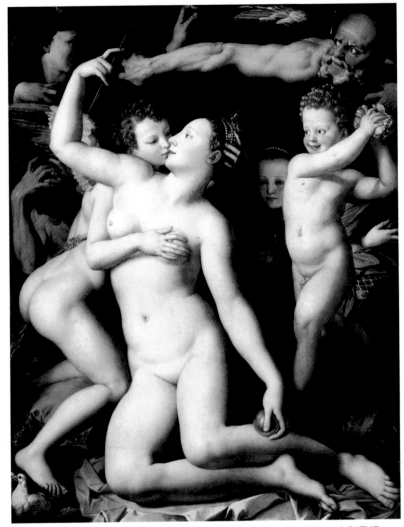

阿尼奧洛‧布隆齊諾　維納斯、邱彼特、愚笨與時間　1540-45年　油彩畫板
147×117cm　倫敦國家畫廊

　　隆齊諾與米開朗基羅，儘管如此，可貴的是，此一四代傳承體系
自十六世紀初期延伸至十七世紀初葉，足足橫跨一世紀之久，見
證了義大利翡冷翠藝壇，由文藝復興末期開始，逐漸轉變發展為
矯飾主義，再由矯飾主義過渡至早期巴洛克風格的遞嬗歷程，實
屬難能，也無怪乎皮立歐德會將之視為義大利藝壇自喬托以來最
具影響力的藝術體系。

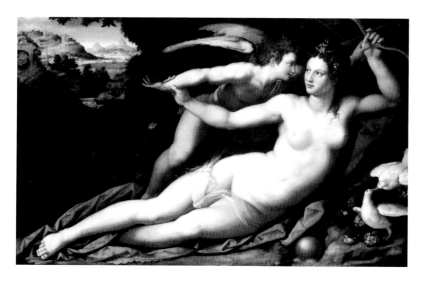

亞歷山卓·亞洛里
維納斯與邱彼特
油彩畫板
蒙貝里耶法伯美術館

向後撐張以大方袒露身體私處，毫不遮掩扭捏，加上白皙光滑的
肌膚，宛若大理石雕般無瑕與潔淨，無形中潛伏一股情慾暗流，
如同布隆齊諾著名寓意畫〈維納斯、邱彼特、愚笨與時間〉中的
全裸維納斯般撩撥誘人，此兩者畫作中對情慾氣息的營造，可說
有志一同，似乎證明十六世紀中葉以後義大利矯飾主義藝術家的
走向與喜好，與十六世紀初期彭托莫作品中仍濃厚的宗教意味，
已默默產生質變與差異，也就是當矯飾主義發展愈趨成熟之際，
同時也予人愈趨矯揉、做作、浮誇與情色之感，而此些特點也導
致矯飾主義爲人所詬病與憎惡之處。

　　學者伊麗莎白·皮立歐德（Elizabeth Pilliod）認爲彭托莫、
布隆齊諾、布隆齊諾門下亞歷山卓·亞洛里與亞洛里之子克里斯
托凡諾·亞洛里（Christofano Allori, 1575-1620），此四代自彭托
莫以降師徒承繼的畫家們，對義大利藝壇來說，可說是從喬托以
來最具影響力的傳承體系。也許皮立歐德的論調稍微言過其實，
畢竟上述四位藝術家中彭托莫與布隆齊諾在美術史上佔一席之地
是確定的，同時也具重要影響性，而亞歷山卓·亞洛里則明顯缺
乏獨特性與開創性，因此影響力較弱，至今也難讓人憶起。至於
克里斯托凡諾·亞洛里的畫風，則被歸類於早期巴洛克時代的翡
冷翠畫家之一，似乎擔負著矯飾主義過渡至巴洛克風格的橋樑地
位，頗值得重視。也許彭托莫對亞洛里父子畫風的影響遠不如布

註解。因此，布隆齊諾的肖像作品可說是一開始由臨摹彭托莫的動機開始，之後則朝向將人物性格抽離，使之不具特有情緒感受，再加上對人物肌膚、五官及衣物質感的精緻描繪，便造就此種極具個人特色的肖像作品，也奠定布隆齊諾成為矯飾主義畫家的歷史定位。

除了肖像畫之外，布隆齊諾也曾繪製不少宗教作品，其中一件經常被描繪之宗教題材〈不要摸我〉，即充分展現其矯飾風格的藝術品味。復活的耶穌立於畫面左側，雪白光滑的肌膚下包覆著健壯結實的骨架與肌肉，具米開朗基羅式的雄偉體型。畫家筆下的耶穌予人過於年輕、稚嫩與潔淨的形象，似乎令人察覺不到之前所歷經之滄桑與磨難，加上誇張外放的扭捏姿態，簡直達到矯揉造作之境地，連一旁抹大拉馬利亞的模樣也顯做作與彆扭，兩者互動好似上演一齣極度誇大的舞台劇般，予人極不真切的感受，似乎也喪失宗教畫那股虔敬、平靜的氛圍。若與彭托莫的〈不要摸我〉相較，彭托莫筆下的耶穌與抹大拉馬利亞則顯古典得多，宗教氣息也較濃厚，在此，不難發現布隆齊諾已較彭托莫將矯飾主義向前推進與發揮，換句話說，若彭托莫是矯飾主義的先聲，則布隆齊諾便是矯飾主義的發揚者。有人甚至認為，布隆齊諾的藝術是米開朗基羅和彭托莫冷漠平靜藝術的反映，是他們藝術的純淨提煉和寶貴的結晶，此語似乎道中布隆齊諾的藝術走向，他將上述兩者之風格結合與融會貫通，進而發展自我特有藝術語彙，並於十六世紀義大利藝壇具一席之地，影響不容忽視。

布隆齊諾當時享譽畫壇，身邊不乏門生圍繞，只有其中一位名為亞歷山卓・亞洛里，一直被布隆齊諾視為親生子而非學徒，他們親密無間地一起生活，宛若父子，因此亞洛里的藝術風格也難免依循其師的路子前進。亞洛里筆下的女體同樣具有雪白、光滑之肌膚，彷若大理石材質之肌理，予人冰冷、漠然的感受，而此種修飾過度的特點似乎由布隆齊諾所引發產生，進而成為十六世紀義大利矯飾主義重要的審美品味與偏好，無論繪畫或雕刻皆有此種傾向。亞洛里的神話題材之作〈維納斯與邱彼特〉，體型修長的維納斯以對角線方向斜躺於畫面當中，其姿態外放，將雙手

阿尼奧洛・布隆齊諾
不要摸我　1561年
油彩畫布　291×195cm
巴黎羅浮宮

亞歷山卓・亞洛里
自畫像　翡冷翠烏菲茲
美術館

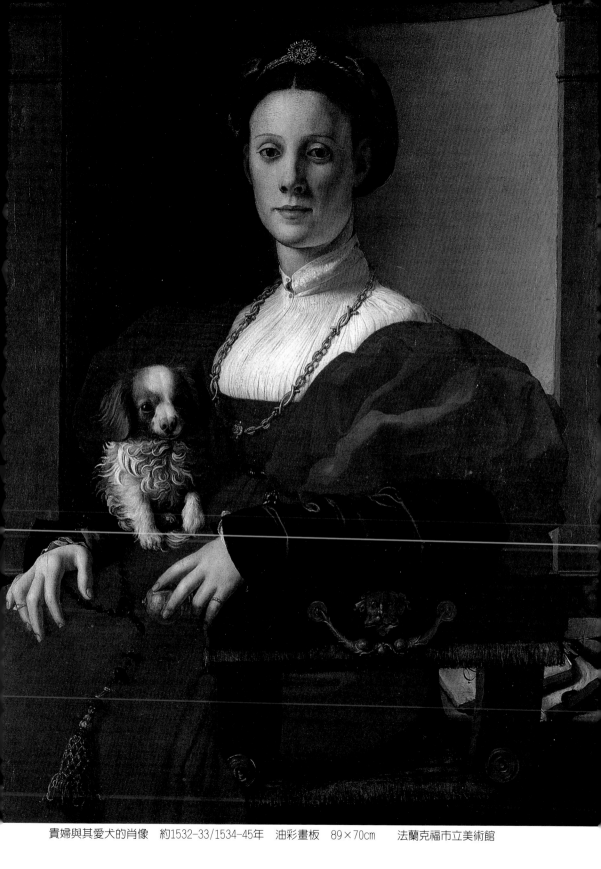

貴婦與其愛犬的肖像 約1532–33/1534–45年 油彩畫板 89×70㎝ 法蘭克福市立美術館

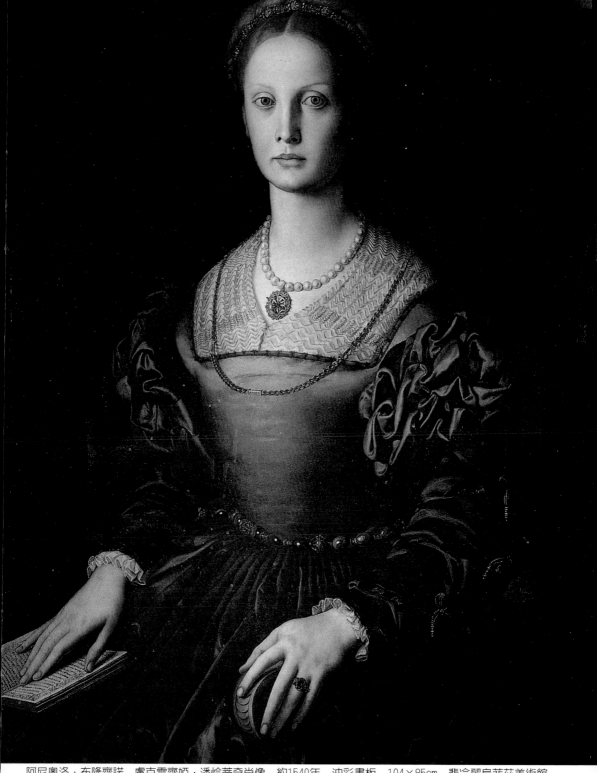

阿尼奧洛・布隆齊諾　盧克雷齊婭・潘恰蒂奇肖像　約1540年　油彩畫板　104×85cm　翡冷翠烏菲茲美術館

今日常令學者對於作品歸屬問題頭痛不已。一五三九年之後，布隆齊諾成為梅迪奇家族的御用畫師，一五四五年起，他為梅迪奇家族繪製一系列肖像作品，不論個人畫像或群像，皆鮮明地記錄了此華貴家族鼎盛時的情景。布隆齊諾以繪製肖像作品為主，畫風相當細膩精緻，其善用拉長的人體比例、重視明顯的輪廓線條與平滑的色塊處理，使人物散發出冷淡與深不可測之性格，結合高貴與優雅的美感。對此有學者表示，布隆齊諾的肖像畫再度展現構圖的結構性，特別是他使用冷色調並對細節描繪的重視，明亮、具侵略性的色彩與銳利的輪廓線條，皆與彭托莫十分類似。

　　無疑地，布隆齊諾大量肖像畫作中的人物神韻與品味，的確深受彭托莫影響與啟迪，兩者間存在著顯見的血脈傳承關係。舉例說來，布隆齊諾一件女子肖像畫作〈盧克雷齊婭·潘恰蒂奇肖像〉，畫中女子身穿鮮紅色與深紫色緞面質感的華服，服飾領口除綴有金色紋飾布料外，兩邊的蓬袖更具有相當繁複的縐褶效果，並發散出稍顯刺眼的反射光線，畫家極盡所能地交代細節部份，鉅細靡遺，不禁令人對此精緻的描繪功力感到瞠目與結舌。此女子端坐於雕飾華麗的座椅上，身體微向左偏，其左手握著椅子扶手，右手按住裙上的書本，略顯長型的臉蛋上含有碩大的雙眼、高挺的鼻樑與豐厚的雙唇，在有限的面部表情下透露一股嚴肅、犀利、神秘甚至冷漠與高不可攀的氣質，充分展現貴族般的傲氣與貴氣，此種冷峻的肖像風格似乎已成為布隆齊諾個人的註冊商標，令其他畫家難以望其項背。而在彭托莫一件名為〈貴婦與其愛犬的肖像〉中，貴婦的髮型、服飾、姿態與臉型長相，還有畫面的潔淨與清晰性幾乎與布隆齊諾之作相仿，兩者相較之下，雖然彭托莫此作中的女子同樣具有高貴氣息，卻少了冷漠與犀利，此與布隆齊諾筆下宛若搪瓷般的極度精緻人物樣貌，乃存在著差異性。基本上，布隆齊諾的肖像作品頗具政治意圖，他為梅迪奇公爵或其他貴族階級繪製畫像，其面部表情都嚴格地遵守了利益目的、代表性和莊重的儀表等條件，就如豪瑟所說：「外貌不僅是心靈的鏡子，也成了心靈的面具，肖像不僅是揭示，同時也是掩蓋性格的一種形式⋯。」此話似乎成為布隆齊諾肖像畫最佳之

彭托莫之藝術成就與影響

　　一般絕大多數矯飾主義相關書籍中，皆將彭托莫列為義大利矯飾主義早期也是首要的畫家，這種觀點現已成為一般所認同接受的共識。彭托莫一生創作幾乎圍繞著宗教繪畫與肖像題材，藝術風格則依循安德烈亞・德爾・薩托與米開朗基羅所佈下的矯飾因子並將之進一步推前，發展出修長的人體比例、扭曲誇張的動作姿態、曖昧模糊的空間營造、特殊的光線設定、鮮明的顏色運用與趨於抽象化的人體描繪，並賦予人物一股孤獨憂鬱、冷漠疏離的氣質，這可能與畫家孤僻性格特徵有關，而此種擺脫理性與自然束縛的矯飾元素與特質，也為後繼藝術家開啟一種有別於古典風格的表現形式，使藝術的呈現與發展更具多元化與豐富性。

作者不詳　布隆齊諾
翡冷翠烏菲茲美術館

　　論起彭托莫藝術史上的成就與影響，不免提及弟子布隆齊諾的成功與優異表現，其名氣甚至高過彭托莫，似有青出於藍之勢，兩者可說並列十六世紀義大利矯飾主義重要畫家之林。布隆齊諾（Agnolo Bronzino, 1503-72）誕生於翡冷翠的一個屠戶家庭，出身卑微，卻也接受基本的教育與藝術的薰陶。瓦薩里曾寫道，當時在翡冷翠已經非常活躍的彭托莫，是布隆齊諾繪畫的真正啟蒙者，起初彭托莫很猶豫收他為徒，但布隆齊諾順從、謙和的性格和熾熱的情感，消除了彭托莫的憂慮。不僅如此，瓦薩里還為師徒兩人的性格立下了鮮明對比：彭托莫是憂鬱與偏執的，而布隆齊諾則是謙沖且有禮的，或多或少提供我們對此兩位十六世紀矯飾主義畫家基本了解與認知。布隆齊諾從青少年時期即與彭托莫保持亦師亦友的良性互動，甚至如親人般的密切關係，他不僅在彭托莫晚年撰寫的日記中經常被提及，更曾以孩童形象出現在彭托莫早年〈約瑟在埃及〉畫作中，此舉除令人驚鴻一瞥外，更證明了兩人深厚之誼與惺惺相惜之情。

　　就如年輕時的彭托莫與其師薩托曾有密切的合作關係，早年布隆齊諾也曾參與彭托莫某些裝飾畫工作，最明顯的例子即是翡冷翠聖費利奇塔教堂中的卡波尼禮拜堂裡，四位福音使者的圓形裝飾油畫，便是師徒兩人合力的結果，由於風格手法相近，致使

對人體量感與立體感的營造，這與其自幼汲取義大利文藝復興藝術的養分有關，因此即使在濕壁畫〈耶穌受難圖〉系列裡因臨摹北方風格之故，而稍加放棄對人體量感的描繪，但卻也無法完全根除，如其中一件壁畫〈基督在彼拉多面前〉裡，畫面最上方有位男子左手托著圓盤、右手拿著水壺，自階梯上緩緩步下，儘管此畫已顯斑駁而無法辨識其容貌，但其身體適度的比例與肌肉的結實感，無形中仍透露著南方藝術的端倪，即是對人體量感的強調與重視，就連瓦薩里也察覺到此細微處，因而在《藝術家列傳》書上寫道：「...在此畫的背景處有位彼拉多的斟酒人，他拿著食物盤和寬口水壺步下階梯，以讓彼拉多洗手之用。這位男子相當俊美與生動，在他身上保有著某種彭托莫的舊風格。」可想而知，瓦薩里話中所引述的舊風格，無非是指彭托莫較早期的繪畫作品如〈訪問圖〉那樣古典完美的模式，由此看來，在瓦薩里心中〈耶穌受難圖〉是一組失敗之作，因它承襲北方較「落後」的畫風，根本無法與義大利古典風格之美相提並論，充分展露其心中藏有「南優北劣」根深蒂固的藝術價值判斷標準。

綜合上述，可知彭托莫一生乃循序漸進地探索繪畫在構圖上、造形上、色彩上與空間上的突破與發揮，其承續文藝復興的古典品味，卻又總是不遺餘力設法創造並追求比古典美更美的境界，從畫家早期至晚期的繪畫生涯中，不難看出其創作的軌跡是多變的、大膽的，每一件畫作幾乎都無固定的依循標準，且都代表著畫家創新求變的決心與欲望。也許彭托莫筆下的某些作品流失了文藝復興那股理性、均衡、和諧與完善之美，因而顯得奇怪、異常且瘋狂，甚至令觀者感到不解與不悅，有學者雖認為彭托莫對特別敏銳的和諧、明暗色與寒暖色的轉換具備直覺的天賦，但卻缺乏統整畫面視點與平衡構圖的原則。但無可否認，畫家在創作當中的嚐試與發現，已使繪畫脫出古典風格所規範的明確界線，進而導致後來矯飾主義藝術風潮的誕生與風行，豐富藝術內容的想像與樣貌。

似乎印證了矯飾主義者有意掙脫模仿自然此類傳統窠臼的決心與理想。

　　至於〈懺悔者聖傑洛姆〉一作，此畫中是以近距離特寫聖人的動作舉止，但背景則明顯被簡化與省略，聖徒腳下的紅色布幔彷若一只平面的佈景般，並未營造絲毫的空間感，連聖人的象徵物獅子也被化約成有如一張面具般的存在而已。在此又不免提到〈卸下聖體〉，這是彭托莫顛覆傳統空間概念最有力之證據，在畫面左上角飄著一朵浮雲，似乎是暗示戶外場景的唯一依據，儘管如此，卻不夠充分，因全畫予人壓迫、擁擠之感，彷彿處在一狹小室內空間中，而不像在戶外。再者，畫家對人物的配置也相當詭異難解，似乎將他們各自安排在三種不同高度的地面上：最底下一層為耶穌與兩位攙扶屍身的男子，加上右方背對觀者的女子；中間一層為昏厥的聖母與頭戴粉紅頭巾的兩位女子；最上層則是頭戴藍長巾的女子與身著綠衣並向前俯身的金髮男子。此種由下往上呈階梯般的排列構圖，彷彿是假設人物因站在土丘或某種物體上而產生的高低落差，但在仔細觀察後，確定畫面上根本見不著此類的地形描繪，因此很難對此一現象提出合理的澄清與解釋，可知畫家並不在乎這是否符合真實性的安排，而比較在意各個人物間的呼應與配置關係是否能達到更強化、更脫俗的表現效果。總之，此畫裡所有營造合理空間之手法幾被摒棄，空間感在此畫中更顯曖昧與虛幻，人物的堆疊與安排方式無理可循，近景遠景的區別也相當抽象與不合邏輯，在這奇異的空間內，每個人彷彿失去重力般地飄浮起來，所有的理性思維邏輯在此幾乎瀕臨瓦解邊緣，展現如夢如幻、非真實的境地。不久之後，畫家在〈訪問圖〉中又再度恢復背景的描繪，畫中背景以幾棟建築物呈現某條街街景，卻顯得相當幾何且簡化，看似戶外的空間也異常狹隘擁擠，四位巨大的人像幾將畫面完全塞滿，畫家雖以有限的空間交代場景所在，卻也顯得無足輕重，它彷若舞台佈景般存在著，與現實空間差異甚大。

　　除了繪畫背景所製造的空間範圍外，人體體積的量感也是表現空間感的一項重要依據。綜觀彭托莫一生之作，幾乎從未捨棄

聖昆汀　約1526年/1517-18年　油彩粗畫布（油彩畫板）163×103cm（左頁圖）

179

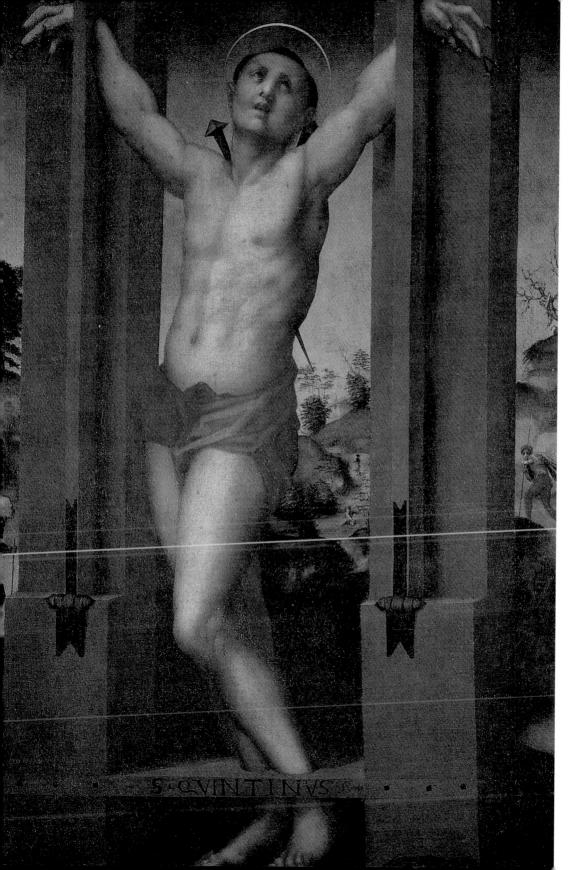

S·QVINTINVS·

來呈現景深與透視，但不可諱言，建築物框架從彭托莫剛起步時的藝術中便只扮演次要角色，如一五一六年〈訪問圖〉濕壁畫中的建築背景彷彿只是一種舞台設計，同樣在維斯多米尼的聖米歇爾教堂中的〈聖家族〉一作，背景若隱若現的建築體功能也僅僅止於此。至二○年代末期以後，彭托莫甚至漸漸消減背景的描繪與空間感，整個畫面空間幾乎被平面化與抽象化，這與文藝復興以來所追求的「擬眞」理念與消點透視法所追求的立體效果完全背道而馳，進一步突顯出彭托莫反自然、反理性的矯飾主義傾向外，也印證弗里蘭德所說：「...翡冷翠的矯飾主義風格十分強調身體量感，並強烈抑制空間性和簡化周圍環境的營造，繪畫裡的建築物和風景有如佈景般地扮演無足輕重的小角色。」

在〈聖昆汀〉畫作中，殉教者被特寫式的放大，幾乎佔據整個畫面，而其背後則是一片開闊的田野景色，有山丘、河流、綠樹與散步的人們分佈其中，可見畫家此時對於畫面的景深與空間感仍詳加處理。實際上，彭托莫的畫作並不常將場景設在戶外，對自然景色的描繪也可說相當罕見，可見畫家並不時興文藝復興繪畫中喜愛以透視法或空氣遠近法營造極深遠的景深效果，反倒將之割捨掉，所以除了〈聖昆汀〉背景裡含有較廣闊的郊外風景外，另一件則是〈三王朝拜〉，此畫曾被瓦薩里認爲精美且值得稱道。在橫長的畫幅中，描繪來自三處不同地方的眾多人馬，最後匯集至簡陋的馬棚前向聖嬰行禮朝拜的宗教場面。畫中場景爲闊遠的丘陵地，地平線幾乎位在畫面最上方，在起伏不定的丘陵上，座落幾棟文藝復興時期的建築物和幾間中世紀圓形堡壘，它們或遠或近，進而區隔出空間的距離感，營造較深遠的景深條件。在畫面左後方，三隊不同人馬爲找尋聖嬰而殊途同歸，他們因位於遠處而顯得相當渺小，無法辨識其容貌，最後大批人馬終在前景會合，比例立刻被快速放大，而使觀者能詳察其面容與神情，如此誇張地對比手法，似乎也是畫家用以鋪陳空間感的最佳策略。儘管如此，將人物們全然置入自然界的傳統繪畫手法，或著重表現自然景觀的廣闊與優美，此類題材在彭托莫的創作中少之又少，其繪畫中鎖定的焦點是人的各種表現而非自然景物，這

丘）、紅寶石色（抬抱屍身的男子）與鮮黃色塊（耶穌光環與男子披肩），相當亮麗醒目，它不僅爲禮拜堂增添濃厚的宗教氛圍，更是堂內透進自然光的唯一窗口，也成爲彭托莫〈卸下聖體〉祭壇畫與〈報孕圖〉濕壁畫的光源所在，用處多元。位於禮拜堂南面的祭壇畫〈卸下聖體〉，畫中光源乃設定於右上角處，恰與開窗的方位一致；此外，西面牆上的〈報孕圖〉濕壁畫，畫中人物聖母馬利亞與天使加百列分立長窗兩側，由其身上光影分佈情形判斷，光線明顯由兩者中間上方處灑落，這同樣與窗口位置不謀而合；再者，如學者約翰・謝爾曼（John Shearman）所假設，此窗透進的光線也可能照亮圓頂上的壁畫，使畫中的天父經照射後彷若產生聖光般，正好與〈報孕圖〉形成更完整的效果營造。據此可合理推測，當彭托莫設定畫中光源時必定以彩窗的採光方位與效果爲參考依據，畢竟彩窗的完成乃較裝飾畫來得早些。此種將自然光引進室內，使之與虛擬畫面產生統合與交互作用後，無形中已消弭了現實世界與繪畫藝術間的隔閡，以致令人產生某種如夢似眞的幻覺與想像，更能讓人感同身受且屈服於宗教強大的號召下，並感受時空的永恆性與統一性，這應是彭托莫裝飾禮拜堂時意欲傳達觀者的最終理念，用意深遠。儘管如此，藝術史上將窗子與自然光引入報孕圖中雖不乏其例，但卻似乎只將長窗視爲分隔空間之裝置，除用以區隔凡人（馬利亞）與神仙（加百列）的不同世界外，也是使畫面產生平衡對稱之中心軸所在，因此，以往以窗戶入畫除了限於實際場地的條件外，其用於構圖上的考量遠重於採光上的需求，而彭托莫的作法則與之徹底相反，將光線視爲統合眞實與虛擬空間的唯一媒介，此風格與之前的藝術手法形成相當有趣之對比，充分突顯藝術表現的方式會因時代遞移而轉變，且是無窮無盡的發展。

空間感的變化

在空間感的變化方面，畫家早年雖仍接續古典藝術中運用建築物營造的空間來安置人物的傳統手法，或藉由戶外平闊的風景

空、街道都彌漫著不合常理的灰綠色調，光線投射中帶有神秘卻冷靜的宗教氣息，看似一般戶外的街景，卻在顏色的大膽顛覆下，產生另一種不可思議、超現實、非理性的意象，不容置疑，彭托莫對色彩的敏感度與運用上，不僅大膽，更是獨到，總能在傳統有限的範疇中，尋獲創意與新意。另一幅鉅作〈卸下聖體〉更是此類風格的發揚者與集大成者，畫家選擇明亮卻超現實的光線與用色，這在傳統上乃是聖靈之象徵，是超脫塵俗的、被祝福的或是似天國般的色調，是來自天上神光而非世俗之光。強烈且清亮的光輝充斥整畫面，陰影極少，線條輪廓異常清晰、銳利，再加上人物多著明度極高的淺藍色、粉紅色長袍，隱約透出金屬般光澤，看似過於潔淨與明晰的畫面處理，無形中卻透出一股不尋常的冰涼冷意，令人不寒而顫，為此幕慘劇更增添悽愴、悲涼的意象，如此對色彩的掌握實屬罕見，是畫家出奇制勝且榮獲成就的最佳典範。

　　除了製造反光效果與用色獨到外，彭托莫也曾利用自然光線，將之與壁畫相互結合，進而形成一實虛相間的幻象情景。翡冷翠聖費利奇塔教堂的卡波尼禮拜堂內蘊含許多彭托莫經典代表作，包括祭壇畫〈卸下聖體〉、濕壁畫〈報孕圖〉、分處四方三角壁上的圓形油畫〈四福音使者〉與圓頂天花板壁畫〈天父與四位主教〉（至今已損毀，僅留素描習作）。原本無窗的禮拜堂內，此時卻在西面牆上硬開出一道狹長形口子（136×52cm），一位十六世紀法國畫家與玻璃製造者基洛姆‧德‧馬西拉（Guillaume de Marcillat）受禮拜堂主人卡波尼所委託，製造一面繪有〈卸下聖體與埋葬基督〉題材的彩繪玻璃（現已移出）安裝其上，馬西拉在極有限的空間裡鋪陳層次豐富的典故細節，畫面最上方處的遠丘上矗立三座十字架，位於中間的耶穌屍身正從架上卸下，旁邊還有兩名犯人仍被釘在十字架上；畫面中央處利用前縮法呈現基督已死去的肉身，祂由兩名男子（應是亞利馬太的約瑟和法利賽官員尼哥底母）抬起，正將準備埋入石墓裡頭，悲傷的聖母則位於左下角望著此殘酷的一幕。此玻璃在粗黑的金屬框線所圍起的塊狀面積裡，分別填入鈷藍色（聖母衣袍）、鮮綠色（遠景山

基洛姆‧德‧馬西拉
卸下聖體與埋葬基督
約1526年　彩繪玻璃
136×52cm　翡冷翠
(Palazzo Capponi
alle Rovinate)

杖，略長的臉龐藏著高挺的鼻樑與溫煦的眼神，整個畫面似乎籠罩在一層輕薄的霧氣之中，彭托莫在此捨棄明確、精鍊的輪廓線條，使之稍微模糊化、柔和化，尤其是聖徒的臉部神情乃具迷濛效果，不禁令人憶起達文西畫中那股和緩、柔美且神秘的氛圍感受。再者，彭托莫於幾年後爲翡冷翠維斯多米尼的聖米歇爾教堂繪製油畫〈聖家族〉，此爲畫家運用明暗法創作的最大嘗試，實屬少見之例。全作有如處於黑暗的室內中，僅有限光線由畫面左上方透進，瀰漫沉沉的昏黃色調，畫中的約瑟、聖子與約翰福音使者三者目光皆朝左上方（即是光線來源處）聚集，加上其神迷的表情，暗示了來自天國聖光的存在與方位。在一片昏暗朦朧色調當中，只有聖子與小施洗約翰爲全畫最受矚目的焦點，因兩者肌膚透出較強的反光，使其稍能跳脫灰暗的背景，並與他者產生較明顯的區隔。另一件作品〈以馬忤斯的晚餐〉也類似上述例子，只是畫家以黑暗的背景完全取代建築框架，若依畫中陰影的走向來看，不難發覺略顯昏黃的光源由左前方照進，在耶穌身旁的僧侶因光線趨於微弱而顯得模糊黯淡。在此，彭托莫又利用較鮮艷的顏色配置以使某幾位人物躍然紙上，如耶穌身上藍色的衣袍、左前方男子橘紅並透著反光的披肩與右前方男子身上的鮮黃色上衣與綠色披肩，此三者所著的衣物顏色鮮明亮眼，有如是暗沉畫面中所僅有的一絲色彩，無疑成爲觀者視線的焦點所在。

在接近三〇年代之時，畫家對光線運用愈趨靈活，愈喜愛將強光投射於人物身上而造成不同的光影變化，進而產生神秘又深沉的氣氛感受。至於顏色使用，則繼續發揮高明度彩度與強調反差的變化效果，以致產生相當搶眼與大膽的用色風格，令人雙眼爲之一亮。同樣也是彭托莫名作之一〈訪問圖〉，顯露畫家對光線與顏色的掌控能力極具新意。在狹窄街道中，聖母馬利亞、以利沙伯與另兩名女子矗立在最前景，強烈光線由畫面左前方射進，使得以利沙伯的白頭巾、黃綠色長袍與橘黃色披風產生刺眼的反光效果，而聖母所穿著的墨綠色長袍也因光線照射產生變化多端的衣褶凹凸感，除具雕刻感外，還與一旁身穿粉紅色披風的女子形成補色關係，顏色配置鮮明豐富。除了服飾色調的變化外，天

聖賽巴斯丁　約1515年
油彩畫板　65×48cm
第戎美術館

174

造義大利早期矯飾主義風格的同時，也成就了此件十六世紀最重要的藝術作品。

光線與色彩運用

在光線與色彩運用方面，總體說來，善用明亮色調加上以強光製造布料質感的高反差效果，為彭托莫繪畫藝術中的慣用手法與固有特質。畫家早期偏向全光的使用，較不強調明暗的對比性，顏色配置尚稱節制，但傾向將黃色、紅色、藍色的彩度與明度提高，而造成一種鮮明又突出的視覺效果，如早年濕壁畫〈聖母子與列聖〉中，畫面目前雖因時間久遠而顯得斑駁，但仍可瞧出色彩與光線是明亮而飽和的，尤其對衣服的描繪以鮮黃、赭紅、紫紅與淺藍等色塊交錯呈現，加上反光的布料質感與稜角畢露的衣褶表現，使人物彷若以寶石雕刻而成般，賦予視覺豐富明快之感受。又如早年濕壁畫〈聖維若妮卡〉中，畫裡光源由右前方射進卻無造成強烈的明暗對比，全畫一片明晰，幾乎是使用全光效果般。雙腳跪地的維若妮卡頭戴白布巾，雙手舉起印著耶穌面容的白布，身穿明度與彩度極高的橘黃色長袍，在手臂與雙腿處還透著強烈的反光，連身後淺紫色的布蓬、兩位天使身上多處的肌膚也具同樣的效果，間接強調光線的強度，也透露畫家往後在此方面的傾向與嘗試。另外，〈約瑟的故事〉木板裝飾畫裡的其中一幅〈約瑟與兄弟們相認〉中，彭托莫使用明度高的黃、綠、紅、藍、白等各種顏色繪製人物服飾，再使之呈現極亮的反光效果，使得這些色塊躍然紙上，彷彿會跳動般地出現，為畫面增添許多活潑與鮮明的景象。此種手法在畫家作品中乃屢見不鮮。

不可否認，彭托莫大多數繪畫作品乃具清晰、鮮明的輪廓與用色，而依據瓦薩里記載資料，畫家早年曾短暫拜師於達文西門下，此點可經由少數畫作裡所嘗試的暈染法與明暗對比法，間接得到印證。大約一五一五年，在畫家一件小型肖像油畫〈聖賽巴斯丁〉中，灰黑的背景前，年輕的聖賽巴斯丁身穿紅衣、手執長

聖母與聖以利沙伯面對面龐然地矗立畫面前景中央，另有兩位不知身分的女子立於身後，四人在由方形建築物所構築出的狹窄街道前圍繞著。除了人物體態變得較巨大與豐腴外，畫家對衣著的描繪也明顯更加繁瑣與誇張，尤其是馬利亞身上的墨綠色外袍擁有多處的皺褶與凹處，造型複雜，其有稜有角的表現似乎喪失衣料應有的柔軟度與可塑性，其實並不見於一般常態，而在畫家留下的〈訪問圖〉素描習作中，對聖母的衣褶處理卻顯流暢而不繁複，此處與油畫成品有些差異與出入，透露彭托莫在觀念與美感上的轉變態度。畫家如此誇張的表現方式，使得原只是附屬人物的衣物配件，也顯得這般不俗且足具表現意味，賦予另一種美學觀感與看法。

彭托莫最具矯飾主義風格的代表作品〈卸下聖體〉則是將人物比例、姿態、情緒與衣褶變化發揮得最為淋漓盡致，也是眾法的集大成者，為此，畫家曾繪製多件素描習作，可見其花費心思之深厚。明顯的，彭托莫將畫中每位人物的體態比例延展許多，尤其是聖母的身長比例，儘管雙腳被耶穌遮擋而無法全然目睹，但幾乎是達到相當誇大之際。在人體姿態的呈現上，每個人皆表現出不同姿勢與手勢，無一重複，有人站立、有人蹲踞、有人背對也有人正臨，其中最引人注目的無非是聖母悲慟欲絕的神情與昏厥倒下的傾斜姿勢，再者則是耶穌死亡並已發紫的面容與蒼白的屍身，無力地垂落，其餘的人則面露哀戚、慌張之色，相當具情緒感染力。再者，畫中各式各樣紛亂繁複的衣褶表現也是帶動不平靜情緒的最大幫手，是藉以營造畫面騷動混亂景象的最大利器，而彭托莫無疑在此將衣褶的運用發揮至極致地步，令人讚嘆。此畫風格可說透露兩方面之影響：其一，層層捲繞堆疊的人體和姿勢，展現畫家對米開朗基羅〈最後審判〉中英雄式軀體與構圖的運用；其二，清晰、銳利的輪廓線所構築出人體的量感與雕刻感，印證畫家對精於分析的北方版畫家杜勒風格之了解。因此，無怪乎藝術史學者弗里蘭德認為〈卸下聖體〉乃展露了彭托莫絕佳的藝術造詣，因它紀錄了精確複雜的結構且滿懷最熱切的精神生命，富有充分的戲劇性張力和微妙的敏感性，在他成功締

圖見72頁

馬力歐托・亞伯提內利　訪問圖　1503年　油彩畫板　232×146cm　翡冷翠烏菲茲美術館

再加上特殊經營的肢體動作，除了增添畫中人物的生命力與眞實性外，更造就某種戲劇性的意外效果。以上由三幅同名作品依創作先後排列並加以說明，目的在於証明畫家於人物姿態佈局上的轉變，確實有逐漸複雜化與活潑化的傾向，而這也是彭托莫矯飾主義風格裡重要且不可或缺的一環。無獨有偶，卡波尼禮拜堂內的〈約翰福音使者〉那突出的頭顱加上以左手肘撐住身體重量的姿勢，與畫家另幅作品〈懺悔者聖傑洛姆〉具異曲同工之妙，只是方向相反，畫中主角聖傑洛姆裸著上身，腰間繫著墨綠色纏腰布，以右膝跪地支撐全身重心，左膝稍稍抬起，看似稍長的右手臂呈九十度彎曲，右肘頂靠在右腿上，左手輕放胸前，身體似乎極力地向右下方俯屈著，予人謙卑虛懷的感受，聖者臉部呈四分之三左側面，光滑的頭頂向畫面左前方挺出，此態與〈約翰福音使者〉圓形裝飾畫的姿勢有些近似。在〈懺悔者聖傑洛姆〉之素描習作中，彭托莫小心翼翼地將人物塡入打上方格的泛黃紙張上，可見其對比例的講求與執著乃一絲不苟，習作裡的聖者頭部較成品來得稍大，使得整體較合乎一般正常比例模式（大約1:7）。而在油畫中，傑洛姆的頭部則顯略小，四肢也較爲結實與修長，比例似乎有些怪異；再者，觀者若照其姿態擺出相同的動作，必會覺得相當難受與扞格，因這姿勢是非自然的，更不符合人體工學，純粹是由畫家所想像設計的結果，以竭力發掘身體各種扭轉、彎曲、變形的潛力，進而產生某種蘊含的動態能量，這與古典藝術所追求的靜態和諧差異甚大，此類對身體動作開發與探索的熱忱，在彭托莫藝術中是屢見不鮮的追求與嚐試。

至於衣褶表現方面，畫家的轉變也是有目共睹的。彭托莫早期油畫作品〈訪問圖〉，明顯受馬力歐托·亞伯提內〈訪問圖〉之影響，兩者尤其在人物握手歡見的姿態與平緩流暢的衣褶表現上存有多處相似點，展現平靜安和的一刻。彭托莫畫中，在無多加修飾的灰黑背景前，聖母與聖以利沙伯握手寒喧，聖母身穿粉紅長袍外罩深藍披風，以利沙伯則穿著鮮黃色長袍，兩者服裝皆相當簡單樸實，長袍順著體態自然垂下或起皺，感覺流暢和緩。十幾年之後，畫家再度繪製〈訪問圖〉，風格迥異已不可同日而語，

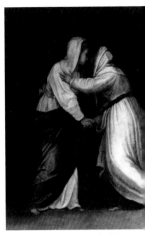

訪問圖　1514年　油彩
畫板　69×53cm
翡冷翠韋基奧宮

彭托莫於修道院繪製濕壁畫〈耶穌受難圖〉，更是將人體比例延展至極限的最佳例證，其中兩幅〈聖殤〉與〈基督復活〉中，耶穌的頭部與身長比例已達一比十一之多，可算是畫家作品中極其少見之例證，雖然彭托莫被公認爲矯飾主義代表畫家之一，畫中也常試著將人體比例加以拉長與拓展，但大抵不超過一比十的範圍裡，如〈以馬忤斯的晚餐〉、〈懺悔者聖傑洛姆〉、〈卸下聖體〉與〈訪問圖〉中的人體比例皆是在此範圍之中，若以弗里蘭德嚴格定義的人體比例尺規，則彭托莫筆下的人體似乎仍是處於文藝復興的標準範疇內，他偶爾超逸此範圍卻不過度，彷彿在試驗人體延展的可能性，成爲文藝復興時期過渡至矯飾主義風格的先驅者與試驗者。

再者，就人體姿態說來，從彭托莫早期至晚期作品中，不難看出有漸趨複雜、誇張的傾向。畫家早期油畫作品〈約翰福音使者〉中，蓄著灰白長鬚的約翰呈歇腳立姿，右手握筆而左手扶書，頭部向其右上方抬舉，眼神凝視遠方，若有所思般的神情流露祥和與謙遜。之後，另一件〈約翰福音使者〉則爲眞人尺寸的木板油畫，他同樣蓄著灰白的長鬚，表情卻顯露出神之地步，其眼角下垂、嘴巴半開，似乎正受神的感召與啓發。除了神色略趨誇張外，其姿態也顯得較特別，約翰福音使者將書本靠在其左面牆上，右手握筆疾寫，其左腳跨過支撐重量的右腳並呈歇狀態，因頭部向右上方舉起，連帶牽動身體向右方轉動，形成一種非自然且非流暢的人體姿勢，甚至有些彆扭感。幾年後，大約一五二五年畫家爲翡冷翠聖費利奇塔教堂中的卡波尼禮拜堂所作的〈約翰福音使者〉圓形裝飾畫中，對聖者的描繪改以半身像的特寫手法呈現，約翰福音使者雖仍蓄著白色長鬚，但卻清楚曝露光禿的圓形頭顱，以往所穿著的厚重長袍在此也捨去大半，代之以輕揚的披風半裹著身軀，展現彷若年輕人的健壯體魄。約翰的左手肘與右手掌頂靠著下方平台，碩強的身子向前傾出，頸部有些拉長，光禿且渾圓的頭顱向其左側轉動九十度，彷彿將頭部探出於畫面框架般，相當逼眞，若再加上微微飛揚鼓動的衣褶表現，則更具動態效果。畫家在此以近距離般的特寫方式描繪人物主體，

約翰福音使者 1514年
油彩畫板 69×40cm
翡冷翠韋基奧宮

聖米歇爾教堂（外觀）

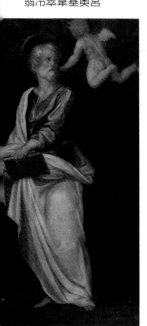

聖馬太 1514年 油彩
畫板 69×40cm
翡冷翠韋基奧宮

福音使者〉與〈聖馬太〉中，對人體比例之掌握約一比七，屬於一般普通範圍內，畫中呈現安詳平靜的氣息，對兩位聖者的描繪也相當單純與古典，表情詳和、衣褶也流暢與自然，無太多瑣碎的細節著墨。之後，彭托莫約一五一九年爲聖米歇爾教堂所作〈約翰福音使者與聖米迦勒〉一畫，是目前僅存於畫家出生地的唯一作品。畫中兩位人物體態則稍加拉長（大概1:8），動作也明顯複雜化，如左邊老邁的約翰福音使者雙腳交叉，身體向右扭轉，頭部上揚且呈現某種不安神情，畫家曾爲此作過素描，並將之完全套用至畫板上，可見其重視素描步驟之程度；而右邊的聖米迦勒右手高舉著劍，左手拿著天平，身體向右微微側身，右腳抬起並踩踏於小魔鬼（背部有雙黑色翅膀）肩上，呈現不穩定的姿勢，對於聖米迦勒雙腳動作的揣摩，彭托莫也留下素描爲證。儘管〈約翰福音使者與聖米迦勒〉畫中人物之人體比例合乎文藝復興的一比八範圍，但在視覺上卻顯得十分修長，頗令人詫異。

大約繪於一五三〇年左右的〈一萬一千名殉難者〉更是畫家此類團塊狀構圖的集大成者。在稍大於半公尺平方的畫面中，陳列眾多受難之人體，顯得異常複雜與動盪，畫家看似雜亂無章的描繪人體各種動作與姿態，但其實可分成四個構成畫面的團塊：第一部份是前景平台上端坐的巨大統治者肖像與背對觀者的男子，加上圍繞平台後方的多位裸體男子；第二部份為中景左側騎馬追逐的打鬥場面；第三部份為右後方背景，殉難者屍橫遍野的一幕；最後一部份則是左後方背景山頭上，眾人受洗的畫面。畫家以人體比例大小之別，交代空間距離的遠近，而這四部份的團塊組合，有如拼貼的效果般，各部份雖擁有自身的情節與完整性，但組合一起之後卻產生一股怪異、扞格的景象，甚至帶有超現實的視覺感受，尤其在團塊間的接合處，畫家似乎不多作修飾與過渡，因此造成畫面的不連續性與斷裂感，是相當奇特之處。

造形

在造形方面，若就人體比例、姿態與服裝衣褶表現三方面來看，畫家傾向將人物體態的比例稍微拉長，並將動作姿態予以誇張，而原本自然垂落的衣褶也變得複雜並具有飄動感。另外，畫家也遵循一套嚴謹的作畫程序：進行創作前，彭托莫多會以素描來練習或探究人體姿態的發展性，以求構思的完整無瑕，滿意之後，再將之轉移至畫布或牆面上，可知其作品的呈現並非任意揮灑而來，而是經過再三思慮之成果，由他許多完成度極高的素描作品中便可窺出端倪。另外，由彭托莫畫中，不難發現具明確性與個人化的人體樣式，即修長的雙腿、略小的頭部、對稱的鵝蛋臉形、圓亮的雙眸和小巧的嘴部，反映某種悲傷、憂愁或焦慮的情緒，是畫家令人相當容易辨認的個人風格語彙。

先就人體比例來說，若根據藝術史學者弗里蘭德所提出的標準尺度，文藝復興藝術的人體比例（即頭部與總身長之比）大約介於一比八或一比九之間，而矯飾主義藝術的人體比例則大約為一比十甚至一比十二之多。在彭托莫早期描繪的聖者圖像〈約翰

作者不詳　勞孔
大約西元前50年　大理
石雕刻　羅馬梵蒂岡博
物館

常約瑟在宗教畫裡僅以凡人之姿呈現，但此作卻予其彷若聖者身分與樣貌，表情似乎也因受到聖靈的感召而神迷，再者，聖子脫離聖母懷抱而落入約瑟手中，此種安排已十分罕見，加上約瑟在畫中的地位因扮演連結聖母子的橋樑而得以提升與強化，並非僅止於以往宗教畫中的綠葉角色。現存於烏菲茲美術館的彭托莫多件素描習作中，有兩件是約瑟頭像與表情的速寫，隱約透露畫家對希臘化時期雕刻鉅作〈勞孔〉面容表情仔細研究的成果。另一件堪稱對稱性構圖的最佳典型為〈以馬忤斯的晚餐〉，畫中端坐在餐桌前的耶穌位於正中央，其右手作出賜福手勢，左手拿著麵包，此麵包在構圖上正巧位於兩對角線的交叉點上，可說是全畫的中心點與關鍵處。以耶穌為中軸線，兩側分別立著多位信徒，桌前兩位側對觀者的男子姿態相互對稱呼應，恰好與耶穌形成一等腰三角形，為古典主義中最常出現的構圖方式。

　　不久後，彭托莫最為人知曉的一件宗教祭壇畫作〈卸下聖體〉誕生，這是件不易解讀之作，雖命名為〈卸下聖體〉，卻獨漏此題材中不可或缺的重要元素，即十字架與梯子，雖然素描習作在左上角處仍隱約留有梯子殘跡，但畫家竟在最後關頭將之從油畫板上刪去，其用意令人匪夷所思，也使此畫主題徒增模稜兩可之意，不論瓦薩里記載的〈將耶穌遺體運往墓地〉，或現今某些學者認可的〈聖殤〉等說法，皆可視為此畫合理的名稱。除了省略髑髏山上的梯子與十字架外，畫中人物描繪也有別於傳統聖經所記載，畫家安排兩位年輕、無鬚的男子和數名虔誠的女子，他們的身分無從辨識，每位動作姿態各異，揭示複雜慌亂的心理狀態。此作畫面看似雜亂無章，但基本上卻也採行對角線構圖方式區分兩部分：左下角以死去的耶穌為主，身邊圍繞著兩男兩女，形成五人所組成的團塊；而右上方則以昏厥的聖母為主，其身邊也由一男三女所包圍著，也同樣形成五人所構成的團塊（畫面最右方蓄鬚之男子據說是畫家本人的半身肖像，因與本畫題材無關聯性，在此不將之列入於構圖之中），此畫面的兩大團塊看似分裂卻又相呼應，看似混亂卻也隱含某種安排後的秩序，充分顯現畫家對畫面經營構成的巧思之處。

〈基督在彼拉多面前〉，明顯的，耶穌於畫面正中央處直直地站立著，祂的位置彷彿是條分水嶺，正好將畫面不偏不倚地一分為二，再加上背景建築物也均衡對稱的襯托著，使全畫的構圖顯得平衡與和諧，相當具有秩序感與穩定性。第三幅〈前往髑髏山〉是此五件作品中較為動態的一件，因此構圖遠較上幅顯得凌亂與失序，畫家摒棄平穩的對稱性構圖以增添此幕情節的慌亂與動盪，肩扛十字架的耶穌雖仍處於畫面中央，但身後拉扯推擠的士兵和群眾似乎將吞沒祂似的，些微削弱耶穌的主角地位，再加上長木棍、梯子與十字架交錯突起，更徒增觀者不安與煩躁的情緒感受。第四幅〈聖殤〉又恢復冷靜的構圖方式，以梯子與頭戴白巾的聖母為畫面中軸線，兩側人物依此相互對稱與平衡，只有橫躺的耶穌屍體橫跨中軸線兩邊，靜默且僵硬。最後一幅〈基督復活〉，堂堂耶穌同樣位於正中央處，也同樣將畫面分割兩等份，畫家仍使用相互對稱的構圖手法，因而令畫面看顯均衡穩固。綜合來說，畫家在此系列作品表現上雖引用北方風格，但構圖手法卻仍承繼南方理性佈局、強調主題的模式，與稍早作品〈約瑟在埃及〉那種充滿想像與超乎理性的畫面構思，差異頗大，不難瞧出畫家追求變通靈活的創作理念。

　　坦白說，彭托莫的繪畫風格相當多變，並經常超脫古典主義所約束的範疇，但對於平衡和諧的古典構圖模式之運用，在其畫作中並不罕見，尤其常使用在聖母子與列聖的宗教題材裡，充分展現靜謐莊嚴的一面。一五一八年油畫作品〈聖家族〉的構圖即是相當巧妙的設計，具有多種解讀的說法：其一，聖母子、約瑟、小施洗約翰與聖法蘭西斯四者構成一直立的菱形狀，左下角的約翰福音使者與右側的聖詹姆斯遙遙相對，加上左上邊與右上邊的兩位小天使也相互呼應，形成相當平衡穩定的佈局架構。其二，右上方小天使、聖詹姆斯、聖法蘭西斯與小施洗約翰構成一條斜線，而聖母子、約瑟與約翰福音使者也形成一條斜線，此兩條無形的斜線有如平行線般，看似不相交，卻因聖子與小施洗約翰兩者的手勢而產生連結關係。除了構圖的巧妙外，此作另一個特點在於強調約瑟的重要性與地位，是相當罕見的處理手法，通

手法更增添複雜與虛幻的成分,這似乎與聖經情節無關,而畫家如此處理頗令人費解。彭托莫在同一畫面中結合兩種以上情節,雖描繪約瑟的故事卻無特別張揚其主角位置,而是讓頭戴紅巾、身穿橘黃上衣外罩紫灰披風的約瑟多次穿插並出現於畫面中,再加入時間流動的因子進而呈現生動但有些雜亂的敘事方式,這跟古典風格中明晰的單一情節敘述與對主角的定焦模式差異甚大,令人聯想中世紀繪畫將多處情節並置同一畫面空間的處理手法。此外,畫裡所營造出來的建築物並非如古典畫作用以統一或延續畫面空間,而賦予阻斷或區隔空間的功能,如長長的迴旋樓梯則劃分出左下角前景和右上角的中景。因此,彭托莫〈約瑟在埃及〉作品中令人感到印象深刻且原創性高之特色,在於將多種情節組成的團塊及將許多微小的人物密切地組合於小畫幅中,這與其之前所追求畫面的統一性和紀念式的大型畫作如〈訪問圖〉是截然有別的。對於彭托莫此畫裡採用紛雜多元的呈現方法,琳達·莫瑞認為矯飾主義命題在此作已完全宣示出,她表示:「畫家不再受制於透視法運用或營造客觀理性的主題需要。他可依自己喜好去使用光線、色彩、明暗法和比例,也可選用任何需要的素材來源。畫家唯一的義務是開創新穎的設計與表現方式去凸顯與貫穿主題,其它各部分並不需產生關聯性。」

由於翡冷翠爆發疫情,畫家於一五二二年離開當地且避居於三哩遠的切爾托薩修道院,並為此院庭廊處繪製〈耶穌受難圖〉濕壁畫系列,主要呈現耶穌遭受磨難卻死而復生的神蹟歷程。此系列的繪畫風格為畫家畢生作品中最獨特的一群,因它充斥濃厚的北方藝術風味,呈現與義大利文藝復興繪畫講究的理性、明晰與精緻性相當不同,取而代之的是質樸、稚拙與原始氣息。就構圖手法看來,雖然每幅各不相同,但畫家皆以耶穌基督為畫面中心所在,除強調其地位的崇高與重要性外,更是統籌畫面構圖的最佳方式。在〈客西馬尼園的禱告〉中,跪地祈禱的耶穌位於畫面偏左側,雖不在畫面中心處,但其龐大修長的身軀除了強調主角身分外,再加上所處的地平線位置較其他人來得高,突顯有如在眾人之上的地位般,無形中加深耶穌的神聖性格。第二幅圖

與抱著小耶穌的約瑟，耶穌面帶微笑，絕妙地表現出活潑與靈巧。最可愛美妙的孩童是畫中的施洗約翰和另外兩位舉著布蓬的裸體男童。最英俊的老者是約翰福音使者和呈跪姿的聖法蘭西斯，他跪在那兒且十指緊扣以虔敬地雙眼和心靈凝視著聖母子，彷若具有生命氣息般。位於其他人身旁的聖詹姆斯，其俊美也不亞於前者。無庸置疑，這幅油畫是前所少見的極佳作品。」藝術史學者弗里蘭德認為此作證明彭托莫風格的轉變，其壁龕建築不再只是以優美的弧線增大空間性的空洞背景陪襯物，相反的，它幾乎完全隱藏於人物的體塊下，其實際的功用有如聖母的斗篷與羽翼般，無形中將所有人物加以統合與包覆，使構圖更為集中。金字塔三角形構圖仍沿用舊有的標準基調，但卻捨棄重量平衡的安排。聖母頭部為三角形構圖頂點，但她身體的軸線偏離中央而稍微向右側轉，破壞了等邊三角形的構圖模式。人物安排略顯擁擠，空間比之前顯得狹隘，儘管使用這些大膽的非學院式佈局，其文藝復興元素仍非常強烈地呈現出來，如人物具有體量感、聖母臉部表情有如仿效達文西式的微笑般。由弗里蘭德的觀點，可知畫家在此作已種下與古典風格有異的幼苗，而這株幼苗往後將繼續滋長，終致成長茁壯且蔚為氣候。

　　大約同年，彭托莫與幾位畫家共同為皮耶爾‧法蘭切斯科‧波爾格里尼新房製作幾幅描繪舊約聖經〈約瑟的故事〉裝飾畫，亞諾‧豪瑟認為〈約瑟的故事〉系列是彭托莫明顯違反古典主義的作品且也是其矯飾主義真正開端之作。尤其其中一幅名為〈約瑟在埃及〉畫中即呈現複雜、紛亂的構圖方式，與古典藝術的明晰、理性相去甚遠。在幾近正方形的小畫面中，彭托莫使用有如連環圖畫般與濃縮方式表現約瑟事蹟，並將應是畫面主題的法老接見約瑟一幕由中央移除，而搬移至左下角處，形成「去中心化」的效果。構圖上，以對角線劃分兩種不同情境，左下角描繪約瑟帶領父親雅各會見埃及法老；右上角則是描繪約瑟前往探視臥於病褟上的年邁父親，一百四十七歲的雅各在為兒子們祈福之後與世長辭。在這兩處一前一後的建築場景中央，還夾帶著通往戶外遠景的曖昧空間，裡頭充斥許多騷動混亂群眾，為這作品的構圖

背對畫面，與杜勒〈四位裸女〉的動機近似，另外兩位女神則左右對稱面對畫面，雖與杜勒構圖略有不同，但構思仍是同出一轍。

透視彭托莫繪畫中的矯飾成份與特質

彭托莫的繪畫生涯最早可追溯自一五〇八年，最晚直至一五五六年底，過世前仍持續進行聖羅倫佐教堂唱詩席濕壁畫的工程。在長達近半世紀的繪畫生涯中，其源源不絕的創作能力加上每件作品中各自擁有的變化性，是最為人咋舌之處。彭托莫早期承續古典風格與元素，卻又另闢與古典品味有別的新天地，其不滯足於模仿自然，而一直尋找更完美的表現方式與靈感，進而造就其藝術風格的多變性與豐富性。

構圖

在構圖方面，彭托莫雖無特別固定的依循模式，但不難發覺其一開始乃承繼文藝復興古典風格，即講究對稱、均衡、和諧且理性的佈局，之後逐漸擺脫此種既定架構，轉入較自由、多變且充滿想像力的構圖模式。

十六世紀初期，彭托莫早期濕壁畫作品〈訪問圖〉乃保有文藝復興藝術特質，以建築物架構統合眾多但卻具秩序的人群。在半凹的弧形壁龕裡，呈現聖母與聖以利沙伯相見的場面，她們的姿態形成一個不等邊三角形並立於正中央處，以強調其主角地位與重要性。在聖母與聖以利沙伯兩旁站有多位聖者與群眾，他們幾乎呈橢圓形的排列方式圍繞著她們，雖然各有各的動作與手勢，卻也相互對稱與呼應，相當謹守古典藝術中均衡和諧且具秩序感的構圖理念。

一五一八年，畫家於翡冷翠維斯多米尼的聖米歇教堂中為法蘭切斯科・普奇（Francesco di Giovanni Pucci）繪製油畫作品〈聖家族〉，瓦薩里曾對此作留下了讚美之詞：「畫中呈現端坐的聖母

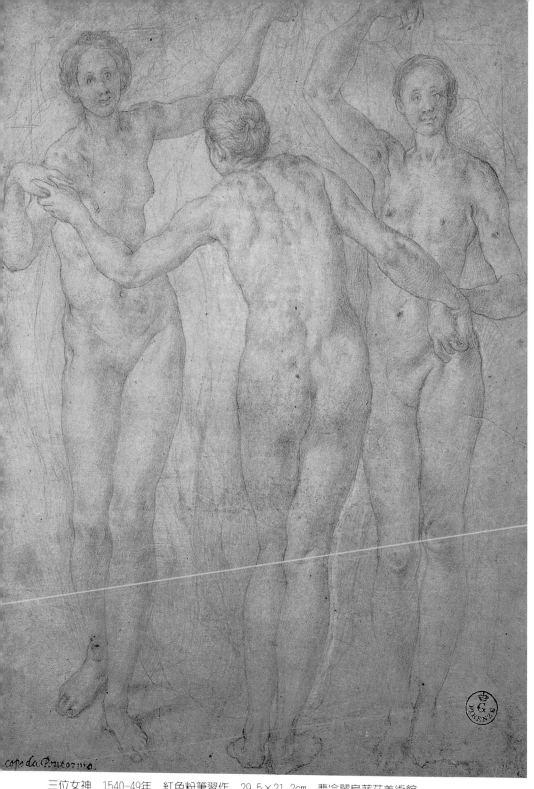

copo da Pontormo

三位女神　1540-49年　紅色粉筆習作　29.5×21.2cm　翡冷翠烏菲茲美術館

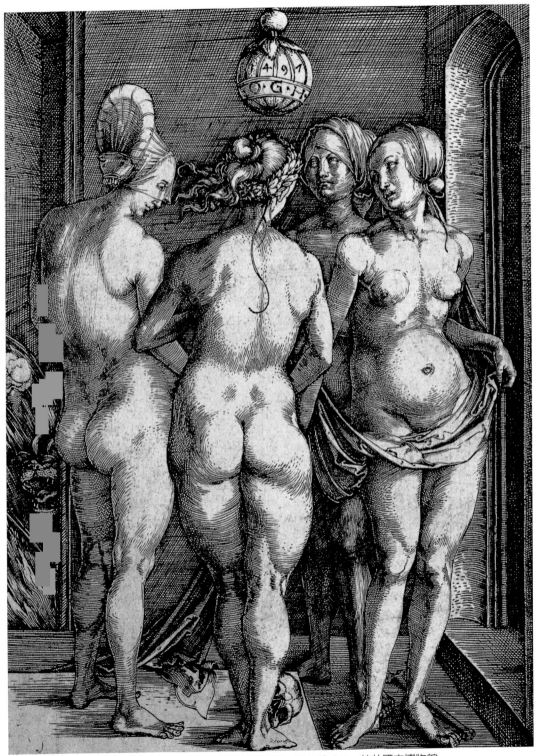

阿爾布雷希特・杜勒　四位裸女　1497年　銅版蝕刻版畫　19×13.1cm　柏林國立博物館

阿爾布雷希特・杜勒　基督與以馬忤斯的門徒們
（小型基督受難圖之一）　1509-11年　木刻畫
12.7×9.6cm

排與杜勒小型木刻畫〈耶穌受難圖〉系列裡的〈基督與以馬忤斯
的門徒們〉一作相當類同，尤其是右邊頭戴寬邊帽男子的造形，
更是如出一轍。而彭托莫另幅作品〈訪問圖〉以四位女子圍繞一
起的構圖模式，與杜勒一四九七年的銅版畫〈四位裸女〉（又名
〈四位女巫〉）在概念上相仿。在杜勒作品裡，四名裸身女子在狹
窄的室內中圍成圓形，正中央的裸女完全背對觀者而無法辨識其
貌，而另外三人以二分之一或四分之三側臉面對畫面。而在彭托
莫的〈訪問圖〉裡，同樣描繪四位女子在一處狹窄的戶外空間裡
圍著圓圈，她們幾乎佔據所有畫面，聖母馬利亞背對畫面並與以
利沙伯以二分之一側臉呈現，其餘兩名身分不詳的女子則是正臉
朝外，眼神直盯觀者。此兩幅作品題材大不相同，儘管構圖設計
上略有出入，但在意念上相似度卻頗高。十幾年後，畫家一件素
描習作〈三位女神〉同樣延續數位女子圍繞一起的畫面構圖，只
是由原本四位變成三位，並以裸體女性為主角人物，中間的女神

再者，彭托莫另一作品〈基督在彼拉多面前〉畫中人體同樣呈現修長而無量感狀，盔甲裝扮的幾位士兵乃類似北方質樸風格，尤其前景三位背對觀者的男子只出現上半身甚至頭部而已，此種缺乏完整度的取景方式，有異於義大利繪畫講究完整統一的古典構圖法則。而在〈前往髑髏山〉中，雖然多處細節因壁畫毀損而空缺，卻仍依稀可辨梯子、長棍與十字架交錯重疊，使畫面顯得雜亂無序，再加上為數眾多且姿態各異的人們，更將畫面擠得水洩不通，令人頗具壓迫與沉重感。此種雜沓無序且違反透視的畫面構成，容易令人憶起中世紀樸拙、純真的感性畫風，此與文藝復興繪畫對科學、真實與理性的極力追求簡直南轅北轍。

　　整體來說，此五件濕壁畫頗具北方風格特色，也是彭托莫創作生涯裡一次特殊另類的嘗試與突破，因此導致瓦薩里強烈的不滿與疑惑，對於彭托莫學習杜勒風格，瓦薩里十分不解他為何捨棄原先優越的風格技巧而遷就北方的表現手法，其曾寫道：「沒有人能夠因為彭托莫模仿阿爾布雷希特‧杜勒而責難他（因為許多畫家都曾這麼做且持續進行著），但他錯誤地把日爾曼那種呆板的風格運用在人物衣褶、臉部表情和身體姿態等各方面，這應該是借鑑那種風格時得避免的，因為他自己已具有優雅而美麗的現代風格。」對此，學者弗里蘭德曾表示，彭托莫目的不僅止於仿效杜勒作品的表象，更進一步是意欲透過其作挖掘出具反古典觀點的革命性手法與徵兆，尤其是指中世紀哥德元素。弗里蘭德將畫家對杜勒風格的採用視為「有意識的」反古典傾向，觀點稍嫌武斷，畫家受杜勒啟發是不容否認之實，但畢竟後來之作並無明顯延續此種風格類型，雖然彭托莫某些作品與古典傳統確實存在差異與區隔，有時甚至難掩彆扭怪異，卻不代表他有意高舉反古典旗幟而欲對古典傳統大加撻伐。

圖見63頁　　一五二五年〈以馬忤斯的晚餐〉是一幅充滿北方風俗畫的作品，具寫實質樸之美。位於畫面中央的耶穌與兩名門徒圍繞桌邊，臉部微微向左偏，神情平靜；右邊的男子頭戴寬邊帽，身體側對著畫面且別過頭去，令觀者無法辨識其面貌表情；至於左邊男子，則也是半偏著身子，只露出二分之一側臉。此畫的構圖安

阿爾布雷希特·杜勒　基督復活　1510年　版畫　39.1×27.7cm　柏林國家博物館

部則朝右方置放，再度形成上下半身以反方向並置的姿勢，而此動作似乎又與米開朗基羅在梅迪奇禮拜堂內的另件雕刻品〈黎明〉相仿。另外，彭托莫晚年於聖羅倫佐教堂唱詩席上的濕壁畫鉅作，目前雖已不復見，但留下來的幾十幅素描習作裡，不論在人體姿態或結實筋肉方面的描繪上，無疑地帶有米開朗基羅西斯汀禮拜堂內的濕壁畫風格。歸結說來，兩者在人體描繪上具三項共同特徵，即：宏偉寬大的骨架、強健厚實的肌肉、複雜多變的動作姿態。

彭托莫藝術風格之溯源——對杜勒版畫的仿效

德國重要畫家、版畫家阿爾布雷希特・杜勒（Albrecht Dürer, 1471-1528）於十五世紀末曾兩度造訪義大利地區，其所製作的版畫曾流傳至南方，被認定對義大利藝術家有極深遠影響。至於彭托莫是否曾接觸過杜勒版畫，目前從文獻上無直接證據證實，但瓦薩里於《藝術家列傳》中曾提及彭托莫於一五二三年在切爾托薩修道院迴廊繪製濕壁畫聯作〈基督受難圖〉，乃效法杜勒版畫中的北方風格。此濕壁畫聯作共五幅，分別為：〈客西馬尼園的禱告〉、〈基督在彼拉多面前〉、〈前往髑髏山〉、〈聖殤〉與〈基督復活〉。由於歲月侵蝕，使這些將近五百年的濕壁畫遭致嚴重毀損與剝落，難免造成辨識上的困難，然色彩方面倒是鮮明依舊，彭托莫獨特的用色技巧不言自明。

此五件作品確如瓦薩里所言與義大利古典傳統大相逕庭，且似乎刻意模仿北方哥德風格如人物不具體積感的修長身軀、捨棄消點透視法則、平塗的色塊運用等，這些特質與彭托莫早期風格差異甚大，對於畫家突如其來的轉變，難免令擁護義大利風格的瓦薩里感到十分不解。在《基督復活》中，彭托莫將耶穌置於畫面正中央，其修長輕盈的軀體披著白袍且緩慢升天。而在杜勒一五一○年同題材的版畫中，構圖與彭托莫相差無幾，只是增加許多細節刻劃，而對於耶穌升天的姿態兩者表現更是雷同，如祂一手握著權杖、一手作賜福手勢，儘管兩者方向相反，但卻相仿。

卡雷吉與卡斯泰羅涼廊濕壁畫　1535-43年　黑色粉筆習作　19.9×31.8cm　翡冷翠烏菲茲美術館

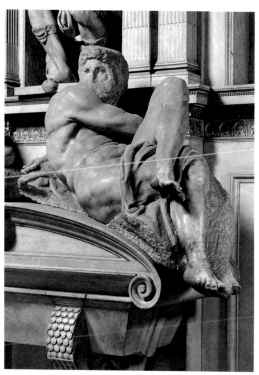

米開朗基羅　黎明　1520-1534年　大理石雕刻
翡冷翠梅迪奇禮拜堂

米開朗基羅　晝日　1520-1534年　大理石雕刻
翡冷翠梅迪奇禮拜堂

阿波羅與達佛涅　1513年　油彩　60×47.3cm　布魯斯維克的渥克藝術博物館

邱彼特與阿波羅　1513年　油彩　61×47.3cm　列維斯堡布克乃爾大學

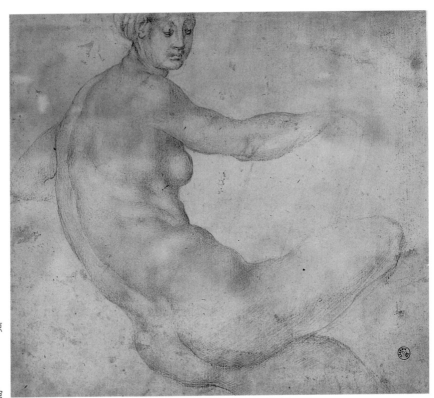

卡雷吉與卡斯泰羅涼
廊濕壁畫 1535-43
年 黑色粉筆習作
26.9×29.5cm
翡冷翠烏菲茲美術館

卡雷吉與卡斯泰羅涼廊濕壁畫 1535-43年 紅色粉筆習作 21.2×28.9cm 翡冷翠烏菲茲美術館

151

米開朗基羅
亞當的誕生　1511年
濕壁畫　280×570cm
梵蒂岡西斯汀禮拜堂

　　此外，在某些彭托莫的素描中，也明顯充斥著米開朗基羅的
風格與手法。其中一件習作乃是一名女子橫躺著，以左手肘支撐
著上半身，其結實的背部與略小的頭部向外轉動，但腰部以下的
臀部與雙腿卻朝內翻去，形成相當折曲、彎扭的姿態，與米開朗
基羅為聖羅倫佐教堂內的梅迪奇禮拜堂所作雕刻品〈晝日〉具近
似之處。另件素描同樣是對女體姿態的描繪，動作與上件作品雷
同，只是方向相反，女子同樣橫躺著，其以右手肘撐地，左手臂
舉起向頭部後方伸展，使得胸部也微微地向左側轉，其臀部與腿

呈現激烈動盪的場面，與米開朗基羅之作〈卡西納之役〉十分相似，兩者圖中堆疊雜沓的人數密度、筋健壯碩的人體結構與混亂紛擾的殺戮場景描繪，皆含有近似的動機。

　　另外，彭托莫曾為兩件米開朗基羅構思的草圖上彩，分別是〈不要摸我〉與〈維納斯與邱彼特〉兩幅。在〈不要摸我〉一畫中，米開朗基羅草圖描繪剛由墓裡復活的耶穌婉拒目睹奇蹟的抹大拉馬利亞之碰觸，祂說：「不要摸我，因為我還沒有升上去見我的父。你往我兄弟那裡去，告訴他們說，我要升上去，見我的父，也是你們的父。見我的上帝，也是你們的上帝。」耶穌與抹大拉的馬利亞置於畫面中央，兩者軀體比例較顯修長，卻不失量感，相當具有米開朗基羅式人體的恢弘氣度。在用色上，頗具彭托莫個人特色，尤其是耶穌衣袍所呈現的強烈反光，特別突出搶眼。在整體光線運用上，彭托莫也處理得相當特殊多變，除運用畫面左前方的光線營造前景人物的量感與衣物質感的反差外，中景階梯處也顯得相當明亮，似有另道光源存在，而愈往背景光線愈黯淡，終至繞過山頭後，天邊一道炫目的曙光出現，除了符合聖經中的典故描述，更象徵基督的復活再生，極富深意。

　　至於另一幅畫作〈維納斯與邱彼特〉，略大於真人比例的維納斯由畫面右上方側身橫躺至左下角，身體呈對角線方式傾斜，她的側臉具希臘雕像般的分明輪廓，而愛神跨坐其髖骨處，正要親吻她。此作所具備的米開朗基羅式風格特徵更為顯著，尤其是維納斯彷彿是梵蒂岡西斯汀禮拜堂天花板壁畫中的女先知像翻版，結實陽剛，加上其軀體所呈現的側躺傾斜姿態，容易喚起對米開朗基羅鉅作〈亞當的誕生〉中亞當形象的記憶。另外，在色彩使用上，全畫幾乎偏暖色系，並帶有朦朧感，光線主要集中凸顯人物胴體，呈現較情色意味的一幕。綜觀彭托莫一生之作，除了肖像以外，幾乎百分之九十五以上皆是描繪宗教題材，關於希臘羅馬神話的著墨可說寥寥無幾，如早期一五一三年幾件神話小品〈邱彼特與阿波羅〉、〈阿波羅與達佛涅〉和一五二一年的卡依亞諾山梅迪奇別墅大廳裝飾濕壁畫〈維圖曼與波蒙娜〉，至於流露情慾感官之作則僅屬〈維納斯與邱彼特〉一幅，相當罕見。

米開朗基羅
卡西納之役　1504-05年
素描　78.7×129cm
私人收藏
此素描作品於一五四二
年由亞歷斯托堤爾‧
達‧桑加洛
(Aristotile da San
Gallo) 重新仿製。

彭托莫藝術風格之溯源——米開朗基羅的啓發

　　根據瓦薩里記載，彭托莫曾與米開朗基羅接觸過，而米開朗
基羅也對當時年輕卻才華洋溢的彭托莫留下極深印象。無疑地，
彭托莫畫風確受米開朗基羅影響，連最推崇米開朗基羅風格的瓦
薩里也曾讚許彭托莫是最能完美體現米式構圖與素描之人。彭托
莫爲翡冷翠聖費利奇塔教堂中卡波尼禮拜堂所繪製的圓形裝飾畫
〈約翰福音使者〉與〈馬太福音使者〉半身像，人物充斥著活力與
精神，其魁武強健的身軀彷若即將掙脫小框架的侷限般，動勢強
勁，無疑與米開朗基羅欲掙脫靈魂枷鎖的身體表現與理念手法不
謀而合。再者，彭托莫於二〇年代末期所作〈一萬一千名殉難者〉
中，描繪東羅馬皇帝戴克里先對基督徒殘酷迫害、大肆搜捕與鎭
壓暴行的景況，在不及一公尺平方的畫幅裡安排堆積眾多人體並

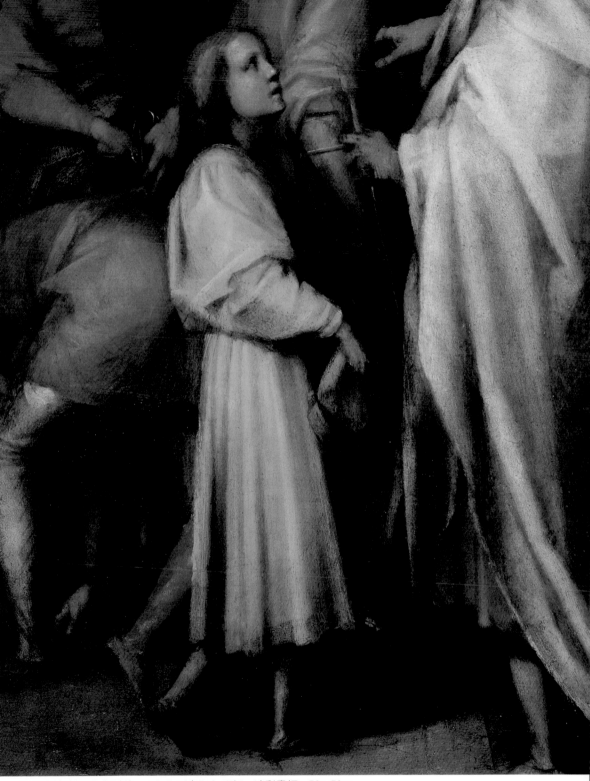

約瑟賣給波提乏（局部） 1517-18/1516-17年 油彩畫板 58×50cm

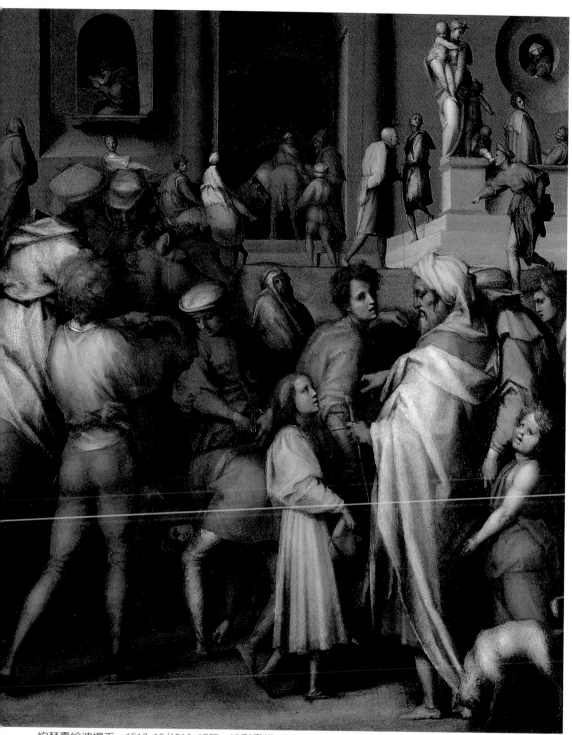

約瑟賣給波提乏　1517–18/1516–17年　油彩畫板　58×50cm　私人收藏

膳長被處決（局部）　1517-18年　油彩畫板　58×50cm　私人收藏

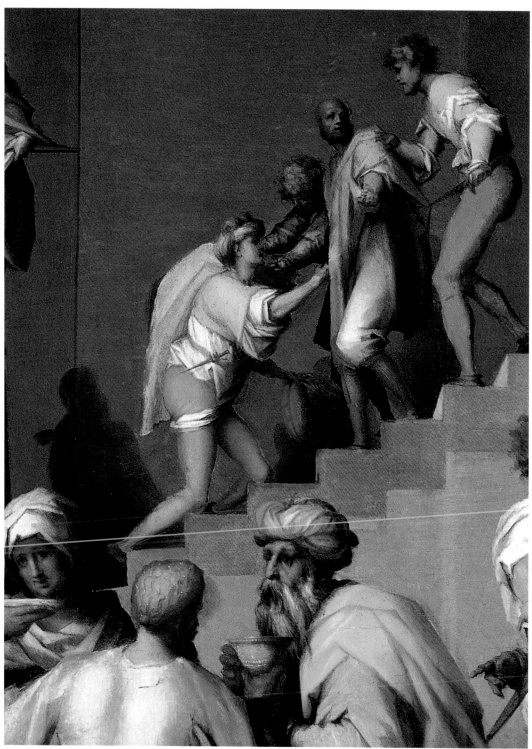

膳長被處決（局部） 1517-18年 油彩畫板 58×50cm 私人收藏

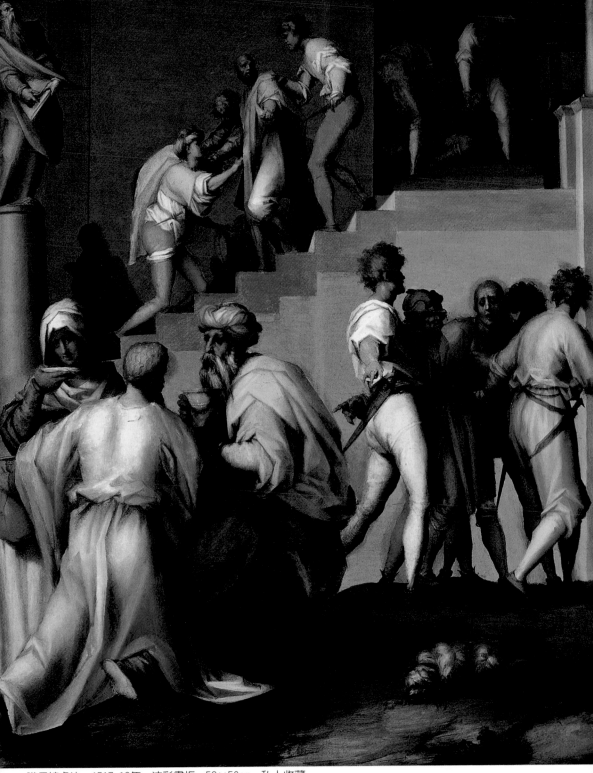

膳長被處決　1517–18年　油彩畫板　58×50cm　私人收藏

約瑟與兄弟們相認（局
部）

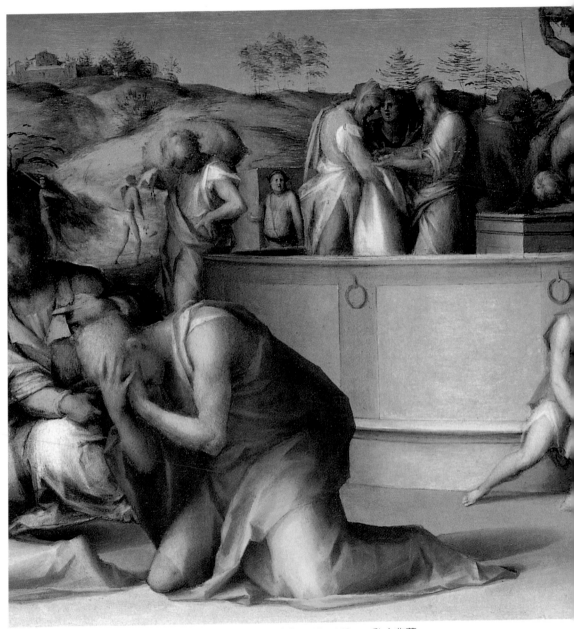

約瑟與兄弟們相認（局部）　1517-18/1515-16年　油彩畫板　35×142cm　私人收藏

約瑟與兄弟們相認（局部）　1517-18/1515-16年　油彩畫板　35×142cm　私人收藏

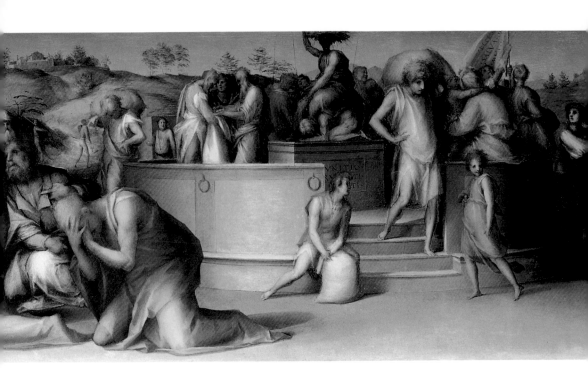

臘化時期雕刻品般，如左下角一名裸身而坐的男子，其姿態模樣十分類似古代河神形象，甚至被認爲是尼羅河神的化身。薩托在此作中融合幾處異乎常理的細節描繪，以致增添幾許超現實的環境氛圍，如左下角的裸男、擺放於河邊的豪華床鋪、建築物與風景間牽強的配置關係等，皆有別一般的畫面安排，可見薩托的矯飾主義風格已趨明確。

　　彭托莫在此裝飾工作中所繪製的〈約瑟在埃及〉，採取與薩托同樣的敘事手法，即是將多項情節融於單一畫作中，但卻顯得更加繁複與異常。此作與薩托〈約瑟爲法老解夢〉在某些繪畫語彙使用上具共同性，如擁擠且渺小的人群、彷若舞台佈景的詭異建築體、懸空樓梯、人物姿態的捕捉與整體瀰漫某種超現實的氛圍等，在在提示兩畫作之間的密切關係，只是彭托莫又較薩托發展得極端，在小小空間中填入更多的想像力與非尋常性，無怪乎〈約瑟在埃及〉被認爲是畫家早期傑作之一，瓦薩里曾讚嘆此作具生動、活潑、多變的創造力與佈局，一語道中彭托莫成就早期傑作的關鍵因素所在。

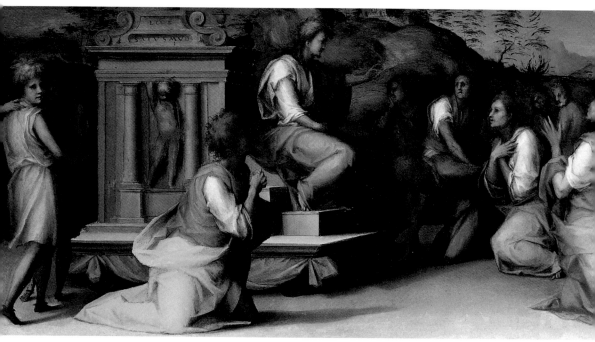

約瑟與兄弟們相認　1517-18/1515-16年　油彩畫板　35×142cm　私人收藏

　　在薩托〈幼年約瑟〉一作中，以一處簡單的戶外場景描繪多種情節的發生，呈現相當豐富的敘事效果。在不算大的畫面裡，薩托巧妙穿插六個聖經情節（如：約瑟述夢、兄弟加害、悲傷的雅各等），清楚交代故事的來龍去脈，此種構圖模式已違逆文藝復興時期講求繪畫時空場景的統一性及情節的單一性，反而類似於中世紀繪畫將多重事件並置同一畫面的創作手法。此種詮釋方式印證藝術史學者亞諾‧豪瑟的論調，他認為矯飾主義風格喜將兩種情節並置於同一畫面上，除具戲劇性效果外，也製造兩者間謎樣難解的關係。

　　另一件作品〈約瑟為法老解夢〉雖運用同樣手法構圖，卻更顯複雜，並將不同風格融入其中。畫面中景的建築物彷若舞台佈景般地存在著，其風格似乎結合日爾曼（中央獨棟的牢房與牆外懸梯）和義大利式（右邊格局方正類似宮殿建築）的建築體，呈現一種怪異的混雜模樣。此外，在有限的畫面中同樣闡述多處故事情節（如：法老述夢、約瑟解夢、約瑟當上埃及宰相等），至於畫中人物長相，某些類似北歐版畫中的市井小民狀，有些則像希

安德烈亞・德爾・薩托　約1520年　幼年約瑟（局部）　98.3×135cm　翡冷翠碧提宮美術館

安德烈亞‧德爾‧薩托　約1520年　幼年約瑟　98.3×135cm　翡冷翠碧提宮美術館

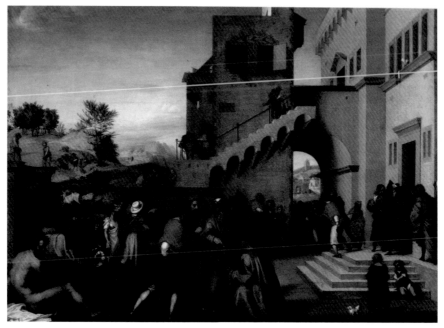

安德烈亞‧德爾‧
薩托　約瑟為法老
解夢
約1520年　油彩
98×135cm
翡冷翠碧提宮美術
館

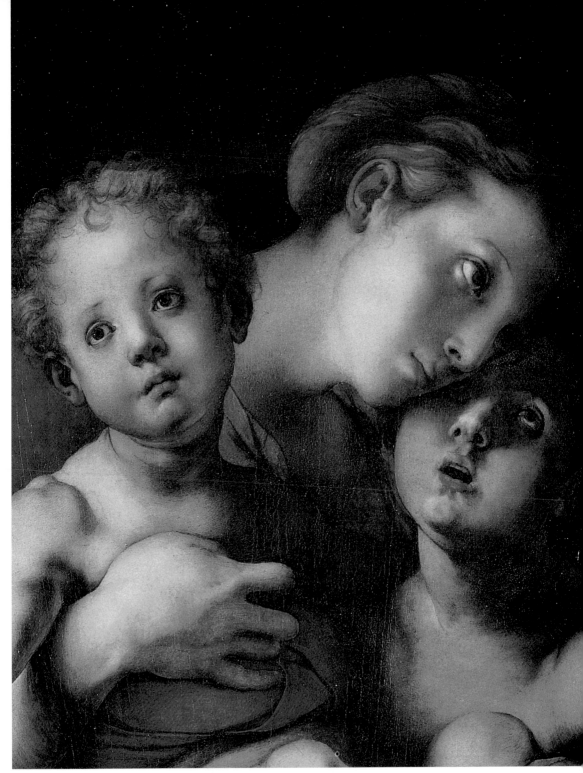

聖母子與小聖約翰（局部） 1527-28年 油彩畫板 89×73cm 翡冷翠烏菲茲美術館

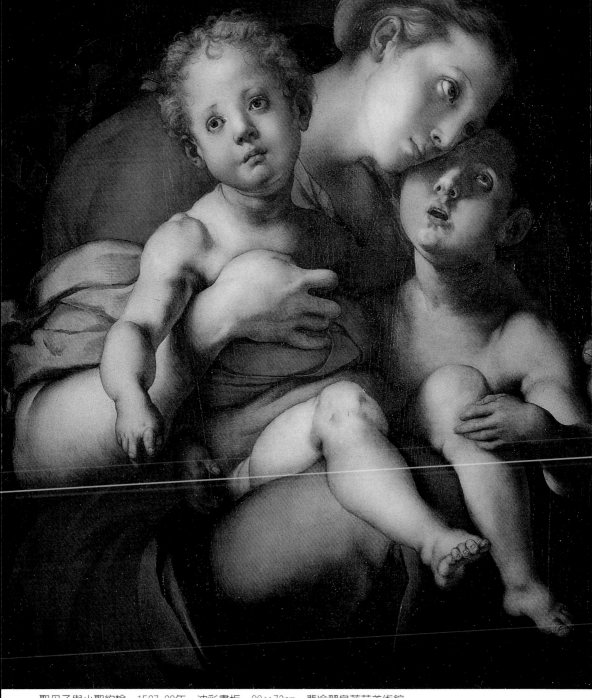

聖母子與小聖約翰　1527-28年　油彩畫板　89×73cm　翡冷翠烏菲茲美術館

聖家族與小聖約翰（局部）　1522-24年　油彩畫布　120×98.5cm　聖彼得堡隱士博物館

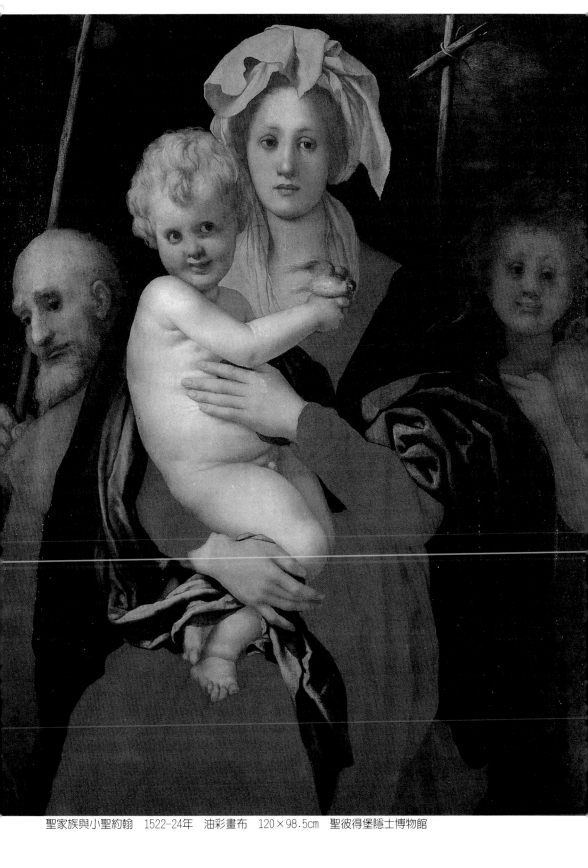

聖家族與小聖約翰　1522-24年　油彩畫布　120×98.5cm　聖彼得堡隱士博物館

安德烈亞‧德爾‧薩托　聖家族　1520年　油彩
129×105cm　翡冷翠碧提宮美術館

聖母子　約1525年　油彩畫板　88×64cm
墨西哥市聖卡羅斯美術館

木板裝飾畫〈約瑟的故事〉

　　此作品乃受薩爾維‧德‧法蘭切斯科‧波爾格里尼（Salvi di Francesco Borgherini）所委託製作，目的是爲其子皮耶爾‧法蘭切斯科‧波爾格里尼（Pier Francesco Borgherini）佈置新房之用。巴其奧‧達諾洛（Baccio d'Agnolo）擔任新房佈置的藝術總監，並邀集四位翡冷翠畫家共襄盛舉爲皮耶爾新房製作幾幅木板裝飾畫，分別爲薩托、彭托莫、法蘭切斯科‧格拉那契（Francesco Granacci, 1477-1543）和巴嘉卡（Francesco Ubertini Bacchiacca, 1494-1557），繪畫內容取材自舊約聖經約瑟的生平故事，可說是一項集體創作的成果。薩托負責繪製〈幼年約瑟〉、〈約瑟爲法老解夢〉兩幅畫；而彭托莫則繪製〈約瑟在埃及〉、〈約瑟與兄弟們相認〉、〈膳長被處決〉與〈約瑟賣給波提乏〉四幅。

 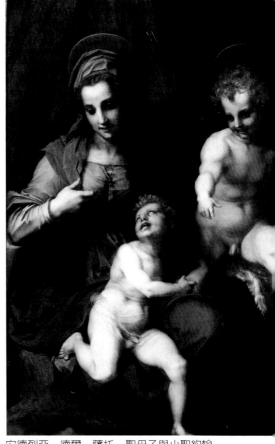

安德烈亞・德爾・薩托　聖母子、小聖約翰與兩位天使　　安德烈亞・德爾・薩托　聖母子與小聖約翰
油彩　倫敦瓦勒斯收藏　　　　　　　　　　　　　　　　　約1518年　油彩畫布　154×101cm　羅馬波各塞畫廊

別，兩畫家對孩童的描繪確有某種雷同性，除身體比例較顯修長
外，還包括一股早熟憂鬱的氣息。薩托〈聖母子、小聖約翰與兩
位天使〉畫中，聖子身軀與四肢被拉長，其深陷的眼窩透露成熟
的神情；而另幅同題材作品〈聖母子與小聖約翰〉中的兩位孩童
照樣以此方式呈現，其身軀筋肉強健，有如成人比例的縮小版；
〈聖家族〉中兩位孩童拉長的身體比例與早熟的神情更是清楚可
辨，這些例子在薩托畫裡不勝枚舉，似乎已是畫家個人表現特色
所在。至於彭托莫將小孩予以成人化的表現手法，在聖母子畫像
中隨處可見，如〈聖家族與小聖約翰〉、〈聖母子〉中的聖子模樣
或〈聖母子與小聖約翰〉中兩位孩童的憂鬱眼神，皆與薩托有異
曲同工之妙。

聖母子與小聖約翰（局部）1523-25年　油彩畫板　87×67cm　翡冷翠柯爾西尼畫廊

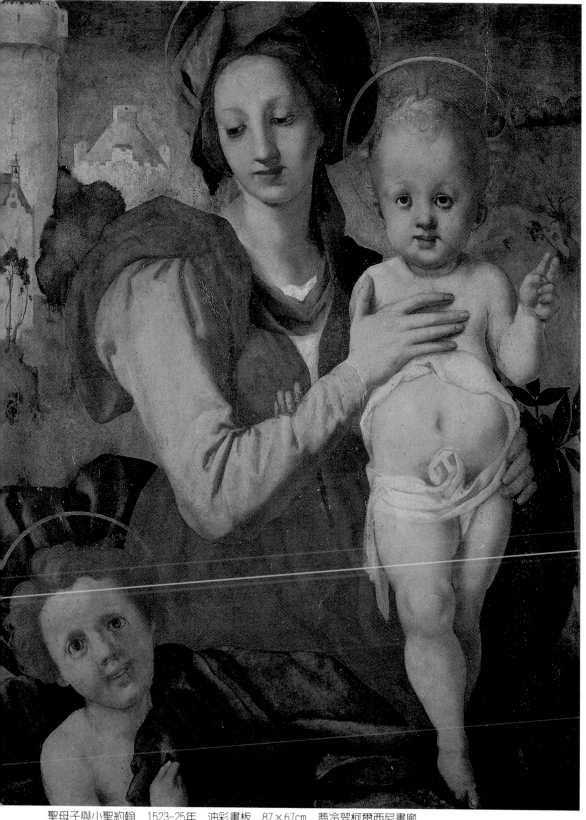

聖母子與小聖約翰　1523-25年　油彩畫板　87×67cm　翡冷翠柯爾西尼畫廊

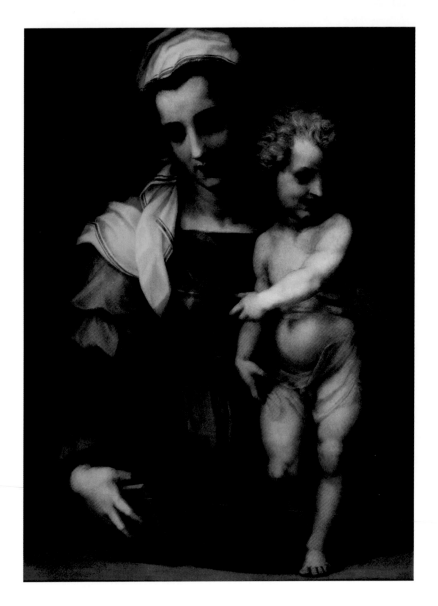

安德烈亞‧德爾‧薩托
聖母子圖　約1515-20
年　油彩畫板
85×62cm
渥太華加拿大國家畫廊

乎啟發彭托莫對聖母子圖的詮釋方法。薩托一幅〈聖母子圖〉與
彭托莫〈聖母子與小聖約翰〉之作頗具共通處，兩件作品皆以半
身像呈現聖母樣貌，其臉部向右下方略為傾斜，左手扶著向年幼
的聖子，儘管兩者姿態近似，但神情韻味卻各異，薩托仍以抒
情、親暱的作風取勝，而彭托莫筆下的聖母則予人較多的距離
感。再者，薩托筆下的聖子活潑天真，而彭托莫所繪的聖子則顯
嚴肅早熟，且身體比例明顯增長，一副小大人模樣。儘管神韻有

薩托將兩位非主角的女子大方置放畫面中央，使之成為全畫焦點所在，卻將應是主角的母親與嬰孩分置畫面兩端，所佔比例明顯較小也易受忽視，其顛覆畫面人物的主從關係，似乎暗示薩托突破文藝復興的藝術表現手法，甚至可說是具矯飾風格的立意與取向。顏色使用上以暖色調如紅、黃、淡紫、橘紅等色為主，賦予全畫一種溫馨、和諧的氣氛。至於人物造形看似體量感十足，卻不致於笨重呆板，反而具一股優雅抒情、柔和美妙的氣質韻味，此乃為薩托畫作中予人特有的風格感受。

　　相較於此，彭托莫〈訪問圖〉的構圖方式要傳統得多，其將兩位主角聖母馬利亞與聖以利沙伯放置全畫中心，其他人物則圍繞兩者並左右相互對稱，符合主從關係的構圖配置，也明白凸顯畫面核心人物的重要性。而此畫以六階階梯和淺凹壁龕簡單交代有限的空間，由於淺薄之故，使得眾人物彷彿被推向前似的，與觀者間的距離有如被刻意縮短與拉近般，不若薩托〈聖母誕生〉畫中所予人較深入的空間感受。色彩運用上，彭托莫與薩托相仿，主要採用黃、橙黃、橘紅、淺紫等暖色調，甚至在表現衣料的柔軟質感、衣褶紋路與反光效果上，不難察覺兩者之近似性。對此，弗里蘭德曾寫道：「在彭托莫〈訪問圖〉中，他仍處於其師安德烈亞・德爾・薩托的影響裡。柔美色調、人物堅實的體量感和深度有限的場景空間所圍起的半圓形壁龕，還有溫和的光影，皆是對薩托風格的繼承且將之臻至高超的品質水準。彭托莫此幅作品展現翡冷翠古典主義乃處於最輝煌的時刻，我們可以領會瓦薩里對此作如此平衡和諧、顏色如此優美動人而留下令人難忘的描述紀錄。的確，這是在構造組織和平衡構圖的組成方面傑出的範例。」

〈聖母子圖〉系列

　　薩托與彭托莫皆繪有不少聖母子圖像，薩托的風格內含達文西與拉斐爾影子，呈現抒情、溫婉與平和的氣質且具朦朧的含蓄美，其筆下聖母臉部的憂鬱神情與聖子較顯修長的身軀比例，似

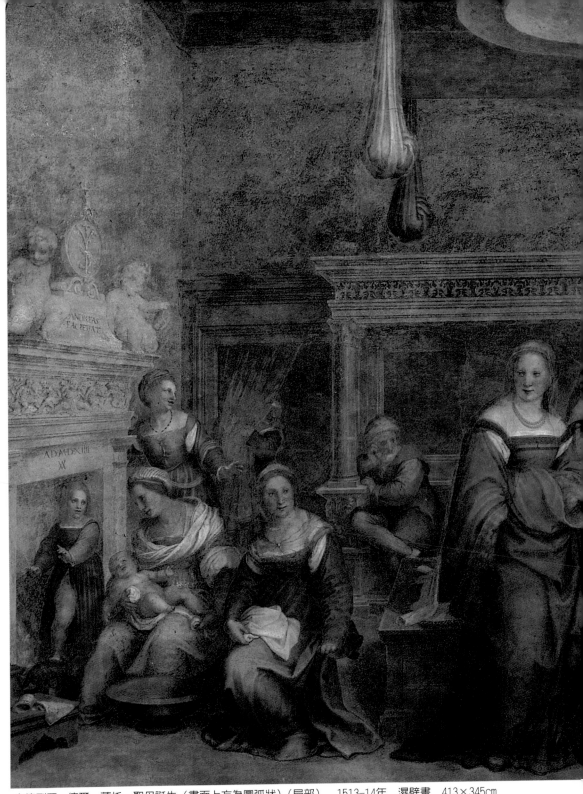

安德烈亞・德爾・薩托　聖母誕生（畫面上方為圓弧狀）（局部）　1513–14年　濕壁畫　413×345cm
翡冷翠聖母領報堂

安德烈亞・德爾・薩托　聖母誕生（畫面上方為圓弧狀）（局部）　1513-14年　濕壁畫　413×345cm
翡冷翠聖母領報堂

安德烈亞‧德爾‧薩托　聖母誕生（畫面上方為圓弧狀）　1513-14年　濕壁畫　413×345cm　翡冷翠聖母領報堂

曾挑剔薩托乏味平凡且膽小羞怯，但無可否認的是，其許多畫作乃是和諧與平衡構圖的最佳典範，筆下的人物雖然簡樸、單純，但在每一細節上均構思精當，完美無缺。他繪製的婦女、兒童頭像帶有一種自然而優美的表情，青年和老年男子擁有驚人的活力和膽識；其筆下的服飾光彩奪目，人體顯示出透徹的解剖學知識，儘管構圖簡單但色彩的確不同凡響。再者，他以柔和的輪廓線與人物臉上所展露的神秘微笑，向達文西的成就致意，之後更開創自我風格的臉部樣貌——深陷的雙眼、短鼻樑與微張的雙唇等特徵，即為薩托筆下典型的五官模樣。另一方面，薩托也首先超越翡冷翠繪畫的限度。他是位用色大師，色彩明亮、溫煦且煥發，並較其他翡冷翠畫家更豐富生動地處理陰影效果，削弱形體銳利的輪廓線條，其卓越的用色技巧不只得自達文西暈染法（sfumato）與明暗對比法（chiaroscuro），更包括威尼斯畫派那種筆觸柔化且重視以色彩營造氣氛的態度。琳達·莫瑞（Linda Murray）認為，薩托最大的才賦是讓自己成為最完美的藝術家，也就是永不犯錯的畫家。

聖母領報堂濕壁畫〈聖母誕生〉與〈訪問圖〉

薩托為翡冷翠聖母領報堂所作的濕壁畫〈聖母誕生〉，畫中堅實渾圓的人體、各種不同姿態表現、顏色的運用、空間構圖的營造與抒情成分等方面，大都反映在彭托莫於相同地點所另外繪製的濕壁畫〈訪問圖〉中。此畫為彭托莫首件重要作品，充分展現其藝術生涯發展的第一波高峰，更是首次徹底的成功。

在〈聖母誕生〉畫中，薩托描繪一方形格局的室內空間場景，右方幾名女子圍在床邊探望著躺坐於床上剛分娩後的母親，左方一名女子正為嬰兒淨身。在一般世俗房屋中，四位天使出現於床鋪上方，祂們的存在為整件作品增添一股神秘的宗教氛圍，也象徵往後瑪利亞的命運與神聖。構圖上，薩托在此臥房空間內交錯穿插十二位人物的排列（不包括小天使），位置或遠或近且姿態或立或坐，雖非嚴格對稱卻秩序井然，使人一目了然。然而，

品豐富多彩...關於畫家們的過分勇敢，可以使他們的作品超過自然美，儘管他們僅僅在一個平面上作畫，他們還是力求賦予自己的人物以神韻...」；「米開朗基羅能夠顯示自己的深厚素描功力和自己的天才的偉大不是在他那令人驚歎的雕塑人體上，而是在他那令人叫絕的、有著優美姿勢的和符合透視法則的多人體的繪畫作品上。要知道，米開朗基羅向來偏愛姿態優美且符合透視法的繪畫人體，這是因為創作出繪畫人體比創作出雕塑人體對他的神奇之才來說要困難的多...。」字裡行間中，已充分表達畫家自身對貝奈德托・瓦爾齊問題的答覆與看法。

彭托莫於一五五七年一月一日過世，旋即於一月二日下葬，他於生命將盡前三年所寫下的日記手稿所幸遺留至今，無疑印證其生命足跡的第一手珍貴史料，雖然寫作日記的時間短暫且內容有限，卻深刻地貼近畫家生活歷程與人格特質。瓦薩里的一段話為彭托莫的性格作了最佳註解：「雖然他的這些行徑及其孤僻有如遁世者的生活應受責難，但並不是說我們不能原諒他。賦予他工作去執行，是我們對他的義務，若他不樂意去作，我們也不應責備他。沒有哪個藝術家應該工作，除非他自願或是為了喜歡的人而作，若彭托莫是這樣的人，只能說是他自己的損失。至於孤獨，我總是聽說它是鑽研的好朋友，即使並非如此，我想，我們也不該去苛責一個從未冒犯上帝，也沒有侵害鄰居，而只是按照最適合自己的性情方式去生活的人。」

彭托莫藝術風格溯源——與薩托的師承關係
關於安德烈亞・德爾・薩托

安德烈亞・德爾・薩托
自畫像　1528年　油彩
畫板　47×34cm
翡冷翠烏菲茲美術館

安德烈亞・德爾・薩托（Andrea del Sarto, 1486-1530）為彭托莫早期藝術生涯所追隨的對象，當拉斐爾與米開朗基羅前往羅馬並活躍於當地畫壇後，薩托不僅成為當時翡冷翠最重要畫家，一五一八年還曾受法王法蘭西斯一世之邀前往楓丹白露。其早期作品受達文西、巴托洛米奧修士與拉斐爾影響，也曾是彼埃羅・迪・科西莫之徒，後來薩托因名氣響亮而門生眾多。儘管瓦薩里

121

關係。除了與布隆齊諾的聯繫較頻繁外，彭托莫深居簡出只偶爾與少數幾名朋友交流聚會，顯現他不善交際、性喜孤靜的人格特質。除了孤僻之外，彭托莫與養子巴帝斯塔‧納爾帝尼關係似乎也顯得並不融洽，如一五五五年七月十六日寫道：「…巴帝斯塔認為我必須好好控制自己脾氣，因他總是無故挨我罵」、一五五五年十二月十三日寫道：「…我獨自用晚餐…巴帝斯塔將自己鎖在房裡」等，這些輕描淡寫的敘述間接表達養父子雙方關係的緊繃。

　　畫家長期獨居且體況不佳，在日記中也常紀錄病痛對生理的折磨與對工作的阻礙，其於一五五五年十二月二十二日以罕見的大篇幅說明節氣變化對身體的影響：「…六月、七月、八月與九月上旬要特別注意，當你覺得炎熱時，要小心飲食問題。九月中至秋天這段短暫期間，天氣逐漸潮濕，要少喝、少睡和多運動，可以幫助你在寒冬中不被寒氣所襲擊傷害。不要太常吃肉，尤其是豬肉。一月中是相當頹喪與腐敗的季節，要以各種方式過著有節制的生活，因為黏液與痰囊會於二月、三月與四月打開來，這是因為寒冬凍結了它們。要注意此時，根據月相，所有東西將快速溶解，這是一個冰冷的階段，它會帶來可怕的寒氣、中風或危險的疾病…。」這段文字在日記中算是相當特殊的部分，它暫時脫離柴米油鹽醬醋茶的三餐記載，較能展現畫家對某件事情的觀察與看法，也令人窺見彭托莫較鮮為人知的一面。

　　除了親筆日記之外，彭托莫於一五四八年二月十八日寫予貝奈德托‧瓦爾齊（Benedetto Varchi）信件中，虛心回答雕刻與繪畫孰優孰劣的問題與看法。畫家對這十五世紀以來便爭論不休的問題持謹慎保留態度，但不難看出其傾向繪畫一方。他表示決定繪畫與雕刻何者高尚的判斷關鍵在於設計、構思（disegno）要素，認為其它原則無法與之相比，並強調「強勁的體力勞動對雕塑家來說是不可少的，它不僅為其工作所必須，而且還能增強雕塑家的身體素質…對畫家來說，與其說需要體力的增強，倒不如說需要精神的飽滿。要知道，畫家是非常勇敢的，他們借助於顏料力求模仿大自然創造的一切，並且模仿到那種程度，使您看起來就像真的一樣。畫家甚至還力求美化自然物，以便使自己的作

品，也會放下手邊工作一整天，而只為了沉思。他是位有能力、有經驗的人，在進行聖羅倫佐教堂裝飾工作時，每當事情決定後，決不因困難而退縮，總是極力付諸實現。

彭托莫日記手稿「IL LIBRO MIO」與書信資料

　　彭托莫於一五五七年初過世，其在生命最末的三年間開始寫日記，其真跡手稿倖存至今，顯得彌足珍貴。日記從一五五四年一月七日至一五五六年十二月三十一日間，內容數度因畫家罹病虛弱而中斷，並結束於畫家的猝死。彭托莫使用相當簡短樸實的語句，輕描淡寫地交代生活作息與工作進度。內容主要紀錄三餐飲食、天候季節變化狀況、生理病痛、朋友聚餐，還有翡冷翠聖羅倫佐教堂濕壁畫工程的進度與構思，然而最引人之處並非文字部分，而是畫家常於文字以外的頁面空白處，描繪各種姿勢的人體身軀，雖然只是簡單潦草的塗鴉，現卻成為已消失的聖羅倫佐教堂壁畫之重要存在依據。

　　在畫家日記中，生活的全部只圍繞著工作、飲食與睡眠，他一輩子單身，字裡行間透露著苦悶、抑鬱與枯燥，似乎有力地證實瓦薩里對彭托莫孤僻、憂鬱的印象。其房屋的二樓被改成工作室，只藉由一只可移動的梯子進入，有意將自宅變成一座令人難以接近的堡壘。日記裡的大部分內容乃是他條列肉品、麵包與蔬果這些日常食物的名目，強調三餐的食用與菜色，不難發現畫家對食物莫名的重視，如：「二月二日。星期五和星期六晚上，我吃了白菜。這兩天，每晚我都吃十六盎司麵包…」、「三月十五日，即星期五…晚上我吃了魚、蛋、起司、無花果、胡桃和十一盎司的麵包」、「三月二十三日…晚上我吃了十一盎司的麵包、兩個蛋和菠菜」，此類文字充斥整本日記內容，看似平淡乏味，卻是貼近生活最實際的本質與需求，而彭托莫如此注重溫飽與睡眠，也許是十幾歲淪為孤兒以致缺乏安全感之故。此外，日記中最常被提及的人乃是布隆齊諾，他是彭托莫忠實的門徒，其關照彭托莫的生活，常與他共進晚餐，凸顯兩者間深厚的師生情誼與依賴

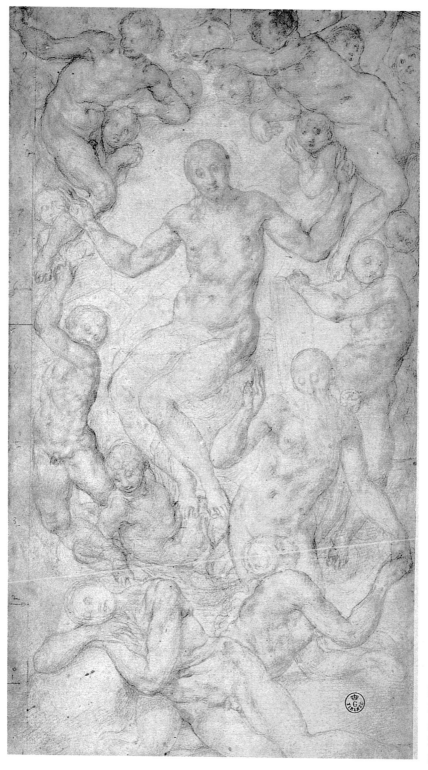

莊嚴基督與上帝創造
夏娃　1546-56年
黑色粉筆習作
32.6×18cm
翡冷翠烏菲茲美術館

洪水氾濫　1546-56年　黑色
粉筆習作　26.6×40.2cm
翡冷翠烏菲茲美術館

死者復活　1546-56年　黑色
粉筆習作　24.3×18.4cm
翡冷翠烏菲茲美術館

科西莫大公依循祖先傳統，總是盡力尋求美化城市的機會，他派遣彭托莫繪製聖羅倫佐教堂內主要的禮拜堂，讓其充分展現繪畫天賦與才華。教堂內以木板和簾幕將牆壁圍起，並給予畫家完全的清靜，在不受干擾的十一年光陰裡，只有畫家在此孤獨作畫，甚少朋友或其他人到訪。彭托莫於牆壁上半部將舊約的《創世紀》與新約的《最後審判》情節夾雜描繪：莊嚴基督與上帝創造夏娃、偷食禁果、逐出伊甸園、該隱和亞伯、諾亞建造方舟等主題。而下層壁面每片約寬三十呎的方形面積裡，畫家於左面牆上描繪洪水氾濫與死亡災難、諾亞和上帝的對話。在中央及右邊壁面上，則描述末世審判與死者復活。在祭壇正面的牆上，中間部分描繪兩排裸男以雙手、大腿和軀幹將彼此緊緊相握，組成彷若通往天堂的階梯以遠離凡間的死亡；旁邊則以兩位著衣且手舉光亮火炬的屍體當成盡頭邊緣。在中央牆面的最頂端部分，描繪基督被多位裸體天使所圍繞，正對死去的人們進行審判，而在莊嚴基督的下方處，畫家描繪上帝正創造夏娃。另外，在右上角處描繪四大福音使者，每人手上各抱著福音書。這些作品充滿裸體人物，並以相當個人的風格方式描繪具巧思、創新的畫作，它們因顯露強烈的憂鬱悲傷而難以取悅旁觀者。彭托莫花費十一年時間構思繪製，似乎有意使自己的心智混亂紛雜以創造如此奇特的人物樣貌，他描繪的大部分人體軀幹皆相當巨大但腿和手臂卻顯太小，人們似乎看不見其往日畫中所帶來的優雅與完美。瓦薩里甚至強調，一個人若意欲突破自我而逞強為之，便會破壞自然、損毀上天賦予的良好資質，反倒弄巧成拙。可能是工作勞碌加上年歲已大，彭托莫晚年罹患水腫並成為致命的主要因素。

　　瓦薩里認為，彭托莫是位謙遜的人，除了溫恭有禮的談吐外，也具備良行德舉、知識教養的好人。他過著相當簡樸的生活，可說幾近吝嗇，且總是自食其力獨自謀生，不冀求過著被人服侍的舒適生活。彭托莫有個怪異特性，他相當害怕死亡，無法容忍死亡被提及，並避免接觸屍體。他從未參加嘉年華會或前往其他人潮聚集的地方，因他害怕擁擠且過著令人難以置信的孤獨生活。有時在工作當中，他會陷入沉思，思考自己該如何呈現作

該隱亞伯獻祭與兄弟相殘
1546-56年
黑色粉筆習作
40.5×21.8cm
翡冷翠烏菲茲美術館

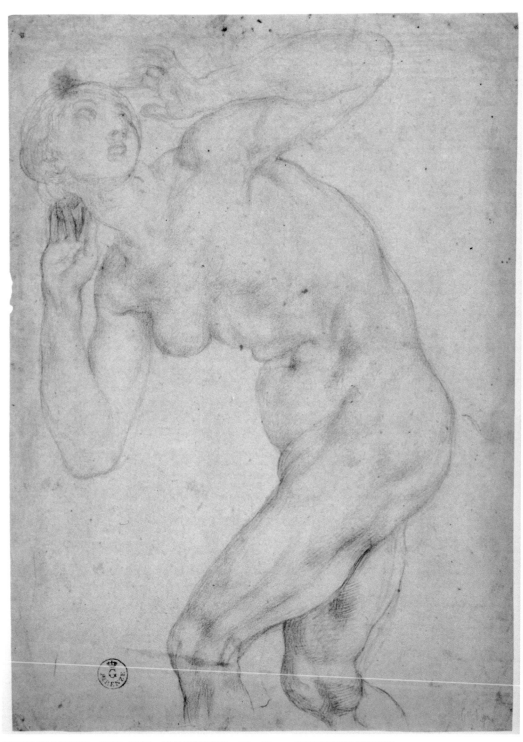

將夏娃逐出伊甸園　1546-56年　黑色粉筆習作　29×21cm　翡冷翠烏菲茲美術館

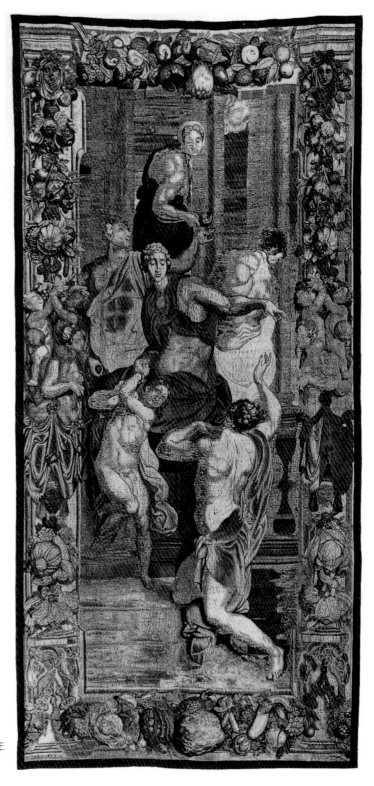

約瑟逮捕便雅憫　1545-49年
織毯草圖　羅馬奎里那宮

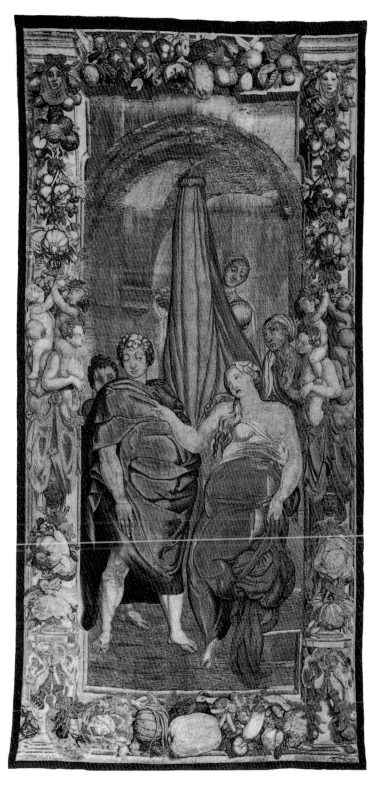

誘惑約瑟　1545-49年
織毯草圖　羅馬奎里那宮

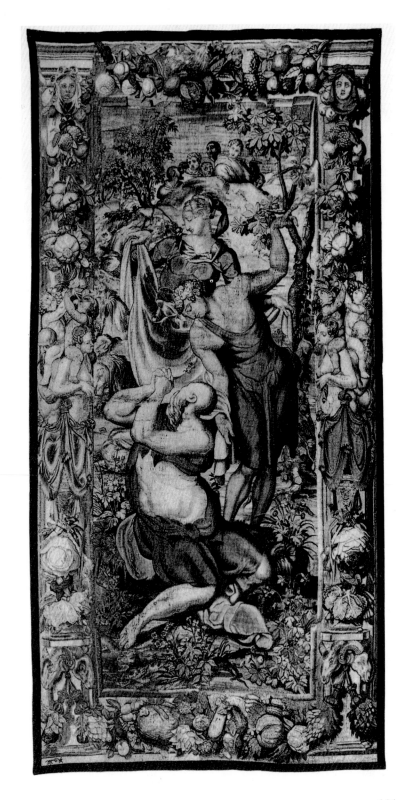

雅各的悲痛　1545-49年
織毯草圖　羅馬奎里那宮

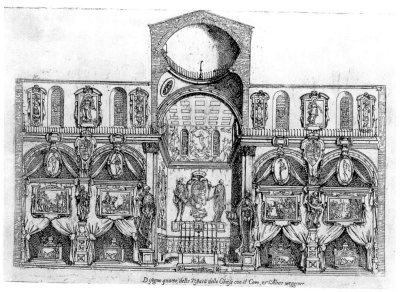

作者不詳　聖羅倫佐教堂唱詩席與祭壇的裝飾　版畫　收藏於維也納

馬利亞‧薩維亞蒂肖像
1537/1543-45年
黑色粉筆習作
20.2×12.3cm
翡冷翠烏菲茲美術館

公（Lord Duke Cosimo, 1519-74）接任繼位，於一五三七年八月二日贏得蒙特慕羅戰役，打敗共和支持者並取得翡冷翠政治領導權。大公為了取悅母親馬利亞‧薩維亞蒂（Maria Salviati），命彭托莫繪製卡斯泰羅（Castello）宮殿入口左側的涼廊。彭托莫將現場封閉五年之久，眾人遲遲未見其成果，馬利亞‧薩維亞蒂失去耐心等待，要求畫家立即將圍屏拆除。在眾人引頸期盼下，作品終於揭幕，原以為畫家會有驚人之舉，結果卻不如預期，瓦薩里認為雖然作品大部分仍屬佳作，但整體上人物的比例非常醜陋，因欠缺適當的測量和規則以致於呈現扭曲狀態，顯露詭異怪誕的樣貌。

　　之後，科西莫大公聘請法蘭德斯地區兩名優秀的織毯名匠喬凡尼‧羅索（Master Giovanni Rosso）、尼可拉（Master Niccolò）至翡冷翠，並命令彭托莫與布隆齊諾負責設計織毯草圖，以呈現舊約人物約瑟的故事情節。可惜此些設計稿並不討好大公和紡製織毯的工匠們，對他們來說，這種設計太顯怪異，不容易將之付諸執行製作。因此，彭托莫不再繼續構思任何織毯草圖。

晚年的聖羅倫佐教堂濕壁畫

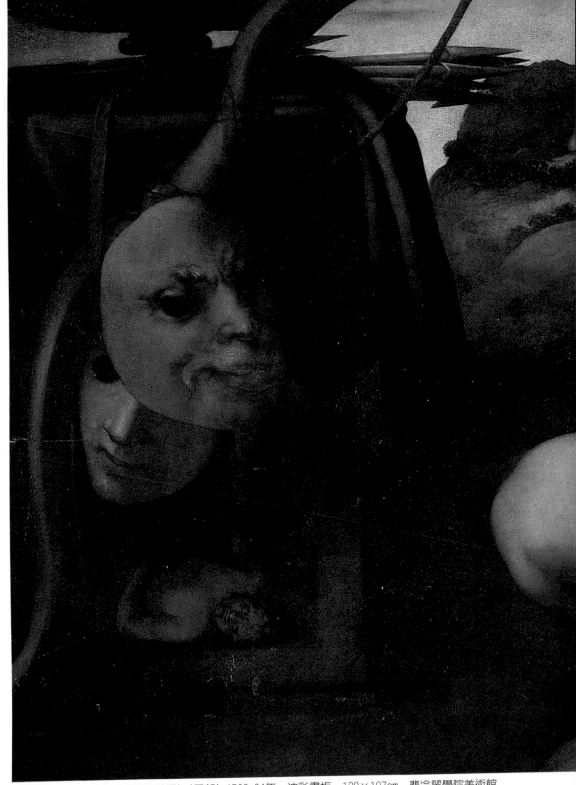

維納斯與邱彼特（米開朗基羅草圖）（局部）1532-34年　油彩畫板　128×197cm　翡冷翠學院美術館

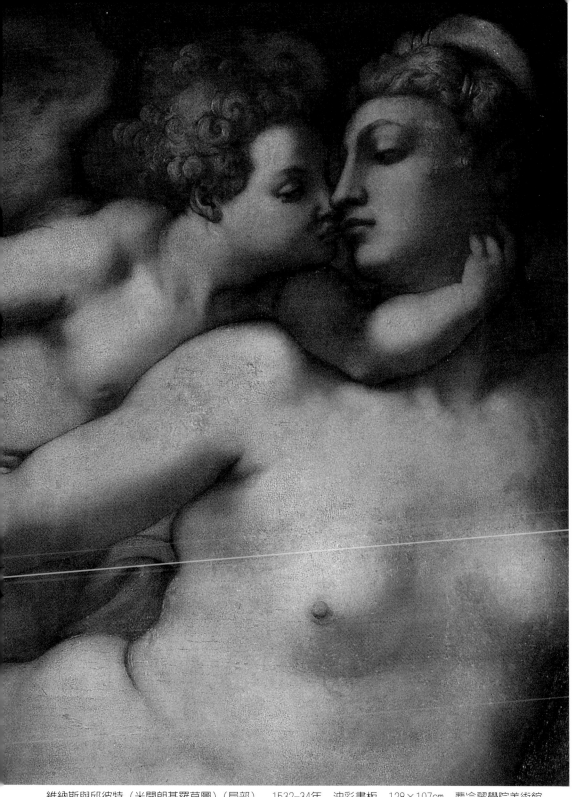

維納斯與邱彼特（米開朗基羅草圖）（局部）　1532-34年　油彩畫板　128×197cm　翡冷翠學院美術館

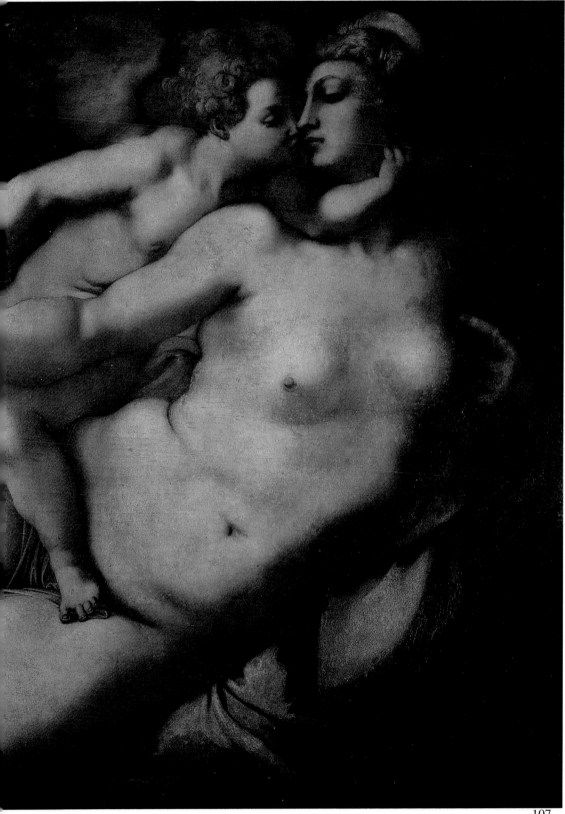

維納斯與邱彼特（米開朗基羅草圖） 1532-34年 油彩畫板 128×197cm 翡冷翠學院美術館

亞歷山卓・德・梅迪奇（局部）　1534年　油彩畫板　97×79cm

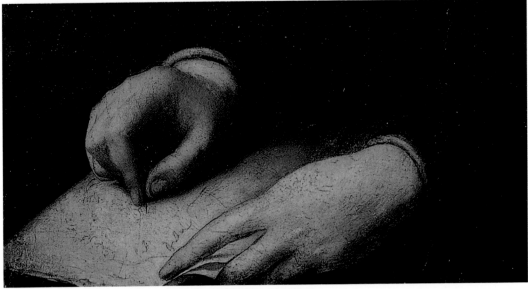

亞歷山卓・德・梅迪奇（局部）　1534年　油彩畫板　97×79cm

亞歷山卓・德・梅迪奇　1534年　油彩畫板　97×79cm　費城約翰・傑森收藏

持戟的士兵（局部）　1529-30年　油彩畫布　92×72cm

持戟的士兵（又名科西莫‧德‧梅迪奇） 1529-30年/1537年 油彩畫布 92×72cm
洛杉磯保羅‧蓋提美術館

1. 您買的書名是:＿＿＿＿＿＿＿＿＿＿

2. 您從何處得知本書:

 □藝術家雜誌　□報章媒體　□廣告書訊　□逛書店　□親友介紹

 □網站介紹　　□讀書會　　□其他

3. 購買理由:

 □作者知名度　□書名吸引　□實用需要　□親朋推薦　□封面吸引

 □其他

4. 購買地點:＿＿＿＿＿＿＿＿＿＿市(縣)＿＿＿＿＿＿＿＿＿＿書店

 □劃撥　　　　□書展　　　　□網站線上

5. 對本書意見:(請填代號1.滿意 2.尚可 3.再改進,請提供建議)

 □內容　　　　□封面　　　　□編排　　　□價格　　　□紙張

 □其他建議

6. 您希望本社未來出版?(可複選)

 □世界名畫家　　□中國名畫家　　□著名畫派畫論　　□藝術欣賞

 □美術行政　　　□建築藝術　　　□公共藝術　　　　□美術設計

 □繪畫技法　　　□宗教美術　　　□陶瓷藝術　　　　□文物收藏

 □兒童美育　　　□民間藝術　　　□文化資產　　　　□藝術評論

 □文化旅遊

 您推薦＿＿＿＿＿＿＿＿＿＿作者 或 ＿＿＿＿＿＿＿＿＿＿類書籍

7. 您對本社叢書　□經常買　□初次買　□偶而買

藝術家雜誌社　收

100　台北市重慶南路一段147號6樓

6F, No.147, Sec.1, Chung-Ching S. Rd., Taipei, Taiwan, R.O.C.

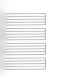

姓　　名：＿＿＿＿＿＿＿＿＿＿　性別：男□ 女□ 年齡：＿＿＿＿＿

現在地址：＿＿＿＿＿＿＿＿＿＿＿＿＿＿＿＿＿＿＿＿＿＿＿＿＿

永久地址：＿＿＿＿＿＿＿＿＿＿＿＿＿＿＿＿＿＿＿＿＿＿＿＿＿

電　　話：日／＿＿＿＿＿＿＿　手機／＿＿＿＿＿＿＿＿＿＿＿

E-Mail：＿＿＿＿＿＿＿＿＿＿＿＿＿＿＿＿＿＿＿＿＿＿＿＿＿

在　　學：□ 學歷：＿＿＿＿＿＿＿　職業：＿＿＿＿＿＿＿＿＿

您是藝術家雜誌：□今訂戶　□曾經訂戶　□零購者　□非讀者

客戶服務專線：**(02)23886715**　E-Mail：**art.books@msa.hinet.net**

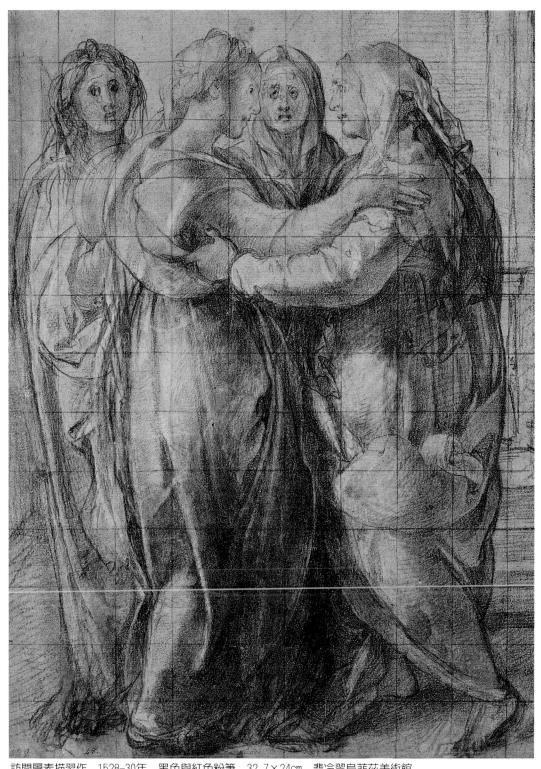

訪問圖素描習作　1528-30年　黑色與紅色粉筆　32.7×24cm　翡冷翠烏菲茲美術館
訪問圖　1528-30年　油彩畫板　202×156cm　卡米那諾的聖米歇爾教堂（右頁圖）

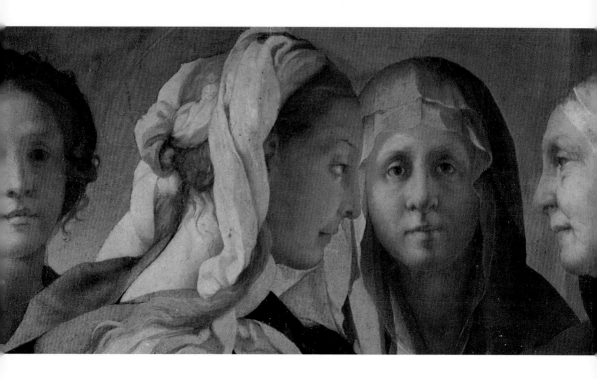

訪問圖（局部）
1528-30年　油彩畫板
202×156cm

不要摸我（米開朗基羅
草圖）　1530年　油彩
畫板　172×134cm　翡
冷翠波那洛提博物館
(Casa Buonarroti)

莫的才能，但不知是膽怯或是過度地謙虛順從，彭托莫要求的竟只是給予足夠的金錢以贖回才剛典當的斗篷。當公爵耳聞此事，下令給予彭托莫豐厚的薪資，但轉送賞金的僕人卻難以說服他接受重禮。

在擁有一些收入之後，彭托莫開始修繕房宅，但他不僅沒把居所裝置得舒適完善，反而將之變成適合隱遁藏匿的空間，其起居室兼工作室的房間需經攀爬木梯才得進入，他在房中則可利用滑輪將梯子拉上，如此一來，在未經同意之前，沒有人能隨意攀爬闖進。當貴族們冀求他的作品時，彭托莫有時並不為他們服務，反而替一些中下階層普通人作畫，且以極低的酬勞成交。

亞歷山卓公爵整修位於卡雷吉（Careggi）的別墅，這座建築距翡冷翠約兩英哩之遙，早先由老科西莫·德·梅迪奇所建造。一五三五至三六年，亞歷山卓聘請彭托莫繪製庭院內兩座開放性的涼廊，此項工作原本應完成於一五三六年十二月十三日，但進度遲緩，隔年一月六日亞歷山卓被遠親羅倫齊諾（Lorenzino de'Medici）暗殺身亡，因此裝飾工程便告停擺。之後，科西莫大

一萬一千名殉難者（局部） 約1529-30年 油彩畫板 65×73cm

一萬一千名殉難者（局部）　約1529-30年　油彩畫板　65×73cm　翡冷翠碧提宮美術館

一萬一千名殉難者（局部）　約1529-30年　油彩畫板　65×73cm　翡冷翠碧提宮美術館

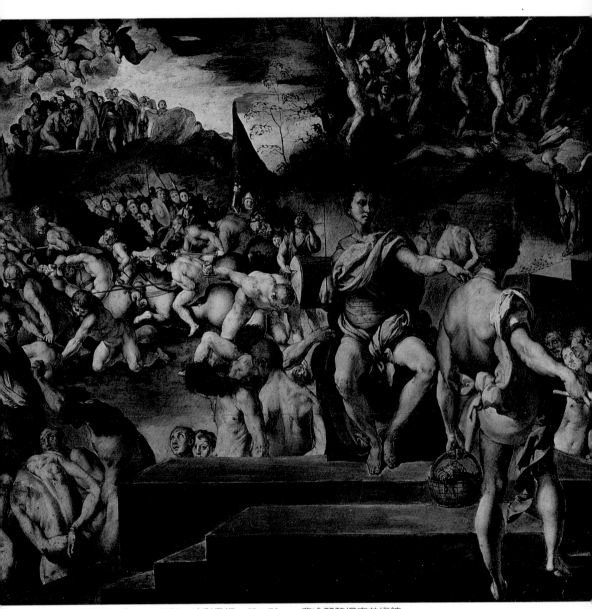

一萬一千名殉難者　約1529-30年　油彩畫板　65×73cm　翡冷翠碧提宮美術館

尼古拉・阿丁格利肖像　約1540-43年　油彩畫板　102×97cm　華盛頓國家藝廊（克雷斯收藏）

聖家族（局部：在聖
母腳下之圖像）
約1528-30年
油彩畫板
228×176cm
巴黎羅浮宮美術館

Vasto）透過尼可拉‧德拉‧馬那（Fra Niccolà della Magna）獲得米開朗基羅描繪耶穌在墓園中向抹大拉馬利亞顯現復活的草圖後，便要求彭托莫爲之上色，對此米開朗基羅也樂見其成。彭托莫完美地繪製此作，且這幅畫相當稀有珍貴，因它結合米開朗基羅雄偉的素描構成和彭托莫美妙的色彩運用。看到前例成功的合作經驗，米開朗基羅的密友巴托洛米歐‧貝替尼（Bartolommeo Bettini）也希望米開朗基羅爲他畫一幅裸身的維納斯被邱彼特親吻的草圖，再交由彭托莫執行上彩。當然，彭托莫又再次完美且無懈可擊地達成任務。不久，教宗克雷芒七世過世。

　　之後，彭托莫爲當時翡冷翠相當受歡迎的年輕男子亞梅利可‧安提諾利（Amerigo Antinori）繪製肖像，因受到每人的極佳讚賞，導致亞歷山卓公爵（Duke Alessandro）也示意彭托莫爲其製作肖像，因此，畫家在畫中呈現公爵手裡握著尖筆正描繪一名女子容貌的模樣。由於此作的成功，公爵願以任何代價酬謝彭托

聖家族　約1528-30年　油彩畫板　228×176cm　巴黎羅浮宮美術館

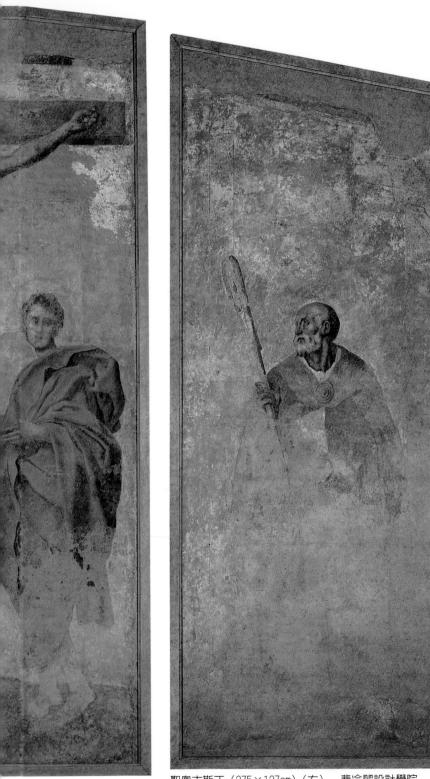

聖奧古斯丁（275×127cm）（右）　翡冷翠設計學院

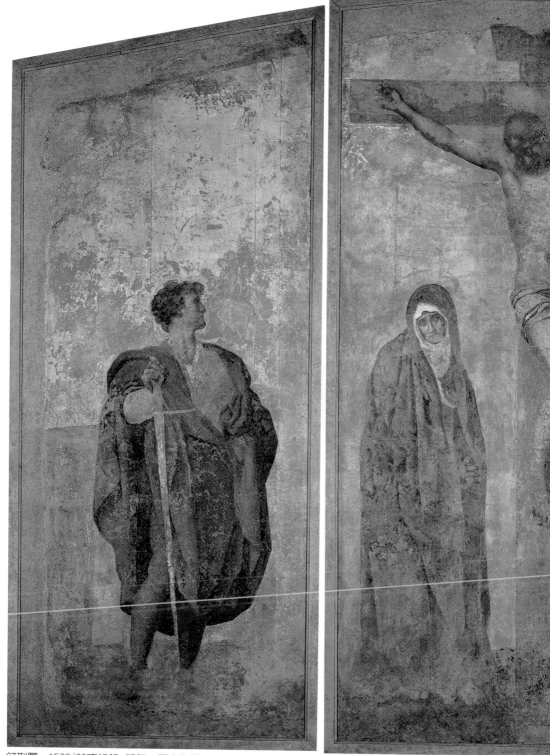

釘刑圖　1522/23或1525-27年　原本為濕壁畫，因嚴重損害，1955年被移至塑膠板上
聖朱利安（275×127cm）（左）　十字架上的耶穌與聖母、聖約翰（307×175cm）（中）

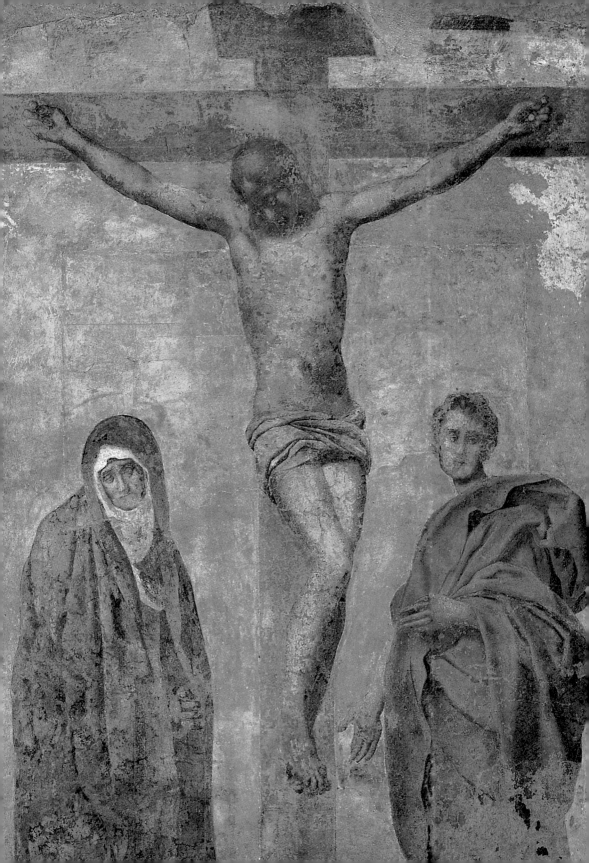

畫，呈現聖母子與聖安娜，兩旁還有聖彼得、聖本尼狄克與其他聖徒，在畫面底下有幅微小的群像，據瓦薩里所說，此乃描繪翡冷翠慶典遊行的場面，內有吹號者、吹笛者、執權杖者、政府官員、接待員及其他眷屬。

正當彭托莫處理這些工作時，教宗克雷芒七世（Pope Clement VII）抵達翡冷翠。教宗要求歐塔維亞諾（Ottaviano de' Medici）聘請彭托莫為亞歷山卓和伊波利托兩者作肖像畫，儘管瓦薩里認為彭托莫尚未完全擺脫北方風格，但其肖像畫仍屬精美優秀之作。彭托莫也為阿丁格利主教（Bishop Ardinghelli）繪製肖像，此人後來被拔擢為紅衣主教。後來，他又為朋友菲力波‧德爾‧米尼奧雷（Filippo del Migliore）的宅邸繪製一幅果園女神波蒙娜（Pomona）像。當時彭托莫聲名如日中天，喬凡尼‧巴蒂斯塔‧德拉‧帕拉（Giovanni Battista della Palla）意欲獻畫討好法王法蘭西斯一世，成功地遊說彭托莫畫了一幅精美之作，內容描繪痲瘋病患的治癒與復活，此作被瓦薩里讚譽為最佳作品之一，可惜現已遺佚。

之後，彭托莫為棄嬰收養院（Hospital of the Innocenti）修女們繪製〈一萬一千名殉難者〉，內容描繪羅馬皇帝戴克里先（Diocletian）下令在森林裡把一萬一千名殉教者釘上十字架的殘酷場面，此作頗受好評，因此被棄嬰院院長也是彭托莫密友唐‧維千佐‧波基尼（Don Vincenzo Borghini）所珍藏。由於彭托莫一直渴望一間屬於自己的房屋，以省去寄人籬下的困擾，終於在聖瑪莉亞修女院對面的柯隆納路（Via della Colonna）上添購新居。

一五二八至二九年，彭托莫繪製〈訪問圖〉。一五二九至三○年，當翡冷翠被圍城時，彭托莫描繪法蘭切斯科‧瓜爾迪（Francesco Guardi）著戎裝之態，為一幅肖像傑作。一五三二至三四年，當翡冷翠圍城事件落幕後，教宗克雷芒七世要求歐塔維亞諾‧德‧梅迪奇速將位於卡依亞諾山別墅大廳的裝飾作業完成。由於法蘭西亞畢喬和薩托相繼過世，因此工作全權交由彭托莫負責。

在亞風索（Signor Alfonso）和馬切斯‧瓦斯托（Marchese del

釘刑圖
1522/23或1525-27年
原本為濕壁畫，因嚴重損害，1955年被移至塑膠板上
十字架上的耶穌與聖母、聖約翰（局部）
307×175cm
翡冷翠設計學院
（右頁圖）

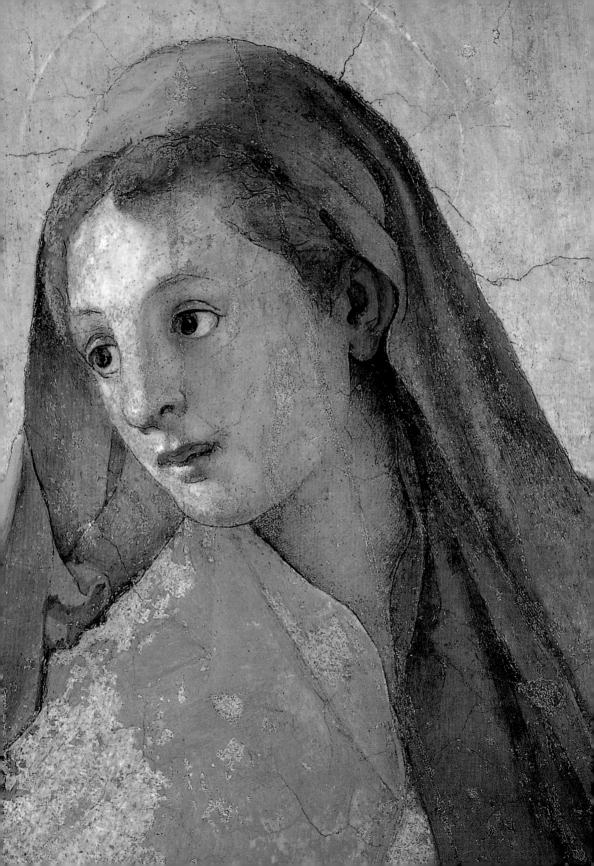

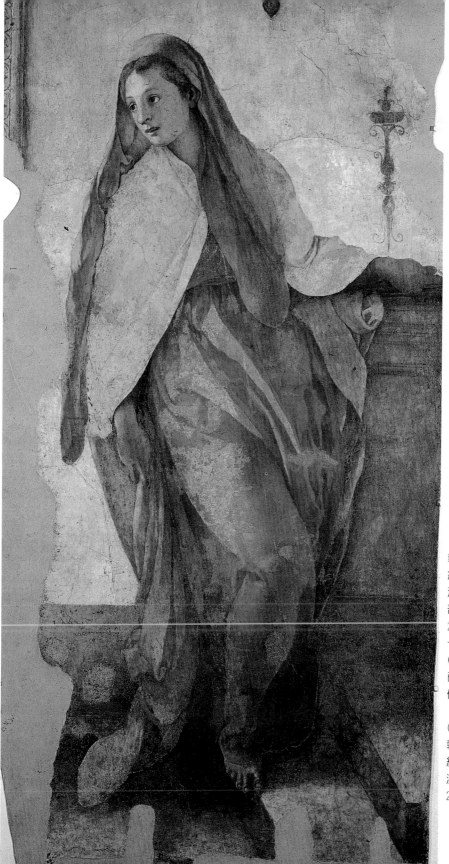

報孕圖
約1526-28年
濕壁畫　分成兩
部分，尺寸各為
250×110cm
卡波尼禮拜堂
（為保護起見，
已於1967年移置
他處）

（右頁圖）
報孕圖（局部）
約1526-28年
濕壁畫
250×110cm

報孕圖（局部：加百列天使）　約1526-28年　濕壁畫　250×110cm

報孕圖（局部：加百
列天使）
約1526-28年
濕壁畫　分成兩部
分，尺寸各為250×
110cm　卡波尼禮拜
堂（為保護起見，已
於1967年移置他處）

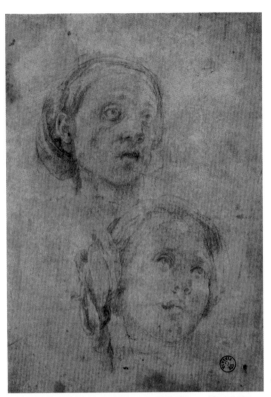

卸下聖體素描習作（局部：女子臉部）　約1526年
紅色粉筆　20.2×14cm　翡冷翠烏菲茲美術館

卸下聖體素描習作　1526年　牛津基督教堂畫廊

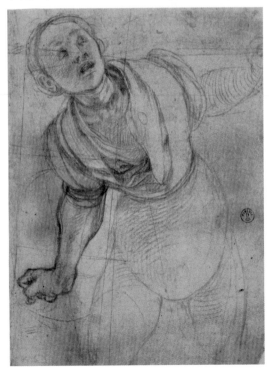

卸下聖體素描習作（局部：哀悼女子姿態）
約1526年　紅色粉筆　22×14cm　翡冷翠烏
菲茲美術館

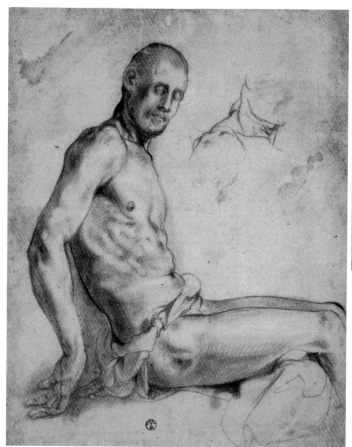

卸下聖體素描習作（局部：傳為彭托莫肖像） 約1526年
紅色粉筆 15.5×10.7cm
翡冷翠烏菲茲美術館

卸下聖體素描習作（局部：基督屍身）
約1526年 紅色粉筆 35.3×28cm
翡冷翠烏菲茲美術館

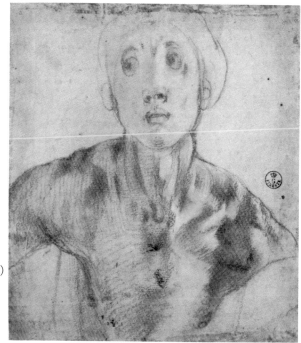

卸下聖體素描習作（局部：馬利亞臉部）
約1526年 紅色粉筆 16.5×14.6cm
翡冷翠烏菲茲美術館

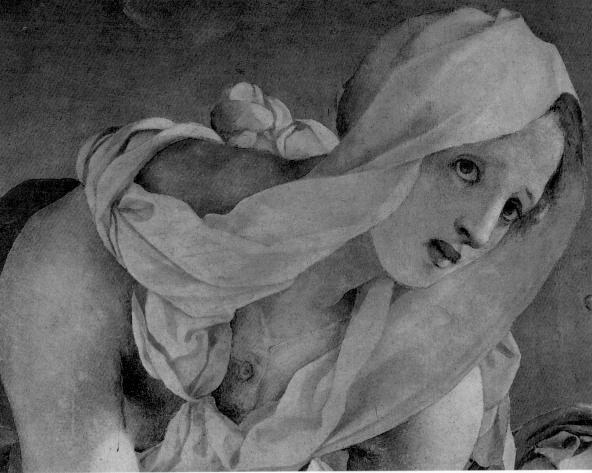

卸下聖體（局部）
1526-28年　油彩畫板

卸下聖體（局部：雅各臉部—
傳為彭托莫肖像）
1526-28年　油彩畫板

卸下聖體素描習作
（局部：最上方之男
子） 約1526年
黑色粉筆
39×21.5cm
翡冷翠烏菲茲美術館

卸下聖體（手的局部）　1526-28年　油彩畫板　313×192cm　卡波尼禮拜堂

卸下聖體（腳的局部）　1526-28年　油彩畫板　313×192cm　卡波尼禮拜堂（左頁圖）

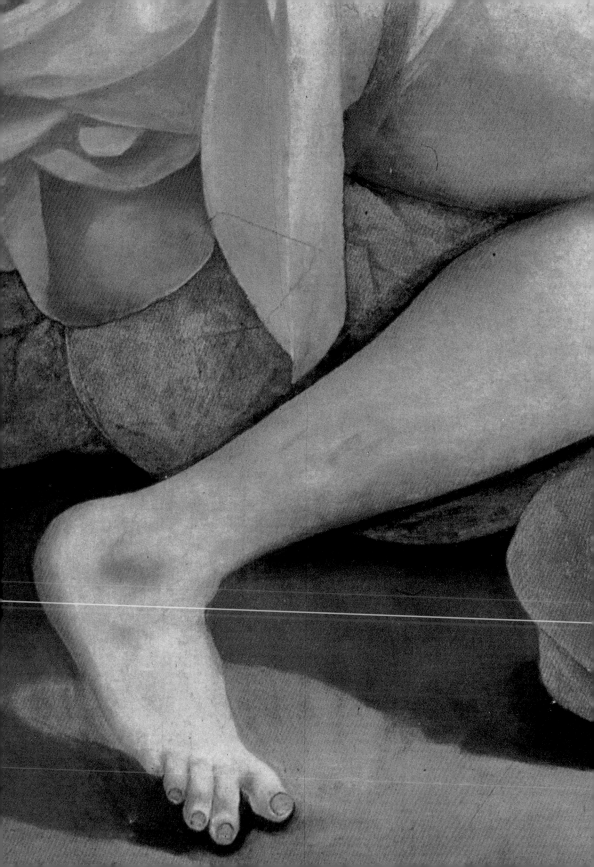

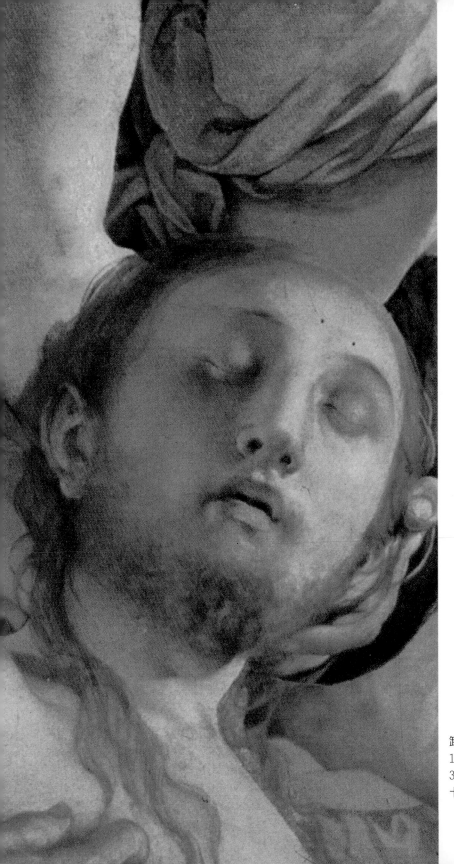

卸下聖體（局部）
1526-28年　油彩畫板
313×192cm
卡波尼禮拜堂

卸下聖體（局部） 1526-28年 油彩畫板 313×192cm 卡波尼禮拜堂

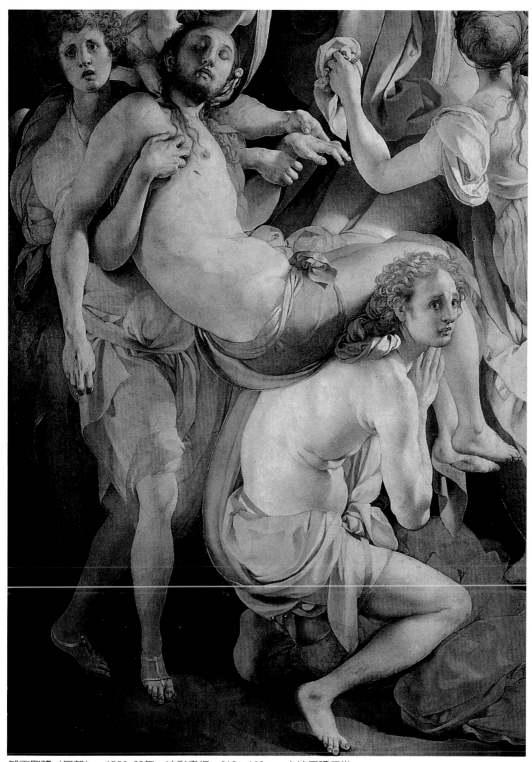

卸下聖體（局部） 1526-28年 油彩畫板 313×192cm 卡波尼禮拜堂

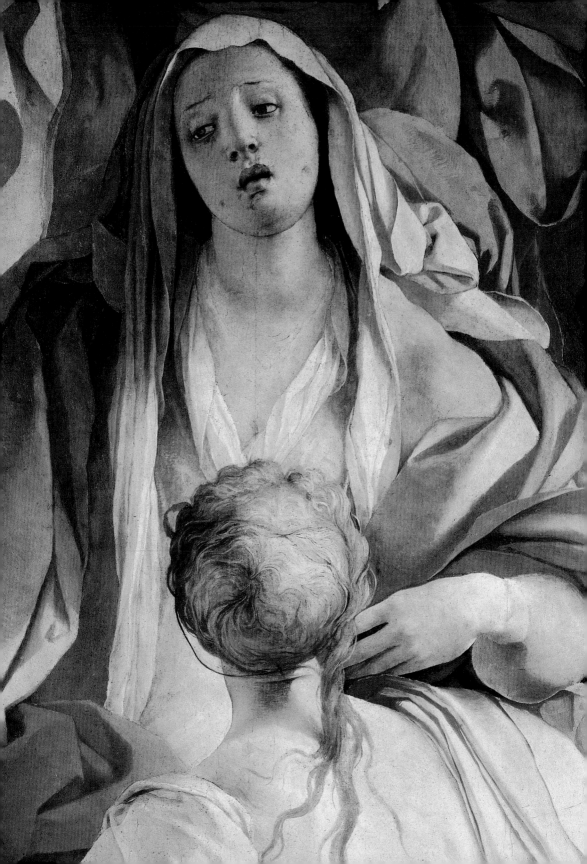

卸下聖體　1526-28年　油彩畫板　313×192cm　卡波尼禮拜堂（右頁圖為局部）

阿尼奧洛‧布隆齊諾
1525/26年　馬可福音使者
油彩畫板　直徑70㎝
卡波尼禮拜堂

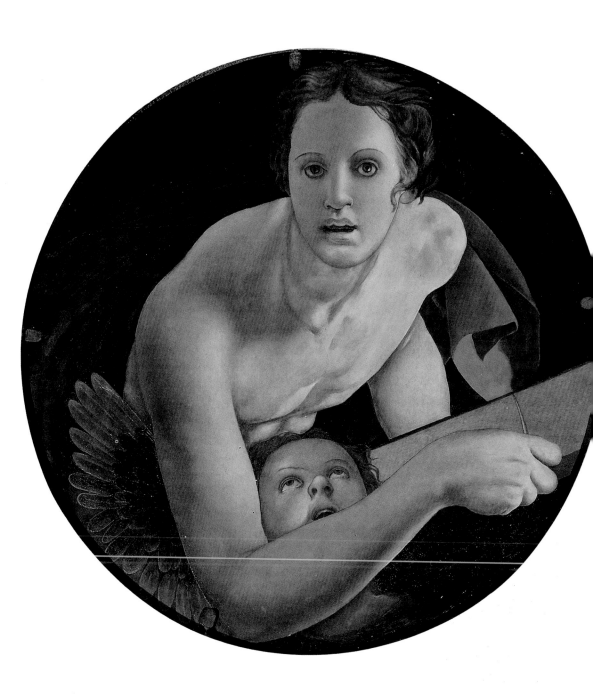

馬太福音使者
1525/26年　油彩畫板
直徑70cm　卡波尼禮拜堂

路加福音使者　1525/26年
油彩畫板　直徑70㎝
卡波尼禮拜堂

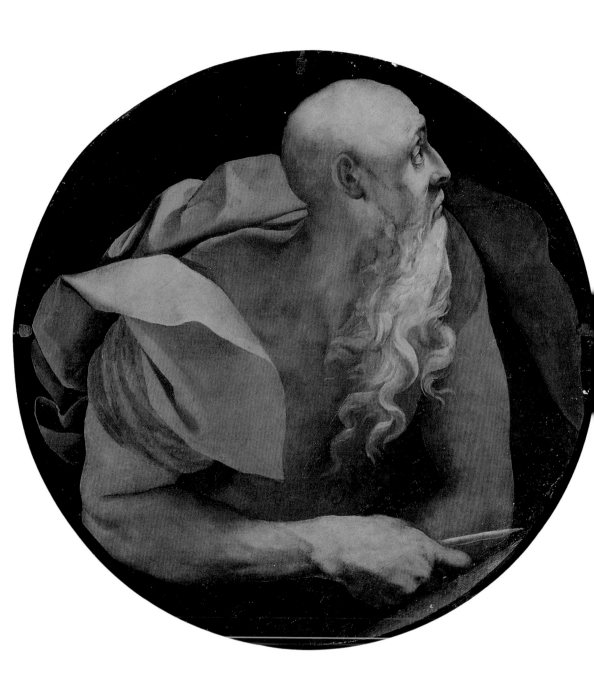

約翰福音使者　1525/26年
油彩畫板　直徑70cm
卡波尼禮拜堂

卡波尼禮拜堂圓頂
壁畫－四位主教
（局部） 1526年
紅色粉筆習作
36.3×22.2cm
翡冷翠烏菲茲美術館

卡波尼禮拜堂一景

者〉、〈路加福音使者〉與〈約翰福音使者〉，作於1525或1526
年），再者，還有巨幅祭壇畫〈卸下聖體〉和長窗兩旁的濕壁畫
〈報孕圖〉。當禮拜堂裝飾完成而揭幕那天，所有翡冷翠民眾都對
此感到相當好奇與驚訝。

　　在距離翡冷翠城外約兩哩處，彭托莫於波爾多內（Boldrone）
的教堂裡繪製了十字架上的基督、哀傷的聖母、聖約翰、聖奧古
斯丁與聖朱利安，瓦薩里指出畫家還未全然放棄北方風格，因這
與切爾托薩修道院〈基督受難圖〉的手法相當雷同。之後，彭托
莫陸續接觸一些工作機會，為聖安娜修女院繪製〈聖家族〉祭壇

以馬忤斯的晚餐（局部）　1525年　油彩畫布

以馬忤斯的晚餐（局部） 1525年 油彩畫布

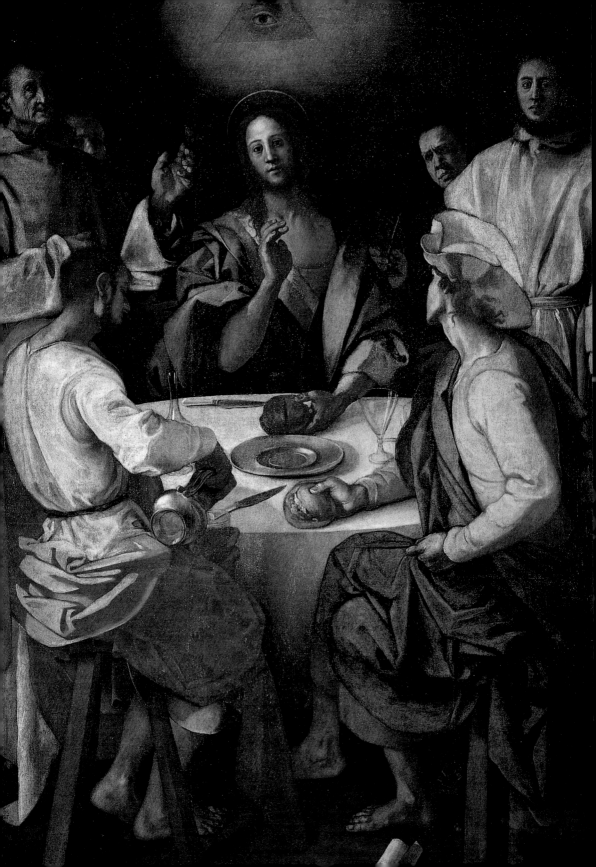

以馬忤斯的晚餐（局部）

卡波尼禮拜堂的裝飾工作

　　一位從羅馬教廷返回翡冷翠的銀行家羅多維柯・迪・吉諾・
卡波尼（Lodovico di Gino Capponi, 1482-1534），於一五二五年五
月購置了聖費利奇塔（San Felicità）教堂右側入口處的禮拜堂，
並委託彭托莫進行禮拜堂的裝飾工程。畫家將禮拜堂封閉三年以
便進行裝飾工作，內容包括濕壁畫、圓形木板畫和祭壇畫。在圓
形拱頂天花板上，彭托莫描繪四位主教圍繞著天父（禮拜堂圓拱
頂上的畫作於1736年因重新整修而損毀，至今只留下幾幅素描習
作），而在堂內四處三角壁上懸掛四幅圓形畫作，分別描繪四位福
音使者（此四件圓形畫作分別是〈馬太福音使者〉、〈馬可福音使

以馬忤斯的晚餐
1525年　油彩畫布
230×173cm
翡冷翠烏菲茲美術館
（右頁圖）

基督復活　1523-25年　濕壁畫　232×290cm　切爾托薩修道院

聖殤　1523-25年　濕壁畫　300×290cm　切爾托薩修道院

前往髑髏山　1523-25年　濕壁畫　300×290cm　切爾托薩修道院

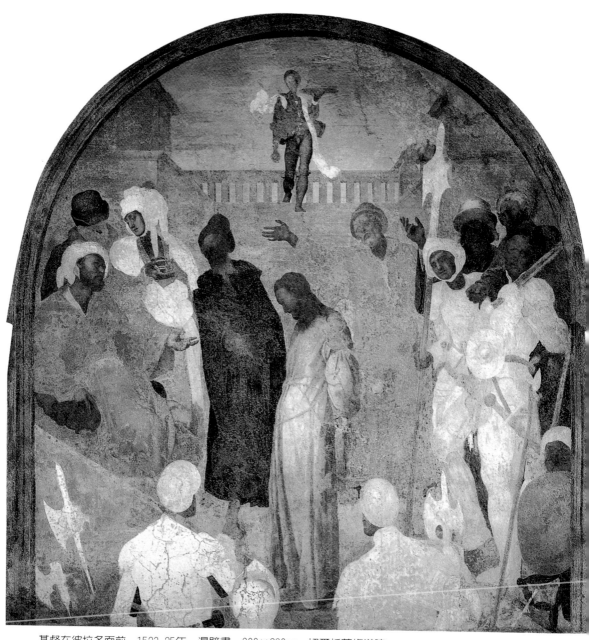

基督在彼拉多面前　1523-25年　濕壁畫　300×290cm　切爾托薩修道院

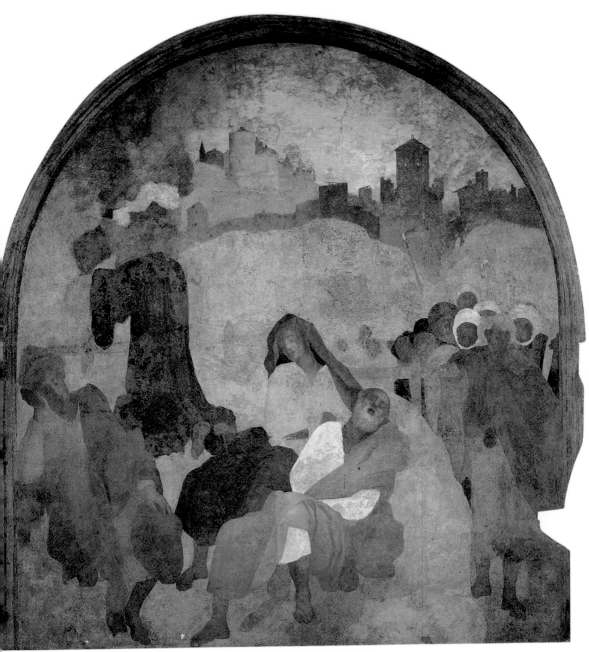

客西馬尼園的禱告　1522-25年　濕壁畫　300×290cm　切爾托薩修道院

切爾托薩修道院的基督受難濕壁畫

梅迪奇別墅圓窗牆面的
壁飾習作
1519年　素描
翡冷翠烏菲茲美術館
（上圖）

　　一五二二年，翡冷翠地區爆發鼠疫，許多人逃離城市尋求安全庇護以躲避疾病侵襲，彭托莫與徒弟布隆齊諾剛好趁此相偕前往距翡冷翠三哩遠的切爾托薩修道院（Certosa）避難，並於此地繪製濕壁畫。就在不久前，由北方流傳至翡冷翠一批為數眾多的版畫作品，為阿爾布雷希特·杜勒（Albrecht Dürer, 1471-1528）所製，他是日爾曼傑出的畫家與木版、銅版畫家，其中不免包含許多描繪耶穌受難記的大小場景作品，多擁有優美出色的造型變化與技術本領，達到版畫作品從未臻至的完美高峰。因此，彭托莫仿效杜勒的風格語彙在教堂一角繪製基督受難濕壁畫，他堅信這不僅滿足自身也同樣會迎合多數的翡冷翠畫家，令他們認同杜勒版畫的美妙和輝煌成就。彭托莫似乎樂於切爾托薩修院的隱居生活，所以花費幾年時間在此居住與作畫。在瘟疫疫情趨緩後，他又回到翡冷翠，儘管如此，彭托莫仍時常於兩地間往返，在許多方面繼續為修道院服務。另外，在修院客房內，彭托莫繪製一幅沒有特意扭曲與違反自然風格的大型油畫作品〈以馬忤斯的晚餐〉，他描繪耶穌與信眾圍繞桌邊用餐，人物皆仿真人大小，由於他發揮特有天才使得作品相當成功。

圖見63頁

維圖曼與波蒙娜（局部） 1519–21年 濕壁畫

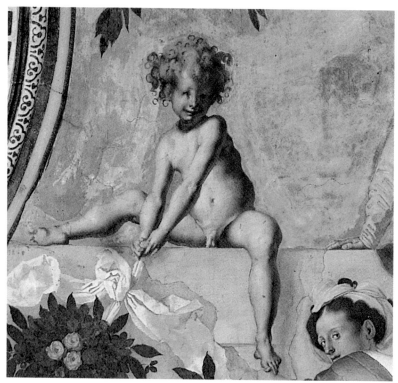

維圖曼與波蒙娜
（局部：孩童）
1519-21年　濕壁畫

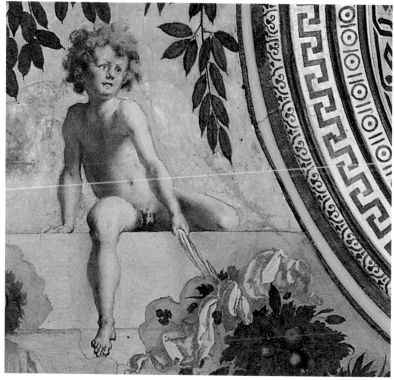

維圖曼與波蒙娜
（局部：孩童）
1519-21年　濕壁畫

維圖曼與波蒙娜（局部：維圖曼） 1519–21年 濕壁畫

維圖曼與波蒙娜
（局部：波蒙娜）
1519-21年　濕壁畫

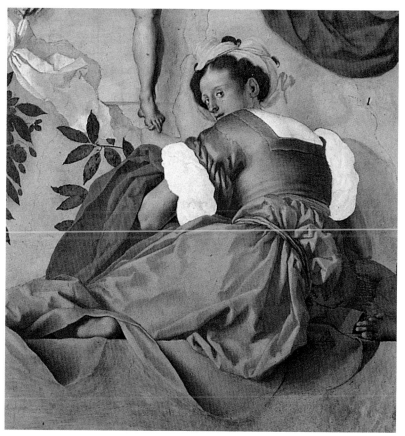

維圖曼與波蒙娜
（局部：黛安娜）
1519-21年　濕壁畫

卡依亞諾山梅迪奇別墅大廳一景

似乎永遠都不滿足。最後，他描繪果林之神維圖曼（Vertumnus）如農夫般蹲坐地上，幾位小男孩也活靈活現，神態自若。另一邊則描繪果園女神波蒙娜（Pomona）和黛安娜（Diana），瓦薩里認為其衣褶處理或許過於繁複，但仍相當美麗且值得讚賞。當彭托莫進行此項工程時，教宗利奧十世逝世，此惡耗便暫停了裝飾畫作業。

維圖曼與波蒙娜（局部）
1519-21年　濕壁畫
461×990cm
卡依亞諾山梅迪奇別墅
（右頁二圖）

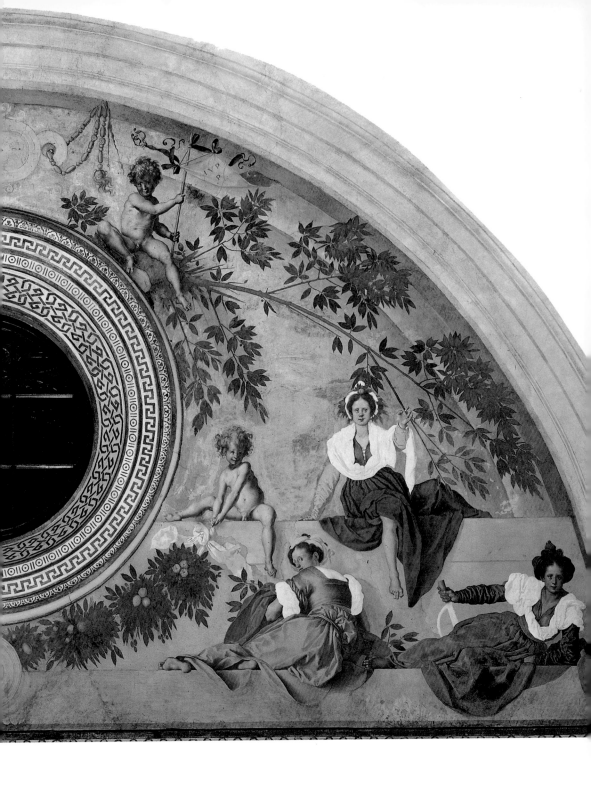

維圖曼與波蒙娜　1519-21年　濕壁畫　461×990cm　卡依亞諾山梅迪奇別墅

三王朝拜（局部）　1518-19/1520年　油彩畫板　85×191cm　翡冷翠碧提宮美術館

三王朝拜（局部）　1518-19/1520年　油彩畫板　85×191cm　翡冷翠碧提宮美術館

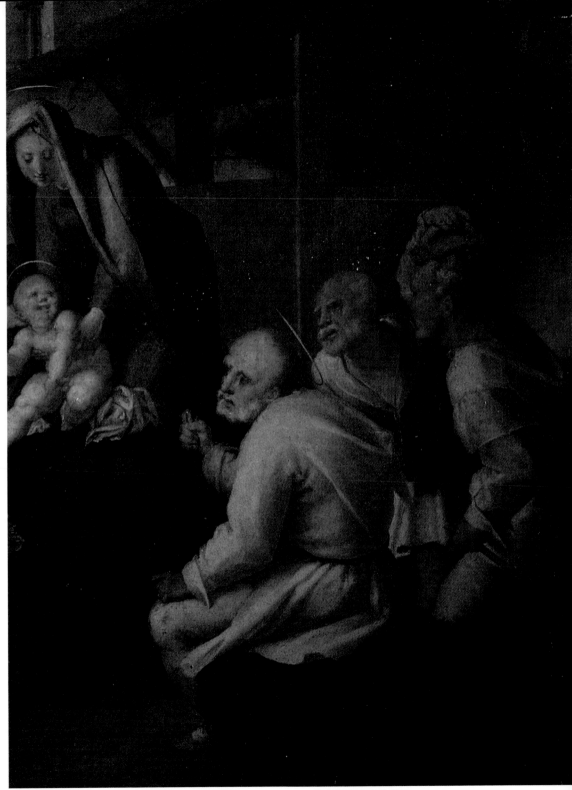

三王朝拜（局部）　1518-19/1520年　油彩畫板　85×191cm　翡冷翠碧提宮美術館

三王朝拜（局部）　1518-19/1520年　油彩畫板　85×191cm　翡冷翠碧提宮美術館

在彭托莫完成波爾格里尼的裝飾畫後，此作獲得喬凡尼‧馬利亞‧貝寧騰迪（Giovan Maria Benintendi）極大讚賞，因此委託畫家描繪一幅〈三王朝拜〉，呈現東方三博士前往伯利恆會見剛出世的耶穌景象。彭托莫以極大熱忱與才能，描繪了許多各不相同的人物表情和動作。稍後，他又受當時擔任梅迪奇家族文書的戈洛‧達‧皮斯托亞（Goro da Pistoia）委託，描繪一幅相當出色的老科西莫‧德‧梅迪奇半身肖像畫，存放在歐塔維亞諾‧德‧梅迪奇房中，並由其子亞歷山卓所收藏著。因為繪製老科西莫肖像的關係，使彭托莫贏得歐塔維亞諾的友誼與重視，而再次被委託承接卡依亞諾山梅迪奇別墅大廳兩端有圓窗牆面的裝飾壁畫工程，彭托莫為使此作較以往更為出色，因而每天反覆構思草稿，

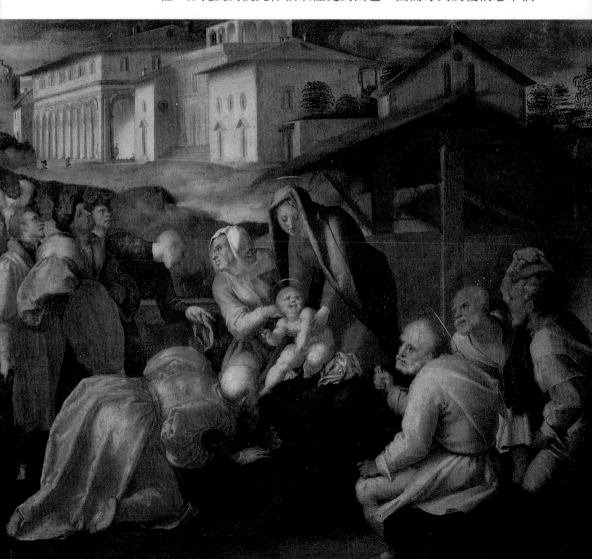

約瑟在埃及（局部：幼年的布隆齊諾）

三王朝拜　1518-19/1520年　油彩畫板　85×191cm
翡冷翠碧提宮美術館（下圖）

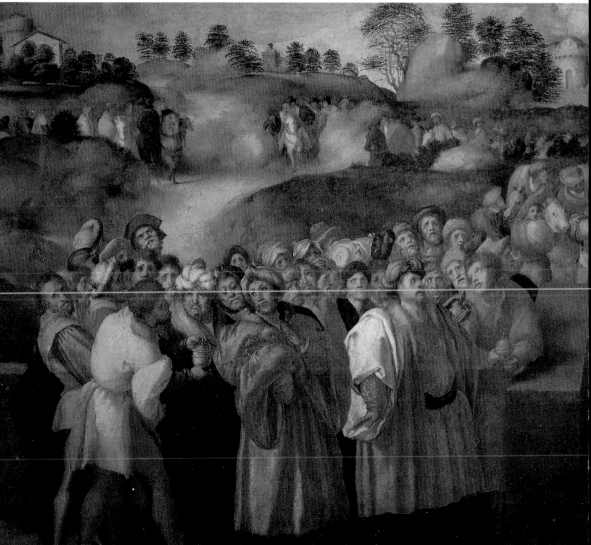

約瑟在埃及　1518-19/1517-18年　油彩木板　44×49cm　倫敦國家畫廊

聖米迦勒　1518-19年
油彩畫板　173×59cm
彭托莫地區聖米歇爾教堂
（左頁圖）

為彭托莫當中之佳作即是〈約瑟在埃及〉一幅，他用生動的筆觸
表現人物頭部與人體構造，對各種姿態的描繪也相當精采，整件
作品新穎別緻且精美無比，充分顯示其在此方面的才能。此作品
中的人物相當微小，描繪了約瑟在埃及迎接父兄們的情節，而畫
面下方坐在台階上且身邊放著一只籃子的男孩，即是彭托莫筆下
年幼的布隆齊諾，相當生動美妙。

美且色彩栩栩
如生，令人難以置信。瓦
薩里形容，此油畫作品呈現端
坐的聖母與抱著小耶穌的約瑟，耶
穌面帶微笑，絕妙地表現出活潑與靈
巧。最可愛美妙的孩童是施洗約翰和另
外兩位舉著布蓬的裸體男童。最英俊的
老者是約翰福音使者和聖法蘭西斯，後者
雙腳跪地，十指緊扣以虔敬地雙眼和心靈
凝視聖母子，彷若具有生命般。位於其他
人身旁的聖詹姆斯，其俊美也不亞於前
者。無庸置疑，這幅油畫是前所少見的極
佳作品。

　　之後，彭托莫為家鄉的民眾繪製大幅
木板油畫，描繪約翰福音使者與聖米迦
勒，並將之安放在聖阿涅奧羅教堂內的聖
母禮拜堂中。再者，畫家於一五一七年為
巴托羅米奧‧吉諾里（Bartolommeo Ginori）
繪製一些帷帳，依據翡冷翠的傳統習俗，
這些帷帳是死後所用的。在白色波紋綢的
上半部，他描繪聖母與聖嬰，中央部分呈
現聖巴托羅米奧像，底下則安放家族的盾
形徽章，此一新穎風格導致從前那些作品
相繼黯然失色（帷帳現已遺佚）。

　　彭托莫還與其他幾位藝術家一道為皮
耶爾‧法蘭切斯科‧波爾格里尼（Pier
Francesco Borgherini）新房內的木製家具
從事裝飾工作，他畫了許多微小卻動人的
人物，取材自約瑟的生平故事。瓦薩里認

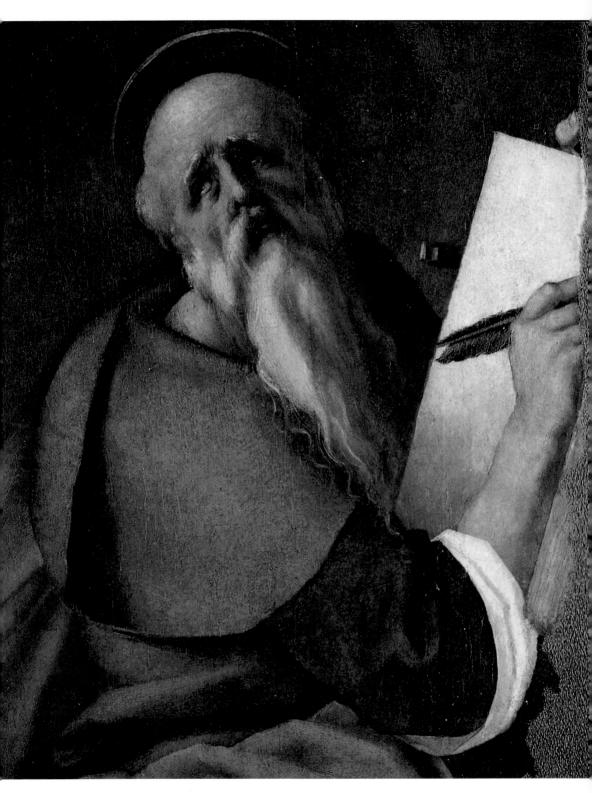

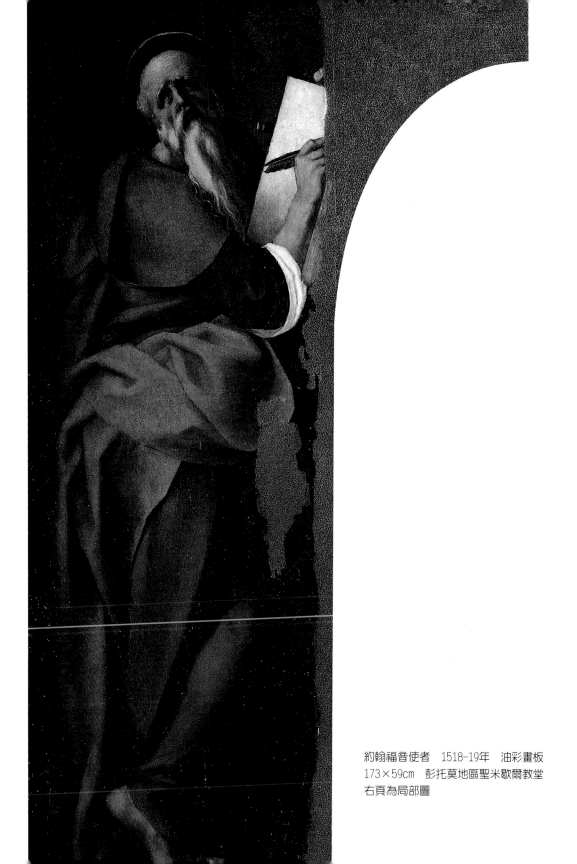

約翰福音使者　1518-19年　油彩畫板
173×59cm　彭托莫地區聖米歇爾教堂
右頁為局部圖

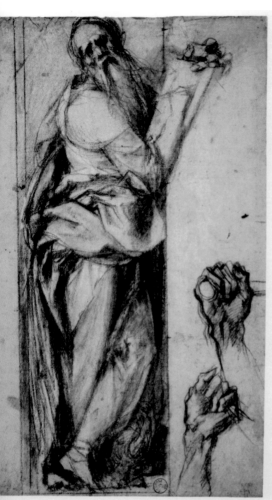

約翰福音使者素描　1519年　黑色粉筆
40.6×25.1㎝　翡冷翠烏菲茲美術館

聖米迦勒腿部素描　1519年　紅色粉筆　39.3×26cm
翡冷翠烏菲茲美術館

聖約瑟的頭部速寫　1517-18年　黑色粉筆
32.9×21.9cm　翡冷翠烏菲茲美術館

聖約瑟的頭部速寫　1517-18年　紅色粉筆
17.5×12.7cm　翡冷翠烏菲茲美術館

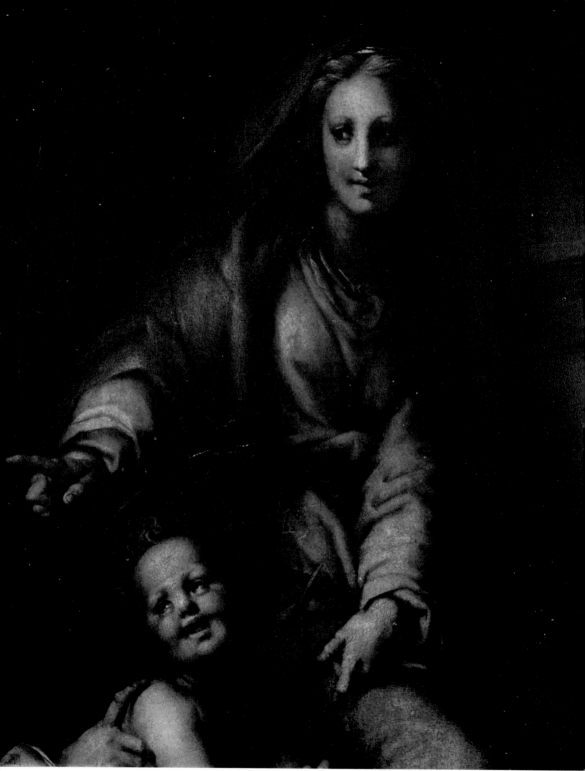

聖家族（局部）　1518年　紙本油畫並黏貼於木板上　214×185cm　翡冷翠維斯多米尼的聖米歇爾教堂

聖家族　1518年　紙本油畫並黏貼於木板上　214×185cm　翡冷翠維斯多米尼的聖米歇爾教堂

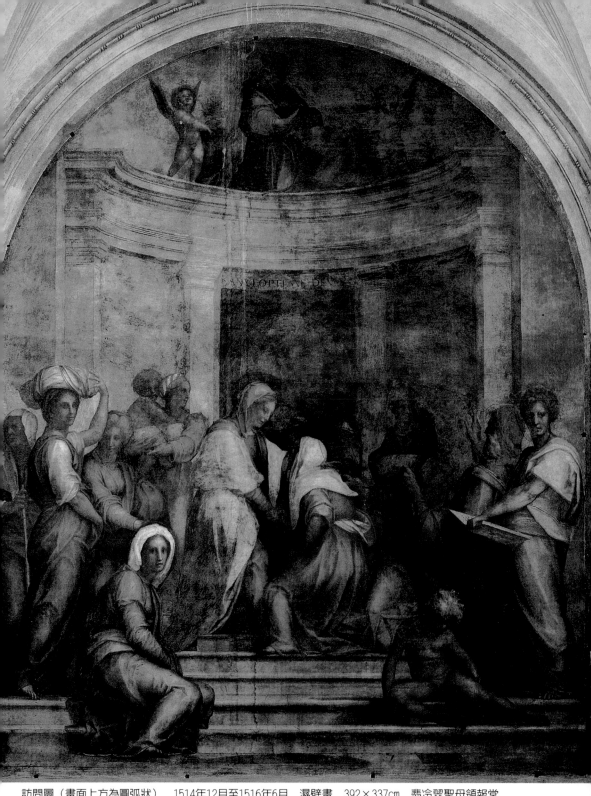

訪問圖（畫面上方為圓弧狀）　1514年12月至1516年6月　濕壁畫　392×337cm　翡冷翠聖母領報堂

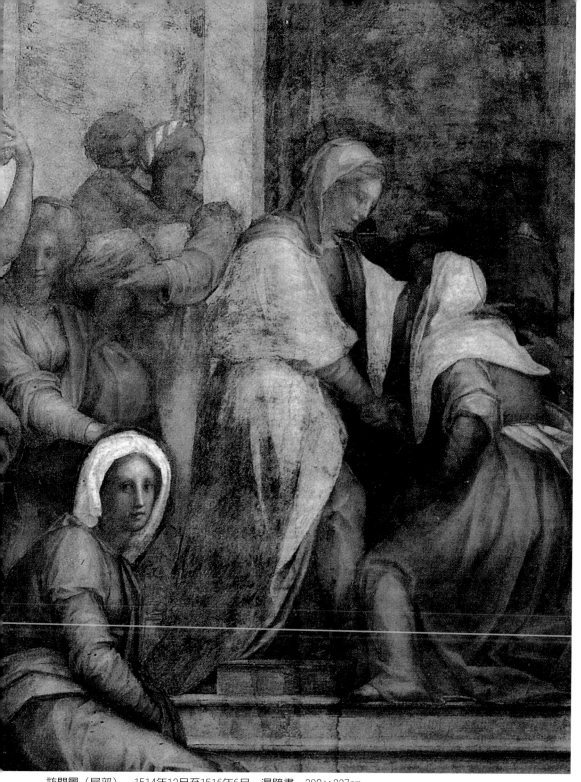

訪問圖（局部）　1514年12月至1516年6月　濕壁畫　392×337cm

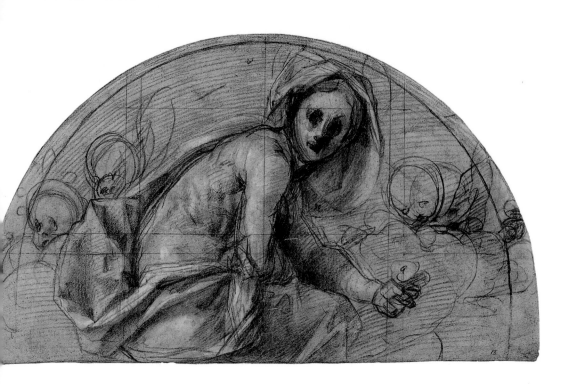

壁畫作品之一（此作於1730年之前毀壞，現只剩素描）。

第一件大型濕壁畫〈訪問圖〉

　　聖僕會修士雅各伯相當欣賞彭托莫的畫作，他希望以任何代價讓彭托莫接手修道院的繪飾工作，並認為與同在那裡工作的其他藝術家們一究高下或許能激發彭托莫更好的傑作問世。如此的驅使之下，彭托莫繪製了〈訪問圖〉濕壁畫，風格較以往輕快鮮明且格外精美，畫中的婦女、男童、青年和老者們是如此地柔和且色彩那樣和諧，令人稱奇。坐在階梯上的男孩和其他人物同樣色彩鮮明，簡直到了無與倫比的地步。憑藉這件畫作與其它作品，彭托莫已可與薩托和法蘭西亞畢喬（Franciabigio）比肩而行，充分證明他未來擁有的無量前途。

　　法蘭切斯科‧普奇（Francesco di Giovanni Pucci）將一間自行修建的禮拜堂祭壇畫委託彭托莫裝飾，此禮拜堂乃位於塞爾維街的聖米歇爾維斯多米尼教堂內，彭托莫完成此任務，其風格完

聖母子與列聖（局部）　1513/1514年　濕壁畫　翡冷翠聖母領報堂

聖母子與列聖　1513/1514年　濕壁畫　185×171cm 或223×196cm　翡冷翠聖母領報堂內的聖路加禮拜堂

「月桂會」（Bough）。那時一名在翡冷翠大學教授希臘文與拉丁文的安德烈亞‧達齊（Messer Andrea Dazzi）受命於「鑽石會」，設計了仿照羅馬的凱旋儀式，並有三輛裝飾精緻木雕與彩繪的美麗馬車搭配，這些馬車是由拉斐爾‧亞勒‧維奧勒（Raphael alle Viole）所造，由卡羅塔（Carota）雕刻，並聘安德烈亞‧迪‧科西莫與安德烈亞‧德爾‧薩托進行彩繪，而彭托莫也被僱用來執行三輛馬車的裝飾工作。另一團體「月桂會」見狀也意欲跟進，並決心超越「鑽石會」的排場，於是交由雅各伯‧納爾蒂（Jacopo Nardi）全權處理，此人貴族出身且學識淵博，他準備了六輛慶典彩車，不僅在數量上比「鑽石會」足足多了一倍，其華麗與豐富程度更在其上，而彭托莫也是擔任此項彩繪裝飾工作的人選之一。此慶典令彭托莫獲益匪淺且聲名大噪，翡冷翠城大概還未曾有過與之同齡的年輕畫家曾得到如此大的肯定，因此，當翡冷翠為盛重迎接教皇利奧十世駕臨而煞費心思時，彭托莫便受重用與矚目。里多爾佛‧吉蘭達約（Ridolfo Ghirlandaio, 1483-1561）奉命裝飾毗鄰聖馬利亞諾維拉教堂的教皇廳，以前此地是教皇在翡冷翠的住所，由於時間急迫，吉蘭達約不得不聘請幾位助手從旁協助，他讓彭托莫在禮拜堂中繪製幾幅濕壁畫，以便教皇舉行每早例行的望彌撒儀式。彭托莫描繪聖父上帝與一群小天使，以及手持印有基督面容布巾的聖女維若妮卡，此件作品雖是倉促下所成，但仍獲得許多稱許。

在翡冷翠大主教宮殿後方的聖拉法埃羅教堂（San Raffaello）內的一間裡拜堂裡，有彭托莫描繪的聖母子濕壁畫，聖子被聖母抱在懷中，兩者位於聖米迦勒與聖露西（Saint Lucy）之間，還有另兩位聖徒跪在地上；而在禮拜堂的半圓壁（lunette）上，他則描繪聖父被天使所簇擁著（此作現已遺佚）。之後，彭托莫受聖僕會修士雅各伯（Maestro Jacopo）所委託，負責修院中庭的一部分裝飾工作，這是薩托因遠走法國而留下的未完成品，因此彭托莫乃積極為此製作草圖。另外，在菲埃索萊（Fiesole）山坡的聖塞西莉雅（St. Cecilia）修會門上，彭托莫以濕壁畫描繪聖塞西莉雅手捧玫瑰花的形象，相當動人且協調，這可說是當時最美麗的濕

聖維若妮卡（局部）　1515年　濕壁畫　307×413cm　翡冷翠聖馬利亞諾維拉教堂的教宗禮拜堂

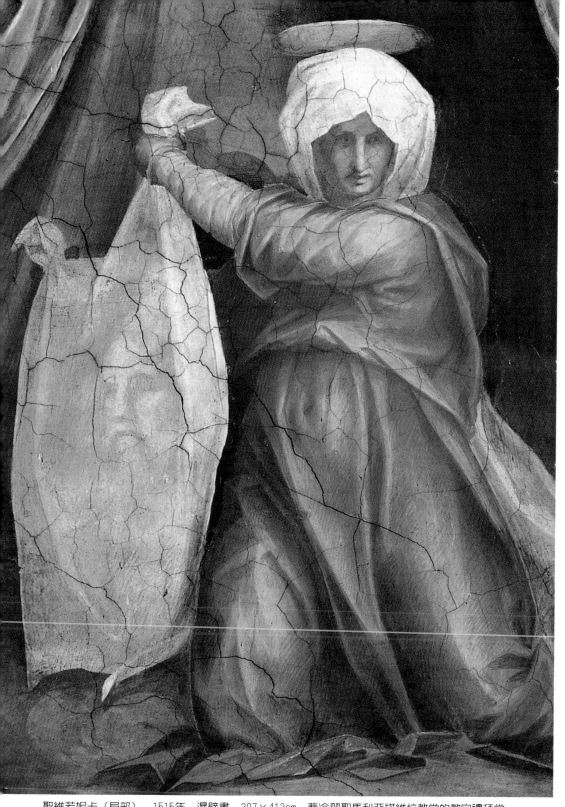

聖維若妮卡（局部） 1515年 濕壁畫 307×413cm 翡冷翠聖馬利亞諾維拉教堂的教宗禮拜堂

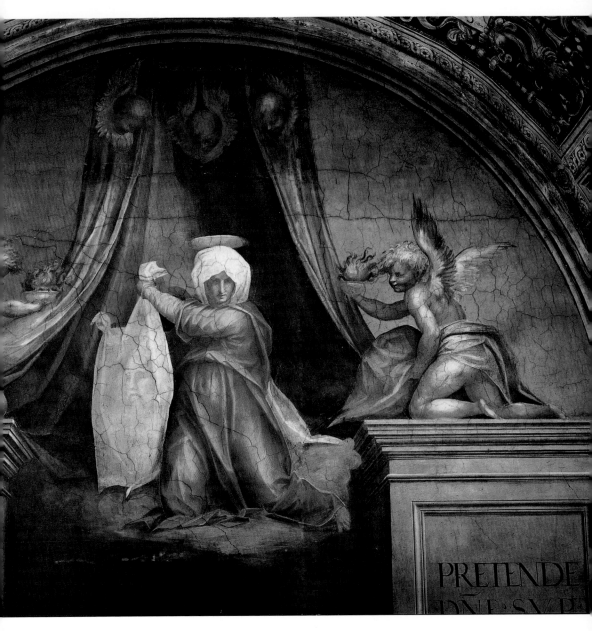

聖維若妮卡　1515年
濕壁畫　307×413cm
翡冷翠聖馬利亞諾維拉
教堂的教宗禮拜堂

出。有天，米開朗基羅目睹此畫，得知此乃出自一名十九歲少年之手，說道：「只要這位年輕人一生都不放棄對藝術的追求，他將把繪畫臻至高峰境界。」

同年的嘉年華會裡，翡冷翠民眾為慶祝教宗利奧十世就任，積極籌畫許多熱鬧慶典，其中兩個慶賀活動是由城裡的兩隊貴族團體出資舉辦，一個名為「鑽石會」（Diamond），另一個團體為

嘉年華會以茲慶祝。期間，樞機主教會議遴選紅衣主教喬凡尼·德·梅迪奇（Giovanni de'Medici）成為教宗利奧十世（Leo X，生於翡冷翠，1513至1521年擔任教宗職位，其為重建聖彼得教堂而允許發售贖罪券藉以籌款，引起宗教改革運動。），民眾欣喜若狂，梅迪奇家族擁護者甚至全翡冷翠皆以製作羅馬教宗的盾形紋章（Coat of Arms）來歡慶此一欣喜時刻，聖僕會（Servites）修道士也意欲榮耀之，遂委託安德烈亞·迪·科西莫（Andrea di Cosimo）在聖母領報教堂（Santissima Annunziata）門廊外的拱門上繪製盾形紋章，兩旁由「信念」（Faith）、「慈愛」（Charity）女神伴隨，以象徵教宗與家族。由於安德烈亞·迪·科西莫無法獨攬如此龐大的工程，只好找來當時年僅十九歲的彭托莫協助繪製兩位女神的濕壁畫，一開始彭托莫因擔憂自己年輕力薄而不願冒險接手此任，但在安德烈亞·迪·科西莫一番唇舌勸說下，終於使他鼓起勇氣進行女神像的繪製工作。某天，彭托莫邀請老師薩托前來賞畫，薩托對此讚賞不已。也許因為嫉妒或某些原因，薩托從未善待彭托莫，有時當他前往薩托工作室時不僅常遭閉門羹，甚至受其他學徒們的嘲弄，迫使彭托莫選擇疏離他們。由於他是位貧窮的年輕人，所以必須過著縮衣節食的生活，也得比旁人更刻苦勤勉地學習繪畫。

　　當安德烈亞·迪·科西莫完成盾形紋章的鍍金工作後，彭托莫開始獨自進行其餘作業，他以極快速度將畫作帶入完美之境，有如一位擁有爐火純青技巧的老練畫家般。但彭托莫不滿於此，認為自己還可更好，因而決定推翻此作並重新構思打稿。此時，聖僕會修士誤認作品已完工且又在遍尋不著彭托莫的情形下，強力要求科西莫為畫作揭幕，科西莫在不知情的狀況下撤走鷹架和屏幕，作品終於呈現世人眼簾中。當晚，彭托莫前往工作場地卻發現臨時台架已被移走，萬頭鑽洞的民眾在現場爭相目睹其美妙之作。彭托莫氣憤難耐，前去責難科西莫擅自揭露作品，只見科西莫笑答：「你不該抱怨，因為你的畫作成就已相當輝煌，如果重新再畫一遍，我敢保證你不可能作的更好，而且你並不缺工作機會，所以將你的新構想用在別處吧。」當然，此作的確相當傑

彼埃羅·迪·科西莫像
彭托莫曾入其門下習畫

路契·達·彭托莫。之後，彭托莫之父於一四九九年過世，母親於一五○四年相繼死亡，祖父也於一五○六年撒手人間，所以年幼的彭托莫由祖母代為照顧，祖孫倆於彭托莫地方待了幾年的時間，祖母教他閱讀、寫字與拉丁文法，之後便將之帶往翡冷翠寄養在巴提斯塔（Battista）的鞋匠家庭。幾年後，祖母過世，彭托莫將小胞妹接往翡冷翠同住，但妹妹卻也於一五一七年身亡。

藝術生涯的啼聲初試

彭托莫抵達翡冷翠幾個月後先被安插於李奧納多·達文西門下，旋即又短暫轉至馬力歐托·亞伯提內利〔Mariotto Albertinelli, 1474-1515，為義大利翡冷翠畫家，與巴托洛米奧修士（Fra Bartolommeo）曾是密友兼合作夥伴，兩者繪畫手法有時難以分辨。亞伯提內利最佳的獨立之作為〈訪問圖〉（1503，翡冷翠烏菲茲美術館）。〕和彼埃羅·迪·科西莫（Piero di Cosimo, 1462-1521）門下，最後終於一五一二年跟隨安德烈亞·德爾·薩托習畫。一五○八年，彭托莫的第一件作品是為一名裁縫朋友所作的小幅報孕圖（現已遺佚），可惜裁縫在作品完成前過世，此作便落入亞伯提內利手中，對於擁有此畫他感到非常驕傲，常向工作室的人們炫耀，有如看待稀世珍寶般。某天，烏爾比諾的拉斐爾來到翡冷翠，親見此作與年輕畫家後，預言彭托莫將有功成名就的一天。

不久，亞伯提內利離開翡冷翠，這位憂鬱、孤獨且貧窮的年輕畫家轉入安德烈亞·德爾·薩托門下，並以極大努力見賢思齊，以致旋即在素描與用色方面獲得大幅進展。大約一五一二年，薩托完成聖加羅（San Gallo）修道院的報孕圖祭壇畫（現已毀壞），並將此畫底邊鑲板飾部分交由彭托莫繪製，他描繪兩位小天使舉著火把照亮死去的耶穌以哀悼祂的犧牲（此作現已遺佚），並在畫的兩旁加上兩位先知，彭托莫卓越的表現方式彷若一名技巧精湛的大師而非如初生之犢般。

一五一三年，翡冷翠共和結束，梅迪奇家族復辟，大舉興辦

安德烈亞·德爾·薩托
施洗約翰　1528年
油彩畫板　94×68cm
翡冷翠碧提宮美術館
（左頁圖）

23

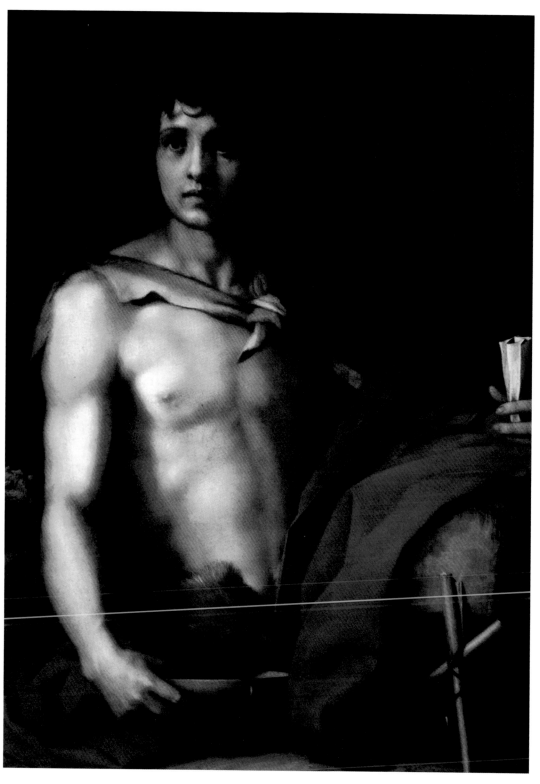

的精力似乎一觸即發，還蘊藏著混亂不安與抑鬱詭魅的氛圍，呼救吶喊的人群與面目可憎的容貌到處充斥，予人壓迫不安的情緒感受，此與古典藝術所強調的和諧、單純與美感特質，簡直天差地遠。此畫的空間處理令文藝復興時期所秉持的單一消點透視法幾乎瓦解殆盡，畫面由許多大小團塊所組成並各自擁有不同的景深，進而造成一種不連續且不眞實的空間效果，可說是對文藝復興以來極力追求繪畫虛擬眞實空間的反動。米開朗基羅此種與古典風格相違逆的藝術表現，不僅爲十六世紀義大利矯飾主義的發展默默埋下伏筆，更提供矯飾畫家們豐富的靈感動機與學習依據。

　　儘管三巨匠並非長期停留於翡冷翠，但其登峰的藝術成就已無形地影響著當地畫家，如安德烈亞‧德爾‧薩托（Andrea del Sarto, 1486-1530）即在當時翡冷翠藝壇佔有一席之地，其繪製多件爲人稱道之作，如〈哈比斯的聖母〉、〈施洗約翰〉等，風格呈現出深受三巨匠洗禮之痕跡。薩托門生眾多，其中最爲人知曉的便是雅各伯‧卡路契‧達‧彭托莫（Jacopo Carucci da Pontormo, 1494-1557），他肩負傳統與創新的藝術使命，是串連文藝復興與矯飾主義的關鍵者，在藝術史上的定位不僅值得被重視，也是本文所欲關注的焦點人物所在。

圖見20、22頁

瓦薩里《藝術家列傳》中關於彭托莫的紀錄
孤獨無依的青少年時期

　　彭托莫之父巴托洛米奧（Bartolommeo di Jacopo di Martino Carucci）來自翡冷翠卡路契（Carucci）家族，據說曾是畫家多明尼克‧吉蘭達約（Domenico Ghirlandaio, 1449-1494）之徒。巴托洛米歐去過瓦爾達爾諾（Valdarno）和恩波利（Empoli）作畫，最後於彭托莫（Pontormo，爲有圍牆的古老城鎮，位於翡冷翠西方恩波利附近的郊區。）地方定居，並與巴斯夸拉‧迪‧札諾畢（Pasquale di Zanobi）和蒙娜‧布麗姬姐（Mona Brigida）的女兒亞麗珊德拉（Alessandra）成婚，一四九四年生下長子雅各伯‧卡

李奧納多・達文西　安吉亞利戰役　1503-05年　　拉斐爾　柏格之火　1514-17年　濕壁畫　670cm
炭筆、墨水筆與水彩紙　45.2×63.7cm　巴黎羅浮宮　　梵蒂岡（Stanza dell'Incendio di Borgo）

安德烈亞・德爾・薩
托　哈比斯的聖母
1517年　油彩畫板
208×178cm　翡冷翠
烏菲茲美術館

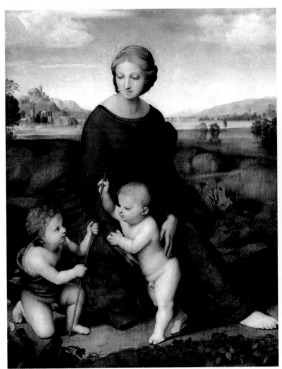

拉斐爾　草地上的聖母　1505-06年　油彩畫板
113×88cm　維也納藝術史博物館

拉斐爾　聖母和金翅雀　1506-07年　油彩畫板
107×77cm　翡冷翠烏菲茲美術館

動的暴力時刻。而拉斐爾濕壁畫作品〈柏格之火〉前景呈現火災
發生時的騷亂景象，畫中人物的動作、神情甚至是肌肉的描繪皆
相當激動與誇張，尤其是位於中央跪地求助而雙手高舉的婦人，
以及最右方頭頂水罐卻不急不徐的優雅女子，皆帶有某種程度的
做作意味。此種騷動不安的畫面與古典風格中的沉穩靜穆大異其
趣，甚至在米開朗基羅的作品中更是隨處可見，其早期作品〈聖
家族〉已顯現矯飾主義風格，位於前景的聖母馬利亞身軀向右上
方扭轉，與比例略小的聖子相互呼應，姿態稍微誇張複雜；此
外，畫中的空間被大幅壓縮，且背景以多位裸體人物陳列其後，
與前景聖家族人物似乎扞格不入，造成令人難解的對照關係，進
而產生矯飾主義藝術中特有的謎樣效果。另外，米開朗基羅晚期
濕壁畫〈最後審判〉被藝術史學者稱爲「矯飾主義的極佳典範」，
畫中內含無數姿態各異的強健人體，他們的比例被拉長且呈現複
雜困難的動作姿勢，極盡可能地將身體扭轉甚至變形，體內強大

米開朗基羅　最後審判　1536-1541年　濕壁畫　1370×1220cm
梵蒂岡西斯汀禮拜堂

爾過世之後），直至一五九○年爲逐漸興起的早期巴洛克風格所取
代。矯飾主義無統一風格可言，但「幻想」、「反自然」與「反理
性」乃是其本質所在，其承襲盛期文藝復興的古典風格卻進而突
破古典界線，以誇張、變形的手法另闢表現方式，擷取自然界中
的形象加以安排與調和，再將之轉化成比自然更豐富美妙的元
素。其掙脫古典規範與原則，解放典型中的侷限，並挖掘新的形
式表現之可能性）傾向。達文西於十六世紀初的一幅素描〈安吉
亞利戰役〉，呈現士兵騎馬廝殺的激烈戰鬥場面，成功詮釋紛亂騷

米開朗基羅 大衛
1501-04年 大理石雕刻
434cm
翡冷翠學院美術館

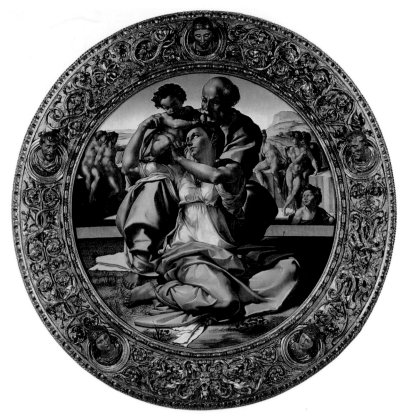

米開朗基羅 聖家族 大約1504/1506年 油彩畫板／蛋彩 直徑120cm
翡冷翠烏菲茲美術館

作並受兩者所啓發，其筆下尤擅詮釋溫婉柔美的聖母子圖像，如
〈草地上的聖母〉、〈聖母和金翅雀〉等，是拉斐爾繪畫獨樹一幟
的經典代表，影響極爲深遠。

　　義大利盛期文藝復興藝術由達文西於十五世紀末揭開序幕，
至十六世紀前葉由拉斐爾與米開朗基羅臻至巔峰。早期文藝復興
所標榜的平衡、完善、秩序、和諧與理想美的古典品味追尋，在
盛期三大匠作品中已漸展露不同端倪，他們雖仍秉持解剖學、透
視學與理性之信念，但無形中卻慢慢超越平靜和諧的古典界線，
呈現更具表現張力的風格形式，逐漸邁入「矯飾主義」
（Mannerism，又譯作「風格主義」，狹義來說，主要指盛行於十六
世紀義大利的一種藝術風格，它大約始於西元一五二〇年（拉斐

李奧納多・達文西　最後晚餐　約1495-98年　壁畫　460×880cm　米蘭葛拉茲埃聖母堂

李奧納多・達文西
巖窟聖母　約1483-85年
油彩畫板
197×119.5cm
巴黎羅浮宮

往往是眾人最耳熟能詳的藝術家，也是後起之輩效法的終極對象。

　　集科學家、藝術家於一身的達文西十分重視藝術與自然科學的結合，並竭力為繪畫的地位和價值辯護，其深信繪畫是最高最有價值的藝術。自古希臘羅馬、中世紀以來，畫家被歸於無高尚地位的手藝勞動之匠，但從達文西倡導的美學觀與畫作中極力體現的真善美境界，無形中已將繪畫藝術的地位大幅拉抬，可謂貢獻良多。達文西雖於翡冷翠接受繪畫訓練，但多件偉大鉅作卻於米蘭執行，如〈巖窟聖母〉、〈最後晚餐〉等。十六世紀初，達文西短暫返回翡冷翠，留下〈聖母子與聖安妮〉一作，其特殊的構圖與描繪方式喚起翡冷翠民眾極大迴響與景仰。

　　米開朗基羅較達文西年輕多歲，也極為長壽，其精通繪畫、雕刻與建築，當時相當活躍於翡冷翠與羅馬兩地，創作精力與作品數量皆相當驚人，是一名多產且偉大的藝術家。他在翡冷翠完成許多精采創作，如巨型雕像〈大衛〉、油畫〈聖家族〉，以及梅迪奇禮拜堂內的陵墓雕刻等。之後，米開朗基羅於一五三四年移居羅馬，在梵蒂岡西斯汀禮拜堂完成了膾炙人口的濕壁畫〈最後審判〉，此作不僅是其一生藝術成就的總結，更為後進畫家提供最豐富的靈感泉源。至於三者中最年少也最早夭的拉斐爾，即使三十七歲便英年早逝，但仍難掩其才華滿溢的天賦。他於十六世紀初（1504-08）停留於翡冷翠，首次見識達文西與米開朗基羅的創

李奧納多・達文西
聖母子與聖安妮　約1503-06
油彩畫板　168×112cm
巴黎羅浮宮

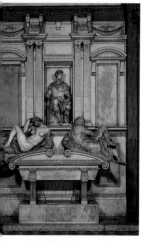

米開朗基羅
朱利亞諾·德·梅迪奇
陵墓雕刻　約1520-34年
翡冷翠梅迪奇禮拜堂

拉斐爾
卡斯蒂哥利歐内肖像
約1514-15年
油彩畫布　82×67cm
巴黎羅浮宮

爲媒介下，義大利文逐漸取代了拉丁文。

　　盛期文藝復興是翡冷翠藝壇百花齊放之時，該城市的富裕與中產階級品味的興起，對歐洲藝術的發展深具影響，其重要性不僅超越哥德時期具領導地位的法國，甚至轉變了西方國家的審美品味與藝術形態。當文藝復興向前發展推進時，義大利社會的發展使贊助者的性質、文化環境和藝術家的社會地位產生明顯的改變，而這些變動便在藝術的風格、精神和技巧上反應了出來。盛期文藝復興三巨頭——李奧納多·達文西、米開朗基羅和拉斐爾，將繪畫成就引領至西洋藝術史上前所未見的高峰，他們三者

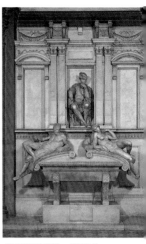

米開朗基羅　羅倫佐·
德·梅迪奇陵墓雕刻
約1520-34年　翡冷翠
梅迪奇禮拜堂

米開朗基羅
羅倫佐·德·梅迪奇雕像
翡冷翠梅迪奇禮拜堂

　　十五世紀後半葉除了古典文學的復興，方言文學也漸爲有教
養的朝臣所欣賞，如卡斯蒂哥利歐內（Baldassare Castiglione,
1478-1529）的《侍臣論》描寫義大利宮廷生活的迷人景象、阿里
奧斯多（Lodovico Ariosto, 1475-1533）出版長篇敘事詩《憤怒的
奧蘭多》。十六世紀初期的史家和政論家將注意力轉移至方言上，
雖然古典的研究對文體與表達的訓練仍具幫助，但馬基雅維利
（Niccolò Machiavelli）用義大利文書寫歷史作品，在以歷史著作

老科西莫·德·梅迪奇肖像　約1518-19年　油彩畫板　86×65cm　翡冷翠烏菲茲美術館

式上不僅脫離了中古傳統，還具有個人情感。而佩脫拉克好友薄伽丘，其美學思想明顯具反封建、反神學的性質，鉅著《十日談》是歐洲文學史上第一部現實主義之作，極盡描繪並嘲諷了義大利社會的生活畫面。薄伽丘雖無完全擺脫神學影響，但其肯定人性美、自然美，爲文藝和美作了辯護，這爲文藝復興時期人文主義美學的形成和發展奠定了基礎。

三大文豪之後的義大利文壇由生氣蓬勃趨於荒涼冷淡，尤其是佩脫拉克死後，義大利學者皆致力於古代典籍的恢復工作，收集並校對古抄本，重新發現古典句法的拼字、韻律等規則及正確的古典文體寫作法。梅迪奇家族的科西莫（Cosimo de' Medici Il Vecchio, 1389-1464）自一四三四年正式掌握翡冷翠政權，他不僅是位銀行家兼政治家，還是古希臘羅馬文學的愛好者兼保護者，極爲重視文學、哲學和藝術，除到處蒐購希羅古典文物外，還資助文學家、哲學家和藝術家的發展。因此，從東羅馬逃亡至義大利的希臘古典學者大部分都落籍於翡冷翠城，在梅迪奇家族的禮遇之下，孕育出古典希臘文學的復興運動。一四三八年至三九年，翡冷翠與拜占庭的學者和哲學家舉行了「全基督教會議」（The Oecumenical Council），這不僅刺激了希臘學的研究，更激發了翡冷翠人文學者的哲學思想，尤其是對柏拉圖的認識與興趣，科西莫甚至創設了柏拉圖學院，成爲十五世紀翡冷翠遺留下的文化學術中心。科西莫之孫羅倫佐（Lorenzo de' Medici, 1449-92）於一四六九年掌政，他與祖父同樣是古典學術文化的保護者，在他掌政期間獎勵學術並善待學者，一時之際博學鴻儒齊聚翡冷翠，他還曾慷慨贊助新柏拉圖學派哲學家費希諾（Marsilio Ficino, 1433-99）、神秘主義者皮科（Giovanni Pico della Mirandola, 1463-94，義大利人文主義者兼哲學家，也是翡冷翠柏拉圖學院的成員，博學廣聞。其著作《演說》（Oration）極陳人類的尊嚴，是文藝復興思想的主要文獻之一，該書主張，人在宇宙中沒有特殊的地位和能力，但依自己的意志，是可向下沉淪爲獸，亦可向上升天爲神）、畫家吉蘭達約（Domenico Ghirlandaio, 1449-94）、波蒂切利等人，正式啓動義大利盛期文藝復興的時代。

共和國更讓國家穩固，不僅能維持秩序，更容易發展商業。由於他們結合君侯王廷的政治權勢與財富，故能盡力幫助藝術和文學發展，如梅迪奇家族便誕生了不少有教養的銀行家、喜歡柏拉圖哲學的政治家、詩人和兩名教皇，這對文藝復興文化和社會的發展具深遠重要的意義。

在覆巢無完卵的政局底下，飽受摧殘的翡冷翠城已喪失往日光彩，文藝復興之都被教皇朱利烏斯二世（Julius II, 1503-13年在位）統理下的羅馬所取代，其昔日璀璨的文化精神與歷史光榮，更隨著出身梅迪奇家族的教皇利奧十世（Leo X, 1513-21年在位）轉移至羅馬城，至此，翡冷翠的光芒便黯淡下來，逐漸退出歷史舞台。

盛期文藝復興的翡冷翠文化發展

一四五三年，東羅馬帝國首都拜占庭淪陷，大批希臘古典學者攜帶書籍逃亡到義大利，他們以講授古典學說為業，促進了義大利對古典文化的研究。其次，文藝復興的產生不僅承接了古希臘羅馬文化的啟迪，甚至受阿拉伯等東方文化的深刻影響，如經由阿拉伯文轉譯亞里斯多德的《詩學》後，才讓埋沒千年之久的鉅著重新被西方學界所重視與研究。再者，文藝復興另一項重要思想特徵即是對「人文主義」（Humanism）的讚頌，它標誌著世界觀和價值觀的根本改變，主張以人為本，以人為中心，以人為萬物的尺度和最高價值，反對神的權威，鼓吹以人性取代神性，以人權取代神權，提倡思想解放、個性自由與全面發展。

翡冷翠在早期義大利文學史上具決定性的地位，而這種情形與其在文藝復興文化上對其它各方面所擔任的角色相似，此優勢地位直至十五世紀末期方告衰微。但丁（Dante, 1265-1321）、佩脫拉克（Petrarch, 1304-74）和薄伽丘（Boccaccio, 1313-1375）常被稱為早期文藝復興的先驅和義大利文學的奠基人，在但丁死後的半世紀中，義大利文學裡的現世和城市意味愈來愈濃，而騎士和教會成份則相對減少，佩脫拉克比但丁更遠離了中古思想，形

線的掌控而增加貿易的危險性等因素，一四九八年之後，威尼斯和熱那亞（Genoa）的貿易以及翡冷翠的財政漸趨式微。另外，美洲的發現對義大利影響更是深遠，西班牙、葡萄牙因與美洲貿易往來和探勘黃金而尋獲暴利，國勢與經濟扶搖直上，相對的，位處地中海的義大利便逐漸沒落並退出商業舞台。由於貿易地位的轉換與下滑，使整個義大利地區遭受嚴重打擊，不僅喪失地中海區的領導地位，經濟狀況也隨之衰頹不振。

瑞士學者布克哈特（Jacob Burckhardt, 1818-1897）指出，在近代國家裡，義大利最早出現文明生活習慣，他們講究禮貌、重視言辭、舉止嫻雅、服裝整潔且居住舒適，注意教養與體育鍛鍊，在這些方面，義大利人都高出於當時其它各國之上。然而，隨著盛期文藝復興的結束，義大利文化逐漸失去其優勢地位，阿爾卑斯山以北曾受文藝復興影響的西歐國家，逐漸從義大利的商業與宗教勢力影響下掙脫出來，此時各自發展出活潑與獨立的文化風氣，之後反而慢慢地影響著義大利文化。

盛期文藝復興的翡冷翠社會景況

翡冷翠位於義大利托斯坎尼（Tuscany）地區的核心位置，市中心由亞諾河所貫穿。它是義大利半島上最大的手工業城，以從事羊毛布料的製造為大宗，也是資本主義最早萌芽之地，瑞士學者布克哈特並認為翡冷翠是第一個近代國家。

一四九四年，傳教士薩翁納羅拉（Girolamo Savonarola, 1452-98）靠著批判攻擊羅倫佐（Lorenzo de' Medici）當政下的腐敗與教皇販賣聖職的不當，而獲民眾熱烈支持，並進一步推翻梅迪奇家族的獨裁政權，宣布恢復共和。由於薩氏持續發表的激烈佈道言論觸怒羅馬教廷，加上嚴苛的道德要求讓人對此反感不已，民心漸失的情形下，一四九八年薩氏終以異端罪名被逮捕並處決。在薩氏死後十四年間，翡冷翠共和政體持續混亂執政，政局動盪。一五一二年，梅迪奇家族重返翡冷翠，並恢復獨裁統治。雖然獨裁統治予人許多負面的印象，但實際上，它卻比黨爭頻繁的

巴托洛米奧修士　吉若拉莫・薩翁納羅拉肖像約1498年　油彩畫板47×31cm　翡冷翠聖馬可博物館

世紀後半葉臻至成熟高峰且蔚爲氣候，因此十五世紀末至十六世紀二〇年代當中短暫的幾十年光陰裡，一般界定爲「盛期文藝復興時期」，此刻文化大放異彩且人才輩出，對後世影響極深遠，但弔詭的是，此時義大利政經情況卻日益沒落，在多方面的現實衝擊下，其經濟地位喪失優勢，連國內政權也頃刻不安，此時義國境內在宗教、政治、經濟、文化上皆面臨極大的動盪。

西元一五一七年十月三十一日，馬丁路德於威丁堡教會門前公佈了九十五條論說，駁難教會施放大赦的理論與行爲，開啓宗教改革序幕，這除了使得長期享有宗教權威的義大利羅馬天主廷面臨極大的威脅與衝擊外，更減少了朝聖運動及北方國家贈予羅馬教會的奉獻金，間接促成義大利經濟萎縮的因果。雖然宗教改革觀念很快遭到教廷壓制並發起反宗教改革運動，但此事件仍造成宗教勢力逐漸消退。十六世紀翡冷翠著名政治思想家和歷史學者馬基雅維利（Niccolò Machiavelli, 1496-1527）曾說：「我們義大利人較其他國家的人更不信奉宗教且更腐敗，因爲教會和它的代表給我們樹立了最壞的榜樣。」由此可見，當時義大利境內的天主教正面臨巨大的信仰危機與民眾的質疑，令教會的神聖地位一落千丈，強烈撼動以往維繫社會與人民思想的信仰根基。

十四、十五世紀正當西班牙、法國、英國走上統一之途時，義大利半島仍舊是四分五裂的狀況，並面臨法國與西班牙兩大勢力之覬覦與威脅。米蘭、威尼斯、翡冷翠、教皇國和那不勒斯五國以及殘存的重要小國如菲拉拉（Ferrara）、曼圖亞（Mantua）、西恩那（Siena）、烏爾比諾（Urbino）等佔有義大利半島大部分地方，這些國家彼此保持均勢的時間長達半個世紀之久，只可惜團結心相當薄弱，即使面對他國雄心勃勃的侵略時，也無萌生統一合作以防禦外侮的念頭。義大利民族愛國主義的缺乏及各國君侯自私的政策，都注定十六世紀義大利的不幸命運。

中世紀的義大利是經濟上的先進地區，早在十四、十五世紀，這裡已出現資本主義的最初雛型。十五世紀後期義大利經濟狀況原本繁榮，但在經過一連串的政治事件打擊，葡萄牙、西班牙相繼的地理大發現，再加上土耳其回教徒對東地中海和黑海路

矯飾主義先聲──
彭托莫的生平與繪畫

盛期文藝復興義大利的國勢與社會面貌

　　歐洲從十四世紀下半葉到十六世紀末，正值封建制度日益潰散、農村社會逐漸解體之際，許多港口或商埠因人潮與財富聚集而形成都市，而從都市起家的新興中產階級便以此為據點展開頻繁的工商業活動，此舉不僅改變社會面貌乃至社會生活本身，更是終結中世紀時代並開創新紀元的重大歷史轉變階段。儘管當時歐洲各國仍處於封建制度統治下，但活絡的貿易行為已經萌芽，擁有豐厚財力的新興資本家開始登上歷史舞台，他們一面在經濟上進行財富累積，大力發展工商業，一面又藉助古希臘羅馬文化鼓吹人文主義的再生。文藝復興運動最早起源於義大利，而後又相繼在歐洲各國發生。自十一世紀商業逐漸復甦時，義大利因其經濟活動範圍廣闊而成為當時的國際商業中心，此種優勢地位持續至十五世紀告終。財富的集中是義大利早期商業貿易演進的結果，其促進了早期封建制度的崩潰和義大利城市生活的形成，也迫使貴族階級式微。由於城市社會的確立與富庶，義大利文藝復興的智識水平與審美品味飛躍進展，繼而影響了諸城邦上層階級的興趣喜好，提供了提升文化素養與培育天才的最佳良機。

　　文藝復興時期於十四世紀末揭幕後持續發展成長，直到十五

彭托莫肖像　木刻畫
瓦薩里《藝術家列傳》
第二版　1568年
翡冷翠（前頁圖）

8

IACOPO DA PVNTORMO PIT.
FIORENTINO.

前　言

　　彭托莫（Jacopo da Pontormo，本名Jacopo Carrucci 1494~1556）是活躍於十六世紀的義大利畫家。他與佛連提諾、布隆齊諾、瓦薩里等後期文藝復興畫家，被美術史家稱為「矯飾主義」代表畫家。矯飾主義（Manierismus）是德國美術史家創造出的風格概念名稱，泛指從盛期文藝復興到初期巴洛克之間的藝術風格，年代約在1530至1600年。包括在拉斐爾和德爾・薩托去世後的翡冷翠派與羅馬派繪畫的傾向，以及十六世紀末葉的尼德蘭繪畫。矯飾主義繪畫的特徵是所畫的人物，頭部小、身體誇張延長，具有動態感，注重明暗的變化，主題反宗教改革，表現出緊張、不安和熱情的心裡態度。此派畫家很明顯的企圖是如何在前輩大師們已造就的境界中，再發揮自己的個性，力圖走出一種風格。彭托莫就是由文藝復興走向巴洛克式過渡時期的畫家。

　　彭托莫出生於義大利恩坡利的彭托莫村落，年幼時雙親亡故，祖母帶他住在翡冷翠。當時翡冷翠政治不安定，彭托莫非常欣賞達文西和米開朗基羅的繪畫，立志做畫家，進入德爾・薩托門下習畫，繼承了他的畫風。不久，梅迪奇家族開始向彭托莫訂購繪畫，由於他的繪畫具有獨特的浮遊感與漂流著非現實感的畫風，頗能吸引人氣。但是，彭托莫個性愛好孤獨，大半生歲月都盡心作畫。

　　一五一四年他完成安隆查塔教堂前庭的〈馬利亞的訪問〉、其後作品有翡冷翠教堂的〈聖母子與列聖〉、〈約瑟在埃及〉、為梅迪奇家別莊所畫的〈四季〉壁畫，表現出他獨具一格的輕妙構圖，具有巴洛克風格的傾向，超越了文藝復興盛期的藝術風格。彭托莫六十三歲過世，據說是因為作畫過度疲勞而死，否則他將遺留下更偉大的名畫，真是令人惋惜。

　　彭托莫的藝術作品，除了大型壁畫，同時也創作許多肖像畫，使他成為一位著名的肖像畫家。例如〈持戟的士兵〉、〈樞機主教邱爾威像〉、〈亞歷山卓・德・梅迪奇〉等，都是他傑出的肖像畫作品，運用優美的光線效果，描繪細膩的人性，是彭托莫所作肖像的一大特徵。

二〇〇四年八月寫於藝術家雜誌社

目　錄

矯飾主義先聲

彭托莫
Pontormo

林姿君●著　何政廣●主編

藝術家出版社

世界名畫家全集 何政廣主編

彭托莫 Pontormo

林姿君◉著

藝術家出版社